TIERRA FIRME

HISTORIA VERDADERA DEL REALISMO MÁGICO

SEYMOUR MENTON

Historia verdadera del realismo mágico

FONDO DE CULTURA ECONÓMICA
MÉXICO

Primera edición, 1998

PN
56
.M24
M45
1998
ejm.2000

D. R. © 1998, Fondo de Cultura Económica
Carretera Picacho-Ajusco, 227; 14200 México, D. F.

ISBN 968-16-5411-0

Impreso en México

A los que me ayudaron a concebir este proyecto
y a los que me estimularon para que lo terminara:
ENRIQUE ANDERSON IMBERT, LUIS LEAL, ALEJANDRO MORALES
y EMIR RODRÍGUEZ MONEGAL

PRELUDIO

El 27 de noviembre de 1993 volví a encontrarme con Gabriel García Márquez en Guadalajara, México, la primera vez desde el legendario congreso de Caracas en agosto de 1967 cuando se consagró el *boom*. Totalmente enterado de que somos gemelos —los dos nacimos el 6 de marzo de 1927—[1] quedó, sin embargo, asombrado cuando le agradecí haber cambiado mi actitud hacia la vida. Le dije que a fuerza de haber enseñado sus novelas durante 25 años, yo mismo me sentía convertido al realismo mágico, es decir, que el mundo es un laberinto divertidísimo en el cual las cosas más inesperadas pueden ocurrir. Por ejemplo, gracias a Gabo, he elaborado un método pedagógico para mantener constantemente la atención de los alumnos, enseñándoles al mismo tiempo la necesidad de desconfiar del profesor, y por extensión, del discurso hegemónico. El método GGM/SM consiste en distorsionar, hiperbolizar y hasta, muy de vez en cuando, mentir... guardando siempre la misma seriedad magistral.

El 12 de diciembre, apenas 15 días después de volver de Guadalajara, recibí una llamada telefónica del poeta colombiano Darío Jaramillo invitándome a Bogotá para dar una serie de seis conferencias en la Biblioteca Luis Ángel Arango en agosto de 1994 sobre el tema del realismo mágico. El 6 de enero de 1994, recibí otra llamada inesperada, esta vez de la profesora Malva Fi-

[1] Aunque la mayoría de los libros todavía ponen 1928 como la fecha de nacimiento de García Márquez, en septiembre de 1978 mi ex alumno Harley D. Oberhelman publicó una nota en la revista *Hispania* contando su visita a Aracataca y su conversación con el padre de García Márquez, quien afirmó que su hijo había nacido en 1927. Germán Vargas, uno de los llamados cuatro amigos de Barranquilla, me aseguró en 1984, durante el primer congreso de la Asociación de Colombianistas celebrado en Quirama, que él tenía en su casa la fe de bautismo de su amigo Gabo y que efectivamente llevaba la fecha de 1927. Para acabar con las dudas, el mismo García Márquez, en un banquete con motivo de la celebración de los 70 años de Álvaro Mutis, declaró en agosto de 1993: "Sólo hoy, cuando Álvaro es un viejo de 70 años y yo un muchacho de 66, me atrevo a decir..." (Homage to a Friend. Translated by Alfred MacAdam. *Review: Latin American Literature and Arts*, 49, otoño de 1994, 92-93, traducción de un reportaje publicado el 29 de agosto de 1993 en *El Tiempo* de Bogotá). Por lo tanto, si García Márquez tenía 66 años en 1993, nació en ¡1927!

ler, del Brooklyn College, invitándome a participar en una sesión especial del congreso de la Modern Language Association, en diciembre de 1994, dedicada al realismo mágico.

Con esas invitaciones totalmente inesperadas, ¿cómo podría resistir el llamado de volver a mi proyecto en dos tomos sobre el realismo mágico, iniciado en agosto de 1973? El primer tomo, *Magic Realism Rediscovered, 1918-1981* (1983) *(Realismo mágico redescubierto, 1918-1981)* tenía como propósito documentar la existencia del realismo mágico como una tendencia importante en la pintura alemana, francesa, italiana, holandesa y estadunidense en las décadas de los veinte, treinta y cuarenta, además de su enlace con el hiperrealismo de los años setenta. Inmediatamente después empecé a trabajar en el segundo tomo dedicado al realismo mágico en la literatura mundial. Logré escribir unos cuatro capítulos y luego el proyecto quedó estancado. Por una parte, me obsesionó totalmente un nuevo proyecto, sobre la nueva novela histórica, y además me desanimó la poca atención despertada por el primer tomo entre mis colegas de Bellas Artes. Que yo sepa, ningún historiador de arte se dignó reseñar este libro de arte escrito por un catedrático de literatura,[2] además de que no se puso a la venta en ninguna de las tiendas que tantos clientes atraen en los museos.

Otro motivo para no seguir con mi estudio sobre el realismo mágico en la literatura universal fue la publicación en francés en 1987 de *Le réalisme magique. Roman, peinture et cinéma (El realismo mágico. Novela, pintura y cine)* por un equipo de investigadores, la mayoría de ellos residentes en Bruselas bajo la dirección de Jean Weisgerber, libro que reseñé para *World Literature Today* (verano de 1989, 542-543). De cierta manera, el tomo belga me cerró el camino porque coincide con mi punto de vista de que el realismo mágico es una tendencia universal y que no fue engendrado por el suelo americano; contiene ensayos dedicados a varios países, incluso Polonia, Hungría, Canadá y sobre todo Bélgica (Johan Daisne y Hubert Lampo). Sin embargo, los ensayos de ese libro tienden a ser más panorámicos que analíticos; Borges y García Márquez no se destacan tanto como deberían; casi no se menciona la narrativa de Estados Unidos; la omisión de *El último justo* de André Schwarz-Bart es imperdonable; y la multitud de in-

[2] David Scrase, catedrático de alemán en la Universidad de Vermont, publicó una reseña muy positiva en *Comparative Literature Studies*, 22, 2 (verano de 1985), 281-283.

vestigadores que participaron en el proyecto debilita la coheren-
cia del tomo.

La publicación en 1984 por David Young y Keith Hollaman de
la muy amplia antología titulada *Magic Realist Fiction* también
indica la necesidad de un estudio definitivo del verdadero realis-
mo mágico. El concepto de la antología es demasiado abarcador;
incluye el surrealismo, el cuento popular muy exagerado, la cien-
cia ficción y lo fantástico. Las selecciones van desde "La nariz"
(1836) de Gogol hasta "El clavo" (1980) de Kundera.

Para confirmar la vigencia actual del realismo mágico, en el
otoño de 1995 la Duke University Press publicó *Magical Realism.
Theory, History, Community*, una compilación por Lois Parkinson
Zamora y Wendy B. Faris de 19 ensayos escritos por una variedad
de investigadores académicos. El tomo también incluye lo que po-
drían considerarse los manifiestos de Franz Roh y de Alejo Car-
pentier y dos estudios, uno de Ángel Flores (1955) y otro de Luis
Leal (1967), que contribuyeron al famoso y polémico congreso
del Instituto Internacional de Literatura Iberoamericana (Michi-
gan State University, 1973). Desgraciadamente, el tomo publicado
por la Duke University complica más el asunto por la equivalen-
cia propuesta en algunos de los ensayos entre el realismo mágico
y el posmodernismo y el poscolonialismo. Cuando la definición
de un término artístico se vuelve demasiado amplia, demasiado
elástica, pierde su validez.

También en el otoño de 1995, el gobierno alemán emitió una
serie de 12 estampillas rindiendo homenaje a pintores alemanes
del siglo xx a partir de Kandinsky, Marc y Macke. Entre los doce
figuran tres mágicorrealistas: Georg Schrimpf, Christian Schad y
Franz Radziwill.

Si el libro de Duke atestigua la vigencia del realismo mágico
como tema para los críticos, el gran éxito de dos novelas y sus
películas correspondientes, de Isabel Allende (1942) y de Laura
Esquivel (1950), comprueban que la modalidad creativa aún si-
gue vigente. Me estoy refiriendo a *La casa de los espíritus* (1982;
1993) y *Como agua para chocolate* (1989; 1993).

Además, ¿cómo puedo dejar de sumergirme una vez más en
las aguas traslucientes del realismo mágico cuando mi compa-
triota del Bronx, E. L. Doctorow, autor de *Ragtime*, publicó en
1994 una nueva novela histórica ubicada en la Nueva York de
mediados del siglo xix, *The Waterworks (Central depuradora)*, basa-

da en un cuento anterior del mismo título (1984)? La novela mantiene el mismo "realismo mágico moderado" atribuido al cuento "El cazador" de Doctorow por el novelista Herb Gold en una reseña del *Los Angeles Times* del 25 de noviembre de 1984.

El título de este libro, *Historia verdadera del realismo mágico*, proviene obviamente de la crónica de la conquista de la Nueva España escrita a los 90 años por el soldado de Hernán Cortés, Bernal Díaz del Castillo. Tanto como la obra de Bernal Díaz pretendía corregir o desmentir las crónicas de López de Gómara y otros, este libro es un desafío abierto a la multiplicidad de estudios, primordialmente de orientación teórica, que han intentado sin éxito definir el término "realismo mágico" por no haber estudiado empíricamente sus manifestaciones intercontinentales en la pintura lo mismo que en la literatura. El estudio más conocido de esos libros teóricos es probablemente *Introducción a la literatura fantástica* (1970) de Tzvetan Todorov. En cambio, mediante un método comparativo, espero comprobar que el realismo mágico es una sola tendencia artística con límites cronológicos específicos, que tiene sus orígenes en la pintura alemana postexpresionista a partir de 1918, pero que ha alcanzado mayor fama internacional a través de la narrativa de Jorge Luis Borges y de Gabriel García Márquez.

Franz Roh, el crítico de arte alemán que inventó y formuló el término, contrastó el realismo mágico con la tendencia dominante anterior en el mundo plástico: el expresionismo. Entre los historiadores del arte, sobre todo en Alemania, el realismo mágico ha tenido que luchar contra otra etiqueta, la *Neue Sachlichkeit* (la nueva objetividad). Varios críticos literarios, sobre todo los que se dejan guiar más por la teoría que por las obras, han confundido el realismo mágico con lo fantástico; otros, junto con muchos críticos de arte, han confundido el realismo mágico con el surrealismo; y muchos latinoamericanistas han confundido el realismo mágico con lo real maravilloso. El primer capítulo de este libro afirma la validez de aplicar a la literatura los rasgos identificados por Roh para el arte con una variedad de ejemplos. También señala la importancia emblemática del gato, que no se ha reconocido como paralelo al cisne del modernismo rubendariano. En el segundo capítulo propongo que el realismo mágico es un término más apropiado que lo fantástico para los mejores cuentos de

Jorge Luis Borges. En el capítulo tercero, el contraste no se basa en la terminología sino en la destropicalización de Macondo en *Cien años de soledad* (1967) a diferencia de las obras anteriores del mismo autor. El capítulo cuarto está dedicado a *El último justo* (1959), novela francesa de André Schwarz-Bart, que se compara con los cuentos de Borges y, aún más, con *Cien años de soledad*. En el capítulo quinto se comparan varias manifestaciones de un solo tema, los invasores misteriosos o el asalto inminente en las obras de un pintor islandés y de autores de Argentina, Brasil, Alemania, Italia e Israel. El capítulo sexto demuestra el contraste entre el realismo mágico y el surrealismo mediante un estudio comparativo de los cuentos de Truman Capote, *Un árbol de noche y otros cuentos*. Los cuentos con protagonistas niños, influidos parcialmente por *Retrato de Jennie* de Robert Nathan, caben dentro del realismo mágico. En cambio, los cuentos con protagonistas adultos revelan más bien rasgos surrealistas. En el séptimo capítulo se estudia una variedad de novelas feministas de Estados Unidos y del Caribe francófono con el propósito de aclarar las diferencias entre el realismo mágico y lo real maravilloso o el realismo maravilloso. La coda mexicana reproduce mis descubrimientos del realismo mágico en dos obras sobresalientes de la cuentística mexicana: "Luvina" de Juan Rulfo y "El guardagujas" de Juan José Arreola. En el apéndice se encuentra una cronología internacional comentada del uso del término "realismo mágico" en la pintura y en la literatura en países de tres continentes: Europa, América del Norte y, sobre todo, América Latina.

Algunos de los capítulos son versiones modificadas de artículos previamente publicados:

"Jorge Luis Borges, Magic Realist", *Hispanic Review*, 50 (1982), 411-426.

"Los almendros y el castaño: *Cien años de soledad* y *El último justo*", Raymond Williams (comp.), *Ensayos de literatura colombiana. Primer Encuentro de Colombianistas Norteamericanos*, celebrado en Quirama, Colombia, junio de 1984, Bogotá, Plaza y Janés, 1985, 81-92.

"*The Last of the Just*: Between Borges and García Márquez", *World Literature Today*, 59, 4 (otoño de 1985), 517-524.

"El realismo mágico y la narrativa del asalto inminente: Cortázar, Jünger, Buzzati y Appelfeld", *Iberomanía*, 19 (1984), 45-52.

"Magic Realism: An Annotated International Chronology of the Term", en Kirsten Nigro y Sandra Cypess (comps.), *Essays in Honor of Frank Dauster*, Newark, Del.: Juan de la Cuesta, 1995, 125-153.

"Juan José Arreola y el cuento del siglo xx", *Hispania*, septiembre de 1959, XLII, 3, 295-308. Reimpreso en *Iberoamérica*, México, Ediciones de Andrea, 1962. Apareció como fascículo publicado por *Casa de las Américas* en La Habana en 1963 y como capítulo de mi *Narrativa mexicana*, coedición entre la Universidad Autónoma de Tlaxcala y la Universidad Autónoma de Puebla, en 1991.

"El realismo mágico en 'Luvina'. Una de las 'Tres miniponencias sobre Juan Rulfo'", en *Narrativa mexicana*, coedición entre la Universidad Autónoma de Tlaxcala y la Universidad Autónoma de Puebla, 1991.

I. EL REALISMO MÁGICO EN LA PINTURA Y EN LA LITERATURA INTERNACIONALES. EL GATO EMBLEMÁTICO

Desde 1955 se ha usado el término "realismo mágico" con creciente frecuencia para describir la narrativa latinoamericana escrita después de la segunda Guerra Mundial. Muchas veces se señala como uno de los factores claves que llevaron a la fama internacional las obras de Jorge Luis Borges, Alejo Carpentier, Miguel Ángel Asturias, Julio Cortázar, Juan Rulfo, Gabriel García Márquez y muchos más. Al mismo tiempo, la falta de una definición uniforme de ese término preocupa más y más a los críticos y el congreso llevado a cabo en agosto de 1973 por el Instituto Internacional de Literatura Iberoamericana se dedicó exclusivamente a ese problema. Se leyeron muchas ponencias, se discutió con vehemencia y Emir Rodríguez Monegal, en su conferencia inaugural, hasta abogó por la eliminación total del término debido al "diálogo de sordos" entre los colegas.

No obstante, desde 1973 se ha utilizado el término con mayor frecuencia cada día, a pesar de la falta de uniformidad, por críticos no sólo en América Latina sino también en Europa, Estados Unidos, Canadá y otras partes del mundo. Puesto que casi todos los críticos reconocen que el término nació en 1925 con la publicación, por el crítico de arte alemán Franz Roh, del libro titulado *Nach-Expressionismus, magischer Realismus. Probleme der neuester europäischer Malerei (Postexpresionismo, realismo mágico. Problemas de la nueva pintura europea)*, la manera más lógica de proceder sería tratar de aplicar los rasgos señalados por Roh de la pintura mágicorrealista a la literatura.

Aunque los paralelismos entre las artes son un tema polémico desde hace siglos, no cabe ninguna duda sobre la existencia de ciertas semejanzas entre artistas, literatos y hasta legos que pertenecen a la misma generación. Estas semejanzas provienen de experiencias que comparten y que ejercen una gran influencia sobre su actitud hacia la vida. Sólo hay que pensar en las dos guerras mundiales, la crisis económica de los años treinta, la guerra de

Vietnam, el fin de la Guerra Fría y la desintegración de la Unión Soviética. José Ortega y Gasset, tal vez con una fe excesiva en la teoría de las generaciones, puede haber exagerado los paralelismos entre las artes en su muy conocido ensayo de 1925, *La deshumanización del arte*. Sin embargo, en gran parte tiene razón.

Es, en verdad, sorprendente y misteriosa la compacta solidaridad consigo misma que cada época histórica mantiene en todas sus manifestaciones. Una inspiración idéntica, un mismo estilo biológico pulsa en las artes más diversas. Sin darse de ello cuenta, el músico joven aspira a realizar con sonidos exactamente los mismos valores estéticos que el pintor, el poeta y el dramaturgo, sus contemporáneos [2].

Arnold Hauser, en la introducción de 1957 a su *Historia del arte*, amplía la teoría generacional de Ortega llamándola una influencia sociológica, que junto con la psicología del individuo y las tradiciones del medio o del género específico condicionan cada obra de arte: "La obra de arte queda condicionada por tres factores: desde el punto de vista de la sociología, de la psicología y de la historia de los estilos" (34).[1] En el ensayo "Un llamado al orden", del libro *El gallo y el arlequín* (1918), Jean Cocteau (1889-1963) se refiere con aforismos poéticos a los paralelismos entre la pintura, la literatura y la música. Se notará que caben perfectamente dentro del estilo mágicorrealista: "Un poeta tiene siempre demasiadas palabras en su vocabulario, un pintor demasiados colores en su paleta y un músico demasiadas notas en su teclado" (11); "Basta de nubes, de olas, de acuarios, de hadas acuáticas y de fragancias nocturnas; lo que se necesita es una música de la tierra, una música de la vida diaria" (19). Cocteau también elogia al compositor y pianista francés Erik Satie (1866-1925) por ser "sencillo, claro y luminoso" (24).

Mario Praz, en su libro *Mnemosyne* (1970), comenta varios escritos sobre el tema y condena el desprecio de Wellek y Warren para los estudios comparativos entre las artes. Wellek y Warren, claro, estaban abogando por la nueva crítica, necesaria en ese momento, que ponía énfasis en el análisis intrínseco de la obra individual. Esa tendencia crítica triunfó y resultó dominante en las universidades por más de dos décadas, de 1940 a 1965. Desde

[1] Las traducciones al español en todo el libro son mías, a no ser que se indique otra fuente.

entonces, hubo una reacción en contra de la nueva crítica con la crítica arquetípica, el estructuralismo, el postestructuralismo, el desconstruccionismo, el neofreudianismo lacaniano, la crítica recepcionista, etc. Hoy día, con el nuevo historicismo y los estudios culturales, los críticos se interesan más en las relaciones entre el arte y la sociedad que en las relaciones entre las artes. Sin embargo, Mario Praz sostiene que "hay una semejanza básica entre todas las obras de arte de cualquier periodo" (54). La justificación por buscar las características del realismo mágico literario en un grupo grande de pintores alemanes relativamente secundarios se encuentra en la afirmación de Praz de que "los artistas menores demuestran los elementos típicos de un periodo de un modo más conspicuo, pero ningún artista, por original que sea, puede dejar de reflejar muchos de esos elementos" (27).

Aunque Franz Roh escribió su libro principalmente sobre la pintura alemana posterior a la primera Guerra Mundial, también sacó ejemplos de otros pintores europeos así como de representantes de las otras artes. Muchos de los mismos artistas alemanes estaban representados en una gran exposición en Mannheim, organizada por Gustav Hartlaub en el mismo año de 1925 en que se publicó el libro de Roh. Desgraciadamente, Hartlaub puso como título de la exposición *Die Neue Sachlichkeit* (La nueva objetividad), término que logró desplazar al de realismo mágico por muchos años, hasta en Alemania, donde no resucitó sino después de la segunda Guerra Mundial.[2]

La rehabilitación del realismo mágico en la pintura alemana empezó en 1969 con el excelente libro de Wieland Schmied, *Neue Sachlichkeit und der magischer Realismus in Deutschland, 1918-1933*. Después se publicaron otros dos estudios generales de Vogt (1972) y de Schmalenbach (1973) a la vez que estudios monográficos sobre Christian Schad (1970), George Grosz (1971), Otto Dix (1972) y Franz Radziwill (1975). Tanto Schmied como Emilio Ber-

[2] En muchos libros de historia del arte ni siquiera aparece el término "realismo mágico". Por ejemplo, en el libro bien documentado y bastante completo de Herschel Chipp, *Theories of Modern Art. A Source Book by Artists and Critics* (1968) (*Teorías del arte moderno. Un libro de fuentes por artistas y críticos*), no hay ninguna mención ni del realismo mágico ni de la nueva objetividad; tampoco se mencionan los pintores estudiados por Wieland Schmied en su libro de 1969. Los nueve capítulos del libro de Chipp están dedicados al postimpresionismo, al simbolismo y otras tendencias subjetivas, al fauvismo y al expresionismo, al cubismo, al futurismo, al neoplasticismo y al constructivismo, al dadaísmo, al surrealismo y a la *scuola* metafísica, al arte y la política, al arte contemporáneo.

tonati, también en 1969, tratan de distinguir entre el realismo
mágico y la nueva objetividad identificando ésta con "la crítica
social proletaria", caracterizándola de "comprometida política-
mente, irónica y cínica" (Schmied, 31) o "realidad y protesta"
(Bertonati, III), y ubicada en Dresden y Berlín. En cambio, el rea-
lismo mágico se describe como "claro, clasicismo sin límites cro-
nológicos, un espejo del punto de vista italiano o Biedermeier",
"realismo poético con algunos elementos primitivistas o rústi-
cos" (Schmied, 31) y, en la terminología de Bertonati, "realidad y
poesía" (XXXIV) y "magia y realidad" (XLV). Sin embargo, en los
dos libros esta división no se mantiene en el análisis de los artis-
tas individuales.

En mi propio libro *Magic Realism Rediscovered, 1918-1981* (1983)
(Realismo mágico redescubierto, 1918-1981), comprobé que el realis-
mo mágico fue, por cierto, una tendencia o modalidad en la pin-
tura de la década de los veinte con manifestaciones en Alemania,
Holanda, Italia, Francia y Estados Unidos, pese a la gran varie-
dad de nombres utilizados para describirlo en cada país. También
demostré el entronque entre el realismo mágico y el hiperrea-
lismo de fines de la década de los sesenta y en toda la década de
los setenta. Prefiero el término "realismo mágico" al de "nueva
objetividad" porque su carácter oximorónico capta mejor el es-
píritu de la modalidad.

En los años posteriores al fin de la segunda Guerra Mundial, el
término "realismo mágico" también fue utilizado por Leonard
Forster (1950) en un artículo sobre el poeta Günter Eich y algu-
nos de sus contemporáneos; y en libros de Heinz Rieder (1970) y
de Volker Katzmann (1975) sobre, respectivamente, el novelista
austriaco George Saiko (1892-1962) y el novelista alemán Ernst
Jünger, nacido en 1895. La publicación en 1987 de *Le Réalisme ma-
gique: Roman, peinture et cinéma*, preparado por un equipo de in-
vestigadores bajo la dirección de Jean Weisgerber, la mayoría de
ellos ligados a la Université Libre de Bruselas, debería establecer,
de una vez y para siempre, el carácter internacional del realismo
mágico. Los 17 capítulos incluyen cinco estudios generales y teó-
ricos del término, mientras los otros son estudios específicos so-
bre la literatura de una variedad de países, incluyendo a Polonia
y Hungría. No sorprende el énfasis dado a los dos escritores de
Flandes, Johan Daisne (1912-1978) y Hubert Lampo (1920). Se-
gún Weisgerber, el ensayo de Daisne "Literatura y magia", de

1958, es la teoría más explícita sobre el realismo mágico en toda Europa. Aunque Weisgerber afirma de una manera exageradamente absoluta que no se puede comprobar ninguna afiliación entre las distintas manifestaciones del realismo mágico, sí admite que es una tendencia artística y literaria de origen poligenésico. En el ensayo de Michael Dupuis y Albert Mingelgrün se define el realismo mágico como un modo especial, algo raro, de contemplar el mundo con un fuerte elemento junguiano, y que se fija de una manera objetiva, nada dinámica, sobre aspectos de la vida diaria revestidos de una pátina extraña lograda por una variedad de recursos técnicos, a veces desde el punto de vista de un niño o de un primitivista con un tono frío e impersonal.

En cuanto al modo especial de contemplar el mundo en ese ensayo, la visión mágicorrealista suele ser una alegre percepción de los aspectos inesperadamente bellos de la vida, como en la novela *Portrait of Jennie (Retrato de Jennie)* (1940) del estadunidense Robert Nathan: "Algunas veces a fines del verano o a principios del otoño hay un día más bello que todos los demás, un día de tiempo tan perfecto que el corazón queda extasiado, perdido en una especie de sueño, atrapado en un encanto más allá del tiempo y del cambio... el ojo se pasea por el aire inmóvil como un pájaro que atraviesa el horizonte lejano" (89).

En la década anterior al auge de la pintura mágicorrealista, el crítico francés Jacques Rivière (1886-1925), mágicorrealista *avant la lettre*, anticipó la publicación de *Cien años de soledad* pidiendo una clase de novela en la cual "la felicidad... nos esperara en el evento inesperado más insignificante" (47). Como dijo el mismo García Márquez en una entrevista de 1969: "Creo que si uno sabe mirar, las cosas de la vida diaria pueden volverse extraordinarias. La realidad diaria es mágica pero la gente ha perdido su ingenuidad y ya no le hace caso. Encuentro correlaciones increíbles en todas partes" (Sorin, 175). Más recientemente, Salman Rushdie, autor indio de *Los niños de la medianoche* (1981), escribió que las cosas imposibles "ocurren constantemente, con bastante verosimilitud, al aire libre bajo el sol de mediodía" (*Imaginary Homelands*, 302). Esta visión del mundo se distingue marcadamente de la cosmovisión altamente subjetiva y angustiosa y de la experimentación desbordada de los años anteriores a la primera Guerra Mundial, lo mismo que de la angustia existencialista sartreana en los años posteriores a la segunda Guerra Mundial (una literatura pues-

ta en ridículo por García Márquez en una columna de 1952)[3] y de la pintura abstracta expresionista de la década de los años cincuenta. Reconociendo las dificultades, casi la imposibilidad de definir cualquier tendencia literaria o artística, me atrevo a proponer la siguiente definición tentativa:

> El realismo mágico es la visión de la realidad diaria de un modo objetivo, estático y ultrapreciso, a veces estereoscópico, con la introducción poco enfática de algún elemento inesperado o improbable que crea un efecto raro o extraño que deja desconcertado, aturdido o asombrado al observador en el museo o al lector en su butaca.

En mi libro *Magic Realism Rediscovered, 1918-1981*, analicé las 22 características específicas que Franz Roh atribuyó a la pintura postexpresionista o mágicorrealista en contraste con la pintura expresionista. En su libro de 1969, Wieland Schmied fundió muchas de esas características en cinco rasgos básicos:

1. Sobriedad y enfoque preciso; una visión desprovista de sentimientos y de emociones.
2. Temas insignificantes de la vida cotidiana; ninguna timidez en pintar lo desagradable.
3. Una estructura estática de unidad exacta, que a menudo sugiere un espacio totalmente sin aire, un espacio parecido al vidrio, que en términos generales da preferencia a lo estático por encima de lo dinámico.
4. La eliminación de las indicaciones del proceso de pintar, borrando "la mano", la factura.
5. Por fin una nueva relación espiritual con el mundo de las cosas (26).

La recombinación de las 22 características de Franz Roh en las siete que siguen permite su aplicación tanto a la literatura como a la pintura, para establecer el realismo mágico como uno de esos estilos fáciles de identificar y presentes en distintas formas de las

[3] En algunas de sus columnas de 1950-1952, García Márquez se burló de Sartre y del culto del existencialismo de la *rive gauche* (margen izquierda). En "Sartre muda de huerto" (julio de 1952), García Márquez describe al "pontífice del existencialismo" (793) como "ese hombrecillo tímido y feo, con cara de niño precoz, que desde los primeros días de la posguerra ha sido el causante de tantos suicidios y el promotor pasivo de los que, más que conflictos mentales, han sido los más incorregibles conflictos de higiene y peluquería que un movimiento filosófico y literario ha ocasionado en el mundo una vez repuesta la humanidad de la epilepsia romántica" (794).

artes dentro de un periodo histórico con más o menos ciertos límites, tales como el barroco, el romanticismo, el realismo y el surrealismo.

1. Enfoque ultrapreciso

El enfoque ultrapreciso es tal vez el rasgo más dominante de la pintura mágicorrealista. Por su propio carácter, hace sentir al observador cierta extrañeza. Mientras los pintores realistas en general siguen la característica de la vista humana de reducir la precisión de enfoque para los objetos lejanos, la mayoría de los mágicorrealistas tiende a pintar todos los objetos del cuadro con la misma precisión de enfoque. Esta técnica empezó sin duda en el siglo xv con los pintores flamencos e italianos como Jan van Eyck (1380-1440), Paolo Uccello (1397-1475) y Piero della Francesca (1416-1492), admirados y elogiados por la mayoría de los pintores mágicorrealistas.

Entre los pintores mágicorrealistas, los que más se distinguen por su enfoque ultrapreciso son el alemán Christian Schad (1894-1982), el holandés Carel Willink (1900-1983) y el estadunidense Charles Sheeler (1883-1965). Éste se clasifica normalmente como precisionista y los críticos han puesto a sus cuadros el rótulo de estereoscópicos.

Los herederos actuales de los mágicorrealistas, es decir, los hiperrealistas o los fotorrealistas también emplean el enfoque ultrapreciso para revestir sus cuadros de una cualidad mágica. El crítico Gerritt Henry, al referirse a los fotorrealistas estadunidenses contemporáneos como Richard Estes (1936), Ralph Goings (1928) y Jack Beal (1931), afirma que "la realidad se representa de una manera tan poderosamente real que se convierte en pura ilusión: a través del método básicamente mágico de representar la realidad con una precisión punto por punto, tan precisamente que la realidad ya no existe" (8).

El mejor ejemplo del enfoque ultrapreciso o de la visión estereoscópica en la literatura se encuentra en la novela del alemán Ernst Jünger, *Auf den Marmorklippen* (*Sobre los acantilados de mármol*, 1939), cuya afiliación con el realismo mágico no causa ninguna incredulidad entre los críticos. Los dos protagonistas son naturalistas que se sienten totalmente fascinados por la belleza de las plantas y de las flores que estudian con la mayor minu-

ciosidad. Las descripciones se plantean a menudo en términos pictóricos: "La luz que reverberaba [en el establo] era totalmente distinta de cualquier luz del sol; más bien era dura y sin sombra, de tal modo que la estructura enjalbegada se destacaba con gran definición" (73). La combinación insólita de lo microcósmico y lo macrocósmico, que contribuye tanto al efecto mágico, se refleja en los símiles que dependen de los telescopios y los microscopios: "En la madrugada toda la variedad de ruidos subió, finos y distintos, como objetos vistos a través de un catalejo invertido" (31); "Dicen que si uno cae cabeza abajo en un abismo, uno ve cosas con detalles minuciosos como a través de una lente cristalina" (27).

Otro excelente ejemplo del enfoque ultrapreciso se encuentra, paradójicamente, en *Orlando. A Biography* (1928) de Virginia Woolf. Digo "paradójicamente" porque a pesar de la coincidencia cronológica con el realismo mágico, la obra de Woolf no puede de ningún modo clasificarse como mágicorrealista. La larga descripción de la destrucción del pueblo lleva un parecido casi increíble con las descripciones de Jünger:

> Su propia cara, que había estado oscura y sombría mientras miraba, se iluminó como por una explosión de pólvora. En esta misma luz, todo a su alrededor se percibía con una claridad extrema. Ella vio girar a dos moscas y pudo fijarse en el brillo azul de los cuerpos... Las sombras de las plantas cercanas se veían con una claridad milagrosa. Ella se fijó en los granos individuales de la tierra en los macizos de flores como si tuviera un microscopio pegado al ojo. Vio lo intrincado de las ramitas de cada árbol. Cada brizna de hierba era distinta y también las señales de las venas y de los pétalos [320-321].

También *La marcha de Radetzky* (1932) del austriaco Joseph Roth (1894-1939) tiene alguno que otro toque mágicorrealista que contribuye a captar la increíble longevidad del emperador austrohúngaro Francisco José, hermano mayor de Maximiliano, quien gobernó durante 68 años, de 1848 a 1916. El viejo emperador, mientras pasaba revista a las tropas, "no se fijaba en la gota cristalina que en ese momento empezó a aparecer debajo de su nariz, ni cómo todos la seguían con la vista ansiosa hasta que cayó por fin dentro de la barba plateada donde quedó invisible" (296). El protagonista Carl Joseph "sabía que estaba borracho, y sin embargo, se asombraba de la falta de la borrosidad benéfica normal.

Al contrario, las cosas parecían perfilarse con nitidez como si estuviera mirándolas a través de un hielo claro y liso" (388). En su estudio comparativo sobre *Midnight's Children (Los niños de la medianoche)*, de Salman Rushdie, y *The Tin Drum (El tambor de hojalata)*, de Günter Grass, Patricia Merivale cita unos comentarios apropiados de los ensayos de Rushdie: "para el escritor emigrante, el realismo mágico es la modalidad apropiada, puesto que ofrece 'la visión estereoscópica' con que puede 'ver las cosas claramente', bastante claramente para 'inventar la tierra debajo de sus pies' " [Rushdie, *Imaginary Homelands*, 19, 125, 149] (Merivale, 342).

2. OBJETIVIDAD

La importancia de la objetividad como un rasgo básico del realismo mágico en la literatura, lo mismo que en la pintura, se refuerza con el hecho de que en Alemania se ha usado el término *Neue Sachlichkeit* (nueva objetividad) con mayor frecuencia que *Magischer Realismus* para describir el mismo fenómeno. Claro que la objetividad puede relacionarse con el enfoque ultrapreciso, pero no es completamente la misma cosa. Por ejemplo, tanto Franz Kafka como De Chirico utilizaban un enfoque ultrapreciso para expresar su visión del mundo SUBJETIVA, lo cual los coloca dentro del grupo transicional entre el expresionismo y el realismo mágico.

Para los que pintaban dentro del realismo mágico, la objetividad tenía dos sentidos: lo contrario de la subjetividad y un interés, o más bien una obsesión con los objetos. Mientras un expresionista como Vincent van Gogh expresaba sus emociones en todo lo que pintaba, hasta en los árboles y en las nubes, los mágicorrealistas pintaban los seres humanos, los paisajes y los bodegones con una objetividad aparente que eliminaba del lienzo la presencia del artista.

Entre 1914 y 1919, Otto Dix (1891-1969), conocido principalmente como expresionista, utilizaba técnicas futuristas para representar a la guerra como destructora apocalíptica del mundo. No obstante, en 1919 firmó la declaración realista radical del Nuevo Grupo Secesionista de Dresden y afirmó su intención de pintar con la mayor objetividad: "objetivo, prosaico, poco bello y nada sentimental para hablar como Thomas Mann sobre almacenar los sentimientos en el hielo" (Keuerleber, *Dix*, 16). De una

manera muy semejante, un autor como Jorge Luis Borges no sólo
elimina sus propias emociones de sus cuentos sino también pro-
duce en los lectores reacciones de asombro frente a la completa
falta de emoción, la cerebralidad con la cual se cometen crímenes
violentos en "El milagro secreto", "La muerte y la brújula" y "El
jardín de senderos que se bifurcan".

En cuanto al otro sentido de la objetividad, una variedad de
pintores y literatos daban por lo menos igual importancia a los
objetos vivos y a los objetos inánimes. En *Ejercicios* (1927), el au-
tor español Benjamín Jarnés (1888-1950) escribió: "El libro más
bello sería aquel donde un niño nos hablase de su primer asom-
bro ante los guiños de las cosas" (58). Thomas Mann (1875-1955),
gran novelista alemán, abogó en 1920 por la enseñanza de los
dos aspectos de la objetividad en las escuelas como una manera
de entrenar una nueva generación no retórica: "El amor por los
objetos, la pasión por los objetos y la satisfacción que ofrece es la
base de toda brillantez formal y la objetividad es el concepto
sobre el cual el maestro debería querer preparar a la juventud de
un pueblo no retórico para la expresión bella" (Schmalenbach,
33). En el contraste entre dos novelas de Mann, *Buddenbrooks*
(1901) y *La montaña mágica* (1924) se nota la clara afiliación de
ésta tanto con la técnica como con la visión del mundo del realis-
mo mágico.

Los pintores también se esforzaban por descubrir la cualidad
mágica de los objetos. Joan Miró (1893-1983) entre 1918 y 1922,
Amédee Ozenfant (1886-1966) y Charles Sheeler (1883-1965), de
distintas maneras, representaban objetos comunes y corrientes
revistiéndolos de cualidades mágicas. Lo mismo se podría decir
de los bodegones de los alemanes Georg Scholz (1890-1945) y
Alexander Kanoldt (1881-1939).

En la misma década de los veinte, por lo menos tres poetas de
distintos países también empezaban a captar, en gran parte con
versos lacónicos, la magia de los objetos. "La carretilla roja" (1923)
del estadunidense William Carlos Williams (1883-1963), amigo y
admirador de Charles Sheeler, es uno de los mejores ejemplos:

> tanto depende
> de
> una carretilla
> roja

vidriada de
lluvia
al lado de
los pollos blancos.

En la primera edición de *Cántico* (1928) —75 poesías publicadas entre 1919 y 1928—, el poeta español Jorge Guillén (1893-1984) también utiliza un estilo lacónico, preciso, poco adornado pero menos prosaico para regocijarse por la cualidad mágica de los objetos, que podrían reflejar fácilmente un cuadro bodegón:

El balcón, los cristales,
unos libros, la mesa.
¿Nada más esto? Sí,
maravillas concretas.

Material jubiloso
convierte en superficie
manifiesta a sus átomos
tristes, siempre invisibles.

El poeta francés Francis Ponge (1899-1988), cuyo primer libro se publicó en 1926, fue llamado por el novelista Michel Butor "el maestro del bodegón en la poesía" (*Books Abroad*, otoño de 1974, 658). Su antología mejor conocida se titula *Le parti pris des choses* (*Abogando por las cosas*, 1939) y sus poemas en prosa *(proêmes)* representan lo que ha llegado a llamarse *chosisme* (cosismo). Aunque su estilo es mucho menos conciso y más personal que el de Williams o el de Guillén —"Chère serviette-éponge, ta poésie ne m'est pas plus cachée que celle de tout autre objet aussi habituel ou plus rare" ("Querida toalla turca, tu poesía no me es más oscura que la de cualquier otro objeto tan cotidiano o más raro") (*Books Abroad*, otoño de 1974, 656-657)—, él mismo afirmó su dedicación a ambos aspectos de la objetividad: "He escogido las cosas, los objetos para siempre poder frenar mi subjetividad" (666). Ponge es una figura clave para identificar el normalmente renegado realismo mágico en la literatura francesa, puesto que su carrera empezó con Jacques Rivière, director de la *Nouvelle Revue Française*, quien, según Henri Peyre, "había abogado por injertar lo mágico o lo maravilloso en la representación de la realidad rústi-

ca".[4] En 1913, cinco años antes del comienzo de la modalidad mágicorrealista en la pintura, Rivière criticó las floridas descripciones líricas del simbolismo y abogó por una nueva novela que "reflejara nuestro estado de novedad, de ingenuidad ante el mundo... nuestro asombro frente al espectáculo de los seres humanos" (73). Francis Ponge también sirve de enlace entre el realismo mágico y la nueva novela francesa por su fascinación con los bodegones, según el novelista Michel Butor (658). John Sturrock, en su libro *Paper Tigers. The Ideal Fictions of Jorge Luis Borges* (1977), señala que el crítico francés Jean Ricardou "no tardaba en percibir, lo mismo que otros escritores franceses, la proximidad entre los puntos de vista de Borges sobre la novela y los de Robbe-Grillet y sus correligionarios. Borges, por supuesto, antecedió a Robbe-Grillet y probablemente nunca ha leído una *nouveau roman* en toda su vida" (35-36).

Nathalie Sarraute (1900), lo mismo que Alain Robbe-Grillet (1922), en *Tropismes* (1939) e *Instantanées* (1962), respectivamente, describen no sólo objetos sino también a los seres humanos con una objetividad y una precisión tan extremas que sus textos proyectan la misma cualidad mágica que los cuadros hiperrealistas de los estadunidenses Ralph Goings y Richard Estes a fines de la década de los sesenta y durante los setenta.

3. Frigidez

Aunque la creación de una pátina mágica sobre los objetos no puede dejar de despertar un poco las emociones del lector y del observador, la pintura y la literatura mágicorrealistas son frígidas; es decir, se aprecian más intelectualmente que emocionalmente. Los retratos perfilados con ultraprecisión de Schad, de Willink o de Grant Wood despiertan la curiosidad intelectual sobre el verdadero carácter de los sujetos y sus relaciones con los fondos pintados con la misma precisión, pero no provocan una

[4] Peyre también me escribió en su carta del 25 de abril de 1985 que Rivière había ayudado a promover *Le grand Meaulnes* (*El gran Mealnes*, 1913) de su cuñado Alain-Fournier, novela elogiada por los críticos entre 1920 y 1924 por su "realismo cotidiano" que lindaba con "lo maravilloso". Peyre también escribió que Edmond Jaloux (1878-1949) había utilizado el término "realismo mágico" al referirse a los románticos alemanes, pero esto no lo he podido comprobar.

reacción emocional. De la misma manera, Bertolt Brecht, en la década de los veinte, se esforzó por impedir que los que asistían a la representación de sus piezas se identificaran con sus personajes y elaboró su teoría del teatro épico que ha tenido un efecto profundo sobre otras generaciones de dramaturgos. La representación pictórica de *Parson Weems's Fable* de Grant Wood, en la cual el párroco parece presentar su fábula del joven George Washington y el cerezo cortado desde detrás de un telón, es un ejemplo delicioso de la aplicación de la teoría de Brecht a la pintura.

Tal vez el mejor ejemplo de la frigidez en la literatura es "El milagro secreto", de Borges, donde hasta la ejecución nazi de un dramaturgo checo-judío se presenta de un modo tan laberíntico y preciso que no se despierta ninguna emoción en el lector.

4. PRIMER PLANO Y FONDO. VISIÓN SIMULTÁNEA DE LO CERCANO Y LO LEJANO. CENTRÍPETO

Como ya se ha insinuado, para provocar la reacción intelectual, el artista fragmenta la atención del observador. En términos de los rasgos mágicorrealistas de Roh, esta fragmentación se logra mediante la visión simultánea de lo cercano y lo lejano, en contraste con el énfasis en la visión cercana típica de los cuadros expresionistas. Esa fragmentación obliga al observador a mirar el cuadro de un modo centrípeto en contraste con el modo centrífugo de los cuadros expresionistas. *La granja* (1922) de Joan Miró, *Stone City, Iowa* (1930) de Grant Wood y varios paisajes de Franz Radziwill obligan al observador a pasear la vista por todo el lienzo antes de que pueda absorber todos los detalles y captar la totalidad del cuadro. Esta técnica se revela claramente en *Pasión de Cristo* (1490) de Hans Memling, uno de los precursores del realismo mágico más admirados por Grant Wood. La crucifixión de Cristo no se presenta como la culminación de una serie de episodios anteriores sino como uno de ellos, todos presentados simultáneamente con la misma falta de énfasis.

Tanto los artistas mágicorrealistas como los *naïve* o los primitivistas comparten este rasgo de lo centrípeto: "En el cuadro primitivista no hay ninguna perspectiva aérea unificadora, ninguna iluminación naturalista, ninguna aproximación a la apariencia de la realidad observada. El ojo del espectador viaja de una parte

del cuadro a otra, acumulando poco a poco el contenido representado porque así armaba el primitivista su cuadro" (Lipman, 8-9). Esta estructura a base de mosaicos también se nota en varias novelas mágicorrealistas: *Sobre los acantilados de mármol* (1939) del alemán Ernst Jünger, *El último justo* (1959) del francés Schwarz-Bart, *Cien años de soledad* (1967) del colombiano García Márquez y *La cama de bambú* (1969) del estadunidense William Eastlake.

5. ELIMINACIÓN DEL PROCESO DE PINTAR: CAPA LISA Y DELGADA DE COLOR

A diferencia de los expresionistas, los mágicorrealistas ocultaban sus pinceladas y no buscaban efectos especiales mediante gruesas capas de pintura. Todo lo contrario: pintaban con una capa lisa y delgada de color para crear la ilusión de una fotografía. Este proceso hace pensar en el lenguaje aparentemente sencillo y cotidiano, totalmente desprovisto de adornos, que se encuentra en el primer cuento mágicorrealista de América Latina, "El hombre muerto" (1920) de Horacio Quiroga. También se parece al estilo ensayístico, antirretórico, de los cuentos de Jorge Luis Borges.

6. MINIATURISTA, PRIMITIVISTA

La creación de un mundo de juguetes, inspirado por Henri Rousseau, se ve en muchos lienzos mágicorrealistas de Niklaus Stöcklin (1896-1982), Carl Grossberg (1894-1940), Walter Spiess (1896-1947), Camille Bombois (1883-1970) y Grant Wood (1892-1942). Franz Roh escribió que varios de los mágicorrealistas "ven su mundo como si estuviera contenido en una caja de juguetes" (Roh, *German Painting in the 20th Century*, 76). Las casas en particular se asemejan a aquellas de un juego de monopolio o de una maqueta, que pueden levantarse con dos dedos, como en el cuadro *Notre Dame* (1924) del francés Auguste Herbin (1882-1960). Un buen ejemplo de su equivalente literario es el cuento "Juguetería" (1922) del venezolano Julio Garmendia.

Otro buen ejemplo en la poesía es "Miniatura invernal" (1948) de Günter Eich:

Ubers Dezembergrün der Hügel
eine Pappel sich strekt wie ein Monument.
Krähen schreiben mit trägem Flügel
eine Schrift in den Himmel, die keiner kennt.

In der feuchten Luft gibt es Laute und Zeichen:
die Hochspannung klirrt wie Grillengezirp,
die Pilze am Waldrand zu Gallert erbleichen,
ein Drosselnest im Strauchwerk verdirbt,

der Acker liegt in geschwungenen Zeilen,
das Eis auf den Pfützen zeigt blitzend den Riss,
Wolken, schwanger von Schnee, verweilen
überm Alphabete der Bitternis.

[Por encima de la colina verde de diciembre
se extiende un álamo como un monumento.
Los cuervos escriben en el cielo con alas lánguidas
una lengua que nadie conoce.

En el aire frío y húmedo hay sonidos y señas:
los alambres de alta tensión chirrían como grillos,
los hongos al borde del bosque se vuelven una gelatina pálida,
el nido del zorzal se pudre entre los arbustos.

El campo yace marcado por líneas curvas,
los charcos helados muestran sus grietas brillantes,
las nubes, preñadas de nieve, permanecen
por encima del alfabeto amargo.]

En una tarjeta de agosto de 1918 mandada a su amigo Rafols, Joan Miró, quien alcanzó mayor fama como surrealista después de 1922, abogó por el aprecio de lo diminutivo: "¡Qué alegría lograr comprender una sola brizna de hierba en el paisaje —¿por qué despreciar una brizna de hierba?—; esa brizna de hierba es tan hermosa como cualquier árbol o cualquier montaña!" (Dupin, 83).

7. Representación de la realidad

Los artistas de la década de los veinte reaccionaron en contra de las tendencias abstraccionistas de los expresionistas, cuya figura

más sobresaliente fue Wassily Kandinsky (1866-1944). Los mági-correalistas pintaban a la gente y los objetos de tal modo que se podían reconocer fácilmente. Una prueba tal vez simplista para distinguir entre el realismo mágico y el surrealismo fue lo impro-bable contra lo imposible, propuesta por el pintor holandés Pyke Koch (1901): "El realismo mágico se basa en la representación de lo que es *posible pero improbable*; el surrealismo, en cambio, se basa en situaciones *imposibles*" (Blotkamp, 37).

En la literatura hay que distinguir el realismo mágico, no sólo del surrealismo sino también de lo fantástico y de lo real maravi-lloso. Aunque Todorov y otros teóricos han propuesto fórmulas bastante complejas para distinguir entre el realismo mágico y las otras modalidades con que se ha confundido, una explicación más sencilla es que cuando los sucesos o los personajes violan las leyes físicas del universo, como en *Aura* de Carlos Fuentes, la obra debería clasificarse de fantástica. Cuando esos elementos fantásticos tienen una base folclórica asociada con el mundo sub-desarrollado con predominio de la cultura indígena o africana, entonces es más apropiado utilizar el término inventado por Carpentier: lo real maravilloso. En cambio, el realismo mágico, en cualquier país del mundo, destaca los elementos improbables, inesperados, asombrosos PERO reales del mundo real.

EL GATO EMBLEMÁTICO

Tal como el cisne ejemplifica las cualidades del modernismo his-panoamericano de Rubén Darío y sus contemporáneos, el gato merece ser reconocido como emblema del realismo mágico: "Los gatos, en su profunda inescrutabilidad, ofrecen un terreno muy fecundo para la imaginación humana" (Suarès, 151).

El carácter mágico del gato se establece claramente en "El sur", cuento predilecto de Borges. En un café porteño cerca de la es-tación del ferrocarril, un gato enorme permite que los clientes lo acaricien "como una divinidad desdeñosa" (*Ficciones*, 182). Ade-más, en el momento de acariciar el gato, el protagonista Juan Dahlmann se da cuenta de que "aquel contacto era ilusorio y que estaban como separados por un cristal, porque el hombre vive en el tiempo, en la sucesión, y el mágico animal, en la actualidad, en la eternidad del instante" (*Ficciones*, 182).

Desde luego que Borges no fue el primero en percibir las cuali-
dades mágicas del gato. Gillette Grilhé, en el frontispicio de *The
Cat and Man*, reproduce un cuadro de un gato pintado por un
primitivista estadunidense del siglo xix con el comentario: "Los
artistas siempre han percibido el carácter misterioso del gato. En
el antiguo Egipto, los campesinos veneraban al gato y las muje-
res sobre todo lo adoraban como genio tutelar. En cambio, a par-
tir del siglo x, los gatos se identificaban con la brujería; cente-
nares de gatos fueron quemados vivos en 962 en Metz, Francia
porque se consideraban 'brujas disfrazadas'" (Grilhé, 55); la In-
quisición perseguía a los dueños de gatos en los siglos xiv y xv y
para finales del xv el diablo se retrataba a menudo como gato. En
el cuento histórico "El corazón del gato Ebenezer" *(ca.* 1960) del
colombiano Pedro Gómez Valderrama (1923), la brujería y los
ritos satánicos, incluso el ahogo de más de cien gatos, reciben la
culpa por haber puesto en peligro la llegada del rey escocés
Jacobo VI y su novia danesa a Edinburgo. Ebenezer, gato queri-
do de la viuda promiscua Catalina, fue ahogado por uno de sus
ex amantes. Éste, junto con Catalina, fue condenado a morir en
la hoguera.

En la ciudad belga de Ypres, desde 1938 hasta la actualidad, el
Kattestoet (Desfile de los Gatos) conmemora con enormes gatos
de cartón-piedra "la extraña tradición de sacrificar los gatos para
burlarse de la brujería y del diablo" (Devreux, 21). Una imagen
semejante de los gatos se traza históricamente en el prólogo al
libro de cuentos *Celina o los gatos* (1968), de Julieta Campos, devo-
ta cubanomexicana de la nueva novela francesa.

La identificación del aspecto malévolo y siniestro del gato con
la mujer aparece precisamente en el primer cuadro mágicorrea-
lista, *El callejón del Rin*, del suizo Niklaus Stöcklin. Por encima de
una lavandería, se ve a través de una ventana un gato yuxta-
puesto con una vieja que tiene aspecto de bruja. El gato mira de
un modo amenazante a un pajarito posado en el reborde exte-
rior. El equivalente literario es la matriarca Judith en *El último
justo*, novela mágicorrealista de André Schwarz-Bart: "El rostro
de *Mutter* Judith se parecía realmente al de un gato viejo. Había
arqueado sus dedos como si fueran garras, y su cuerpo terrible,
ligeramente inclinado hacia adelante, parecía disponerse a sal-
tar" (*El último justo*, 180).

La identificación popular del gato con el mal agüero se expre-

sa con la mayor concisión en el poema de un solo verso del poeta alemán mágicorrealista Günter Eich (1907-1972). La yuxtaposición de las palabras "sombras" y "silencioso" da un toque poético a la afirmación epigramática: "Katzenschatten, stille Feiung gegen das Glück" ("Sombras de gato, un hechizo silencioso de mala suerte") (Garland, 195).

Un gato más ambiguo aparece inesperadamente en la entrada al castillo en la extraña novela corta "La señora de Portugal" (1924) del austriaco Robert Musil (1880-1942). Según Burton Pike, "esta obra de extraña belleza es sin duda alguna el cuento más raro de Musil" (14-15). El ambiente extraño fuera del tiempo histórico, las apariencias inesperadas y nada enfáticas del gato, la picadura inesperada de una mosca sufrida por el joven compatriota de la señora portuguesa, con la misteriosa fiebre subsiguiente, y la descripción de la fiebre junto con la enfermedad del gato, "con la misma precisión clínica" (111), todo contribuye a colocar esta novela corta dentro del realismo mágico. La obra termina con la sugerencia de que Dios había asumido la forma del gatito: "Si Dios podía transformarse en hombre, entonces también es capaz de transformarse en gatico" (266).

La identificación más positiva del gato con la mujer se proyecta en *Rayuela* (1963), de Julio Cortázar, donde el protagonista Horacio Oliveira considera a su amante, llamada apropiadamente la Maga, como una alternativa al mundo racional, tecnológico, capitalista, burocratizado, en fin, deshumanizado de los años sesenta. El primer capítulo empieza con la pregunta "¿Encontraría a la Maga?", y luego, en la misma página, se establece un nexo entre Horacio, la Maga y el gato: "Preferíamos encontrarnos en el puente, en la terraza de un café, en un cine-club o agachados junto a un gato en cualquier patio del barrio latino" (15). La identificación de la Maga con los gatos en un patio se describe de una manera más juguetona en el cuarto capítulo, pero sin la eliminación del elemento misterioso, mágico:

[...] un viejito tomando sombra en un rincón, y los gatos, siempre inevitablemente los minouche morrongos miaumiau kitten kat chat cat gatto grises y blancos y negros y de albañal, dueños del tiempo y de las baldosas tibias, invariables amigos de la Maga que sabía hacerles cosquillas en la barriga y les hablaba un lenguaje entre tonto y misterioso, con citas a plazo fijo, consejos y advertencias [37-38].

El gato también aparece en varios cuentos de Cortázar como "Todos los fuegos el fuego", "El otro cielo", "Circe" y "Orientación de los gatos". En éste, Osiris, el gato de nombre egipcio, se identifica con la esposa del narrador para representar, como en el caso de la Maga, el aspecto misterioso, mágico de la mujer.[5]

Aunque el gato nunca, o casi nunca, aparece en la narrativa de Gabriel García Márquez, sí figura como protagonista mágico-realista en su cuento "Kaiser", publicado el 26 de junio de 1951 en *El Heraldo* de Barranquilla e incluido en el primer tomo de la *Obra periodística* de García Márquez (682-684) preparada por Jacques Gilard. El gato aparece inesperadamente en la primera oración del cuento y se parece tanto a los gatos de barro que sirven de adorno, que los niños de la casa lo tratan más como un objeto que como un gato vivo: "Jugaban con él con la misma alegría con que se juega con un animal vivo, pero al mismo tiempo con la confianza y la seguridad con que puede jugarse con un objeto" (683). El gato hasta coopera con los niños suprimiendo todas las vibraciones de su cola cuando pretenden enterrarlo bajo el almendro omnipresente. Después de varios meses, el gato Kaiser de veras yace enterrado debajo del almendro.

El gato aparece mucho más frecuentemente en los cuadros del renombrado artista colombiano Fernando Botero (1932), quien suele estar ligado a su "hermano mayor" García Márquez a causa

[5] A veces hasta los autores que no están asociados con el realismo mágico no pueden resistir la tentación de escribir acerca del gato misterioso. El mexicano Juan García Ponce (1932) se conoce principalmente por sus novelas y cuentos psicológicos hermosamente elaborados, pero el cuento titular de su colección *El gato y otros cuentos* (1984) comienza con una oración lacónica, poco típica de García Ponce: "El gato apareció un día y desde entonces siempre estuvo allí" (9). El gato inesperado, un poco como el muchacho cacique en "La lluvia", del venezolano Arturo Uslar Pietri, se integra en la familia, un participante inseparable en los encuentros sexuales entre D y su amante. *El gato eficaz* (1972), de la argentina Luisa Valenzuela (1938), tiene una narración rara en primera persona de una mujer que vive en Greenwich Village, Nueva York, y en Buenos Aires. Su psicología anormal y su erotismo se identifican constantemente con "los gatos de la muerte" (109, 111). La mexicana María Luisa Puga (1944), conocida principalmente por su colección de cuentos realistas ubicados en Kenya, *Las posibilidades del odio* (1978), y su novela acerca de la concientización política de una secretaria capitalina, *Pánico o peligro* (1983), también publicó un cuento experimental, "Malentendidos", en la colección *Intentos* (1987). El protagonista es la gata Carlota, quien se suicida porque su amante la abandona. Los sentimientos de ambos gatos se expresan (junto con los de la dueña de Carlota) desmintiendo la inescrutabilidad del gato mágico. La experimentación consiste en un punto de vista narrativo que alterna entre los tres personajes con el efecto de humanizar a los gatos.

de su representación satírica de la oligarquía nacional (los ricos, los políticos, los militares y los sacerdotes). Además de figurar como un motivo recurrente en muchos de los grupos retratados, el gato enigmático, de tamaño exagerado y amenazante, protagoniza el cuadro, sentado sobre una otomana al lado de un enchufe sorprendentemente destacado debajo de una toalla (Suarès, 49).

Los aspectos más domésticos, diminutivos y encantadores del gato se representan en el *Bodegón* (1923), de Georg Schrimpf (1889-1938), reproducido en el libro clave de 1925 de Franz Roh. Un gato con ojos bien abiertos descansa en una cocina debajo de un tendedero de toallas. La cara redonda del gato armoniza con los contornos nítidamente pintados de las formas redondas del cántaro, del plato y del vaso colocados sobre la mesa. Estos objetos son tan hermosamente simétricos que evocan recuerdos del purismo del pintor francés Ozenfant. Un tono semejante se encuentra en el poema breve de 1934 del estadunidense William Carlos Williams:

As the cat	[Mientras el gato
climbed over	trepaba
the top of	por encima de
the jamcloset	la alacena de mermeladas
first the right	primero la pata delantera
forefoot	derecha
carefully	bajó con cuidado
then the hind	y luego
stepped down	la trasera
into the pit of	en el fondo
the empty	de la maceta
flowerpot.	vacía.]

El gato doméstico también está presente en *La alacena olvidada* (1981), bodegón mágicorrealista de otro colombiano, Enrique Grau (1920), llamado por Marta Traba "un pintor tranquilo quien trabaja... en su ambiente lánguido y felino" (Goodall, 21).

El gato, en su aspecto tutelar, lo mismo que impasivo, misterioso y enigmático, también protagoniza *Bodo en el puerto de Hamburgo* (1981) (con recuerdos de Henri Rousseau), de la alemana

Kathia Berger (1938), que aparece en una tarjeta de la UNICEF. El primitivista inglés Martin Leman (1934) se ha hecho famoso desde fines de la década de los setenta con sus tarjetas y sus libros protagonizados por los gatos: *Gatos cómicos y curiosos* (1982), *Diez gatos y sus cuentos* (1982), *Doce cuentos para la Navidad* (1982) y otros más. En el primero de esos libros, hay un cuadro que bien puede haberse inspirado en las fábricas del cuadro mágicorrealista *Día gris* (1921) de George Grosz: en primer plano se destaca un gran gato blanco que contrasta con el fondo: fábricas rojas y negras que echan humo gris de las chimeneas (en la página que corresponde a las letras RST). Leman, en colaboración con su esposa Jill, también publicó en 1985 un libro sobre los primitivistas ingleses del siglo XX.

La visión del mundo básica del realismo mágico, su optimismo, también están ligados al gato, quizás por casualidad, por uno de los artistas más fieles al realismo mágico, el holandés Carel Willink, quien dijo en 1962: "Nuestra época nos ofrece enormes posibilidades, tanto positivas como negativas. La amenaza de una guerra atómica todavía existe con el peligro de la destrucción de casi toda la humanidad. Cada día un suceso imprevisto puede tener consecuencias catastróficas. Siento de veras este peligro. En cambio, la humanidad es como un gato, no importa cómo cae, siempre aterriza sobre las patas" (Guilbert, 58).

II. LOS CUENTOS DE JORGE LUIS BORGES, ¿FANTÁSTICOS O MÁGICORREALISTAS?

EN EL epílogo a *El Aleph* (1949), Jorge Luis Borges afirma que a excepción de "Emma Zunz" e "Historia del guerrero y de la cautiva", "las piezas de este libro corresponden al género fantástico" (171). Estas palabras de Borges comprueban el axioma de no aceptar al pie de la letra lo que dice un autor sobre su propia obra. Aunque algunos de los cuentos del tomo sí caben dentro del género fantástico, sería muy difícil justificar esa etiqueta para "Biografía de Tadeo Isidoro Cruz (1829-1874)", "La otra muerte" o "Deutsches Requiem". Sin embargo, para desmentir al propio Borges, primero hay que definir el término "género fantástico". Aunque se cita frecuentemente a Tzvetan Todorov por sus categorías de lo maravilloso, lo extraño y lo fantástico,[1] insisto en que mediante el contraste entre lo fantástico y el realismo mágico se pueden perfilar más claramente los dos términos y, de esa manera, comprender y apreciar mejor los cuentos de Borges.

Más que nada hay que aclarar que los dos términos son esencialmente distintos. Mientras "lo fantástico" es un género, es decir, un tipo de literatura que se puede encontrar en cualquier periodo cronológico, el realismo mágico es una tendencia artística que empezó en 1918 como reflejo directo de una serie de factores históricos y artísticos, que se ha mantenido vigente, en distintos grados de intensidad, hasta nuestros días. Según la visión mágicorrealista del mundo, la realidad tiene una cualidad de ensueño que se capta con la presentación de yuxtaposiciones inverosímiles con un estilo muy objetivo, ultrapreciso y aparentemente sencillo. El cuadro, cuento o novela mágicorrealista es predominan-

[1] Tzvetan Todorov, *Introduction à la littérature fantastique* (París, 1970). Entre los muchos estudios sobre lo fantástico que no han reconocido debidamente la existencia del realismo mágico figuran los de Ana María Barrenechea, "Ensayo de una tipología de la literatura fantástica", *Revista Iberoamericana*, 80 (1972), 391-403; Irene Bessière, *Le Récit fantastique. La Poétique de l'incertain* (París, 1974); Emir Rodríguez Monegal, "Borges: una teoría de la literatura fantástica", *Revista Iberoamericana*, 95 (1976), 177-189; Louis Vax, *Arte y literatura fantásticas*, trad. Juan Merino (Buenos Aires, 1965).

temente realista con un tema cotidiano, pero contiene un elemento inesperado o improbable que crea un efecto extraño, dejando asombrado al espectador o al lector.

En cambio, la literatura (el término "fantástico" no se aplica normalmente a la pintura) de lo fantástico parece conformarse con la definición de fantasía que da el diccionario inglés de Random House: "an imaginative or fanciful work, especially one dealing with supernatural or unnatural events or characters" ("una obra de mucha imaginación o fantasía, sobre todo si se trata de sucesos o personajes sobrenaturales o contrarios a la naturaleza", 515); o la definición del Webster: "fantasy fiction: imaginative fiction dependent for effect on strangeness of setting (as supernatural beings)" (narrativa de fantasía: narrativa imaginativa que depende por su efecto del ambiente extraño [como los seres sobrenaturales]", 823). En cambio, el realismo mágico, que utiliza elementos improbables más que imposibles, nunca trata de lo sobrenatural. Además, algunas de las definiciones de "fantástico" que se encuentran en los diccionarios no sólo hacen sobresalir el contraste entre lo fantástico y el realismo mágico, sino también asocian aquél con el expresionismo, el movimiento artístico y literario contra el cual el realismo mágico reaccionó, lo mismo que con el surrealismo que opacó al realismo mágico a fines de la década de los veinte y durante los treinta: "conceived or appearing as if conceived by an unrestrained imagination; grotesque; eccentric; odd... imaginary or groundless; not real or based on reality... extravagantly fanciful; irrational" ("concebido o como si fuera concebido por una imaginación desenfrenada; grotesco; excéntrico; raro... imaginario o sin fundamento; sin base en la realidad... de fantasía extravagante; irracional", Random House, 515).

Estas definiciones de diccionario, que suelen tildarse de plebeyas, pueden ser más útiles que todas las obras teóricas que no han llegado a captar el sentido del realismo mágico en términos comprensibles y aceptables para la mayoría de los críticos. Además, las dos definiciones básicas de la magia, que también provienen de los diccionarios, reflejan claramente la dicotomía entre el realismo mágico y lo que Alejo Carpentier ha llamado "lo real maravilloso". Según Carpentier (y también Miguel Ángel Asturias), las culturas indígenas y africanas han hecho de América Latina un continente o un mundo de magia en el sentido del dicciona-

rio: "the art of producing a desired effect or resulting through the use of various techniques as incantation, that presumably assure human control of supernatural agencies or the forces of nature" ("el arte de producir un efecto deseado o que resulta del uso de varias técnicas como el conjuro, que se presume asegurará el control humano de los elementos sobrenaturales o las fuerzas de la naturaleza", Webster's, 862). En cambio, los mági-correalistas, igual que los magos modernos, asombran a los espectadores dándole a la realidad una apariencia mágica: "the art of causing illusions as entertainment by the use of sleight of hand, deceptive devices, etc." ("el arte de producir ilusiones como diversión por medio del uso de la prestidigitación, trucos mañosos, etc.", Webster's, 862). Según el diccionario de Webster, igual que el realismo mágico, la magia es "mysteriously enchanting" ("misteriosamente encantadora") y "may have glamorous and attractive connotations" ("puede tener connotaciones atractivas y encantadoras", 862). En su excelente estudio sobre *Midnight's Children* (*Los niños de la medianoche*, 1981) de Salman Rushdie, Patricia Merivale destaca la importancia de los magos de Delhi:

> [...] los juegos que hacen los magos de Delhi con la ilusión, todos sugieren en su contexto que "la realidad puede tener un contenido metafórico; eso no la hace menos real" (Rushdie, 200), sino en términos del realismo mágico más real... Los magos, como Saleem [el narrador] doblan la realidad sin olvidar jamás lo que es. Ellos también son mágicorrealistas y por lo tanto, obviamente artistas [Merivale, 338-339].

Como Borges era argentino y además muy europeizado, sería absurdo atribuir su predilección por la magia a una herencia cultural indígena o africana. Aunque no se puede explicar el genio individual de Borges por circunstancias generacionales, podría ser más que una casualidad el hecho de que debutara literariamente a principios de la década de los veinte, en el mismo momento en que la pintura mágicorrealista estaba de moda en Alemania y otras partes y cuando tenían más influencia las ideas de Carl Jung. Mientras el surrealismo se basa en la interpretación freudiana de los sueños y el mundo subconsciente en general de cada individuo, el realismo mágico prefiere la inconciencia colectiva de Jung, la idea que proviene de las teorías arquetípicas, en el sentido de que todas las épocas se funden en un momento del presente, y que la realidad en sí tiene ciertos rasgos que la identi-

fican con el mundo de ensueño. En sus propias obras, Borges comparte la visión del mundo de Jung y rechaza la de Freud. Además, la siguiente entrevista con Richard Burgin no podría ser más explícita:

BURGIN: Me da la impresión de que tampoco tiene gran opinión de Freud.

BORGES: No, siempre me disgustó. Pero siempre he sido un gran lector de Jung. He leído a Jung de la misma manera en que, digamos, podía leer a Plinio o el *Golden Bough (La rama dorada)* de Frazer; lo leí como una suerte de mitología, o una suerte de museo o una enciclopedia de conocimientos extraños.

BURGIN: Cuando señala que Freud le disgusta, ¿qué quiere decir?

BORGES: Pienso en él como una suerte de loco, ¿no? Un hombre trabajado por una obsesión sexual. Bien, quizá no lo hacía sinceramente. Quizá era para él una especie de juego. He procurado leerlo, y pensé que era un charlatán o un loco, en cierto sentido. Después de todo, el mundo es demasiado complejo para resumirlo en ese esquema demasiado simple. Pero en Jung, bien, desde luego he leído a Jung mucho más que a Freud, pero en Jung se siente una mente más amplia y más receptiva. En el caso de Freud, todo se reduce a unos pocos hechos desagradables. Pero, desde luego, ésa es solamente mi ignorancia, o mi prejuicio [Burgin, 109].

Aunque se nota el realismo mágico en los primeros cuentos de Borges, escritos a principios de los años treinta y recogidos en *Historia universal de la infamia* (1935), no fue sino hasta la década de los cuarenta que escribió sus cuentos más famosos y hasta la década de los cincuenta que su fama llegó a trascender las fronteras de América Latina, fama que coincide con el rechazo latinoamericano del criollismo y del realismo socialista y con la resucitación del realismo mágico. Fue también durante esta época que Borges escribió la mayoría de los ensayos publicados en *Otras inquisiciones* (1952), donde se encuentra tanto la visión del mundo mágicorrealista como algunos de los rasgos estilísticos asociados con el realismo mágico. En "Magias parciales del *Quijote*", mientras Borges comenta el realismo especial del *Quijote*, se refiere a la visión del mundo de Joseph Conrad que concuerda con la de Borges y con la de los pintores y literatos mágicorrealistas en general: "Joseph Conrad pudo escribir que excluía de su obra lo sobrenatural, porque admitirlo parecía negar que lo cotidiano

fuera maravilloso" (65). Borges también encuentra una actitud semejante de asombro y de optimismo en uno de sus autores predilectos. En "Sobre Chesterton" escribe: "Chesterton pensó, como Whitman, que el mero hecho de ser es tan prodigioso que ninguna desventura debe eximirnos de una suerte de cósmica gratitud" (120). El protagonista del cuento borgesiano "La espera" tiene exactamente la misma visión del mundo: "Años de soledad le habían enseñado que los días, en la memoria, tienden a ser iguales, pero que no hay un día, ni siquiera de cárcel o de hospital, que no traiga sorpresas, que no sea al trasluz una red de mínimas sorpresas" (*El Aleph*, 139).

En su ensayo sobre Quevedo, Borges lo elogia como "el primer artífice de las letras hispánicas" (64), más grande que Cervantes. Para llegar a esa conclusión, Borges subraya la misma objetividad extrema y ultraprecisión utilizadas por los mágicorrealistas para revestir la realidad de una capa de magia. Borges atribuye la relativa falta de fama internacional de Quevedo al hecho de que "sus duras páginas no fomentan, ni siquiera toleran, el menor desahogo sentimental" (55). Borges comenta varios estilos empleados por Quevedo en sus distintas obras pero se fija sobre todo en el estilo del tratado *Marco Bruto*, cuyos rasgos (a excepción del hipérbaton) podrían aplicarse fácilmente al estilo mágicorrealista del propio Borges: "el ostentoso laconismo, el hipérbaton, el casi algebraico rigor, la oposición de términos, la aridez, la repetición de palabras, dan a ese texto una precisión ilusoria" (58).

Una de las pruebas más incontrovertibles de la identificación de Borges con el realismo mágico es su uso constante del oxímoron desde sus primeros cuentos de 1933 hasta "El sur" (1952), que Borges y otros consideran su mejor cuento. En cuanto a *Historia universal de la infamia*, el mismo título del tomo provoca en el lector la sensación de que le están tomando el pelo. Una historia universal de la infamia es una empresa bastante insólita e improbable. Aún más improbable es el hecho de que los protagonistas de los siete cuentos, a excepción de Billy the Kid, no sean figuras históricas bien conocidas. El oxímoron es la yuxtaposición de palabras que se contradicen, por ejemplo, "un desierto lluvioso" (*Ficciones*, 153) de "El milagro secreto". Hay distintos grados de oxímoron[2] en la mayoría de los títulos de los siete cuentos princi-

[2] Véase Edelweiss Serra, "La estrategia del lenguaje en *Historia universal de la infamia*", *Revista Iberoamericana*, 100-101 (1977), 657-663. En este estudio semioló-

pales de *Historia universal de la infamia*: "El espantoso redentor Lazarus Morell", "El impostor inverosímil Tom Castro", "La viuda Ching, pirata", "El asesino desinteresado Bill Harrigan", "El incivil maestro de ceremonias Kotsuké no Suké". Aunque el título del libro pregona la intención totalizante del autor, la yuxtaposición en el mismo tomo de un esclavista sureño del siglo XIX y unos gángsteres neoyorquinos del XX con un tintorero árabe del VIII, una viuda pirata china de principios del XVIII y un samurai japonés de la misma época es verdaderamente asombrosa.[3]

Sin duda alguna, el cuento mejor logrado del tomo es "El impostor inverosímil Tom Castro", cuyo título refleja el carácter oximorónico de todo el cuento. Mientras un impostor normal se deshace por captar la apariencia física y la personalidad del individuo cuya identidad está tratando de asumir, Tom Castro es un "impostor inverosímil" porque hace todo lo contrario. El gran éxito de su método puede ser increíble pero no tiene nada que ver con lo fantástico. Lady Tichborne quería creer en la vuelta o más bien resucitación de su hijo naufragado desde hace muchos años; era bastante vieja y "los ojos fatigados de Lady Tichborne estaban velados de llanto" (36). Además, en una paradoja semejante al oxímoron, "la luz hizo de máscara" (36-37). La luz normalmente aclara los objetos, los desenmascara, pero en este caso, el abrir repentinamente las persianas deja entrar la luz del sol cegando a Lady Tichborne.[4]

La visión del mundo mágicorrealista se refleja tanto en los personajes como en los sucesos del cuento: la realidad es más extraña que la ficción; las cosas ocurren inesperadamente; no hay ni

gico, Serra analiza los paralelismos entre los siete cuentos basados en el uso del oxímoron. Sin embargo, ella no relaciona el oxímoron con la visión del mundo de Borges ni tampoco lo asocia con el realismo mágico. Jaime Alazraki sí relaciona el uso frecuente del oxímoron con su visión de una realidad aparentemente contradictoria pero, igual que Serra, no lo reconoce como reflejo básico del realismo mágico (*La prosa narrativa de Jorge Luis Borges*, 186-195).

[3] Utilizo tanto la palabra "asombroso" porque aparece con tanta frecuencia en los estudios sobre el realismo mágico. Emil Volek, en un artículo muy perspicaz sobre Borges, subraya la estética del asombro del porteño y de sus lectores asombrados pero sin identificarlo con el realismo mágico: "Aquiles y la tortuga: arte, imaginación y la realidad según Borges", *Revista Iberoamericana*, 100-101 (1977), 293-310. También aparece mucho la palabra "asombro" y sus derivados en *Cien años de soledad*.

[4] En su cuento posterior "El Zahir", Borges comenta este mismo ejemplo: "En la figura que se llama *oxímoron*, se aplica a una palabra un epíteto que parece contradecirla; así los gnósticos hablaron de luz oscura; los alquimistas, de un sol negro" (*El Aleph*, 106).

verdad absoluta ni realidad absoluta y, si las hubiera, el hombre mortal sería incapaz de comprenderlas. Sin embargo, el cuento no merece de ninguna manera colocarse dentro del género fantástico. Las transformaciones de Arthur Orton en Tom Castro y luego en Roger Charles Tichborne, por improbables que sean, no son imposibles ni fantásticas. Las relaciones entre Tom Castro y su criado negro Ebenezer Bogle son igualmente improbables. Bogle tenía un miedo terrible de cruzar la calle pero después de que Tom Castro le ofreció el brazo un día en Sydney, Australia, "se estableció un protectorado—el del negro inseguro y monumental sobre el obeso tarambana de Wapping" (33). Como el cuento está ubicado a fines del siglo XIX cuando la Gran Bretaña asumía el cargo de "civilizar" gran parte del continente africano, el protectorado del negro Bogle sobre el inglés Orton no puede dejar de asombrar y de divertir a los lectores. Bogle, por su capacidad de "ocurrencia genial" (32), que, según el narrador, "determinados manuales de etnografía han negado a su raza" (32), es responsable de los cambios inesperados en la vida de Tom Castro. En efecto, Bogle tiene dos ocurrencias geniales: el plan para que Tom Castro asuma la identidad de Roger Tichborne y el plan para ganarse la opinión pública en Inglaterra a favor del pretendiente, publicando en la prensa un ataque apócrifo contra Tom firmado por un jesuita, reconociendo así los sentimientos anticatólicos de la mayoría de los ingleses.

Como reflejo de las dos ocurrencias, el destino de Tom resulta afectado negativamente por dos muertes repentinas. Lady Tichborne muere sólo tres años después de haber aceptado a Tom como su hijo e inmediatamente después, los parientes de ella promueven un litigio contra Tom por haber asumido una falsa identidad. Tom seguramente habría ganado el pleito con la ayuda de alguna ocurrencia genial de Bogle, pero éste, como ya se había pronosticado, muere atropellado cuando cruzaba una calle. A Tom lo condenan a catorce años en la cárcel, lo sueltan después de sólo diez y pasa el resto de su vida proclamando alternativamente su inocencia o su culpa "siempre al servicio de las inclinaciones del público" (40).

Lo que hace aún más improbable este cuento es que sus improbabilidades se encuentran de veras en la edición de 1911 de la *Enciclopædia Britannica*. La aparente autenticidad del cuento se refuerza aún más por las fechas proporcionadas por el narrador

(día, mes y año), del nacimiento de Tom, de su primera visita a Lady Tichborne, de su condena y de su muerte. Esta precisión cronológica, la declaración inicial del futuro destino de Bogle, lo mismo que las situaciones inverosímiles y los sucesos inesperados habían de resultar rasgos típicos de varios de los cuentos más auténticos (los menos ensayísticos) de Borges y del realismo mágico en general.

Aunque muchos críticos suelen tildar de fantásticos los cuentos de Borges, una aproximación más acertada sería llamar mágicorrealistas a algunos de los más auténticos, y fantásticos a los más ensayísticos. El mismo Borges, en el prólogo de 1941 a *El jardín de senderos que se bifurcan,* llama "policial" (11) a la pieza titular y a las otras siete piezas "fantásticas" (11). Mientras "El jardín de senderos que se bifurcan", igual que "El impostor inverosímil Tom Castro", pregona el conjunto de rasgos mágicorrealistas, "Tlön, Uqbar, Orbis Tertius", "El acercamiento a Almotásim", "Pierre Menard, autor del Quijote" y "Examen de la obra de Herbert Quain" consisten en comentarios sobre países, autores o libros que no existen y por lo tanto merecen más la etiqueta de fantásticos. También es fantástico "Las ruinas circulares" en que el protagonista logra crear otro hombre soñándolo para luego darse cuenta de que él mismo puede ser el producto de otro sueño ajeno.

Mientras sólo una ("El jardín de senderos que se bifurcan") de las ocho piezas de *El jardín de senderos que se bifurcan* merece la etiqueta de mágicorrealista, la merecen seis de los nueve cuentos de *Artificios* (1944), la segunda parte de *Ficciones.* No es por casualidad que el mismo Borges haya reconocido la superioridad de los cuentos más auténticos de *Artificios:* los llama "de ejecución menos torpe" (111). Dos de los nueve cuentos, "Tres versiones de Judas" y "La secta del Fénix", son claramente ensayísticos, mientras "Funes el memorioso", además de su carácter algo ensayístico, es demasiado subjetivo para calificarse de mágicorrealista. No obstante, hay que reconocer la presencia de algunas frases ultraprecisas típicas del realismo mágico tanto en la pintura como en la literatura: "Al caer, perdió el conocimiento; cuando lo recobró, el presente era casi intolerable de tan rico y tan nítido" (118).

Aunque "El jardín de senderos que se bifurcan" contiene una discusión filosófica, tan larga que parece laberíntica, entre el doctor Yu Tsun y Stephen Albert, el cuento puede apreciarse mejor en términos de la visión del mundo y los rasgos estilísticos del

realismo mágico. La ultraprecisión y la objetividad del primer párrafo[5] no sólo constituyen una reacción en contra del tradicional estilo florido de los literatos hispánicos, sino que también se parece al enfoque ultrapreciso de la pintura mágicorrealista del estadunidense Charles Sheeler y del alemán Christian Schad. Sheeler fue elogiado por su amigo, el poeta-médico William Carlos Williams, por "la claridad asombrosa de su visión" (*Charles Sheeler*, 10) mientras Wieland Schmied consideraba a Schad "el más frío, el más exacto, el más preciso" (50) de todos los pintores mágicorrealistas alemanes. El concepto mágicorrealista de que la historia es más extraña que la ficción se ejemplifica en el cuento por el dato de que Stephen Albert, un nombre escogido de la guía telefónica para identificar el "preciso lugar del nuevo parque de artillería británico" (96) en Francia, resulte ser sinólogo. Igualmente improbable es el hecho de que un espía alemán resulte ser un chino, ex profesor de inglés en una escuela secundaria alemana en Tsingtao. El ambiente mágicorrealista que caracteriza todo el cuento se refuerza en ciertos momentos por unas cuantas frases oximorónicas: "un joven que leía *con fervor*[6] los *Anales* de Tácito" (98) y "un soldado herido y feliz" (98) —posible pero poco probable.

De acuerdo con el rechazo mágicorrealista de la subjetividad emocionante tanto del expresionismo como del surrealismo, los personajes de Borges son capaces de asesinar con la mayor sangre fría y Borges nunca provoca la compasión de sus lectores por los asesinados. En "El jardín de senderos que se bifurcan", el espía chino Yu Tsun mata a Albert con una precisión increíble que se refleja en la sencillez, la falta de adornos de las siguientes dos oraciones: "Yo había preparado el revólver. Disparé con sumo cuidado: Albert se desplomó sin una queja, inmediatamente" (108). Los lectores no se enojan en absoluto por el asesinato de este hombre totalmente inocente y tampoco sienten ninguna compasión por Yu Tsun, quien no siente ningún miedo por su próxima muerte: "ahora que mi garganta anhela la cuerda" (96). Jaime Alazraki caracteriza el estilo borgesiano de "efficacious and unobtrusive" ("eficaz y poco visible", *Borges and the Kabbalah*, 82).

Aun en la despiadada ejecución de Jaromir Hladík por los nazis en "El milagro secreto", Borges impide que los lectores se

[5] También son ultraprecisos los primeros párrafos de "Historia del guerrero y de la cautiva", "Tema del traidor y del héroe" y "El sur".
[6] Las cursivas son mías.

emocionen enredándolos en el proceso intelectual de seguir las desviaciones laberínticas. En los dos cuentos el tiempo parece detenerse. La precisión con que Yu Tsun mata a Albert sorprende a los lectores porque ocurre después de la aparentemente interminable discusión filosófica de los dos hombres sobre el carácter del laberinto. En "El milagro secreto" el efecto se intensifica por la comparación explícita con un cuadro: "Las armas convergían sobre Hladík, pero los hombres que iban a matarlo estaban inmóviles. El brazo del sargento eternizaba un ademán inconcluso. En una baldosa del patio una abeja proyectaba una sombra fija. El viento había cesado, *como en un cuadro*"[7] (159).

Otros conceptos mágicorrealistas típicos de Borges que se encuentran en "El jardín de senderos que se bifurcan" son la coexistencia simultánea del pasado, el presente y el futuro; la insignificancia del ser humano individual; y la identidad de cada ser humano no sólo con sus antepasados sino con todos los seres humanos. La visión circular de la historia de Borges, y también de Jung, se refuerza estilísticamente en el cuento por una serie de objetos redondos: "la luna baja y circular parecía acompañarme" (99); "el disco del gramófono giraba" (101); "un alto reloj circular" (102); "su rostro, en el vívido círculo de la lámpara" (105). En "La muerte y la brújula", Borges crea un espacio en que todos los lugares son uno. Aunque la mención del estuario de la ciudad hace pensar en Buenos Aires, el Hôtel du Nord y *"Liverpool House*, taberna de la Rue de Toulon" (141) hacen pensar tanto en Francia como en Inglaterra.

En contraste con la experiencia laberíntica anunciada en el título de "El jardín de senderos que se bifurcan", "El fin" refleja la sencillez de su título, sin dejar de reforzar el carácter mágicorealista, no fantástico, de los mejores cuentos de Borges. El tono poético que predomina en todo el cuento es bastante insólito para Borges y puede explicarse por haberse inspirado en el poema nacional *Martín Fierro*. Sin embargo, el largo poema narrativo de José Hernández no tiene el mismo tono poético y nostálgico que el cuento de Borges. En "El fin", Borges crea el mismo ambiente poético, tranquilo y de ensueño que se encuentra en los cuadros del mágicorrealista Georg Schrimpf del grupo de Munich, tal como lo describe Paul Vogt: "También poseía un fondo

[7] Las cursivas son mías.

de verdadera ingenuidad arraigada en una fe profunda en la efi-
cacia mágica en el mundo de ensueño de los objetos" (Vogt, 235).
Tal como las mujeres retratadas de Schrimpf miran impasible-
mente el mundo a través de una ventana, Recabarren, en "El fin",
observa tranquilamente la trágica pelea a cuchillos entre Martín
Fierro y el negro a través de una ventana, desde su cama. La pre-
sentación del episodio violento a través de un intermediario tulli-
do lo vuelve menos emocionante, más estático y más plástico, de
manera parecida a la *Fábula del párroco Weems* (1929) de Grant Wood
y de acuerdo con la teoría brechtiana de mantener una separa-
ción entre la emoción de la pieza y la actitud de los espectadores.

El tono del cuento se establece desde el principio con el desper-
tar de Recabarren después de su siesta de mediodía: "Recabarren,
tendido, entreabrió los ojos y vio el oblicuo cielo raso de junco…
Recobró poco a poco la realidad, las cosas cotidianas que ya no
cambiaría nunca por otras" (171). Esta visión de la realidad des-
pués de despertarse está revestida de la misma magia que supo
captar Joan Miró en su periodo mágicorrealista. Aunque Borges
compara la realidad con un sueño, lo que ve Recabarren no es un
sueño; es la realidad envuelta en un ambiente mágico: "La llanu-
ra, bajo el último sol, era casi abstracta, como vista en un sueño"
(172). El carácter de ensueño de la escena se mantiene por el diá-
logo tranquilo, algo estoico, algo poético y totalmente desprovis-
to de emoción de los dos contrincantes. Es casi como si los dos
hombres se dieran cuenta de que estaban desempeñando los pa-
peles predeterminados en un drama escrito por un autor desco-
nocido. La identificación tardía del forastero como Martín Fierro
es el elemento inesperado típico del realismo mágico que pro-
duce una reacción de asombro y de admiración en los lectores.

La misma identificación tardía se utiliza en la última oración
de "Biografía de Tadeo Isidoro Cruz (1829-1874)", la cual infor-
ma a los lectores que el protagonista del cuento no era una figura
histórica sino el compañero de Martín Fierro. La manera prosaica
o poco enfática con que Borges incorpora las figuras literarias del
Martín Fierro en la realidad de sus propios cuentos también es un
rasgo netamente mágicorrealista y se parece a la incorporación
en *Cien años de soledad* de personajes de novelas ajenas: Víctor
Hugues (*El siglo de las luces* de Carpentier), Artemio Cruz y Lo-
renzo Gavilán (*La muerte de Artemio Cruz* de Carlos Fuentes) y
Rocamadour (*Rayuela* de Julio Cortázar).

En "La forma de la espada", Borges logra un efecto mágico-realista semejante mediante el uso, entre otros recursos, de una yuxtaposición geográfica bastante improbable, un marco cuentístico tradicional y un narrador que resulta ser un "impostor inverosímil". Una estancia uruguaya en Tacuarembó no es el lugar más indicado para que el "autor" escuche la historia de las luchas por la independencia de Irlanda a principios de la década de los veinte. El marco del cuento consta de la necesidad del "autor" de pasar la noche en la casa solitaria de la estancia donde escucha el relato/la confesión de su anfitrión, estructura inspirada tal vez en "Los amores de Bentos Sagrera" (1896) del cuentista uruguayo Javier de Viana. En contraste con la visión del mundo naturalista de Viana, en la cual todo ocurre inexorablemente, el cuento de Borges está lleno de improbabilidades. Aunque el narrador, dueño de la estancia, es irlandés, "le decían el *Inglés de La Colorada*" (*Ficciones*, 123). Desde el punto de vista del campo uruguayo, este error es perfectamente normal y realista —para el uruguayo rural no hay gran diferencia entre un irlandés y un inglés—. Sin embargo, como el cuento versa sobre la lucha de los irlandeses contra Inglaterra, ese apodo no deja de provocar en los lectores la misma sorpresa divertida que la nacionalidad irlandesa del detective inglés Richard Madden en "El jardín de senderos que se bifurcan". Cuando el "autor" le dice a los lectores de un modo despreocupado que el nombre verdadero de su anfitrión (J. Vincent Moon) no importaba (123), Borges está tratando de engañar a los lectores, extraviarlos en el laberinto que "abundaba en perplejos corredores y en vanas antecámaras" (126). En realidad, el nombre del narrador refleja la forma de la cicatriz que tiene en la cara, "un arco ceniciento y casi perfecto" (123), resultado de un golpe con un alfanje: "con esa media luna de acero le rubriqué en la cara, para siempre, una media luna de sangre" (128). En otra afirmación todavía pronunciada de un modo despreocupado, el inglés-irlandés dice que su "razonable amigo" (128), un comunista, estaba vendiéndolo "razonablemente" (128). En otras palabras, a pesar de la situación oximorónica de que un hombre resultara razonablemente traicionado por su amigo razonable, la afiliación comunista de éste, según la visión del mundo de Borges, justifica totalmente la traición.

El inglés-irlandés, de acuerdo con el concepto borgesiano, le da al cuento un sesgo más universal mediante la subversión del

espacio geográfico-histórico específico con el comentario jun-
guiano ejemplificado por una alusión poco enfática al pecado de
Adán y a la crucifixión de Jesús:

> Me abochornaba ese hombre con miedo, como si yo fuera el cobarde,
> no Vincent Moon. Lo que hace un hombre es como si lo hicieran todos
> los hombres. Por eso no es injusto que una desobediencia en un jardín
> contamine al género humano; por eso no es injusto que la crucifixión
> de un solo judío baste para salvarlo. Acaso Schopenhauer tiene razón:
> yo soy los otros, cualquier hombre es todos los hombres, Shakespeare
> es de algún modo el miserable John Vincent Moon [127].

El cuento termina con la mayor de las improbabilidades: el an-
fitrión revela que él es John Vincent Moon, el traidor que ha na-
rrado la historia desde el punto de vista de su víctima.

En el cuento paralelo "Tema del traidor y del héroe", Borges
construye un laberinto aún más complejo a la vez que mantiene
la visión del mundo y el estilo propios del realismo mágico. La
conversión del traidor irlandés Fergus Kilpatrick en un héroe
martirizado, conversión llevada a cabo por los colegas de Kilpa-
trick, no sólo reafirma el concepto junguiano y borgesiano de la
unidad del ser humano sino que también cuestiona seriamente el
concepto de la verdad histórica. El hecho de que el asesinato de
Kilpatrick sea ejecutado por sus ex compañeros, según los mode-
los sugeridos por las piezas shakespeareanas *Julio César* y *Mac-
beth*, demuestra la opinión de Borges de que la vida es en verdad
un laberinto: "Que la historia hubiera copiado a la historia ya era
suficientemente pasmoso; que la historia copie a la literatura es
inconcebible" (133). Otro ejemplo inconcebible de la imitación
verdadera de la literatura borgesiana por la historia ocurrió en
1956, cuando la famosa artista de cine Grace Kelly, oriunda de
Filadelfia, se casó con el príncipe Rainiero III de Mónaco. ¡En el
cuento de Borges "Pierre Menard, autor del Quijote" (1939), la
condesa de Bagnoregio, del principado de Mónaco, se casó con el
filántropo internacional Simón Kautzsch, de Pittsburgh! (45). La
visión cíclica de la historia sostenida por Borges se refuerza en "Te-
ma del traidor y del héroe" por el paralelismo entre Kilpatrick y
Moisés: los dos murieron en la víspera de la victoria por la cual
tanto habían luchado. Además, el asesinato de Kilpatrick en 1824
en un palco prefigura el asesinato en 1865 de Abraham Lincoln.

Igual que en "El jardín de senderos que se bifurcan" y otros cuentos de Borges, la visión del mundo mágicorrealista se refleja en la yuxtaposición improbable (semejante al oxímoron) de la ultraprecisión dentro de una estructura laberíntica. La verdadera historia de la muerte de Kilpatrick llega a los lectores a través de tres mediaciones: el primer narrador de primera persona; Ryan, que está escribiendo una biografía de su bisabuelo Kilpatrick; y James Alexander Nolan, compañero de Kilpatrick, quien revela en sus documentos inéditos que él cumplió con la orden de Kilpatrick de descubrir al traidor, quien resultó ser el mismo Kilpatrick. El propio cuento contiene las frases autodescriptivas: "laberintos circulares" y "otros laberintos más inextricables y heterogéneos" (133).

El uso de fechas precisas, tanto para el asesinato de Kilpatrick como para la creación del cuento, provoca en los lectores una sensación de asombro delicioso por el contraste con la vaguedad aparentemente casual: "Faltan pormenores, rectificaciones, ajustes; hay zonas de la historia que no me fueron reveladas aún; hoy, 3 de enero de 1944, la vislumbro así" (131). Después de mencionar que esa historia pudo haber ocurrido en cualquiera de varios países "al promediar o al empezar el siglo XIX" (131), el narrador escoge con un tono de conversación un tiempo y un lugar muy precisos: "Digamos (para comodidad narrativa) Irlanda; digamos 1824" (131).

"El sur", escrito en el mismo año de 1952, como "El fin", tiene un tono de ensueño semejante pero es más complejo, más trascendente, y Borges lo considera "acaso" (*Ficciones*, 112) su mejor cuento. Se destaca por encima de los otros cuentos borgesianos por el tema insólito del carácter nacional de Argentina, elaborado magistralmente de acuerdo con la modalidad mágicorrealista. Además, "El sur" encanta a los lectores posmodernos de hoy porque es uno de los pocos cuentos de Borges que se presta a más de una interpretación. Por laberínticos que sean los cuentos de Borges, una vez desentrañados, queda claro que no hay más que una interpretación. En cambio, en "El sur", una lectura perceptiva comprueba la coexistencia de dos interpretaciones.

El mismo Borges previene a los lectores que "es posible leerlo como directa narración de hechos novelescos, y también de otro modo" (*Ficciones*, 112). En una entrevista con James E. Irby, Borges expresó la misma idea de una manera mucho más explícita:

"Todo lo que sucede después que Dahlmann sale del sanatorio puede interpretarse como una alucinación suya en el momento de morir de la septicemia, como una visión fantástica de cómo él hubiera preferido morir. Por eso hay leves correspondencias entre las dos mitades del cuento" (Irby, 8). Aunque la segunda mitad del cuento puede interpretarse como una alucinación, como ha sido demostrado cuidadosamente por Allen W. Phillips,[8] me parece que "El sur" resulta un cuento más complejo, más rico porque también puede leerse "como directa narración de hechos novelescos" (112).

La clave para comprender la interpretación literal del cuento se halla en la mayor afiliación de Borges con el realismo mágico que con lo fantástico o con el surrealismo. Como ya se ha demostrado en los comentarios sobre "El impostor inverosímil Tom Castro" y "El fin", Borges tiene una visión mágicorrealista del mundo. La verdad es más extraña que la ficción y los sucesos más inesperados y asombrosos pueden ocurrir. Como dice el personaje Unwin en "Abenjacán el Bojarí, muerto en su laberinto", "no precisa erigir un laberinto, cuando el universo ya lo es" (*El Aleph*, 131). La yuxtaposición de palabras o frases que se contradicen, es decir el oxímoron, es más que un recurso estilístico para Borges, es una de las estructuras básicas de algunos de sus cuentos. Aunque los críticos suelen dividir "El sur" en dos partes, antes y después de que Juan Dahlmann sale del hospital (literalmente o por medio de su alucinación), es más importante reconocer la yuxtaposición a través de todo el cuento de un estilo objetivo, ultrapreciso y de exposición con la transformación, sin distorsiones, de la realidad en un mundo de ensueño. El cuento empieza, como ya se ha notado en otros cuentos de Borges, con una descripción objetiva y lacónica (parecida a la de una enciclopedia)[9] de los antepasados de Juan Dahlmann: "El hombre que desembarcó en Buenos Aires en 1871 se llamaba Johannes Dahlmann y era pastor de la iglesia evangélica" (*Ficciones*, 179). Este

[8] Allen W. Phillips, "'El sur' de Borges", en *Estudios y notas sobre literatura hispanoamericana* (México, 1965), 165-175. Edelweiss Serra, aunque cita la entrevista de Irby, no parece estar tan segura de esa interpretación: "Con todo, el sentido del cuento me parece más grave y trascendente aun, sin quitar que pueda leerse en el sentido literal o en el fantástico" (*Estructura y análisis del cuento*, Santa Fe, Argentina, 1966, 218).

[9] Para una explicación biográfica de esta técnica, véase Emir Rodríguez Monegal, *Jorge Luis Borges. A Literary Biography* (Nueva York, Dutton, 1978), 89-90.

estilo lacónico, sin embargo, se subvierte con el uso típicamente borgesiano de la palabra "quizás" o "acaso" o "tal vez", que cuestiona lo que se acaba de afirmar: "Juan Dahlmann (tal vez a impulso de la sangre germánica) eligió el de ese antepasado romántico" (179); "Las tareas y acaso la indolencia lo retenían en la ciudad" (179). La equivalencia establecida entre "las tareas" y "la indolencia" es un ejemplo más de un tipo de oxímoron. De la misma manera, la descripción inicial termina con un contraste entre la precisión de la fecha y la ausencia de adjetivos por una parte y por otra, la vaguedad de la palabra "algo": "En los últimos días de febrero de 1939, algo le aconteció" (180).

En las próximas dos oraciones, el tono del narrador cambia completamente. Se pone a filosofar sobre el destino e informa a los lectores que "Dahlmann había conseguido, esa tarde, un ejemplar descabalado de Las mil y una noches de Weil" (180). Aunque lo que sucede después se narra en un tono de ensueño, ciertas frases y ciertas oraciones se destacan por su estilo brusco, cotidiano y antirretórico: "cuando el cirujano le dijo que había estado a punto de morir de una septicemia" (181), "recordó bruscamente que en un café de la calle Brasil…" (182), "De esa conjetura fantástica lo distrajo el inspector, que, al ver su boleto, le advirtió que el tren no lo dejaría en la estación de siempre sino en otra, un poco anterior y apenas conocida por Dahlmann" (184).

El realismo mágico del cuento proviene principalmente del tono creado por el énfasis en los recuerdos del protagonista: "recordaba las esquinas, las carteleras, las modestas diferencias de Buenos Aires" (181) y aún más cuando los recuerdos son vagos: "también *creyó*[10] reconocer árboles y sembrados" (183). El símbolo del realismo mágico, como ya se ha explicado en el capítulo anterior, es el gato insólitamente enorme, desprovisto de emociones, enigmático, que vive en el presente: "que se dejaba acariciar por la gente, como una divinidad desdeñosa" (182). El mismo gato mágicorrealista, enorme y enigmático, también aparece en "Deutsches Requiem" como símbolo del narrador: "Símbolo de mi vano destino, dormía en el reborde de la ventana un gato enorme y fofo" (*El Aleph*, 84).

La casualidad es otro rasgo básico de la visión mágicorrealista del mundo. El protagonista resulta herido por haber comprado *Las mil y una noches* y por su gran afán de leer el libro, tanto afán

[10] Las cursivas son mías.

que no quería esperar el elevador y "subió con apuro las escaleras" (180) en la oscuridad y "la arista de un batiente recién pintado que alguien se olvidó de cerrar le había hecho esa herida" (180). No menos casual o probable es el hecho de que se le infectara la herida y le causara una fiebre grave. El otro "algo" que le aconteció a Juan Dahlmann también es pura casualidad. Cuando el joven compadrito de la pulpería rural invita a Dahlmann a pelear, el patrón interviene protestando que Dahlmann está desarmado. Otra vez "algo imprevisible ocurrió" (186): el viejo gaucho acurrucado contra el mostrador resucita para tirarle a Dahlmann su daga, obligándolo a aceptar el desafío y garantizando probablemente su muerte.

En realidad, ¿cómo murió Dahlmann? ¿Fue la pelea con el compadrito sólo una alucinación que permitió a Dahlmann morir de un modo heroico como habría preferido? Como ya dije al principio del análisis de este cuento, me parece más interesante la interpretación mágicorrealista. Dahlmann por poco se muere en el hospital de septicemia. Le dan de baja una mañana y su redescubrimiento de la ciudad lleva un gran parecido con las afirmaciones del Giorgio de Chirico presurrealista sobre cómo se sentía mientras pintaba la realidad: "Acababa de reponerme de una enfermedad larga y dolorosa y me encontraba en un estado casi mórbido de sensibilidad... luego tuve la extraña impresión de que miraba todas esas cosas por primera vez" (Soby, 34). Dahlmann declara categóricamente que "la montaña de piedra imán y el genio que ha jurado matar a su bienhechor eran, quién lo niega, maravillosos, pero no mucho más que la mañana y que el hecho de ser" (183). En "El Zahir", el narrador afirma que "según la doctrina idealista, los verbos *vivir* y *soñar* son rigurosamente sinónimos" (*El Aleph*, 113). En el mismo cuento, Borges emplea la frase "como en un sueño" (106); no es un sueño, que colocaría el cuento dentro del surrealismo, sino que es *como* en un sueño de acuerdo con la modalidad mágicorrealista. Otro cuento de Borges, "La espera", empieza con una oración aparentemente precisa, objetiva, antirretórica, en la cual el número de la casa funciona como recuerdo de *Las mil y una noches*: "El coche lo dejó en el cuatro mil cuatro de esa calle del Noroeste" (*El Aleph*, 137). Mientras el tren en "El sur" lleva a Dahlmann hacia el sur, él siente "como si a un tiempo fuera dos hombres: el que avanzaba por el día otoñal y por la geografía de la patria, y el otro, encarcelado

en un sanatorio" (183). Con los recuerdos del hospital tan frescos en la memoria, es totalmente natural que Dahlmann comparara la gente, los objetos y los sucesos del presente con aquéllos del pasado inmediato.

Aunque hay muchas indicaciones de que el viaje de Dahlmann hacia el sur es una alucinación, como bien lo ha señalado Allen Phillips, es muy difícil, si no imposible, determinar exactamente en qué momento empieza la alucinación. Según Phillips, comienza precisamente después de la oración "Increíblemente, el día prometido llegó" (181). Sin embargo, la palabra "increíblemente" define exactamente la visión del mundo de Borges: las cosas más inesperadas, más improbables, más increíbles pueden ocurrir. Además, una interpretación mágicorrealista indicaría que el narrador reviste la realidad de una capa de ensueño no sólo en el momento en que Dahlmann sale del hospital, sino también en el momento en que se duerme después de haber sido herido —"Dahlmann logró dormir, pero a la madrugada estaba despierto y desde aquella hora el sabor de todas las cosas fue atroz" (180)—, o en el momento en que el anestesiólogo le inyecta algo —"en cuanto llegó, lo desvistieron, le raparon la cabeza, lo sujetaron con metales a una camilla, lo iluminaron hasta la ceguera y el vértigo, lo auscultaron y un hombre enmascarado le clavó una aguja en el brazo" (180-181).

Además de reflejar la visión del mundo mágicorrealista de Borges con una serie de paralelismos y simetrías elaborados con gran cuidado, "El sur" es único entre los cuentos de Borges por su representación de la antítesis de civilización y barbarie que ha impedido que los argentinos lleguen a tener una verdadera conciencia nacional. En su ensayo titulado "Nuestro pobre individualismo" (1946), Borges afirma categóricamente que "el argentino, a diferencia de los americanos del Norte y de casi todos los europeos, no se identifica con el Estado... lo cierto es que el argentino es un individuo, no un ciudadano" (*Otras inquisiciones*, 51). En un reportaje del *Los Angeles Times* (2 de diciembre de 1988), Martha Smith, directora del Museo del Gaucho en San Antonio de Areco, lugar donde está ubicada la estancia de Ricardo Güiraldes, dice: "las raíces de los argentinos todavía se cuestionan. Políticamente es un país donde todavía se pelea. Había inmigrantes italianos, españoles, ingleses —no compartían una nacionalidad. Por eso, nos es difícil tener una verdadera concien-

cia nacional" (13). Juan Dahlmann muere porque no puede resistir el llamado de su pasado gaucho o bárbaro. Juan Dahlmann, secretario de una biblioteca municipal de Buenos Aires, muere indudablemente a manos del compadrito borracho después de recoger la daga que le tira el viejo gaucho arquetípico.

El mensaje de "El sur" es que si la Argentina quiere progresar, los elementos civilizados de Buenos Aires tienen que predominar sobre la tradición rural bárbara perpetuada por las juntas militares dirigidas por Perón o por Onganía, Videla y sus colegas. En su ensayo "Anotación al 23 de agosto de 1944", escrito con motivo de la liberación de París, Borges indica que la barbarie de los nazis es totalmente anacrónica. De la misma manera, el compadrito gaucho que probablemente mata a Juan Dahlmann dista mucho de los gauchos auténticos de los siglos anteriores: "Ser nazi (jugar a la barbarie enérgica, jugar a ser un vikingo, un tártaro, un conquistador del siglo XVI, un gaucho, un piel roja) es, a la larga, una imposibilidad mental y moral" (*Otras inquisiciones*, 185). Si Argentina ha de progresar, Juan Dahlmann o Juan Argentino tiene que aceptar la fusión de su linaje oximorónico sin escoger el más macho… sólo para morir como un héroe o un mártir. En este sentido, Santos Luzardo, protagonista y héroe de *Doña Bárbara* puede triunfar sobre las fuerzas bárbaras de los llanos venezolanos porque se siente más cerca de su pasado rural que Juan Dahlmann y todavía sabe manejar un lazo y una pistola. Si Juan Dahlmann hubiera visitado su estancia más frecuentemente, habría estado más capacitado para manejar la daga y hubiera podido defenderse contra el compatriota bárbaro. "El sur", con su protagonista Juan Dahlmann, es una alegoría de la historia patria.[11] Sea la muerte de Juan Dahlmann una alucinación o el retrato de la realidad, representa el triunfo de la barbarie sobre la civilización, el triunfo de la fuerza física sobre el intelectualismo ingenuo de un habitante de la torre de marfil literaria, el triunfo de la dictadura peronista sobre los intelectuales argentinos, espejo de la persecución de los intelectuales unitarios por la dictadura de Rosas hacia 1830.

[11] En una mesa redonda celebrada el 10 de abril de 1980 en la California State University, en Dominguez Hills, Borges aceptó esta interpretación metafórica del cuento pero rechazó con vehemencia la equivalencia entre la violencia de los gauchos y la violencia de la dictadura peronista. Sin embargo, como el cuento fue escrito en 1952, durante la dictadura de Perón, quien despidió a Borges con gran gusto de su puesto de bibliotecario, la analogía es inevitable.

¡Ojalá que esta interpretación de "El sur" y de otros cuentos de Borges en términos del realismo mágico convenza a los críticos, y a los lectores en general, de que no caben dentro de lo fantástico todos los cuentos de Borges! También debe servir para aclarar las diferencias entre el realismo mágico, lo fantástico y lo real maravilloso. Aunque Borges pueda no haber conocido la pintura mágicorrealista, algunos de sus mejores cuentos comparten la misma visión del mundo y algunos de los mismos rasgos estilísticos señalados por Franz Roh en 1925.

III. EL CASTAÑO SOLITARIO Y OTRAS "CORRELACIONES INCREÍBLES": "CIEN AÑOS DE SOLEDAD"

En la portada de la primera edición de *Cien años de soledad* de Gabriel García Márquez, la "e" de "soledad" está impresa al revés. El hecho de que todas las otras letras de la portada estén impresas normalmente causa que el lector aficionado pase por alto este truco. Un lector más experimentado, sin embargo, tiene la sensación de alguna anormalidad y luego, después de lo que se llama en inglés *double-take* (una percepción repentina de que existe algo extraño), descubre, con una sonrisa de asombro, la insólita pero nada enfática "e" al revés. Este truco tipográfico tiene una gran importancia porque insinúa para los lectores la visión del mundo mágicorrealista proyectada en la novela. Como el mismo García Márquez dijo en 1969, en una entrevista con Raphael Sorin: "Creo que si uno sabe mirar, lo cotidiano puede ser de veras extraordinario. La realidad cotidiana es mágica pero la gente ha perdido su ingenuidad y ya no le presta atención. Yo encuentro correlaciones increíbles en todas partes" (175).

Llámense "correlaciones increíbles" o yuxtaposiciones improbables, esta cita identifica claramente a García Márquez con los pintores mágicorrealistas (incluso con su precursor *naïf* Henri Rousseau) y con el maestro del oxímoron, Jorge Luis Borges.

El castaño solitario y los innumerables almendros

En el primer capítulo de *Cien años de soledad*, se describe el patio de la casa de los Buendía "con un castaño gigantesco"(15). Este árbol gigantesco podría considerarse el símbolo del árbol genealógico de los Buendía sobre el cual la novela está estructurada, puesto que al padre fundador José Arcadio Buendía lo amarran al castaño después de que pierde el juicio. También su hijo, el co-

ronel Aureliano, de todos los personajes el que más se aproxima al papel de protagonista, se recuesta contra el castaño poco antes de morir. El elemento desconcertante, mágicorrealista de esto es que el castaño es un árbol que suele encontrarse en el norte de Estados Unidos y en las zonas templadas del norte de Europa. Recuérdense el poema "Under the Spreading Chestnut Tree" ("Bajo el castaño que se extiende") de Henry Wadsworth Longfellow; la canción popular de la preguerra "April in Paris, chestnuts in blossom" ("Abril en París, los castaños en flor") —García Márquez vivió en París entre 1955 y 1957—; y "Blacksmith Blues" ("El blues del herrero"), la canción de la posguerra grabada por Ella Mae Morse, en la cual el herrero de Kentucky martillea sobre el yunque bajo el castaño. Sin embargo, la intensa investigación literaria a la vez que botánica reveló que en realidad existía un castaño en el patio de la casa de los abuelos de García Márquez en Aracataca,[1] y que en algunas zonas tropicales de Colombia y de Centroamérica, el nombre "castaño" se da a ciertas *Sterculiaceae* que no tienen ningún parentesco con el castaño de la zona templada.[2] En cambio, muchos costeños colombianos desconocen totalmente la existencia del castaño tropical y habría que hacer una encuesta sociológica para calcular entre los lectores colombianos en general la sorpresa causada por el castaño en el patio de los Buendía.

Lo que da aún mayor importancia a este castaño es que aparece en Macondo por primera vez en *Cien años de soledad*. En "La casa de los Buendía" (1950-1952), unos apuntes para la futura novela, publicados en *El Heraldo* de Barranquilla, no es el castaño el que se mitifica sino el almendro:

> Pero entre las cenizas donde estuvo el patio de atrás reverdecía aún el almendro, como un Cristo entre los escombros, junto al cuartito de madera del excusado. El árbol, de un lado, era el mismo que sombreó el patio de los viejos Buendía. Pero del otro, del lado que caía sobre la casa, se estiraban las ramas funerarias, carbonizadas como si medio almendro estuviera en otoño y la otra mitad en primavera [*Obra periodística*, I, 891].

[1] Véase Dasso Saldívar, "En busca de Macondo". Una mejor traducción al inglés de este castaño tropical podría ser *breadfruit tree* (véase Francisco J. Santamaría, *Diccionario general de americanismos*, vol. I, 333).

[2] Véase Mike Edwards, "Honduras: Eye of the Storm", *National Geographic*, noviembre de 1983, 621.

En tres novelas anteriores de García Márquez: *La hojarasca* (1955), *El coronel no tiene quien le escriba* (1961) y *La mala hora* (1962), y en su colección de cuentos *Los funerales de la mamá grande* (1962), el espacio es también Macondo o pequeños pueblos tropicales cerca de la costa colombiana del Caribe. En cada una de las tres novelas y en tres de los cuentos, los almendros, normalmente tropicales constituyen una parte integral del paisaje.[3] Los almendros también aparecen en *Cien años de soledad*, pero por primera vez se yuxtaponen improbablemente con el castaño enorme.

No sólo se destaca el castaño por su anomalía en el Macondo tropical, sino que también refleja la relativa destropicalización de ese pueblo. Las novelas y los cuentos anteriores de García Márquez ponen énfasis en el calor opresivo del sol tropical, en el polvo, en el mosquitero y en la pereza de sus habitantes. La destropicalización de Macondo en *Cien años de soledad* es uno de los rasgos importantes de la novela. Tal vez la prueba más contundente de esta transformación sea el contraste entre el viaje en tren en el cuento "La siesta del martes" y el viaje en tren de Fernanda del Carpio y Meme por un paisaje semejante en *Cien años de soledad*.

En el cuento, el viaje dura dos páginas y media y su ritmo lento se capta estilísticamente en una serie de oraciones independientes relativamente breves. El predominio de la conjunción coordinadora "y" por encima de las conjunciones subordinadoras impide la normal fluidez rítmica del idioma: "La mujer inclinó la cabeza y se hundió en el sopor. La niña se quitó los zapatos... Le dio un pedazo de queso, medio bollo de maíz y una galleta dulce, y sacó para ella de la bolsa de material plástico una ración igual" (12). Aún más significante es que en estas páginas la mujer anónima y su hija de doce años ceden su primacía al calor; el calor es el protagonista. El primer párrafo describe las "plantaciones de banano, simétricas e interminables" (11), a través de las cuales el tren pasa, y termina con un comentario del narrador que indica su intención de subrayar la intensificación progresiva del calor: "Eran las once de la mañana y aún no había empezado el calor" (11). Por cierto, el sexto párrafo del cuento comienza con la afirmación nada adornada: "A las doce había em-

[3] También prevalecen los almendros en *Respirando el verano* (1962), novela precursora colombiana de *Cien años de soledad*. Véase Seymour Menton, *La novela colombiana: planetas y satélites*, 249-280.

pezado el calor" (12). En los párrafos siguientes se acentúa el calor explícitamente: "el sol aplastante... una llanura cuarteada por la aridez... La mujer se secó el sudor del cuello... Por la ventanilla entraba un viento ardiente y seco" (12-13). Mientras madre e hija bajan del tren, "el pueblo flotaba en el calor" (13) y el calor sigue desempeñando un papel importante hasta el fin del cuento.

En cambio, en *Cien años de soledad*, el viaje en tren no dura más que media página; se describe con oraciones más largas y suavemente ondulantes, con ricos detalles, y constituye para Meme una visión desprovista de realidad: "Meme apenas se dio cuenta del viaje a través de la antigua región encantada... aquella visión fugaz" (250). Aunque el narrador describe aspectos semejantes de la finca bananera: "sus jardines aridecidos por el polvo y el calor", "las carretas de bueyes cargadas de racimos en los caminos polvorientos", "la humedad ardiente de las plantaciones" (250), éstos pierden su impacto mimético porque Meme no los ve. La descripción está estructurada genialmente con base en la frase anafórica "no vio", que logra trasladar la atención de los lectores a los sentimientos no expresados de Meme por su tragedia: a su amante Mauricio Babilonia le dispararon dejándolo "con la espina dorsal fracturada" (249) y su mamá la está llevando a un convento lejano.

Aunque hay algunos ejemplos de calor tropical en *Cien años de soledad* —recuérdese el episodio de la prostituta adolescente en el cual "de tanto ser usado, y amasado en sudores y suspiros, el aire de la habitación empezaba a convertirse en lodo" (51)— el ambiente en general no es nada opresivo y los Buendía, vigorosos, enérgicos e infatigables, obviamente no se sienten afectados por el calor. En realidad, el ritmo dinámico de toda la novela desmiente su espacio tropical.

MACONDO-MAKONDOS

Al destropicalizar a Macondo, García Márquez señala un gran cambio en su carrera literaria. A diferencia de sus tres primeras novelas y el tomo de cuentos, la meta principal de *Cien años de soledad* no es el retratar miméticamente la vida pueblerina en la costa norte de Colombia. Precisamente una de las metas más importantes de la obra maestra de García Márquez es la transfor-

mación de Macondo en un microcosmos del mundo entero. Por increíble que parezca la correlación, Macondo llega a ser el vehículo para la presentación de un panorama enciclopédico de la geografía y de la historia del mundo, desde la comparación en la primera página de las piedras en el cauce del río a los "huevos prehistóricos" (9) hasta el último huracán apocalíptico que simboliza el holocausto nuclear del futuro. El hecho de que todas las alusiones geográficas e históricas no se reduzcan a una o a varias enumeraciones es un verdadero acierto; están genialmente integradas en la novela con una gran variedad de técnicas. El segundo nombre de José *Arcadio* Buendía es una alusión clara a la utopía mitológica de los griegos antiguos, la sociedad ideal socialista. En efecto, en los primeros años, Macondo "era en verdad una aldea feliz, donde nadie era mayor de treinta años y donde nadie había muerto"(16), una aldea arcádica donde José Arcadio Buendía "había dispuesto de tal modo la posición de las casas, que desde todas podía llegarse al río y abastecerse de agua con igual esfuerzo, y trazó las calles con tan buen sentido que ninguna casa recibía más sol que otra a la hora del calor" (15).

José Arcadio Buendía, Úrsula y sus amigos sólo tardaron dos años en su larga caminata de Riohacha a Macondo, pero su identificación con los cuarenta años que los hebreos vagaron en el desierto después de su escape de Egipto proporciona al episodio una resonancia épica de un modo poco enfático, de acuerdo con la modalidad mágicorrealista: "Varios amigos de José Arcadio Buendía, jóvenes como él, embullados con la aventura, desmantelaron sus casas y cargaron con sus mujeres y sus hijos hacia la tierra que nadie les había prometido" (27).

Por medio del gitano Melquíades, se juntan dos regiones geográficas y dos periodos históricos muy distintos. El imán que aparece en las dos primeras páginas de la novela se describe como "la octava maravilla de los sabios alquimistas de Macedonia" (9), que hace pensar en el imperio de Alejandro Magno de Macedonia, que se extendía aun más allá de Asia Menor hacia 300 a. c. La siguiente visita de los gitanos da a conocer en Macondo la lupa: "una lupa del tamaño de un tambor, que exhibieron como el último descubrimiento de los judíos de Amsterdam" (10), alusión al filósofo judío del siglo XVII, Baruch Spinoza, quien estaba ligado a la óptica holandesa, y cuya familia fue expulsada de España en 1492.

Por mucho que se concentre toda la acción novelesca en Macondo, algunos de los personajes viajan a todos los extremos del mundo como parte del esfuerzo constante del autor de ensanchar las fronteras de ese pueblito tropical. José Arcadio, el protomacho, naufragó en el mar del Japón, venció en el Golfo de Bengala a "un dragón de mar en cuyo vientre encontraron el casco, las hebillas y las armas de un cruzado" (84) y "había visto en el Caribe el fantasma de la nave corsario de Víctor Hugues" (84). Sin embargo, lo que es aún más asombroso es que el autor no se haya dejado tentar por las posibilidades de la enumeración geográfica, ya que José Arcadio "le había dado sesenta y cinco veces la vuelta al mundo" (84).

La extensión geográfica de la novela también se recalca con la primera muerte de Melquíades en la playa de Singapur y con la muerte de Meme "en un tenebroso hospital de Cracovia" (252). El hermano menor de Meme, el cuarto José Arcadio de la novela, va a Roma a estudiar para papa, mientras su hermana menor Amaranta Úrsula va a Bruselas, donde se enamora del aviador Gastón. Cuando el aeroplano de éste es despachado por una agencia marítima de Bruselas "a la dispersa comunidad de los Makondos" (342) en Tanganyika, García Márquez explota una vez más las correlaciones increíbles que existen en la realidad. Aunque García Márquez nació en el pueblo de Aracataca, el nombre de Macondo sí existía y así se llamaba una finca de bananos cercana.[4] Igualmente verídica es la existencia de una tribu bantú llamada makonde, el tercer grupo étnico más grande en el suroeste de la actual Tanzania (véase el libro de Liebenow). Por lo tanto, ¡no sería imposible que el nombre Macondo se derivara de la palabra *makondo*, que en bantú significa "banano" y que, a su vez, significa etimológicamente "comida del diablo"!

En una especie de metaficción, la presentación enciclopédica de la geografía y de la historia del mundo se subraya con la enciclopedia que lee Aureliano Babilonia de niño. En cuanto a las alusiones históricas, los antepasados de Úrsula se remontan a la época de sir Francis Drake, mientras en términos míticos o legendarios, Úrsula y José Arcadio Buendía están al principio encerrados en un Macondo donde el tiempo parece no progresar y abundan las alusiones a la historia antigua y medieval. Sin embargo,

[4] Véase Roberto Herrera Soto y Rafael Romero Castañeda, *La zona bananera del Magdalena*, 105.

una vez que Úrsula encuentra la ruta que liga a Macondo con el resto del mundo, la llegada del comercio, del gobierno y de la religión acaban pronto con el aislamiento idílico de Macondo. El "progreso" se simboliza con la introducción periódica de las últimas invenciones, desde la pianola y el daguerrotipo al vapor, al ferrocarril, al cine, al teléfono y al avión. La mayor parte de la acción transcurre durante el siglo XIX y "los treinta y dos levantamientos armados" (94) tienen su origen histórico en la Guerra de los Mil Días (1899-1902) y otras guerras civiles anteriores que causaron tanta muerte y tanta destrucción en Colombia en la segunda mitad de ese siglo. Sin embargo, la reconciliación en la novela entre los finqueros y los políticos conservadores y liberales, que culmina en la reforma del "calendario para que cada presidente estuviera cien años en el poder" (173), es una alusión específica al pacto firmado por Alberto Lleras Camargo y Laureano Gómez, que permitía que los presidentes liberales y conservadores alternaran en el poder cada cuatro años entre 1958 y 1974.

DÍAS, MESES Y...

Pese al retrato enciclopédico de la historia universal, la ausencia de todas las fechas históricas en contraste con la mención de días y meses específicos es otro factor que contribuye al realismo mágico de la novela. La ausencia del año en las frases siguientes asombra a los lectores: "por fin, un martes de diciembre, a la hora del almuerzo, soltó de un golpe toda la carga de su tormento" (12); "atravesaron la sierra buscando una salida al mar, y al cabo de veintiséis meses desistieron de la empresa y fundaron a Macondo" (16); "Aureliano, el primer ser humano que nació en Macondo, iba a cumplir seis años en marzo" (20); "un jueves de enero, a las dos de la madrugada, nació Amaranta" (33).

PASADO, FUTURO Y...

Una de las técnicas temporales más originales de *Cien años de soledad* es el contraste entre el futuro y el pasado sin la participación del presente. En la oración inicial —"Muchos años después, frente al pelotón de fusilamiento, el coronel Aureliano Buendía

había de recordar aquella tarde remota en que su padre lo llevó a conocer el hielo" (9), la frase "muchos años después" proyecta a los lectores hacia el futuro; en cambio, "aquella tarde remota" se refiere al pasado. La ausencia del presente en esta inolvidable oración inicial engancha a los lectores inmediatamente obligándolos a asombrarse ante este laberinto temporal. La prolepsis o alusión a sucesos venideros de la novela mediante el uso de "había de" o el condicional de cualquier verbo se emplea acertadamente a través de toda la novela y es uno de los recursos más imitados de García Márquez. En efecto, la segunda mitad de la novela se marca con una oración paralela, al principio del capítulo diez:[5] "Años después, en su lecho de agonía, Aureliano Segundo había de recordar la lluviosa tarde de junio en que entró en el dormitorio a conocer a su primer hijo" (159). Sin embargo, esta oración inicial es mucho menos rica, menos compleja que la del primer capítulo.

EL FUEGO + EL HIELO = 4

El carácter dramático del pelotón de fusilamiento se destaca aún más por el contraste con el descubrimiento de lo que los lectores consideran un objeto cotidiano, común y corriente: el hielo. La importancia del hielo se recalca al colocarse al final del primer capítulo la descripción detallada de su descubrimiento por los Buendía. La transformación mágica de este objeto cotidiano se logra a través de los ojos del niño Aureliano. El bloque de hielo en la tienda de los gitanos asume proporciones verdaderamente mágicas: "Al ser destapado por el gigante, el cofre dejó escapar un aliento glacial. Dentro sólo había un enorme bloque transparente, con infinitas agujas internas en las cuales se despedazaba en estrellas de colores la claridad del crepúsculo" (22). Cuando José Arcadio Buendía exclama con gran entusiasmo: "—Es el diamante más grande del mundo" (23), Melquíades lo desilusiona con una de esas afirmaciones lacónicas tan frecuentes en la novela: "—No —corrigió el gitano—. Es hielo" (23). El carácter mágico del hielo sobresale más cuando Aureliano lo toca y dice con susto: "Está hirviendo" (23). Los lectores que conocen el hielo seco pueden

[5] En realidad, como hay veinte capítulos en la novela, el centro matemático debe haberse fijado más bien al final del capítulo diez.

explicarse el fenómeno racionalmente pero no pueden menos de asombrarse ante lo extraña que es la realidad cuando algo tan frío como el hielo puede efectivamente quemar a alguien.

Como la primera oración del capítulo segundo termina con "un fogón encendido" (24) sobre el cual se sienta la bisabuela asustada de Úrsula Iguarán, los lectores perspicaces sospechan que la importancia del hielo (una forma del agua) y del fuego en los dos primeros capítulos puede reflejar la posibilidad de que una de las armazones, uno de los ejes estructurantes, de la novela sea los cuatro elementos básicos en que consistía el mundo según la creencia que prevalecía en los tiempos de los griegos y antes: el agua, el fuego, la tierra y el aire. El capítulo segundo contiene: "una fiesta de bandas y cohetes" (25), "tazones de agua" (27) para el fantasma de Prudencio Aguilar, "la orilla de un río pedregoso cuyas aguas parecían un torrente de vidrio helado" (28) donde acamparon los que iban en busca de Macondo, "el olor de humo que ella tenía en las axilas" (29), que se refiere a Pilar Ternera cuyo nombre evoca la fuente de bautismo, "la cama solitaria que parecía tener una estera de brasas" (33), "un reguero de desperdicios entre las cenizas todavía humeantes de los fogones apagados" (36) de los gitanos y la "cazuela de agua colocada en la mesa de trabajo hirvió sin fuego durante media hora hasta evaporarse por completo" (37).

Las alusiones al fuego y al agua continúan a través de toda la novela. Siguiendo el ejemplo de su hermano mayor, el adolescente Aureliano visita a la prostituta, quien tiene que entregarse a ese trabajo por haber sido responsable del incendio de la casa de su abuela; el cadáver de José Arcadio, el protomacho, huele a pólvora muchos años después; y José Arcadio Segundo, con la frase oximorónica "sudando hielo" (258), presencia la masacre de los trabajadores de la finca bananera. En cuanto al agua, Aureliano Triste, hijo ilegítimo del Coronel, instala "la fábrica de hielo con que soñó José Arcadio Buendía en sus delirios de inventor" (189); los baños de Remedios, la bella, enloquecen a los hombres de Macondo; la bananera provoca la lluvia de "cuatro años, once meses y dos días" (267); y José Arcadio, el papa, es ahogado en su alberca por los cuatro niños que lo habían acompañado en sus orgías.

La tierra y el aire son tan omnipresentes como el agua y el fuego. Rebeca come tierra; su marido José Arcadio llega a ser un

terrateniente voraz; y Aureliano Segundo busca el tesoro escondido excavando por todas partes "y barrenó tan profundamente los cimientos de la galería oriental de la casa, que una noche despertaron aterrorizados por lo que parecía ser un cataclismo, tanto por las trepidaciones como por el pavoroso crujido subterráneo" (279-280).

Entre las muchas alusiones al aire, el desprecio que siente José Arcadio Buendía por la estera voladora de los gitanos con su anuncio del avión es una prueba contundente en la novela de que la realidad es más mágica que la ficción: "—Nosotros volaremos mejor que ellos con recursos más científicos que ese miserable sobrecamas" (34). Remedios, la bella, sube al cielo con las sábanas de Fernanda del Carpio levantada por "un delicado viento de luz" (205); Amaranta Úrsula vuelve a Macondo "empujada por brisas de velero" (318) después de hacer el amor con Gastón en su biplano "a 500 metros de altura, en el aire dominical de las landas" (321); y la novela termina con la destrucción total de Macondo: "era ya un pavoroso remolino de polvo y escombros centrifugado por la cólera del huracán bíblico" (350).

Además de proporcionar un armazón estructural interesante, los cuatro elementos de la naturaleza también reflejan una de las metas principales del autor, la presentación enciclopédica de la civilización occidental. En su estudio sobre Salman Rushdie y Günter Grass, Patricia Merivale reconoce su afición a lo enciclopédico igual que García Márquez: "Los dos autores comparten un gusto por lo enciclopédico (como García Márquez), por 'tragarse el mundo' por el carácter abarcador y exacto de las descripciones" (337).

En términos del simbolismo numérico, el cuatro indica a menudo la totalidad: los cuatro rumbos de la brújula, las cuatro estaciones del año, los cuatro evangelios y los cuatro lados iguales de un cuadro geométrico. En *Cien años de soledad*, no es por casualidad que el homosexual José Arcadio sea ahogado por cuatro muchachos; que José Arcadio Buendía lleve a la pequeña Amaranta "a ser amamantada cuatro veces al día" (37); que haya cuatro cocineros en la casa de los Buendía durante el auge de la bananera; que la suposición de que Remedios, la bella, poseía poderes de muerte, fuera sustentada "por cuatro hechos irrebatibles" (203) y que subiera al cielo a las cuatro de la tarde (205); que Fernanda del Carpio vagara "sola entre los tres fantasmas vi-

vos y el fantasma muerto de José Arcadio Buendía" (221); que Meme llegara de vacaciones con "cuatro monjas y sesenta y ocho compañeras de clase" (223); que José Arcadio Segundo escapara "de milagro a cuatro tiros de revólver" (252); y que Aureliano Babilonia tuviera cuatro amigos que frecuentaban la librería del sabio catalán.

El tiempo mítico, histórico, cíclico y retrocedente

Julio Ortega y otros han notado que *Cien años de soledad* puede dividirse en cuatro partes según el concepto de tiempo dominante. El tiempo mítico predomina en los dos primeros capítulos y termina con la vuelta de Úrsula después de haber encontrado la ruta que había de ligar a Macondo con el resto del mundo. El tiempo histórico comienza a predominar en el capítulo tercero, cuando Úrsula pone un negocio de "animalitos de caramelo" (39) (símbolo del mercantilismo) y continúa predominando durante los años de las guerras civiles del coronel Aureliano hasta el fin del capítulo noveno. El tiempo cíclico empieza cuando Úrsula rejuvenece la casa al final del capítulo noveno y cuando se repite al principio del capítulo décimo la ingeniosidad gramatical de la primera oración de la novela: "Años después, en su lecho de agonía, Aureliano Segundo había de recordar..." (159). La muerte del coronel Aureliano al final del capítulo trece marca tanto el fin del tiempo cíclico como el comienzo del tiempo retrocedente, que Julio Ortega llama "el deterioro de Macondo" (118).

Aunque los cuatro conceptos temporales se suceden uno a otro, no son mutuamente excluyentes y la yuxtaposición de dos tipos de tiempo en el mismo periodo es todavía otro ejemplo de una "correlación increíble" tan típica del realismo mágico. En la feliz aldea arcádica de Macondo, "el mundo era tan reciente, que muchas cosas carecían de nombre, y para mencionarlas había que señalarlas con el dedo" (9). Esta exageración obvia se refuerza cuando José Arcadio Buendía y sus compañeros, al buscar la ruta al mundo exterior, se encuentran en una selva pantanosa: "los hombres de la expedición se sintieron abrumados por sus recuerdos más antiguos en aquel paraíso de humedad y silencio, anterior al pecado original" (17). Aunque los gitanos regresan a Macondo año tras año con nuevas invenciones, éstas no siempre se presentan en orden cronológico. En efecto, la preeminencia

del laboratorio alquímico hace pensar en la Edad Media, así es que dentro del tiempo mítico caben holgadamente los tiempos prehistórico, bíblico y medieval.

Sin embargo, en esos dos capítulos predominantemente míticos, sir Francis Drake, cuyos asaltos a la costa caribeña de Colombia sucedieron probablemente hacia 1560 o 1570, liga a los antepasados de José Arcadio Buendía y de Úrsula Iguarán a una fecha histórica específica, por falsa que sea matemáticamente.[6]

Como ya se dijo, el tiempo histórico empieza con el descubrimiento de la ruta que liga a Macondo con el resto del mundo. Por esa ruta llegan los primeros inmigrantes y el primer negocio; poco después llegan los primeros representantes del gobierno y de la religión. Mientras que sería difícil precisar la fecha exacta en que fueron introducidos en Colombia el imán, la lupa o el hielo, la llegada del "laboratorio de daguerrotipia" (49) en el capítulo tercero coloca la acción a mediados del siglo XIX. En el mismo capítulo, los relojes musicales, que simbolizan el tiempo histórico, remplazan a los pájaros enjaulados. No obstante, el tiempo mítico no desaparece por completo. La peste del insomnio y de la amnesia, que llega también en el capítulo tercero, permite la reinvención de la realidad por medio de las etiquetas, una posible evocación de la reconstrucción bíblica de la sociedad después del Gran Diluvio. En una alusión directa a la leyenda medieval de Fausto lo mismo que una prefiguración de la destrucción final de Macondo, "la tribu de Melquíades, según contaron los trotamundos, había sido borrada de la faz de la Tierra por haber sobrepasado los límites del conocimiento humano" (40).

Además del tiempo histórico y del mítico, también se introducen de antemano en el capítulo tercero el tiempo cíclico y el retrocedente. El tiempo cíclico se simboliza por el "círculo vicioso" (46) del "cuento del gallo capón" (46), mientras que el tiempo retrocedente lo introduce Pilar Ternera con "el artificio de leer el pasado en las barajas como antes había leído el futuro" (48). Hasta aparece una combinación del tiempo cíclico con el retrocedente en la invención por José Arcadio Buendía de "la máquina de la memoria" (48), prefiguración ingeniosa de la computadora:

[6] Puesto que fue la bisabuela de Úrsula quien se asustó tanto durante el asalto de Drake que "se sentó en un fogón encendido" (24), estas cuatro generaciones no pudieron haberse extendido "por encima de trescientos años de casualidades" (24) a no ser que cada una de las mujeres hubiera dado a luz a la edad de setenta.

El artefacto se fundaba en la posibilidad de repasar todas las maña-
nas, y desde el principio hasta el fin, la totalidad de los conocimientos
adquiridos en la vida. Lo imaginaba como un diccionario giratorio
que un individuo situado en el eje pudiera operar mediante una ma-
nivela, de modo que en pocas horas pasaran frente a sus ojos las no-
ciones más necesarias para vivir. Había logrado escribir cerca de
catorce mil fichas... [48].

La importancia del tiempo histórico sigue creciendo en el capí-
tulo cuarto, en el cual el amor se identifica claramente con los
nuevos ricos victorianos: la pianola y "los muebles vieneses, la
cristalería de Bohemia, la vajilla de la Compañía de las Indias, los
manteles de Holanda y una rica variedad de lámparas y palma-
torias, y floreros, paramentos y tapices" (58). Sin embargo, es el
comienzo del capítulo sexto con su resumen casi enciclopédico
de los "treinta y dos levantamientos armados" (94) que represen-
ta la culminación del tiempo histórico, el cual se extiende hasta el
fin del capítulo noveno, el fin de las guerras civiles —que corres-
ponde al fin de la guerra histórica de los Mil Días (1899-1902) y
también al fin de las guerras civiles, o sea la violencia de media-
dos del siglo xx entre los liberales y los conservadores.

Entretanto, el tiempo mítico persiste con la segunda muerte de
Melquíades ahogado en el río —había dicho en una ocasión: "So-
mos del agua" (69)— en contraste con su primera muerte de fie-
bre (fuego) "en los médanos de Singapur" (69). La posibilidad de
una tercera muerte no se realiza a pesar de "la presencia invisible
de Melquíades que continuaba su deambular sigiloso por los cuar-
tos" (70). El tiempo mítico también se recuerda con la vuelta del
fantasma de Prudencio Aguilar cuyo aspecto de "anciano de cabe-
za blanca y ademanes inciertos" (73) asombra a José Arcadio Buen-
día, quien no sabía "que también envejecieran los muertos" (73).
Poco después, al darse cuenta de que "sigue siendo lunes como
ayer" (73) —es decir, que nada ha cambiado— José Arcadio Buen-
día afirma que "¡La máquina del tiempo se ha descompuesto!"
(73). Al negar el progreso del tiempo cronológico o histórico, José
Arcadio Buendía está en realidad afirmando el predominio del
tiempo cíclico (nada cambia, todo se repite): "pasó seis horas exa-
minando las cosas, tratando de encontrar una diferencia con el
aspecto que tuvieran el día anterior, pendiente de descubrir en
ellas algún cambio que revelara el transcurso del tiempo" (74).
La revelación genial, borgesiana del fracaso del tiempo histórico

y la afirmación del tiempo cíclico significan irónicamente la locura o casi la muerte para el fundador de la estirpe. Lo amarran al famoso castaño del patio donde, en un ejemplo del tiempo retrocedente, asume el aspecto de "un estado de inocencia total" (74).

Aunque el tiempo cíclico no llega a predominar hasta comienzos del capítulo décimo, también aparece en los capítulos anteriores. Con sus levantamientos aparentemente sin fin, el coronel Aureliano pierde su entusiasmo revolucionario y llega a un estado de resignación. Cuando Úrsula le dice que "el tiempo pasa", contesta Aureliano: "así es, pero no tanto" (111). Las palabras de Aureliano José respecto a su amor incestuoso por su tía Amaranta recuerdan las que pronunció José Arcadio Buendía a Úrsula, su prima y esposa: "Aunque nazcan armadillos" (132); "Si has de parir iguanas, criaremos iguanas" (26). Amaranta rechaza el noviazgo con Gerineldo Márquez con la misma brusquedad con que rechazó el de Pietro Crespi. Los hijos ilegítimos del coronel Aureliano repiten la soledad de su padre: "todos varones, y todos con un aire de soledad que no permitía poner en duda el parentesco" (133). Sobre el primero que llega, Úrsula dice: "Es idéntico... lo único que falta es que haga rodar las sillas con sólo mirarlas" (133). Otro hijo, rubio, repite la clarividencia de su padre dirigiéndose al dormitorio de Úrsula y exigiendo "la bailarina de cuerda" (134).

El predominio del tiempo cíclico se pregona en la primera oración del capítulo décimo, que inmediatamente recuerda la primera oración del primer capítulo: "Años después, en su lecho de agonía, Aureliano Segundo había de recordar la lluviosa tarde de junio en que entró en el dormitorio a conocer a su primer hijo" (159). Los lectores reciben la impresión de que la novela está volviendo a empezar. Esta impresión se refuerza en los capítulos diez a trece cuando los personajes de la nueva generación, nietos del protomacho José Arcadio y bisnietos de los fundadores José Arcadio Buendía y Úrsula, parecen remedar a sus antepasados. Los gemelos Aureliano Segundo y José Arcadio Segundo han heredado respectivamente los rasgos físicos y de carácter del abuelo protomacho José Arcadio y del tío abuelo, el coronel Aureliano, porque en algún momento de la niñez cambiaron de identidad. Los gemelos gozan de los favores sexuales de Petra Cotes tal como sus antepasados habían compartido el lecho de Pilar Ternera. Remedios, la bella, hermana de los gemelos, provoca la

muerte o la desesperación de varios hombres y muere ella misma virgen, repitiendo el papel de su tía abuela Amaranta. García Márquez se burla de los misioneros protestantes identificándolos con los gitanos: "En un pueblo escaldado por el escarmiento de los gitanos no había un buen porvenir para aquellos equilibristas del comercio ambulante que con igual desparpajo ofrecían una olla pitadora que un régimen de vida para la salvación del alma al séptimo día" (195). Este retrato burlesco de los protestantes también recuerda la levitación del sacerdote producida por la taza de chocolate y la extrema devoción e hipocresía de la reina serrana Fernanda del Carpio a cuyo hijo Úrsula promete entrenar para el Vaticano.

El tiempo cíclico se simboliza en estos capítulos por las actividades del viejo coronel Aureliano quien vende sus pescaditos de oro por monedas de oro para luego convertir "las monedas de oro en pescaditos, y así sucesivamente, de modo que tenía que trabajar cada vez más a medida que más vendía, para satisfacer un círculo vicioso exasperante" (173). Su hermana Amaranta se mete en una empresa parecida tejiendo de día su propia mortaja y destejiéndola de noche, igual que Penélope en *La Odisea*.

En efecto, la fusión del tiempo histórico con el cíclico ocurre con la reacción de Úrsula frente al plan de Aureliano Triste de llevar el ferrocarril a Macondo. Los dibujos le hacen recordar el proyecto de su marido de emplear la lupa como arma de guerra, concentrando los rayos solares: "Úrsula confirmó su impresión de que el tiempo estaba dando vueltas en redondo" (192). Sin embargo, la llegada del ferrocarril junto con la luz eléctrica, el gramófono, el teléfono, el automóvil, el cine y la finca bananera sitúan obviamente la acción en el siglo xx. En cambio, en otro ejemplo temporal de las "correlaciones increíbles", Úrsula establece un enlace entre el tiempo mítico del pasado con el tiempo retrocedente del futuro al decirle a su bisnieto José Arcadio Segundo "que muchos años antes los gitanos llevaban a Macondo las lámparas maravillosas y las esteras voladoras. —Lo que pasa —suspiró— es que el mundo se va acabando poco a poco y ya no vienen esas cosas" (161).

La afirmación de Úrsula de que "el mundo se va acabando poco a poco" pregona la importancia del tiempo retrocedente en la última cuarta parte de la novela. Desde la muerte del coronel Aureliano al final del capítulo trece hasta el fin de la novela, Ma-

condo poco a poco se va despoblando para volver a su estado original. La desaparición del último vástago de los Buendía "que todas las hormigas del mundo iban arrastrando trabajosamente hacia sus madrigueras por el sendero de piedras del jardín" (349) restaura el mundo a la época antes de que aparecieran los primeros seres humanos, a la época de "las plantas prehistóricas y los charcos humeantes y los insectos luminosos" (349). En el camino a la destrucción final de Macondo, todos los personajes importantes mueren uno tras otro y sólo se salva la callada Santa Sofía de la Piedad regresando a Riohacha, punto de partida de la primera caminata épica. A medida que Úrsula se va acercando a la muerte, el autor, con su genialidad acostumbrada, la hace recordar a su bisabuela Petronila Iguarán, a su bisabuelo, a su abuela, a su padre y a su madre, cada uno de los cuales se introduce inesperadamente en la novela con sus rasgos naturalmente pintorescos (289). La introducción a última hora de estos nuevos personajes no puede menos que asombrar y divertir a los lectores y al mismo tiempo refleja la realidad —la gente mayor tiende a recordar los sucesos y los parientes de su niñez más claramente que los de tiempos más cercanos—. Por breves que sean estos recuerdos, son bastante específicos para completar la genealogía desde la bisabuela que fue asustada por sir Francis Drake, tal como se narra a principios del capítulo segundo. Así es que Aureliano Babilonia, quien protagoniza los dos últimos capítulos de la novela, pertenece a la novena generación a partir de los bisabuelos de Úrsula: Petronila Iguarán y Aureliano Arcadio Buendía.

La caminata retrocedente de Úrsula a través del tiempo también se refleja en su vuelta a la infancia: "Poco a poco se fue reduciendo, fetizándose, momificándose en vida... Parecía una anciana recién nacida" (290). Con la masacre bananera y los casi cinco años de lluvia seguidos de diez de sequía, Macondo queda despoblado: "las hordas de advenedizos que se fugaron de Macondo tan atolondradamente como habían llegado" (280).

Por mucho que predomine el tiempo retrocedente en los últimos capítulos, por lo menos en dos casos se funde ingeniosamente con el tiempo cíclico. Cuando Aureliano Babilonia visita el burdel de su tatarabuela Pilar Ternera, que ya ha llegado a los 145 años de edad, ella "sintió que el tiempo regresaba a sus manantiales primarios" (333) al darse cuenta de que sus experiencias sexuales con los hermanos José Arcadio y Aureliano se esta-

ban repitiendo. Al mismo tiempo, no puede dejar de observar la agonía de la familia: "la historia de la familia era un engranaje de repeticiones irreparables, una rueda giratoria que hubiera seguido dando vueltas hasta la eternidad, de no haber sido por el desgaste progresivo e irremediable del eje" (334). Dos de las "repeticiones irreparables" son el desbordado amor sexual entre Amaranta Úrsula y su sobrino Aureliano Babilonia que recuerda la "pasión tan desaforada" (86) de José Arcadio y Rebeca y el casi incesto de Amaranta y su sobrino Aureliano José. Es más, cuando Amaranta Úrsula y Aureliano Babilonia andan desnudos por la casa "para no demorarse en trámites de desnudamientos" (341) y recuerdan los juegos de su niñez en términos bíblicos —"se vieron a sí mismos en el paraíso perdido del diluvio" (343-344)—, son llevados de vuelta al Jardín de Edén. La identificación de la lluvia prolongada con el diluvio igual que el descubrimiento ficticio de Aureliano Babilonia en la canasta comprueban que el tiempo mítico no ha desaparecido del todo. En el segundo ejemplo explícito del tiempo cíclico, Úrsula compara los esfuerzos idealistas de su bisnieto José Arcadio Segundo por ayudar a los trabajadores en huelga con las luchas de su hijo Aureliano contra los abusos de los conservadores: "Lo mismo que Aureliano... Es como si el mundo estuviera dando vueltas" (253).

En los dos últimos capítulos, todo apunta hacia la destrucción final de la familia Buendía y de Macondo con el énfasis en el tiempo retrocedente lo mismo que en el tiempo cíclico, pero la introducción de una invención más, el avión, y su asociación con el tiempo histórico es todavía una "correlación increíble" más.

Tal vez la última sorpresa de la novela en términos del tiempo sea la introducción, en la penúltima página, del concepto borgesiano de que todo el tiempo está concentrado en un solo instante, así es que Aureliano Babilonia, al lograr descifrar los pergaminos en sánscrito de Melquíades, descubre "que Melquíades no había ordenado los hechos en el tiempo convencional de los hombres, sino que concentró un siglo de episodios cotidianos, de modo que todos coexistieran en un instante" (350), de manera que la novela termina con la concentración en un instante de los cuatro tiempos: el mítico, el histórico, el cíclico y el retrocedente.

EL NARRADOR TRAMPOSO

El episodio del pelotón de fusilamiento, mencionado en la primera oración de la novela, se intensifica por otras siete alusiones en los cuatro primeros capítulos. Otro efecto mágicorrealista se logra cuando, en la sexta alusión, no es el coronel Aureliano Buendía el que va a ser fusilado sino su sobrino Arcadio. Los lectores quedan aturdidos por la aparición inesperada del nombre de Arcadio en esta oración que casi han aprendido de memoria y hasta sospechan que se debe a un error de imprenta. Sin embargo, en el capítulo quinto, la misma alusión se repite otras tres veces, dos para el coronel Aureliano y una para Arcadio. Cuando el capítulo sexto termina con la muerte de Arcadio frente a un pelotón de fusilamiento, los lectores no pueden menos que creer que la condena del coronel Aureliano también se cumplirá. Para el asombro de los lectores, el coronel Aureliano no sólo se escapa del pelotón de fusilamiento sino que su escape se narra de un modo lacónico, poco dramático y totalmente sin énfasis. Su hermano gigantesco, armado de una escopeta, interrumpe el fusilamiento y el capitán se lo agradece: "Usted viene mandado por la Divina Providencia" (115). Sin una palabra más sobre el fusilamiento, el capitán va a pelear al lado del coronel Aureliano: "Allí empezó otra guerra. El capitán Roque Carnicero y sus seis hombres se fueron con el coronel Aureliano Buendía a liberar al general revolucionario Victorio Medina, condenado a muerte en Riohacha" (115). Los lectores se sienten divertidos al reconocer que han sido engañados por el autor, igual que los que presencian la prestidigitación de un mago, y reaccionan decididos a leer o a ver más atentamente y con una actitud de sospecha o de incredulidad.

No sólo los lectores sino también el mismo coronel Aureliano resultan engañados cuando éste trata de suicidarse. Imitando el suicidio histórico del poeta José Asunción Silva, el coronel Aureliano pide a su médico que le indique la ubicación exacta de su corazón. Cuando el coronel Aureliano "se disparó un tiro de pistola en el círculo de yodo que su médico personal le había pintado en el pecho" (156), Úrsula está convencida de que ya está muerto porque "vio a José Arcadio Buendía... mucho más viejo que cuando murió... Al anochecer vio a través de las lágrimas

los raudos y luminosos discos anaranjados que cruzaron el cielo como una exhalación" (156). En esta novela, los agüeros suelen no fallar. Sin embargo, en esta ocasión, el coronel Aureliano no muere porque su médico a propósito no había dibujado el círculo correctamente. Aunque los lectores aficionados se sorprenden por el hecho de que sobreviva, los lectores más experimentados recordarán el resumen de los treinta y dos levantamientos al principio del capítulo sexto, en el cual el narrador informa a los lectores que "se disparó un tiro de pistola en el pecho y el proyectil le salió por la espalda sin lastimar ningún centro vital" (94).

Mientras no se da ninguna explicación de los falsos agüeros presenciados por Úrsula, la muerte de Aureliano José, sobrino del coronel, en otra tomada de pelo a los lectores, se atribuye a "una mala interpretación de las barajas" (136). Según las barajas, Aureliano José estaba destinado a casarse con Carmelita Montiel, "a tener siete hijos y a morirse de viejo en sus brazos" (136).

Un ejemplo más del narrador tramposo se manifiesta en el nombre de Rebeca Buendía, hija adoptiva de José Arcadio Buendía y Úrsula. Al incorporarse en la familia, el narrador crea la impresión de que va a morir soltera: "de modo que terminó por merecer tanto como los otros el nombre de Rebeca Buendía, el único que tuvo siempre y que llevó con dignidad hasta la muerte" (44). Cuando Rebeca no puede resistir la "respiración volcánica" (85) y la "potencia ciclónica asombrosamente regulada" (85) del protomacho José Arcadio, a quien casi todos creen que es su hermano, los lectores se dan cuenta de que el narrador ha vuelto a engañarlos ingeniosamente. Pese al tabú contra el incesto, José Arcadio anuncia que se va a casar con Rebeca. El hecho de que el padre Nicanor revele en su sermón dominical que los novios no son hermanos no afecta a éstos en lo más mínimo.

LOS ARQUETIPOS Y LOS PERSONAJES PINTORESCOS ÚNICOS

De acuerdo con los sucesos inesperados, la caracterización en *Cien años de soledad* también es propia del realismo mágico. Los personajes son tanto arquetípicos como inolvidablemente únicos; están sujetos a cambios inesperados y se distinguen totalmente de los personajes individualizados psicoanalíticamente, que son más

propios de las novelas surrealistas de ascendencia freudiana, tal como *La última niebla* de María Luisa Bombal. Durante seis generaciones, todos los varones de la familia Buendía se llaman o José Arcadio o Aureliano, con leves variantes, como reflejo de la visión del mundo cíclica —la historia se repite— del narrador. Además, los rasgos conflictivos del patriarca fundador José Arcadio Buendía, su descomunal fuerza física y su tremenda curiosidad intelectual, se dividen en su prole entre los José Arcadios —fuertes, turbulentos y divertidos— y los Aurelianos —sensibles e introspectivos— hasta reunirse en la sexta generación en Aureliano Babilonia, el que recorrió el burdel "llevando en equilibrio una botella de cerveza sobre su masculinidad inconcebible" (328) y tradujo del sánscrito el manuscrito de Melquíades. La excepción sólo aparente a esta división de rasgos son los gemelos Aureliano Segundo y José Arcadio Segundo, quienes se cambian de identidad en su niñez y no la recuperan hasta su muerte cuando "los borrachitos tristes que los sacaron de la casa confundieron los ataúdes y los enterraron en tumbas equivocadas" (300).

Aunque las mujeres de la familia Buendía no se destacan tanto como los hombres en cada una de las seis generaciones, también ellas llevan nombres semejantes, variantes de Úrsula, Amaranta y Remedios. Una explicación de la mayor importancia de los hombres de la familia, además de la obvia razón sociohistórica, es la extrema longevidad de Úrsula, cuyo predominio en la casa tiende a opacar a las otras mujeres. En el primer capítulo, ella se retrata como la mujer arquetípica, el ama de casa pragmática, quien está encargada de criar a los niños mientras su marido igualmente arquetípico, es el aventurero sin miedo, el intelectual científico y el idealista soñador poco pragmático. Tanto José Arcadio como Úrsula mueren consagrados religiosamente. La visita inesperada del indio Cataure por la muerte del ateo José Arcadio, y su anuncio tan poético como lacónico —"He venido al sepelio del rey" (125)—, constituyen una alusión a los Tres Reyes Magos y por lo tanto, establecen una equivalencia irónica entre la muerte del fundador y el nacimiento de Jesús. De un modo paralelo, los niños Amaranta Úrsula y Aureliano Babilonia juegan con la anciana que "parecía una ciruela pasa perdida dentro del camisón... La acostaban en el altar para ver que era apenas más grande que el Niño Dios... Amaneció muerta el jueves santo... entre los ciento quince y los ciento veintidós años" (290).

Pese a las semejanzas entre los que pertenecen al linaje masculino, entre las que pertenecen al linaje femenino y entre los que no pertenecen a la familia, como los sacerdotes y Pilar Ternera y Petra Cotes, los rasgos pintorescos de cada individuo se subrayan tanto por medio de la repetición que los lectores llegan a distinguirlos claramente: el clarividente coronel Aureliano, que alterna entre la guerra y los pescaditos de oro; el protomacho José Arcadio, cuya tremenda potencia sexual lo convierte en un terrateniente voraz; la muy amargada Amaranta; la alegre prostituta Pilar Ternera; el extravagante parrandero Aureliano Segundo; Remedios, la bella, su hermana hermosa e inocente; su esposa aristocrática y puritana Fernanda del Carpio; y el "papa" homosexual y decadente, José Arcadio.

Algunos de los personajes tienen a veces problemas psicológicos realistas, pero, en general, no se desarrollan psicológicamente como seres humanos completos. La novela carece de los pasajes de la corriente de la subconciencia o el autocuestionamiento, como en el *Ulises* de James Joyce o en *El sonido y la furia* de William Faulkner. Al contrario, algunos de los personajes sufren cambios radicales sin ninguna explicación psicológica. El joven patriarca emprendedor José Arcadio Buendía, que había guiado a su pueblo a través de la sierra entre Riohacha y Macondo, cambia radicalmente a causa de su fascinación con las invenciones de los gitanos, incluso la alquimia: "de emprendedor y limpio, José Arcadio Buendía se convirtió en un hombre de aspecto holgazán, descuidado en el vestir, con una barba salvaje que Úrsula lograba cuadrar a duras penas con un cuchillo de cocina" (16). El protomacho tremendamente promiscuo se contenta con Rebeca y nunca vuelve a buscar otra mujer. En cambio, el tímido hermano menor Aureliano, quien se enamora de la impúber Remedios Moscote, es el mismo coronel Aureliano que engendra "diecisiete hijos varones de diecisiete mujeres distintas" (94). José Arcadio Segundo, uno de los más introspectivos de todos los Buendía, despeja el cauce del río "para establecer un servicio de navegación" (169). Él mismo llega en el "primer y último barco que atracó jamás en el pueblo" (169), acompañado de "un grupo de matronas espléndidas" (170) de Francia. Más tarde trabaja de capataz con la bananera, pero simpatiza con los trabajadores y presencia la masacre de los tres mil, la cual nadie creerá. Como su tío abuelo, el coronel Aureliano, José Arcadio Segundo se en-

cierra en el cuarto de Melquíades, donde lleva una vida de ermi-
taño hojeando los viejos manuscritos. En el capítulo trece, Úrsula
cambia de repente su percepción, que ha sido también la de los
lectores, del coronel Aureliano y de Amaranta. A pesar de su
imagen anterior de un enamorado sensible, ella "llegó a la con-
clusión... [de que] era simplemente un hombre incapacitado
para el amor" (214). En cambio, ve a Amaranta por primera vez
"como la mujer más tierna que había existido jamás" (214) a
pesar de que había tratado tan mal a sus dos pretendientes, Pie-
tro Crespi y Gerineldo Márquez.

Además de los cambios inesperados y nada explicados de los
Buendía, también asombra la introducción igualmente inespera-
da de personajes de otras novelas como si fueran personajes his-
tóricos. Mientras estaba navegando en el Caribe, el protomacho
José Arcadio había visto "el fantasma de la nave corsario de Víc-
tor Hugues" (84), uno de los protagonistas de *El siglo de las luces*
de Alejo Carpentier y también una figura histórica de la Revolu-
ción francesa; a Lorenzo Gavilán, personaje secundario en *La
muerte de Artemio Cruz* de Carlos Fuentes, lo llevan preso junto con
José Arcadio Segundo poco antes de la masacre bananera (254);
cuando Gabriel, el amigo de Aureliano Babilonia, va a París, ocu-
pa el mismo cuarto "oloroso a espuma de coliflores hervidos
donde había de morir Rocamadour" (342). Lo que le da una dosis
extra de ingeniosidad a esta alusión a *Rayuela* de Julio Cortázar
es que Rocamadour ya había muerto, puesto que *Rayuela* se pu-
blicó cuatro años antes que *Cien años de soledad*. Gabriel, por su-
puesto, es el autor mismo quien, junto con sus tres compañeros
verdaderos de Barranquilla, Álvaro (Cepeda Samudio), Germán
(Vargas) y Alfonso (Fuenmayor), se hace amigo del personaje fic-
ticio Aureliano Babilonia y también del histórico librero catalán,
el sabio Ramón Vinyes. Cuando Gabriel sale para París, se lleva
"dos mudas de ropa, un par de zapatos y las obras completas de
Rabelais" (340), lo que proporciona a los lectores la fuente princi-
pal del elemento carnavalesco de la novela.

LO RABELESIANO Y LO DELICADO

Además de los encuentros sexuales, hiperbólicos y rabelesianos,
los concursos de belleza y de comida y las setenta y dos bacini-

llas, *Cien años de soledad* tiene unas descripciones delicadas y escenas sentimentales que son igualmente inolvidables. En contraste con "su fuerza descomunal, que le permitía derribar un caballo agarrándolo por las orejas" (12), la muerte de José Arcadio Buendía se señala con "una llovizna de minúsculas flores amarillas... Tantas flores cayeron del cielo, que las calles amanecieron tapizadas de una colcha compacta" (125), evocando los diseños de flores en las calles de Antigua, Guatemala, para marcar la celebración de Semana Santa. El motivo de las "minúsculas flores amarillas" había aparecido antes en la novela, con menos énfasis, para prefigurar la primera muerte de Melquíades, cuando Úrsula le descubre "el vaso con la dentadura postiza donde habían prendido unas plantitas acuáticas de minúsculas flores amarillas" (68).

Algunas de las escenas más patéticas de la novela tienen que ver con lo que sufren los muertos. El espectro de Prudencio Aguilar atormenta a José Arcadio Buendía por "la inmensa desolación con que el muerto lo había mirado desde la lluvia, la honda nostalgia con que añoraba a los vivos, la ansiedad con que registraba la casa buscando el agua para mojar su tapón de esparto" (27). Melquíades hasta supera a Prudencio. Como éste, regresa del mundo de los muertos "porque no pudo soportar la soledad" (49), pero no regresa como un espectro sino como un ser humano vivo que cura el insomnio de Macondo y la peste del olvido antes de volver a morir en el río "con un gallinazo solitario parado en el vientre" (69).

EL AMOR SEXUAL Y EL AMOR PLATÓNICO

El amor en sus aspectos más tiernos, en contraste con los aspectos sexuales rabelesianos, se destaca como otro ejemplo de las "correlaciones increíbles". La paciencia demostrada por Aureliano en su noviazgo con la impúber Remedios Moscote convierte una situación ridícula en una relación no sólo creíble sino también delicada y bella: "Pero la paciencia y la devoción de Aureliano terminaron por seducirla, hasta el punto de que pasaba muchas horas con él estudiando el sentido de las letras y dibujando en un cuaderno con lápices de colores casitas con vacas en los corrales y soles redondos con rayos amarillos que se ocultaban detrás de las lomas" (71). El noviazgo inocente parece aún

más inverosímil cuando en la próxima página, la alegre y promiscua Pilar Ternera informa a Aureliano de un modo pintoresco que está encinta con el niño de él: "—Que eres bueno para la guerra... Donde pones el ojo pones el plomo" (72).

Mientras el amor que siente Aureliano por Remedios refleja el encanto de un primer amor, el amor mutuo que sienten Aureliano Segundo y Petra Cotes en su vejez es igualmente tierno, sobre todo por el contraste con sus orgías carnavalescas:

> Para Petra Cotes, sin embargo, nunca fue mejor hombre que entonces, tal vez porque confundía con el amor la compasión que él le inspiraba, y el sentimiento de solidaridad que en ambos había despertado la miseria... Liberados de los espejos repetidores... se quedaban despiertos hasta muy tarde con la inocencia de dos abuelos desvelados, aprovechando para sacar cuentas y trasponer centavos el tiempo que antes malgastaban en malgastarse... Ambos evocaban entonces como un estorbo las parrandas desatinadas, la riqueza aparatosa y la fornicación sin frenos, y se lamentaban de cuánta vida les había costado encontrar el paraíso de la soledad compartida. Locamente enamorados al cabo de tantos años de complicidad estéril, gozaban con el milagro de quererse tanto en la mesa como en la cama, y llegaron a ser tan felices, que todavía cuando eran dos ancianos agotados seguían retozando como conejitos y peleándose como perros [287-288].

Este pasaje puede servir de transición a una "correlación increíble" final, a una yuxtaposición inverosímil u oximorónica o hasta a una posible ambigüedad. Las últimas palabras de la novela —"porque las estirpes condenadas a cien años de soledad no tenían una segunda oportunidad sobre la tierra" (351)— justifican la muerte del último de la familia Buendía. Sin embargo, con pocas excepciones (Arcadio el bastardo y José Arcadio el "papa"), los personajes se retratan con fascinación y admiración de parte del narrador. A pesar de que varios de ellos parecen nacer con la enfermedad de la soledad (Aureliano Segundo es la mayor excepción), están dispuestos a ayudar a los prójimos y a luchar por la justicia social. José Arcadio Buendía funda Macondo con ideales utópicos; el coronel Aureliano lanza su carrera militar como protesta contra un fraude electoral del Partido Conservador seguido de la ejecución del doctor Noguera, anarquista, y de los culatazos repartidos por los militares; José Arcadio Segundo sacrifica su puesto de capataz de la bananera para ayudar a los tra-

bajadores en la huelga; y Aureliano Babilonia cuida a la vieja Fernanda del Carpio preparándole las comidas.

La palabra clave de la oración final es "estirpes". La estructura de la novela, desde el génesis hasta el apocalipsis, o desde la fundación de Macondo y el crecimiento de la población hasta su decadencia y su despoblación, conduce obligatoriamente al exterminio del último de la estirpe de los Buendía, pero la extensión de la condena de una estirpe a estirpes refleja la ideología política de García Márquez en el momento de escribir la novela. La historia de una estirpe, de una familia, simboliza la historia de la civilización occidental y de la sociedad burguesa en particular. El mensaje político de las últimas palabras de la novela es que si la humanidad ha de sobrevivir, tiene que abandonar su soledad, es decir, su egoísmo y sus valores burgueses, para trabajar a favor de la creación del socialismo, la creación de un mundo socialista poblado por el nuevo hombre y la nueva mujer socialistas dispuestos a ayudar al prójimo.

IV. ENTRE BORGES Y GARCÍA MÁRQUEZ
"El último justo" de Schwarz-Bart

La recepción entre 1959 y 1963

Le dernier des Justes (El último justo) de André Schwarz-Bart (1928), una novela sobresaliente acerca del Holocausto que ganó el Premio Goncourt de 1959, no sólo es el mejor ejemplo francés del realismo mágico sino que también ofrece un enlace inesperado con Borges y García Márquez. Elogiada por los críticos en el momento de su publicación, *El último justo* fue llamada por Pierre Boisdeffre en 1963 una de las novelas francesas más importantes de las dos últimas décadas, junto con *La peste* de Camus (126). No obstante, en las décadas siguientes, la novela parece haber sufrido la misma tragedia que sus personajes principales. La familia Levy es perseguida por los alemanes por ser judía, mientras el gobierno francés no la deja pasar la frontera por ser alemana: "entérate bien, para los alemanes somos únicamente judíos, y para los franceses somos únicamente alemanes. ¿Puedes comprender semejante cosa? En todas partes somos lo que no hay que ser: judíos aquí, alemanes allí..." (245).[1]

Los críticos franceses de las tres últimas décadas le han hecho caso omiso a la novela casi completamente,[2] tal vez porque no pertenece a las tendencias principales de la literatura francesa,

[1] Las citas en español provienen de la edición de Seix Barral en Barcelona (1959), traducida por Fernando Acevedo.

[2] En *La littérature en France depuis 1945 (La literatura en Francia desde 1945)* de Bersani, Autrand, Lecarme y Vercier (París, Bordas, 1970), *El último justo* recibe una mención especial aunque breve entre las varias novelas del Holocausto: "...donde se traza en tono de crónica y de epopeya 'el martirio de Ernie Levy, muerto seis millones de veces'" (310). Jacques Brenner, en cambio, en su *Histoire de la littérature française de 1940 à nos jours (Historia de la literatura francesa de 1940 a nuestros días)* (París, Librairie Arthème Fayard, 1978), critica el Premio Goncourt en general y rechaza las declaraciones de Hervé Bazin, presidente de la Academia Goncourt, en el sentido de que *Les grandes Familles (Las grandes familias)* y *El último justo* bien merecían el Premio: "las dos son obras cuyos méritos principales no son de orden literario" (493). En el *Dictionnaire de littérature française contemporaine* de Claude Bonnefoy, Tony Cartano y Daniel Oster (París, Jean-Pierre De-

mientras los críticos que se dedican al estudio de la literatura del Holocausto suelen despreciarla por motivos religiosos e históricos.[3] Tal vez la explicación más clara de por qué los críticos especializados en la literatura del Holocausto no consideran *El último justo* una gran obra de arte la da Edward Alexander en la introducción a su libro de 1979, *The Resonance of Dust. Essays on Holocaust Literature and Jewish Fate (La resonancia del polvo. Ensayos sobre la literatura del Holocausto y el destino judío):* "después del Holocausto, la situación del pueblo judío es tan desesperada que la evaluación de la literatura del Holocausto en términos solamente literarios es un lujo que no se puede permitir" (xv).

La menor atención otorgada a *El último justo* desde la década de los setenta también puede atribuirse a la relativamente escasa producción literaria de Schwarz-Bart. Después de casarse con Simone, una mulata de Guadalupe, Schwarz-Bart publicó una novela histórica interesante ubicada en esa isla en la época de la Revolución francesa, *La mulâtresse Solitude (La mulata Soledad*, 1972). Cinco años antes, había publicado, en colaboración con su esposa *Un plat de porc aux bananes vertes (Un plato de cerdo con plátanos*

large, 1977), ni se menciona *El último justo,* aunque sí se incluye en una lista cronológica de novelas premiadas. Tanto la novela como el autor no figuran en absoluto en las siguientes obras: Maurice Bruézière, *Histoire descriptive de la littérature contemporaine (Historia descriptiva de la literatura contemporánea)* (París, Berger-Levrault, s. f.); Harry T. Moore, *Twentieth-Century French Literature since World War II (La literatura francesa del siglo xx desde la segunda Guerra Mundial)* (Carbondale, Southern Illinois University Press, 1966); Gaetán Picón, *Panorama de la nouvelle littérature française (Panorama de la nueva literatura francesa)* (París, Gallimard, 1976); Christopher Robinson, *French Literature in the Twentieth Century (La literatura francesa en el siglo xx)* (Totowa, N. J., Barnes and Noble, 1980). A partir de 1963, las bibliografías anuales publicadas por la Modern Language Association y por Otto Klapp sólo incluyen dos estudios que versan parcialmente sobre *El último justo:* Klaus Möckel, "Schwarz-Bart und Jorge Semprun. Bücher wider das Vergessen" ("Schwarz-Bart y Jorge Semprun. Libros contra el olvido"), *Sinn und Form,* 18 (1966); Louis van Delft, "Les écrivains de l'exode: Une Lecture d'André Schwarz-Bart" ("Los escritores del éxodo: una lectura de André Schwarz-Bart"), *Mosaic,* 8, iii (1975), 193-205. Henri Peyre da un juicio positivo de la obra y la llama "la novela más conmovedora sobre el martirio de los judíos" (441) pero la encuentra "flojamente organizada y demasiado larga" en su "Panorama of Present-Day Novelists" ("Panorama de los novelistas actuales"), apéndice de su *French Novelists of Today (Los novelistas franceses de hoy)* (Nueva York, Oxford University Press, 1967).

[3] Alvin Rosenfeld afirma en la introducción a su libro *A Double Dying. Reflections on Holocaust Literature (Un doble morir. Reflexiones sobre la literatura del Holocausto)* (Bloomington, Indiana University Press, 1980), que no se interesa principalmente en una "evaluación estética" (9), y cita a T. W. Adorno: "no es sólo imposible sino también quizás aun inmoral escribir sobre el Holocausto" (13).

verdes, 1967), que había de ser el primer tomo de *La mulata Soledad* pero resultó mal realizada. Aunque Simone goza actualmente de cierto prestigio por sus propias novelas dentro de la literatura feminista y poscolonialista, hace más de veinte años que André no publica otra novela. Han vivido en África, Europa, Israel y Guadalupe.

Por inusitada que sea la recepción de *El último justo*, hay que redescubrirla y apreciarla en la década de los noventa y más allá con base en sus cualidades literarias. Al comprobar su deuda con los cuentos de Borges y analizar sus prefiguraciones de *Cien años de soledad* (1967), espero demostrar que el valor artístico de *El último justo* puede destacarse más dentro del contexto del realismo mágico.

DESPUÉS DE BORGES Y ANTES DE GARCÍA MÁRQUEZ

Schwarz-Bart, un lector voraz y autodidacta, debe haber descubierto a Borges en los años cincuenta, antes o durante los cuatro años que dedicó a escribir su novela. La traducción francesa de *Ficciones*, de Borges, fue publicada por primera vez en 1952 por la prestigiosa casa editorial Gallimard y fue recibida con entusiasmo por los intelectuales franceses.[4] Además, el hecho de que dos de los cuentos de Borges, "El milagro secreto" y "Deutsches

Edward Alexander, en *The Resonance of Dust. Essays on Holocaust Literature and Jewish Fate* (*La resonancia del polvo. Ensayos sobre la literatura del Holocausto y el destino judío*) (Columbus, Ohio State University Press, 1979), critica a Schwarz-Bart porque no tiene más que "la idea más vaga del sentido de la alianza judía y ...un antagonismo bastante fuerte hacia el Dios judío" (222). Sidra DeKoven Ezrahi, en *By Words Alone. The Holocaust in Literature* (*Sólo por medio de las palabras. El Holocausto en la literatura*) (Chicago, University of Chicago Press, 1980), critica a Schwarz-Bart por haber interpretado demasiado libremente la leyenda de los *Lamed-Waf* y porque "su visión del destino judío se asemeja más al concepto cristiano primitivo que a la visión profética judía" (133). En *The Holocaust and the Literary Imagination* (*El Holocausto y la imaginación literaria*) (New Haven, Yale University Press, 1975), Lawrence L. Langer critica a Schwarz-Bart por haber presentado el Holocausto como parte del destino trágico de los judíos en vez de una atrocidad única, lo que da a su tragedia un aspecto "menos horrible a nuestros instintos de seres civilizados" (253). A casi todos los críticos especializados en el Holocausto les disgusta el hecho de que Ernie Levy haga el papel del mártir cristiano. Aunque Cynthia Haft llama la novela "una obra maestra literaria" (190), el carácter de su libro, *The Theme of Nazi Concentration Camps in French Literature* (*El tema de los campos de concentración nazis en la literatura francesa*) (La Haya, Mouton, 1973), la obliga a limitar sus comentarios a la frecuentemente citada oración final en la cual se intercalan los nombres de los campos de concentración.

[4] Véanse Michael Carrouges, "Le gai savoir de Jorge Luis Borges" ("El alegre

Requiem", versen directamente sobre el Holocausto, mientras otros como "El Aleph", "La muerte y la brújula" y "Emma Zunz" revelan una fascinación por la cultura judía en general, seguramente le llamó la atención al joven francés de ascendencia judío-polaca.

Por casualidad, en la misma década de los cincuenta, más específicamente entre 1955 y 1957, Gabriel García Márquez (1927) vivió en París, tratando de sobrevivir después de que fue eliminado su puesto de corresponsal para *El Espectador*, cuando el periódico fue cerrado por el dictador Gustavo Rojas Pinilla. Aunque no hay ninguna prueba de que García Márquez hubiera conocido a Schwarz-Bart durante esos años o aun de que hubiera leído *El último justo*,[5] las dos novelas comparten una serie de rasgos mágicorrealistas. Además, un detalle estilístico muy original de la novela colombiana puede haberse inspirado en la francesa. En *Cien años de soledad*, después de la masacre bananera, José Arcadio Segundo se vio rodeado en el tren de cadáveres que iban rumbo al mar: "los muertos hombres, los muertos mujeres, los muertos niños" (216). En una situación semejante en *El último justo*, mientras Ernie Levy viaja apretado en el tren a Auschwitz, recoge suavemente el cadáver de un niño que acaba de morir y lo coloca "au dessus du monceau grandissant d'hommes juifs, de femmes juives, d'enfants juifs" (335) ("sobre el creciente montón de hombres judíos, de mujeres judías, de niños judíos" [333]). Claro que la yuxtaposición del sustantivo masculino "muertos" con el sustantivo femenino "mujeres" empleado como adjetivo en *Cien años de soledad* resulta más original que la oración de *El último justo*.

LA PRIMERA PARTE BORGESIANA

Aunque *El último justo* es principalmente un *Bildungsroman* que traza la historia de Ernie Levy y de su propia familia, la primera

saber de Jorge Luis Borges"), *Preuves*, 13 (1952), 47-49; René Etiemble, "Un homme à tuer: Jorge Luis Borges cosmopolite" ("Un hombre a matar: Jorge Luis Borges"), *Temps modernes*, 83 (1952), 512-526; Paul Benichou, "Le monde de Jorge Luis Borges" ("El mundo de Jorge Luis Borges"), *Critique*, 1952; Paul Benichou, "Le monde et l'esprit chez Jorge Luis Borges" ("El mundo y el espíritu en Jorge Luis Borges"), *Lettres Nouvelles*, 21 (1954), 680-699.

[5] La traducción al español se publicó en 1959 en Barcelona. En 1962, el crítico puertorriqueño Manuel Maldonado Denis publicó un estudio titulado "Notas

de las ocho partes de la novela resume en apenas dieciocho páginas la vida de los doce antepasados espirituales de los Levy desde 1185 hasta 1792. Sin lugar a dudas, esta parte fue inspirada por los cuentos de Jorge Luis Borges.

Igual que "Tema del traidor y del héroe", "Historia del guerrero y de la cautiva", "La secta del fénix" y otros cuentos de Borges, la primera parte de *El último justo* se narra en un estilo directo, ensayístico y aparentemente sin adornos. Las alusiones eruditas, auténticas o imaginarias, dan una impresión de veracidad histórica propia de una enciclopedia. A partir del suicidio en 1185 de 26 judíos, dirigido por el rabino Yom Tov en la torre asediada de York, en Inglaterra, la historia trágica de los judíos durante los próximos seis siglos se manifiesta en una serie de episodios en diferentes países, protagonizados por los *Lamed-Waf* legendarios. Éstos son los treinta y seis[6] hombres justos cuya función en el mundo, a veces sin que ellos mismos lo sepan, es absorber el sufrimiento y el dolor de la humanidad: "Pero si faltase uno solo, el sufrimiento de los hombres envenenaría hasta el alma de los niños pequeños, y la humanidad se ahogaría en un grito" (12).

Como en "El milagro secreto" y "El jardín de senderos que se bifurcan" de Borges, Schwarz-Bart impide que sus lectores se identifiquen con las víctimas trágicas por medio de una variedad de técnicas que los mantienen algo alejados. El narrador omnisciente cita sistemáticamente a los cronistas o alude a ellos, lo cual tiene el efecto de separar a los lectores de la escena, obligándolos a verla más con el cerebro que con las emociones. La historia del suicidio de York, por ejemplo, la presenta el narrador omnisciente alternando con "un testigo presencial, el benedictino Dom Bracton" (11). Schwarz-Bart, igual que Borges en "Tema del traidor y del héroe", obliga a sus lectores a cuestionar la posibilidad de averiguar la realidad histórica refiriéndose a las distintas versiones de la supervivencia del hijo del rabino Yom Tov: "Aquí, llegamos al punto en que la historia se hunde en la leyenda y queda englobada en ella, pues faltan datos precisos, y las opinio-

sobre *El último justo"* en la revista mexicana *Cuadernos Americanos*, 125 (noviembre-diciembre de 1962), 65-68. Para 1962, García Márquez vivía en México. *El último justo*, por haber recibido el Premio Goncourt y por su traducción al español, se conocía entre los literatos hispanoamericanos.

6 La letra hebrea *lamed* es el símbolo del número treinta, mientras *waf* es el símbolo del número seis.

nes de los cronistas difieren" (13). El narrador, casi inmediatamente después, alude a una versión italiana que él mismo medio desacredita llamándola una "fantasía": "Entre las numerosas versiones que circulaban por las aljamas del siglo XIII, vale la pena tener en cuenta la fantasía italiana de Simeón Reubeni, de Mantua, que refiere el 'milagro' en los siguientes términos" (13).

Al limitar su historia de los judíos a un *Lamed-Waf* por generación, Schwarz-Bart individualiza los sufrimientos de los judíos pero, de acuerdo con su método, mantiene la distancia de los lectores refiriéndose a menudo a una variedad de crónicas. Efraím Levy, "el ruiseñor del Talmud" (20), murió herido por una piedra que le tiraron en Alemania pero "apenas hay escritos sobre él; los autores parecen evitarle; Judá ben Aredeth le consagra apenas ocho líneas. Pero Simeón Reubeni de Mantua, el dulce cronista italiano, evoca 'los rizos saltarines de Efraím Levy, sus ojos risueños y sus miembros elásticos', que se movían para la danza" (20).

Obligados a pensar más que a sentir por el texto, los lectores no pueden menos que fijarse en la inverosímil yuxtaposición mágicorrealista de las fechas precisas con la desconfianza de la veracidad histórica. En el primer párrafo de la novela, el narrador asombra y divierte a los lectores, igual que en "Tema del traidor y del héroe" de Borges, saltando abruptamente de lo vago a lo preciso: "pero la verdadera historia de Ernie Levy empieza muy temprano, hacia el año 1000 de nuestra era, en la vieja ciudad anglicana de York. Para ser más exactos, el 11 de marzo de 1185" (11). De un modo semejante, en el caso del nieto del rabino Yom Tov, el narrador dice primero que "las circunstancias del séptimo proceso son poco conocidas" (15), para luego revelar que Manasés Levy murió el 7 de mayo de 1279: "ante un público en el que había las más bellas damas de Londres, tuvo que sufrir la pasión de la hostia por medio de una daga veneciana, bendecida y revuelta por tres veces en la garganta" (15).

El tono irónico pero poco dramático empleado para contar ese horror y otros es típicamente borgesiano y mágicorrealista en general. En el siglo XVI, Haím Levy, "traicionado por un correligionario, es llevado de nuevo a Portugal. Allí sus miembros son quebrantados en el caballete; se vierte plomo derretido en sus ojos, sus oídos, su boca y su ano, a razón de una gota al día; y finalmente, se le quema" (19-20).

Por objetivo y desapasionado que el narrador intente mantenerse, su uso frecuente de la ironía, que refleja su condición declarada de ser amigo de Ernie Levy, le ofrece una válvula de escape para sus emociones refrenadas. En Inglaterra, los judíos eran "diariamente acusados de brujería, asesinato ritual, envenenamiento de pozos y otras gracias" (15). En Portugal, "Juan III ofrecía caritativamente a los desterrados una estancia de ocho meses, mediante el pago de una razonable suma a la entrada. Pero siete meses más tarde, por una singular aberración, el mismo soberano decretó que haría gracia, esta vez de la vida, a los judíos que abandonasen inmediatamente su territorio: mediante lo que ya es de suponer, a la salida" (18). En Alemania "su hijo Efraím Levy fue piadosamente educado en Mannheim, Karlsruhe, Tübingen, Reutlingen, Augsburgo y Ratisbona, ciudades todas ellas de las que los judíos fueron no menos devotamente expulsados" (20).

A medida que la primera parte de la novela se va terminando, las técnicas de distanciamiento de los lectores disminuyen y tres páginas completas se dedican a Haím el Mensajero, danzarín talentoso asociado con el movimiento de los hasidas fundado por Baal Shem Tov en Polonia a fines del siglo XVIII. El narrador omnisciente describe el aspecto físico de Haím, su modestia y su afán de aprender. Narra, sin mediación de los cronistas, cómo Haím salió de Kiev hacia un pueblo de Silesia donde vivió entre los discípulos de Baal Shem Tov. Cuando Haím desaparece del pueblo para no recibir el respeto y la adulación de los hasidas, quienes han descubierto que es uno de los treinta y seis *Lamed-Waf*, el narrador se separa pero sólo brevemente de Haím: "Numerosas crónicas observan que sólo predicaba cuando se veía forzado a ello... el personaje se hizo tan popular que numerosos relatos le identifican con el propio Baal Shem Tov... No es posible, en medio de tal profusión de viejos pergaminos, separar hilo por hilo lo cotidiano de lo maravilloso" (25). Sin embargo, a partir de la próxima oración, el narrador omnisciente se encarga completamente de seguir adelante con la historia de Haím. Después de dos oraciones dedicadas a los muchos traslados de Haím, el narrador lo convierte en un verdadero personaje novelesco (muy distinto de los personajes de Borges) proporcionando bastantes detalles a los lectores para producir una reacción emocionante. La noche de su llegada en 1792 al pequeño pueblo de Ze-

myock, en Polonia, Haím se desmaya en el umbral de una casa judía: "Su rostro y sus botas estaban tan gastados y endurecidos por el frío... Hubo que amputarle las dos piernas a la altura de la rodilla" (26). Llevado diariamente a la sinagoga en una carretilla, "Haím era un andrajo humano" (26). Después de una cita del rabino Leib de Sassov, que por breve no rompe el tono dramático de la historia, la primera parte termina con la consagración del aterrado Haím como uno de los *Lamed-Waf* por el viejo rabino de Zemyock.

LAS SIETE PARTES QUE PREFIGURAN "CIEN AÑOS DE SOLEDAD". EL ESPACIO MÁGICORREALISTA: ZEMYOCK, BERLÍN, STILLENSTADT, PARÍS Y MACONDO

Las técnicas de distanciamiento en las otras siete partes de *El último justo,* a las cuales el narrador acude sólo de vez en cuando, sirven para dar descansos muy breves a la historia trágica de los descendientes de Haím. El estilo borgesiano que predomina en la primera parte reaparece con poca frecuencia[7] en las otras siete partes, que constituyen lo que se llama en inglés el *romance*, con varios puntos de contacto con *Cien años de soledad.*

La aldea de Zemyock se parece al Macondo de García Márquez en su aislamiento mágico y utópico del resto del mundo. Durante su periodo mítico, Macondo está tan aislado del resto del mundo que la familia Buendía y sus fundadores viven en una felicidad arcádica. Carecen de comercio, de religión y de gobierno y todas las casas se encuentran equidistantes del río y gozan de los mismos ángulos del sol. El fundador José Arcadio Buendía, como no conoce los descubrimientos y las exploraciones de Cristóbal Colón, de Americo Vespucci y de Magallanes, comprueba "científicamente" que el mundo es redondo.

No menos milagroso y mágico es Zemyock, que "era una población tan pacífica y tan retirada del mundo que ni siquiera un

[7] Nótese el estilo lacónico, típico de Borges, al comienzo del segundo capítulo de la sexta parte: "El 6 de noviembre de 1938, un adolescente judío, Herschel Grunspan (cuyos padres acababan de ser deportados a Zbonszyn) compró un revólver, se hizo explicar su uso, se fue a la embajada de Alemania en París y mató, a título de víctima expiatoria, al consejero de primera clase Ernst von Rath" (243). También hay unos cuantos ejemplos más, con fechas precisas, que se refieren a los sucesos históricos del mundo "exterior".

Justo podía morir en ella de otro modo que en la cama" (32). Como esta afirmación aparece directamente después del relato de seis siglos de persecución, no puede menos que sorprender a los lectores. La explicación proviene de la ausencia de señores feudales y párrocos en los alrededores de manera que "los labriegos vivían en términos humanos con aquellos judíos artesanos y talladores de cristal" (32). La continuidad eterna de esta situación se presenta con un pequeño toque borgesiano, la autocontradicción con la palabra "quizás": "desde tiempo inmemorial, quizás desde hacía más de cien años, los fieles morían tranquilamente" (32). No obstante, igual que en Macondo, el tiempo histórico logra imponerse al tiempo mítico a fines del siglo xix:

> Mientras la arena de los días se escurría grano a grano, lentamente, en el reloj del tiempo, los judíos de Zemyock se empeñaban en creer que el tiempo de los hombres se detuvo en el Sinaí... A aquellas sublimes alturas, nadie tenía ojos para ver lo que se tramaba en el tiempo de los cristianos: la industria polaca naciente que empezaba a corroer poco a poco la vida en gran parte artesana de los israelitas [37].

En contraste con la ciudad cercana de Bialystok, el narrador hace referencia a Zemyock como "aquella especie de botica de sueños..." (68). Sin embargo, su aislamiento del resto de Europa termina con la primera Guerra Mundial y la Revolución bolchevique: "El año de su regreso [el de Benjamín] al pueblo natal, estalló una guerra en algún sitio de Europa. Las buenas almas de Zemyock no se enteraron de ello hasta el mes de febrero de 1915, por cartas llegadas de París, Berlín y Nueva York" (71). Cuando los cosacos se apoderan del pueblo, la familia Levy huye a la colina de los Tres Pozos. Benjamín mira hacia Zemyock desde arriba y el narrador describe su visión ultraprecisa, mágicorrealista del pueblo como si fuera un cuadro pintado por Franz Radziwill:

> Al principio, le impresionó la belleza del paisaje. Un anillo de niebla rodeaba el valle a mediana altura, y las laderas verdes se perdían en aquella grisalla para renacer cincuenta metros más abajo. Negras siluetas corrían por las colinas próximas como otras tantas hormigas. Los tejados color de rosa de la población se destacaban con cegadora nitidez en el centro del anillo de bruma. Benjamín buscó el espacio claro de la plaza de la iglesia y en aquel mismo momento oyó los gritos. Luego vio algunos copos negruzcos que parecían surgir por arte de magia de entre el rosa de los tejados, mientras los gritos evocaban

ahora, afinados por la distancia, el piar ridículo de una nidada de pajaritos. Por encima de todo ello, el cielo permanecía inmóvil y azul. Benjamín abrió la boca para gritar, pero luego se contuvo. Ningún temblor agitaba el aire [72].

La ausencia de una visión panorámica semejante de Macondo en *Cien años de soledad* se debe probablemente a la topografía plana de la población o tal vez al carácter más dinámico y menos introspectivo, menos lírico de la novela colombiana.

Mientras la acción de *Cien años de soledad* se limita principalmente a Macondo, Zemyock, por importante que sea, es sólo el punto de partida de la odisea trágica de la familia Levy. A diferencia de lo real maravilloso de Carpentier y de Asturias, donde la magia proviene aparentemente de la cultura vudú de Haití o de la cultura maya de Guatemala, no hay nada básicamente mágico acerca de Zemyock, Berlín, Stillenstadt y París, Drancy o Auschwitz; todo proviene de la visión mágicorrealista del autor, que reviste cada lugar de un aire mágico. Cuando el joven sastre Benjamín llega a Berlín desde Zemyock, el Comité de Salvación y de Emigración lo aloja en una sinagoga abandonada junto con centenares de refugiados en espera de un departamento propio. Una situación muy desagradable se vuelve mágica por la división con círculos de tiza de las grandes salas de la sinagoga en "departamentos" que los refugiados no cruzan sin antes "llamar". Después de que su amigo Yankel lo invita a entrar en su "domicilio", Benjamín, "levantando modestamente un pie, lo colocó al otro lado del círculo de tiza" (86), una acción deliciosamente sencilla y algo tragicómica.

Desde Berlín, Benjamín se traslada a la ficticia Stillenstadt ("Ciudad Tranquila") donde abre una sastrería. En esta pequeña ciudad tranquila estalla la violencia de los nazis a principios de la década de los treinta. La descripción mágicorrealista de la ciudad, que evoca varios cuadros mágicorrealistas ("casitas de muñecas" es la frase clave) como *El puente sobre la calle Schwarzbach en Wuppertal,* de Carl Grossberg, *Notre-Dame* de Auguste Herbin y *La cabalgata de Paul Revere* de Grant Wood, hace aún más asombrosa la violencia venidera de los nazis:

Stillenstadt era una de esas encantadoras ciudades alemanas de otro tiempo. Con sus miles de casitas de muñecas, cubiertas de tejados de color de rosa y adornadas con macetas floridas, parecía una secreción

material del viejo sentimentalismo germánico que penetraba y ligaba todas las cosas, lo mismo que, con un hilo invisible, la baba de la golondrina mantiene unidas las ramitas que componen su nido [98].

El encanto de la ciudad surge parcialmente del papel especial de sus castaños —recuérdese su importancia en *Cien años de soledad*. La revelación a Ernie Levy de su misión en el mundo como *Lamed-Waf* se identifica con el castaño en el patio de la familia: "Entusiasmado, se precipitó hacia la ventana, la abrió tan ancha como pudo sobre el castaño del patio, los techos vecinos, las golondrinas de vuelo táctil como el de los murciélagos; el azul del cielo tan próximo" (167). Más tarde, ese mismo castaño presencia el malogrado suicidio de Ernie. Otro castaño en el patio de la escuela se conoce como el castaño de los hebreos porque ahí suelen reunirse los pocos estudiantes judíos. Herr Kremer, el profesor alemán que pone en riesgo su puesto y su vida para defender a sus estudiantes judíos, explica la visión mágicorrealista del mundo por medio del castaño que se encuentra fuera de la ventana de su departamento en el sexto piso. La visión se parece mucho a aquélla expresada por Julio Cortázar en el cuento "Una flor amarilla":

Dirigiendo su mirada hacia la ventana abierta, descubrió que el azul del cielo era como una promesa. La copa del castaño del patio rozaba el marco de la ventana; el señor Kremer se acercó y arrancó una hoja que contempló vivir en el hueco de su mano, brillante, con todo su fresco y verde meollo. Se asomó a la ventana y recibió la revelación del castaño, cuyas miríadas de hojas susurraban al viento como una loca cabellera. Lo había perdido todo, pero esas cosas continuaban sin él: el cielo, la tierra, los árboles, los niños. "Y si yo muero —pensó enternecido— todo esto no desaparecerá". Le parecía que acababa de inventar el mundo, se sentía de pronto extraordinariamente feliz: sin saber por qué [196].

Cuando los nazis llegan al poder, la familia Levy se escapa a París pero debido a la derrota de Francia en mayo de 1940, muere toda la familia de Ernie: sus padres, sus abuelos y sus hermanos. Para la primavera de 1943, en Francia todos los judíos están obligados a llevar una estrella amarilla en el saco. El paseo de Ernie y su novia Golda sin la estrella es asombrosamente feliz y sin preocupaciones, como un sueño. Culmina en su llegada a la plaza

Mouton-Duvernet, cuya descripción es otro ejemplo del realismo mágico:

> Tentados por una callejuela llena de encanto popular, desembocaron en la avenida del Maine y descubrieron un *square* minúsculo, un verdadero oasis circundado por edificios en los que se aplastaba el sol y que con todas las persianas bajadas parecían dormir un sueño definitivo. Eligieron cuidadosamente su banco, Golda dejó su cestilla bajo el asiento, y adoptando la actitud de unos novios parisinos, se quedaron mirando sin verlos a los niños, a las criadas, a las viejas que gozaban también de la dicha del Square Mouton-Duvernet [297].

Su felicidad dura muy poco, puesto que a Golda la llevan al campo de concentración de Drancy en los alrededores de París. Una vez más el narrador crea una sensación de incredulidad y asombro en los lectores yuxtaponiendo la tranquilidad del suburbio, reflejado en sus "casitas bajas" y el ciclista despreocupado, y el gran campo de concentración con su "minúscula puerta":

> Ernie tomó la dirección indicada por el empleado que recogía los billetes, caminó largo rato, vio perfilarse una masa de hormigón que parecía reinar sobre las pequeñas techumbres de los alrededores, enfiló una carretera mal pavimentada y se encontró súbitamente ante el enorme y doble bloque de edificios que parecía haber nacido como una fortaleza de bronce en medio de las huertas y los descampados. Un ciclista que venía tras él le adelantó a paso lento, marchando a igual distancia del muro con alambrada y de las casitas bajas que daban frente al campo de concentración; al pasar, el ciclista saludó con un breve movimiento de la mano al piquete de gendarmes que se hallaba ante el portal (más exactamente ante una minúscula puerta de madera blanca), y torciendo hacia la izquierda se detuvo junto a la acera y entró silbando en una taberna vecina, con las mejillas coloreadas por el sol, y los ojos relucientes de sed, de vida. La sombra de las alambradas rozaba la acera [306].

Cuando el tren llega a Auschwitz, el narrador se sirve del amanecer para pintar con ironía un cuadro final del mundo de afuera, el mundo real a pesar de sus apariencias: "Bajo un cielo negruzco de amanecer, la plaza, en la que resonaban las pisadas de centenares de pies judíos, no parecía real" (336). El colmo en cuanto a las yuxtaposiciones inverosímiles es la presencia de una orquesta patética que da la bienvenida a los condenados a las cámaras de gas: "en uno de aquellos camiones desentoldados, ha-

bía un grupo de hombres que parecían vestidos con pijamas, cada uno de ellos con un instrumento de música, como formando una especie de orquesta ambulante, en una extraña espera, con los instrumentos de viento en los labios y los tambores y címbalos dispuestos a sonar, a punto de lanzar al aire su música" (337).

LOS PERSONAJES INOLVIDABLES: ARQUETIPOS E INDIVIDUOS

Ernie Levy, el último de los Hombres Justos, muere en la cámara de gas. Nunca más sufrirá la raza de los Hombres Justos por los pecados de la humanidad. Aureliano Babilonia, el último de la estirpe Buendía, también muere, arrastrado por el huracán apocalíptico. Nunca más tendrán "las estirpes condenadas a cien años de soledad... una segunda oportunidad sobre la tierra" (351). Mientras García Márquez está pregonando la llegada de la futura sociedad utópicamente socialista, Schwarz-Bart está declarando que los judíos del futuro no podrán confiar en Dios para protegerlos. Ellos también tienen que construir una nueva sociedad para sobrevivir.

Aunque el fin didáctico de las dos novelas implica una crítica de la visión del mundo tanto de los Buendía como de los Levy (a excepción, desde luego, de Ernie), los dos autores logran crear con gran ingenio personajes marcadamente inolvidables, personajes que, a pesar de sus muchas diferencias, también son bastante parecidos. En general, los personajes masculinos de *Cien años de soledad*, como ya se ha dicho, heredan los rasgos del fundador José Arcadio Buendía, y la repetición de los nombres refleja la visión cíclica de la historia del autor. En cambio, *El último justo* se fija mucho más en la biografía de un solo personaje, Ernie Levy, quien se distingue claramente de su padre Benjamín y de su abuelo Mardoqueo, y cuya vida completa se traza con mucho detalle desde su nacimiento hasta su muerte. Sin embargo, el uso de los patrones arquetípicos, los cambios inesperados de carácter y otras semejanzas más específicas pueden causar sospechas de influencia difíciles de comprobar a la vez que indican el mismo parentesco mágicorrealista.

Mardoqueo Levy, igual que José Arcadio Buendía y el coronel Aureliano, es tanto intelectual como hombre de acción. En con-

traste con las generaciones anteriores de los *Lamed-Waf*, Mardo-
queo es físicamente fuerte. "Aquel inmenso muchacho judío" (39)
logra empatar con los campesinos polacos en la cosecha de una
hilera de papas. Lo que hace aún más milagrosa su hazaña es
que sufrió una mordida de una araña en medio de la competen-
cia: "una especie de araña de múltiples patas cortantes cayó so-
bre su espalda, súbitamente arqueada por el sufrimiento" (39).
Por mucho que sus principios religiosos no permitan la violen-
cia, los polacos lo insultan y lo patean tanto que acaba por reac-
cionar e indignado, se arroja contra el que lo atormentaba y lo
vence ganándose entre los polacos cristianos el respeto y el so-
brenombre de "judío de malas pulgas" (42). Después de encon-
trarse con un viejo buhonero de Israel, el sabio arquetípico, Mar-
doqueo, él mismo, se hace buhonero y asume una personalidad
doble: "Mardoqueo alardeaba de despreocupación, reía en alta
voz, comía cuanto podía y disputaba con quien se hacía el remil-
gado ante sus mercaderías; pero en cuanto llegaba a la vista de
Zemyock, apagaba el fuego ágil de sus ojos y se sentía invadido
por una apacible y lenta oleada de angustia" (43). Al entregar sus
ganancias a su padre, quien no aprobaba ese tipo de trabajo, lo
hacía "con una especie de discreción compungida" (43). El con-
flicto interno entre el buhonero feliz y Mardoqueo, el judío pia-
doso, se intensifica después de que se enamora de Judit, orgullo-
sa y sin pelos en la lengua. Aunque su primer encuentro ocurre
en un ambiente totalmente bíblico —"A la entrada de la pobla-
ción una muchacha sacaba agua del pozo del pueblo con una
gracia lenta y un poco bestial que parecía burlarse de la cuerda
empapada de agua fría. Sus atavíos eran ya sabáticos" (44)—,
Judit no puede comprender por qué Mardoqueo tiene que sufrir
por toda la humanidad mientras su familia se burla de él por
querer casarse con una mujer que se niega a vivir en Zemyock.
No obstante, se casan y viven al principio en casa de los padres
de Judit. Poco después, Mardoqueo no puede resistir el llama-
do de Zemyock y logra persuadir a Judit que lo acompañe. Ella
se instala en Zemyock a regañadientes y se burla de su fe religio-
sa, lanzándole a Mardoqueo una arenga que hace pensar en la fa-
mosa arenga, mucho más larga, de Fernanda del Carpio dirigida
a Aureliano Segundo: "¡Y chochea que te chochea, y reza que te
reza en la sinagoga, y filosofea que filosofea con todas esas bar-
bas sabihondas! Zim, zim, zim. ¿Qué pensáis del cielo? Zum, zum,

zum. Y sobre el infierno, ¿cuál es vuestra opinión? ¿Acaso hay
alguien que se aproveche de todo eso? ¿Dios, quizás?" (57). Cua-
tro años después, Mardoqueo decide que necesita mejorar su si-
tuación económica volviendo a trabajar de buhonero. Para su asom-
bro, Judit se opone furiosamente, preocupada por lo que dirán
de ella las otras mujeres de Zemyock —"Fijaos, la señora come
caviar mientras él traga su vergüenza por las carreteras" (64)— y
por los propios sentimientos de ella —"Y además, ¿qué pensaría
yo de mí misma?" (64). De ahí en adelante, Mardoqueo pasa el
resto de su vida como judío piadoso. Cuando su hijo Benjamín
rechaza los valores de los *Lamed-Waf*, Mardoqueo se encierra en
su propia soledad, igual que José Arcadio Buendía después de
que lo amarran al castaño. Las imágenes que emplea el narrador
para describir a Mardoqueo también podrían aplicarse al funda-
dor de Macondo: "—Ese elefante viejo —decía desde entonces
Judit hablando de su marido—, ese viejo solitario, esa roca..."
(113). Mardoqueo enseña a su nieto Ernie la lengua y las tradi-
ciones hebreas en el cuarto de arriba, prefigurando las largas con-
versaciones del coronel Aureliano con su sobrino José Arcadio
Segundo en el cuarto mágico de Melquíades. Solamente una vez
más se manifiesta la fuerza física de Mardoqueo. Como en el epi-
sodio con los campesinos polacos, Mardoqueo se deja vencer por
la violencia sólo ante la mayor provocación. En 1938, en Stillen-
stadt, cuando los nazis están a punto de subir la escalera, el niño
Ernie agarra una barra de hierro para proteger los sagrados ro-
llos de la Ley. "Viéndolo, el abuelo avanzó hacia él y le abofeteó.
—¿Por la vida —dijo— perderías las razones de vivir?" (249). No
obstante, unos momentos después, el mismo Mardoqueo:

> [...] recogió la barra de hierro soltada por Ernie... Súbitamente ergui-
> do contra la puerta, apuntando al techo con la maza de hierro, dejando
> que, en su arrebato, se le cayeran las filacterias, los ceñidores y el chal
> de oración:
> —Porque *nosotros no entregamos jamás los libros* —exclamó con una
> fuerza aterradora—, ¡jamás, jamás, jamás!
> —...Preferimos entregar el alma —añadió, mientras, empujando la
> barra de hierro como si fuera un hacha, hendía la puerta con un ruido
> atronador—. Os entregaremos el alma, je, je... —terminó con aquel
> mismo acento delirante, en el que la violencia luchaba con una nota
> de incomprensible desesperación— ¡Qué vergüenza, a mi edad, qué
> vergüenza....! [250].

En un contexto totalmente distinto, pero con el mismo grado de intensidad, José Arcadio Buendía destroza el laboratorio de alquimia cuando se niega a rendirle el oro que él trataba de confeccionar.

Tal como Mardoqueo asume una importancia arquetípica cuando el narrador lo llama el patriarca, Judit llega a ser la mujer arquetípica, igual que Úrsula, cuando el narrador la llama "Mutter Judit" (115) durante el embarazo de su nuera, "la señorita Blumenthal" (114). La madre de Ernie queda totalmente opacada por Judit, prefigurando cómo Santa Sofía de la Piedad y Fernanda quedan opacadas por Úrsula:

> Los niños no respetan más que la autoridad suprema. Mardoqueo fue siempre lo bastante prudente para eclipsarse ante Benjamín Levy, en su presencia: pero no ocurrió igual con Mutter Judit, que se constituyó en madre-en-jefe, desde el instante en que los niños fueran capaces de obedecerla. De este modo, la señorita Blumenthal se encontró apartada de sus retoños [116].

Las dos matriarcas remplazan a los maridos como la fuerza hegemónica de la familia. Úrsula se impone a José Arcadio Buendía en el primer capítulo de *Cien años de soledad* al negarse a abandonar Macondo. El párrafo final de la segunda parte de *El último justo* atestigua un cambio de poder semejante: "En la duda [Mardoqueo], permitió a Benjamín desterrarse al extranjero. Y aunque no se lo hubiera permitido, su autoridad en decadencia no hubiese resistido a la voluntad ahora inflexible de Judit" (77).

Cuando Judit vuelve a ver a Benjamín, ya se ha hecho un sastre próspero en Stillenstadt y ella apenas lo reconoce: "Judit no pudo arrancarle nada más y se dio cuenta de que no le conocía, que no le había conocido jamás" (106). En una situación paralela, Úrsula descubre a través de su clarividencia de ciega, que sus hijos, el coronel Aureliano y Amaranta, son en realidad todo lo contrario de lo que había pensado antes.

Cuando Mutter Judit no puede reconocer a su propio hijo Benjamín, no se debe tanto a la percepción de Judit sino al verdadero cambio radical del *Lamed-Waf* redentor al "GENTLEMAN DE BERLÍN", nombre de su taller en Stillenstadt. El nacimiento de Benjamín, después de que Judit había sufrido tres abortos, fue claramente milagroso. Pudo sobrevivir gracias a la comadrona quien "metió un dedo regordete entre las encías de aquel aborto y, con

gran sorpresa de la parturienta, sacó un cuajo grande como una avellana" (64). Era tan pequeñito que Mardoqueo lo comparaba a un mosquito. Después del nacimiento de otros tres hijos, "Mardoqueo apenas se cuidaba de la instrucción religiosa del mosquito, consagrando lo mejor de su tiempo a los tres siguientes, que aventajaban al mayor en estatura, lo mismo que en saber" (65). A los ocho años, Benjamín fue mandado de aprendiz con un sastre en Bialystok. Cinco años después, en la ceremonia de Bar-Mitzwah refuerza su caracterización como un futuro *Lamed-Waf*. En la presencia del viejo Justo o *Lamed-Waf*, Benjamín escandaliza a sus papás al apoderarse "de la mano colgante del anciano y la puso, con un gesto de complicidad, sobre su propia cabeza" (66). Cuando Mardoqueo pide perdón al santo porque su nieto no sabe nada del Pentateuco, el viejo Justo pregunta: "—¿Y yo, qué sé yo del Pentateuco?" y le besa la mano a Benjamín.

El narrador describe con un toque irónico la gran atención recibida por esa mano: "Todo el mundo quiso examinar la mano que el Justo había besado; todavía se leía en ella una aureola amarilla, vestigio de aquella vieja boca llena de tabaco mascado, y se impuso al niño el juramento de no lavarse mientras la aureola no desapareciese... La proposición de vender aquella mano no fue tenida en cuenta" (67-68).

El carácter de Benjamín como un *Lamed-Waf* futuro, bueno e ingenuo, sigue su camino normal: la huida del burdel de Bialystok; el escape milagroso de los cosacos con Mardoqueo y Judit mientras mueren sus tres hermanos más robustos; sus discusiones con el joven pelirrojo desesperado de Galitzia en la sinagoga dividida en departamentos en Berlín; la burla que sufre a manos de los sastres judíos más asimilados en esa ciudad; y su defensa en la sinagoga de Stillenstadt del apóstata falsamente arrepentido. Sin embargo, cuando sus papás llegan a Stillenstadt, Benjamín deja consternado a Mardoqueo diciéndole inesperadamente que ya no cree en la leyenda de los *Lamed-Waf*: "—Tú sabes de sobra que no sirve prácticamente de nada el ser un *Lamed-Waf* en este mundo... y tal vez ni en el otro" (113).[8] El autor había capta-

[8] Cambié las palabras de la traducción española por ser ambiguas: "Tú sabes de sobra que no sirve prácticamente de nada el ser un *Lamed-Waf* en este mundo... sino en el otro" (113), que es una traducción literal del original en francés: "Tu le sais bien, il ne vaut à peu près rien d'être un *Lamed-waf* en ce monde... sinon dans l'autre" (113). Mi versión sigue la traducción al inglés: "You know

do la gravedad del momento aislando la siguiente oración, de carácter obviamente plástico, en todo un párrafo: "Dos extrañas siluetas se detuvieron ante el escaparate de la tienda" (112).

Con el rechazo de su misión santa, Benjamín pierde su papel de protagonista y los dos últimos tercios de la novela giran alrededor de la vida de su hijo Ernie Levy, o sea que éste llega a ser más protagonista de la novela que el coronel Aureliano en *Cien años de soledad*. Aunque las diferencias entre los dos personajes son mayores que sus semejanzas, comparten unos rasgos de carácter y experiencias propios del realismo mágico. En su niñez los dos se destacan por ser clarividentes con más curiosidad intelectual que su hermano mayor más robusto. José Arcadio, hermano de Aureliano, es el protomacho inolvidable. Moritz, el hermano de Ernie, desde que nació "paseaba un ligero vientre que era en él como la expresión de su alegría animal de existir" (118). Sus abuelos lo consideran un pagano, totalmente alejado de la tradición de los *Lamed-Waf*:

> Moritz era jefe de banda, inventaba juegos y nada le gustaba tanto como jugar a la guerra en las proximidades del Schlosse. Cuando avanzaba por entre las cañas, con su arco medio tendido sobre el muslo, tenía la sensación de ser otra cosa completamente distinta de aquella a la que se le destinaba en casa. Era como cuando uno se desnuda para arrojarse al río: de pronto, los vestidos del presunto Moritz Levy desaparecen en el aire y revelan un cuerpo de indio adentrado en la amenazadora selva del cañaveral. Se lanzaba con fuerza sobre el enemigo, y en el instante en que los dos se revolcaban en el cieno, le hubiera gustado que los gritos fueran de verdad, y los cuchillos de verdadero metal... [118].

No obstante, de acuerdo con la modalidad mágicorrealista, no es Moritz sino Ernie la "pulga heroica" (162) quien salva a la multitud de judíos en el patio de la sinagoga de Stillenstadt enfrentándose al oficial nazi. De la misma manera, había de ser Aureliano, en vez de su hermano José Arcadio, quien se lanzaría a defender la causa liberal. Tanto Ernie como Aureliano tienen una cualidad mágica en los ojos. Los de Ernie, que al nacer "fueron azules durante tres semanas, se volvieron pronto de aquel color azul de noche, como lleno de puntitos brillantes, estelares, que conservó

very well that to be a Lamed-Vovnik is worth hardly anything in this world— and maybe not even in the next" (119).

definitivamente" (120). Poco antes de su hazaña heroica frente a los nazis, Ernie tiene una experiencia religiosa mágica o mística:

> Todo parecía extrañamente límpido... Ernie tuvo la desconcertante intuición de que Dios estaba encima del patio de la sinagoga, atento, pronto a intervenir... Levantándose sobre la punta de los pies, el muchachito acercó tanto como pudo su boca al oído de la mujercita y, con su voz cristalina, extraviados los ojos y con la sombra de una sonrisa sobre sus labios, dijo de pronto, como implorando: —No tengas miedo, mamá. Dios está a punto de bajar... [149].

De un modo paralelo, Aureliano Buendía nació con los ojos abiertos: "Mientras le cortaban el ombligo movía la cabeza de un lado a otro reconociendo las cosas del cuarto, y examinaba el rostro de la gente con una curiosidad sin asombro" (20). A los tres años, Aureliano entra en la cocina y anuncia que una olla de caldo hirviendo "'se va a caer'" (23), lo que efectivamente sucede. Más adelante, su afirmación de que "'alguien va a venir'" (41) anuncia misteriosamente la llegada de Rebeca. De adulto, prevé la muerte de su padre.

Después de luchar contra las fuerzas hegemónicas, tanto Ernie como Aureliano se desilusionan y abandonan, aunque sólo temporalmente, su idealismo. La sexta parte de *El último justo* se titula "El perro" y traza la transformación de Ernie de la pulga heroica, el *Lamed-Waf*, en un perro, un mastín, y luego su regeneración moral. Esa sexta parte empieza con los sucesos después del malogrado suicidio de Ernie. Las imágenes reflejan la muerte del idealismo y la aparición de los instintos más bajos: "el cuerpo inanimado del niño (ave fulminada en su vuelo, en un derramamiento de plumas y sangre)... yacía con la mejilla contra el pavimento, acurrucado,[9] con los largos rizos recubriendo discretamente su rostro" (237). Siete años después, Ernie entra de voluntario en el ejército francés y al recibir la noticia de que su familia ha sido encerrada en un campo de concentración de los nazis, rechaza violentamente su destino de *Lamed-Waf*:

> Si ésta es la voluntad del Eterno, nuestro Dios, maldigo justamente su nombre y le imploro que me lleve al alcance de escupirle a la cara.

[9] El original en francés reza: "la joue contre le pavé, couché en chien de fusil" que debe traducirse "con la mejilla contra el pavimento, acostado como un perro cazador", pero he decidido reproducir la traducción de la edición española.

Y si... debemos ver en todas partes y en todas las cosas el buen deseo de la naturaleza, le pido por favor a esta dama que me transforme lo más aprisa posible en animal: oh, amados míos, ya que Ernie, exilado de Levy, es una planta sin luz... Por esa razón, con vuestro permiso, trataré desde ahora de hacer todo lo humanamente posible para convertirme en perro [263].

Ernie se dedica a convertirse en perro: cambia su apellido a Bastardo, se deja crecer el bigote, cambia su modo judío de caminar, cabeza agachada y arrastrando los pies, por un paso fogoso, se instala en Marsella donde trabaja de cajero en el mercado negro, ladra, galopa sobre las cuatro patas, come carne cruda, no se permite enamorarse, pelea como una bestia, asiste a misa y demuestra "una pasión hercúlea" (271) por *"la Goulue* (la glotona)" (271), esposa de un prisionero francés y dueña de una pequeña granja. La transformación total de Ernie se capta explícitamente en términos rabelaisianos: "Ernie adquiría ahora una figura de personaje gordo, bonachón, tragón y rabelaisiano" (267). Ya notamos en el capítulo anterior cómo García Márquez confiesa su deuda a Rabelais en el último capítulo de *Cien años de soledad*.

La resurrección de Ernie como *Lamed-Waf* ocurre gracias a sus ojos. Cuando un herrero cristiano le dice a Ernie que sabía que era judío porque sus ojos se parecían a aquellos de los niños judíos llevados en autobuses al campo de concentración de Drancy, Ernie "siente" los gritos de sus abuelos que traspasan su "duro caparazón de perrería" (276). Después de una tremenda crisis de honda emoción, Ernie recupera su capacidad para llorar y la sexta parte termina con las palabras: "y mientras que Ernie Levy se sentía morir y revivir y morir, su corazón, lentamente, se abrió de nuevo a la luz de los antiguos días" (278).

Aunque la transformación del coronel Aureliano no es tan dramática, él también pierde sus ideales y luego los recupera. Después de presenciar el fraude electoral de los conservadores, se levanta en armas pero no tarda mucho en descubrir que, pese a sus proclamaciones políticas, los políticos y los terratenientes, sean conservadores o liberales, se ayudan mutuamente. A medida que aumenta la fama de Aureliano, él mismo se da cuenta de que está peleando "por orgullo" (121) y "por el poder" (147). Se endurece tanto que hasta manda fusilar a su propio amigo, el general Moncada, y condena a la muerte a otro amigo, Gerineldo Márquez. Úrsula ya no lo reconoce y le previene que es capaz de

matarlo con sus propias manos si lleva a cabo el fusilamiento de Gerineldo. La resurrección del coronel se retrata asombrosamente con casi la misma imagen empleada para la resurrección de Ernie: "el coronel Aureliano rasguñó durante muchas horas, tratando de romperla, la dura cáscara de su soledad" (149). Después de desvelarse toda la noche, el coronel logra recuperar su idealismo y se pone a luchar por su propia liberación. Nunca deja de desconfiar de los políticos y se opone tanto a las tácticas de la compañía bananera que hasta piensa levantarse en armas una vez más. Sin embargo, la amenaza se presenta de un modo patético y terminaba trágicamente con el asesinato, ordenado implícitamente por la Bananera, de sus diecisiete hijos ilegítimos.

Otra semejanza entre Ernie y Aureliano es que los dos tratan de suicidarse y fracasan, pero en circunstancias muy distintas. Ernie, de niño, se corta las venas de la muñeca (igual que Pietro Crespi en *Cien años de soledad)* y salta por la ventana. El coronel Aureliano se da un tiro en lo que el médico le ha indicado, falsamente, es el corazón. En todavía otro punto de contacto entre las dos novelas, Ernie antes se había quemado la mano a propósito para prepararse para su futuro martirio de *Lamed-Waf*, tal como Amaranta había de quemarse la mano para expiar la muerte de Pietro Crespi.

La relación entre Mutter Judit y Leah Blumenthal, esposa de Benjamín, prefigura un poco la que había de existir entre la familia Buendía y Fernanda del Carpio, esposa de Aureliano Segundo. La señorita Blumenthal, así la llaman Benjamín y el narrador, tiene las manos "largas y blancas" (113) y se toma tantas precauciones "para no romperse una uña" (113) que "Judit contaba que su nuera hacía todas las cosas con pinzas" (113). En *Cien años de soledad*, el comportamiento aristocrático de Fernanda ofende a toda la familia Buendía. Ella pone fin al negocio de Úrsula de vender pasteles y dulces y se niega a vender su bacinilla de oro al Coronel para impedir que la convierta en pescaditos de oro. Amaranta utiliza un juego de latín para insultar a Fernanda: "—*Esfetafa* —decía— *esfe defe lasfa quefe lesfe tifiefenenfe asfacofo afa sufu profopifiafa mifierfedafa*" (183). Fernanda también desempeña un papel mucho más importante en la novela colombiana que el de la señorita Blumenthal en *El último justo*. Ésta es tan relativamente insignificante que también se parece a Santa Sofía de la Piedad, quien, a pesar de ser la madre de Remedios, la bella, y de los ge-

melos Aureliano Segundo y José Arcadio Segundo, casi no tiene impacto alguno en la vida de sus niños o en la novela en general.

El amor sexual

Aunque el amor sexual desempeña un papel mucho menos importante en *El último justo* que en *Cien años de soledad,* hay algunas escenas inesperadamente parecidas. Después de que se casan Mardoqueo y Judit, "todas las noches volvían los dos a caer en el mismo asombro; era como un abismo de luz, pensaba Judit, como un cielo invertido" (55). Aun los diminutos Benjamín y Lea, ésta con su "placer sofocado de poseer un cuerpo" (114), no desentonarían si aparecieran en *Cien años de soledad:* "sus amores eran como sordos y mudos, pero, a veces, de aquellos grandes abismos nocturnos de silencio, se elevaba una cresta de espuma y de gritos al azar de un abrazo, y los dos gozaban de una exaltación extraordinaria, a la cual, no obstante, no hacían nunca alusión, ya que se trataba manifiestamente de algo que no pertenecía a este mundo" (117). En cambio, el "matrimonio" o unión sexual de Ernie y Golda en París, en vísperas de su encierro en el campo de concentración, se presenta con mayor delicadeza, sin ninguna alusión al placer físico:

> Cuando se hubo desnudado a su vez, Ernie se volvió y vio que Golda no era más que un rostro que se le ofrecía como una flor en la parte superior de la cama... —El mañana no existe —murmuró suavemente. La muchacha sacó del cobertor un brazo lechoso y mientras acariciaba temblorosamente el pecho húmedo de Ernie, sus ojos se posaron sobre el adolescente y dijo, expectante:
> —Eres hermoso como el rey David, ¿sabes? [303].

Episodios mágicorrealistas ejemplares

Los elementos inesperados de caracterización, lo mismo que los ambientes mágicos, se funden para producir unos episodios mágicorrealistas verdaderamente inolvidables en las dos novelas. En *El último justo,* dos de estos episodios tienen que ver con escapes milagrosos. Cuando los cosacos asaltan Zemyock, Mutter Judit, en la tradición de su homónima bíblica, les salva la vida a

su marido y a su hijo tumbando a su enemigo con un golpe en la cara y luego matándolo con su propio sable, a lo David y Goliat. La hazaña de Judit asume proporciones mágicorrealistas mediante el uso de las siguientes técnicas:

1. El episodio se ve a través de los ojos ingenuos de un niño, Benjamín.

2. El paisaje se describe, como ya se ha comentado, "con cegadora nitidez" (72) y "ningún temblor agitaba el aire" (72). Los pintores mágicorrealistas a menudo comentan el acto de pintar en un espacio desprovisto de aire, parecido a un vacío.

3. El contraste marcado entre la luz y la sombra que recuerda varios cuadros de De Chirico: "un delgado cordón de sol proyectaba la sombra del cosaco hasta los pies de Benjamín" (75).

4. La realidad parece un sueño: "de los matorrales surgía una mano de ensueño cuyo índice agitado por un vaivén suplicante evocaba irresistiblemente la mímica de un niño que juega al escondite" (73).

5. El oxímoron empleado para describir a Judit sin peluca —"su cráneo desnudo recién afeitado sólo mostraba una pelusa blancuzca que le daba la expresión de una cabeza de niña vieja" (73)— prefigura las imágenes empleadas para captar la ancianidad de Úrsula: "poco a poco se fue reduciendo, fetizándose... parecía una anciana recién nacida" (290).

6. El narrador, a la manera de Borges, rechaza su propia omnisciencia: "Lo que siguió, lo percibió menos claramente. Adelantándose un paso, su madre Judit había lanzado su puño izquierdo (o quizá sencillamente la vigorosa palma de su mano) contra la cara del cosaco" (76).

7. La violencia con que Judit le separa la muñeca del antebrazo al cosaco se narra sin emoción, de un modo algo despreocupado con una alusión a un objeto cotidiano, la carne de cocina: "Benjamín vio distintamente la ancha hoja del sable penetrar en una muñeca, que se separó de su antebrazo, con la pasividad de un pedazo de carne de cocina..." (76).

8. La realidad misma se cuestiona. Igual que en *La montaña mágica* de Thomas Mann y en *El desierto de los tártaros* de Dino Buzzati, no se sabe cuál de los dos mundos es el verdadero. Desde el punto de vista de Benjamín, "había un mundo abajo y luego éste. ¿Cuál de los dos era verdadero?" (73). El escape de Zemyock ¿sólo fue un sueño? El problema no se resuelve aun después de que Judit mata al cosaco: "Cuando su padre Mardoqueo se precipitó sobre su madre Judit, a Benjamín le pareció que un velo se rasgase ante sus ojos. ¿Era verdad todo aquello? Apenas acertaba a creerlo" (76).

Varios años después, cuando el niño Ernie salva a los judíos de Stillenstadt de los nazis, se emplean algunas de las mismas técnicas. El tamaño diminutivo de Ernie contrasta con el tamaño aparentemente gigantesco del oficial nazi mediante el juego al estilo de De Chirico entre la luz y la sombra: "El niño estaba frente al terrible *camisa parda,* tan pequeño que parecía servilmente postrado a sus pies; tan delgado, que la sombra del hombre sobre el pavimento que, con cruel esplendor, reflejaba el sol, le envolvía por entero" (154). Toda la escena se reviste de un ambiente bíblico, estático, casi de irrealidad mediante una leve alusión a la historia de David y Goliat filtrada por un viejo manuscrito: "La continuación tuvo lugar muy lejos, en uno de esos mundos soñados a través de las leyendas, y en el cual la luz resplandeciente del sol, que derramaba su misterio sobre todos los detalles de la escena, ponía el color vivo de las iluminaciones" (154).

Unos momentos antes, a medida que la señora Tuszynski y Ernie se enfrentan al nazi, se suspende el paso del tiempo, igual que en "El milagro secreto" de Borges, cuando Jaromir Hladík está a punto de ser fusilado, igual que en *Cien años de soledad,* cuando los soldados del gobierno están a punto de disparar contra los trabajadores en huelga, e igual que en *Los niños de la medianoche* de Salman Rushdie, cuando las tropas inglesas están a punto de disparar contra los insurgentes indios: "aquel instante pareció alargarse ilimitadamente" (152). Mientras Ernie queda congelado en el tiempo frente al nazi, la focalización cambia al patriarca Mardoqueo, quien divaga a lo largo de dos páginas sobre "el sentido vertiginoso de la condición judía" (153) antes de que la acción continúe. El oficial nazi, tal vez avergonzado por la actitud valiente del niño Ernie, se contenta con proporcionarle un golpe con la mano y luego se retira con sus hombres.

Las escenas mágicorrealistas no se limitan a los escapes milagrosos. Cuando el todavía impúber Ernie huye de la casa después de haber sido falsamente acusado de haberle faltado al respeto a la hija de la tendera cristiana, la aparición del "niño mágico" recuerda los cuentos "La lluvia", del venezolano Arturo Uslar Pietri, y "Miriam", de Truman Capote. El muchacho vestido de calzones tiroleses y tocado con "una enorme gorra sujeta por las orejas" (180) aparece silenciosamente en "la claridad lunar del patio" (180). Igual que los protagonistas niños de Capote, el muchacho habla de un modo precoz, lleno de confianza en sí

mismo. Lo que le da desde el principio un aspecto mágico es que sus palabras surgen inesperadamente, precediendo a su descripción. Con un tono natural, cotidiano, desprovisto de dramatismo, el muchacho campesino le explica a Ernie cómo beber el agua que sale del tubo: "—No es así como hay que beber. Ya te enseño" (180). La cualidad mágica del muchacho se aumenta cuando no indica nada de sorpresa al escuchar las aventuras de Ernie: "Las asombrosas aventuras del fugitivo no parecieron sorprenderle en lo más mínimo" (180). También le muestra a Ernie en pantomima cómo defenderse contra los perros y los lobos y le ofrece zanahorias y pan antes de volver a su casa. La despedida recalca el aspecto mágico de todo el episodio:

> [...] el campesino había desaparecido y la aldea se sumergía en la noche; ya no parecía que se tratara de una aglomeración humana. Incluso el campo se fundía misteriosamente con el cielo: los árboles flotaban en el aire perezoso. Uno sentía que se hallaba a muchos kilómetros de Stillenstadt y que la ciudad no era más que una pequeña idea, no mayor que la punta de una aguja, de la que Ernie podía pasarse perfectamente [181].

El muchacho campesino no es más que uno de varios buenos personajes cristianos en la novela. El más importante es Herr Kremer, el extraño profesor idealista, quien, a pesar de la creciente amenaza nazi, prepara una deliciosa tertulia mágicorrealista para Ernie y su amiga cristiana Ilse Bruckner. Su departamento se encuentra en el sexto piso ("nadie habitaba a tanta altura, pues las casas eran muy bajas... el rellano del quinto presentaba una escalera de caracol, tan estrecha, bizca, sombría y dorada con el polvo de misteriosos sucesos" (197). El salón maravilla a Ernie: "cuatro pequeñas vidrieras difundían en él una luz azulada sobre los sillones recubiertos de puntillas y sobre los marcos dorados esparcidos sobre el tapizado como inmensas hojas muertas" (197). Ernie contempla "la juiciosa cabellera rubia de Ilse, posada como una mariposa sobre la herbosa pelusa de un sillón" (197). Herr Kremer entra en el salón con "una bandeja descubierta de tacitas de porcelana y de otros objetos que no parecían menos incongruentes en sus manos: azucarero, tetera, etc." (198).

Si la tertulia de Herr Kremer evoca el mundo mágico de *Alicia en el país de las maravillas*, la visita de Ernie a la Asociación Parisi-

na de los Antiguos de Zemyock, después de su "resurrección" en 1943, es igualmente mágica pero con un aire más trágico. Ernie encuentra la oficina de la asociación en el sexto piso de un edificio, "el más torcido y el más lastimoso" (281) del barrio de Marais. El presidente de la asociación le presenta a Ernie a los otros tres ancianos, "vicepresidente, secretario general y tesorero" (282). Para subrayar el aspecto irreal de estos cuatro ancianos, el narrador nunca se refiere a ellos por su nombre sino por su título y por su pronunciación de la palabra francesa para "señor": *monsieur, mossieu, moussi* y *missiou* (282). A Ernie le parece que las cuatro estrellas cosidas en las levitas "flotaban, revoloteaban incluso, con la gracia frágil e indefensa de las mariposas" (283). Lo que hace inolvidable esta escena tragicómica es la mezcla de dignidad y de calor humano con que los cuatro ancianos reconocen a Ernie y lo incorporan en su grupo, y la paz interior que siente Ernie al aceptar su misión de *Lamed-Waf*:

—Sólo que —intervino Missiou inquieto— tendrá usted que darse prisa en ponerse la estrella.
—Desde luego —dijo Ernie Levy [288].

Una delicadeza y una ternura semejantes se encuentran en la descripción de la muerte del patriarca colombiano José Arcadio Buendía, muerte acompañada de la "llovizna de minúsculas flores amarillas" (125).

Simbolismo cromático, entomológico, ornitológico, ictiológico y zoológico

En realidad, el color amarillo aparece tanto en las dos novelas que llega a ser casi un motivo recurrente. En *Cien años de soledad*, lo amarillo tiene connotaciones de magia y de belleza delicada, como en la muerte del fundador de la estirpe y en la dentadura postiza de Melquíades. Las mariposas amarillas acompañan las intervenciones en la novela de Mauricio Babilonia, y se facilita el establecimiento de la Bananera con la llegada del tren amarillo de Aureliano Triste. En *El último justo*, lo amarillo se identifica con los judíos desde que "el rey San Luis, de feliz memoria" (14) en el siglo XIII obligó a todos los judíos parisinos a llevar una

"rueda amarilla" (15), obligación reinstituida por los nazis siete siglos después. Sin embargo, lo amarillo asume frecuentemente una connotación positiva, desde la belleza natural de "una diminuta mosca en el centro amarillo de la flor" (182) descubierta por Ernie hasta las connotaciones religiosas de "la superficie esponjosa y amarillenta de la sopa" (95), que recuerda a Benjamín la sopa de Mutter Judit y "los manteles amarillos con el gran candelabro de siete brazos" (180). Una aureola amarilla aparece cuando Ernie busca la manera de suicidarse: "En aquel preciso instante, nació una aureola en el centro del cristal, y el local se encontró invadido por una luz parecida a un polvo amarillo y tibio, que se depositase en la garganta y picase" (226). Lo amarillo tiene también su aspecto negativo: el deslumbrante sol amarillo es tan amenazante e irreal como en un cuadro de De Chirico: "Todo el grupo de los Levy se inmovilizó miedosamente al sol, recortado por la luz amarilla y de pronto cruel que lo ponía en evidencia" (136); "entonces [Ernie] percibió la luz amarilla que se deslizaba lentamente por la calle, arrastrando en sus aguas blandas un ciclista, dos comadres que se apresuraban con su cesto en la mano" (142).

En cuanto a los insectos, *El último justo* se distingue de *Cien años de soledad* en su visión de lupa, que recuerda más *Sobre los acantilados de mármol* de Ernst Jünger. La fascinación que siente Ernie por los insectos engendra trozos que van más allá de lo decorativo ya que, como indica el título de la cuarta parte, "El justo de las moscas", el diminuto Ernie se identifica con los insectos:

En aquel momento, una parte de su ser se deslizó insidiosamente en el interior de la mosca y reconoció que el animalito, aunque hubiera sido más reducido, invisible al ojo desnudo... su sentimiento de muerte no disminuiría en modo alguno... durante un segundo siguió el vuelo de la mosca, la cual era un poco Ernie Levy [182].

Después de ser golpeado por sus compañeros de clase nazis y abandonado por su amiga aria Ilse, Ernie anticipa su propio suicidio aplastando simbólicamente una serie de insectos. La descripción de la mariquita es otro ejemplo de la ultraprecisión tan típica de varios pintores mágicorrealistas:

Una mota de polvo vino a golpear contra su mejilla y permaneció sujeta a ella; Ernie puso su índice encima y, sujetándola con el pulgar,

la puso ante su vista. Era una mariquita roja punteada de negro, sus patas vibraban como finos pelos; se diría una joya, una cabeza de alfiler tallada en un rubí, con puntitos negros puestos a pluma [222].

El uso metafórico de los insectos, lo mismo que de los pájaros, los peces y los animales, es uno de los rasgos más notables de *El último justo*, mucho más que en *Cien años de soledad*. Mardoqueo compara al recién nacido Benjamín con "un mosquito" (65) y, más adelante, Mutter Judit se refiere a Ernie como "una pulga heroica" (162). Cuando Ernie regresa a casa después de su huida a causa de la falsa acusación, el insecto simbólico vuelve a aparecer, aunque en este caso se aplica al vehículo del lechero: "El repartidor de leche salió de la esquina de Hindenburgplatz como un insecto traqueteante" (187). Después de que Ernie se repone de su transformación en perro, vuelve a asumir su carácter de insecto frente al campo de concentración de Drancy, acompañado, una vez más, del sol deslumbrante al estilo de los cuadros de De Chirico:

> Ante sus ojos el asfalto empezó a centellear bajo la cruda luz del sol, como milagrosamente extendido sobre todas las cosas, la calle, los gendarmes y el enorme insecto negro que ronroneaba delante del portal, abierto de par en par, sobre el campo de concentración de Drancy, del que le llegaba con una penetrante agudeza el rumor de un absurdo hormigueo [308].

Además de identificarse con varios insectos, Ernie también se describe como un pájaro, anticipando el vuelo de su malogrado suicidio. Su madre, la señorita Blumenthal, "sofocó un grito de alegría… este pequeño pájaro se parecía indudablemente a ella" (120). Mutter Judit, en cambio, "no comprendía de dónde podía venirle aquella nariz delgada y recta, con las alas replegadas hasta ocultar las aberturas de la nariz; aquella cúpula blanca y alargada de la frente, y sobre todo el cuello estirado, 'tan estrecho como un dedo', que soportaba el edificio entero con una inimitable gracia de pájaro" (121). En la escena del intento de suicidio, mientras "por encima del castaño pasaban enormes pájaros cuyas alas de mariposa, amarillas, azules y verdes, reflejaban el sol como espejos" (232), Ernie se deja caer de la ventana: "oh saltador de alto vuelo en la posición del salto del ángel, con los brazos escasamente separados figurando las alas…" (233).

El simbolismo ornitológico no se limita a Ernie; también se utiliza para su madre, la señorita Blumenthal, frente a la amenazante Mutter Judit, antes identificada con el gato —"seguía teniendo su carita de gato, que apenas habría de cambiar hasta su muerte" (61)—; "la joven señora Levy fijaba sobre Mutter Judit, la mirada temblorosa pero terca de sus ojos de pájaro doméstico" (115).

Ernie, minúsculo como hormiga y como pajarito, prototipo del judío bello pero indefenso, también se compara con un pez. Cuando la tendera sacude violentamente a Ernie creyendo que él le había faltado al respeto a su hija, la señorita Blumenthal reconoce a su hijo al ver desaparecer su rizo "lo mismo que un fino pececillo entre una mata de algas" (176). Cuando el campesino alemán descubre a Ernie dormido en el campo de alfalfa, le dice: "—Pareces un pez que se ha dejado coger por la cola" (183).

En cuanto al simbolismo zoológico, Mutter Judit, al bajar del tren en Stillenstadt, queda desconcertada ante la vista de su hijo Benjamín, el sastre ya alemanizado, y lo compara con un conejo: "un señorito alemán, con unas orejas muy largas, una nariz aguileña, un hocico de conejo... tuvo la impresión de que Benjamín era una especie de conejo despellejado" (106). El narrador recalca la visión años después a través de la focalización de Ernie: "oteando en todas direcciones, de pronto endereza su cuello de conejo y a Ernie le parecía ver el estremecimiento de sus orejas, altas y despegadas" (135).

Aunque los personajes de *Cien años de soledad* no se identifican tan completamente con insectos, pájaros o animales específicos, de vez en cuando García Márquez introduce con gran ingeniosidad un símil o una metáfora de ese tipo. Aureliano José "sintió los dedos de Amaranta como unos gusanitos calientes y ansiosos que buscaban su vientre... entonces sintió la mano sin la venda negra buceando como un molusco ciego entre las algas de su ansiedad" (127). Después de que Úrsula denuncia públicamente al bastardo Arcadio por sus arbitrariedades, él "se enrolló como un caracol" (96). En su vejez, Aureliano Segundo sufre de cáncer de la garganta con la metáfora apropiada: "despertó a medianoche con un acceso de tos, y sintiendo que lo estrangulaban por dentro con tenazas de cangrejo" (297). Las manos de Melquíades se describen sin énfasis aunque la metáfora ornitológica asombra a los lectores por el contraste con el resto de su cuerpo: "Un gitano corpulento, de barba montaraz y manos de gorrión" (9).

EL REALISMO MÁGICO: MODALIDAD
JUSTAMENTE ADECUADA PARA EL TEMA

La yuxtaposición inesperada de las manos de gorrión con el cuerpo fornido de Melquíades refleja el carácter esencial del realismo mágico: las cosas más extrañas, más inesperadas, más asombrosas pueden suceder en la vida real. La imprevisibilidad y la irracionalidad del mundo están íntimamente relacionadas con el tema central de *El último justo:* la fe del pueblo judío en su destino de pueblo escogido. Si los judíos son el pueblo de Dios, ¿por qué han sufrido tanto? Como declara Mutter Judit en 1939 de un modo pintoresco: "—¡Qué gran Dios tenemos!... ¡y qué manera más singular de regir el mundo!" (255). El mismo narrador abandona todo intento de objetividad en la última página de la novela cuando habla directamente a los lectores, intercalando, en una especie de oxímoron mágicorrealista, los nombres de los campos de concentración y las ciudades de opresión en la oración a Dios: "Y alabado. Auschwitz. Sea. Maidanek. El Eterno. Treblinka. Y alabado. Buchenwald..." (342). Sin embargo, repentinamente la gran amargura de esa oración se alivia algo con la ternura de la afirmación de fe final que ocurre en un espacio típicamente mágicorrealista, sin brisa y sin nubes:

A veces parece que el corazón vaya a estallar de dolor. Pero también a menudo, especialmente al atardecer, no puedo evitar pensar que Ernie Levy, muerto seis millones de veces, vive todavía, en alguna parte, no sé dónde... Ayer, temblando de desesperación en medio de la calle, clavado en el suelo, una gota de piedad cayó desde lo alto sobre mi rostro; ni un hálito de viento en el aire, ni una nube en el cielo..., sólo una presencia [342].

LA RECEPCIÓN ACTUAL Y FUTURA

A pesar de las muchas semejanzas entre las dos novelas, su destino ha sido muy diferente. *Cien años de soledad* fue un éxito popular y crítico inmediatamente y su fama ha seguido creciendo, estimulada por el otorgamiento, en 1982, del Premio Nobel a García Márquez. En cambio, *El último justo* fue reconocido y elogiado en 1959 después de haber ganado el Premio Goncourt pero, a partir

de 1963, ha desaparecido prácticamente de las obras críticas dedicadas al estudio de la literatura francesa contemporánea. Aunque los historiadores y críticos de la literatura del Holocausto comentan la novela de Schwarz-Bart, parecen más preocupados por sus fallos ideológicos que por sus aciertos artísticos.

Si *El último justo* llegara a apreciarse no por pertenecer a la literatura francesa ni a la literatura del Holocausto, sino a la literatura mágicorrealista y por sus enlaces con dos autores hispanoamericanos, Borges y García Márquez, se reforzaría el asombro mágicorrealista de Ernie Levy de "no encontrar sentido en las cosas" (261).

V. EL TEMA DE LOS INVASORES MISTERIOSOS O EL ASALTO INMINENTE DESDE ISLANDIA A ISRAEL

Gundmunsson Erro, Julio Cortázar, Antonio Benítez Rojo, José J. Veiga, Dino Buzzati, Ernst Jünger y Aharon Appelfeld

En una serie de cuadros titulados *Interiores norteamericanos*, Gundmunsson Erro (1932), islandés que vive en París desde 1958, captó en 1969 la situación precaria de los estadunidenses ricos cuya vida lujosa resulta vergonzosa en contraste con las masas hambrientas. Los revolucionarios vigorosos, con mirada amenazadora desde afuera, ya han empezado a penetrar en la casa típica de las nuevas urbanizaciones con todas las comodidades. Lo que más sobresale en estos cuadros es que, a pesar de la situación dramática, se presenta con un estilo antidramático. A diferencia de los cuadros expresionistas que predominaban antes de 1918, no hay ninguna sensación de movimiento. Los revolucionarios parecen congelados en un vacío mientras, dentro de la casa, todo está antisépticamente limpio, pulcro y elegante, sin ninguna presencia humana. Igual que en el teatro épico de Brecht durante la década de los veinte, los espectadores deben reaccionar más con el cerebro que con el corazón. El dibujo ultrapreciso de los revolucionarios y de los objetos, la falta de emoción, la cualidad estática de los cuadros y la superficie lisa son rasgos que los hiperrealistas de los años sesenta y setenta heredaron a sus "abuelos" de los años veinte: los precisionistas estadunidenses, los devotos de la nueva objetividad alemana y los *novecentisti* italianos —es decir, los mágicorrealistas.

Ciertos rasgos mágicorrealistas que se encuentran en los cuadros de Erro también contribuyen a la excelencia de una variedad de obras literarias de seis países distintos que abarcan cuatro décadas... todas con temas muy semejantes: "Casa tomada" (1946), cuento del argentino Julio Cortázar (1914-1984); "Estatuas sepultadas" (1967), cuento del cubano Antonio Benítez Rojo

(1931); dos cuentos y dos novelas cortas (1959-1976) del brasileño José J. Veiga (1915); dos cuentos del italiano Dino Buzzati (1906-1972); y tres novelas: *Auf den Marmorklippen* (*Sobre los acantilados de mármol*, 1939) del alemán Ernst Jünger (1895); *Il deserto dei Tartari* (*El desierto de los tártaros*, 1940) del italiano Dino Buzzati, y *Badenheim. Ir Nofesh* (*Badenheim 1939*, 1975) del israelita, nacido en Rumania, Aharon Appelfeld (1932). Lo que comparten todas estas obras es que en cada caso los protagonistas se ven amenazados por una misteriosa fuerza agresiva que pone en peligro la estabilidad de su mundo aislado. La aparente despreocupación de los protagonistas frente a su situación gravísima deja desconcertados y asombrados a los lectores y los obliga a analizar la situación intelectualmente.

Tres "palacios" amenazados: "Casa tomada", "Pero están tocando a la puerta" y "Estatuas sepultadas"

"Casa tomada", de Julio Cortázar, además de ser una de las obras maestras de la cuentística argentina, latinoamericana y universal, es también una excelente alegoría de la desaparición de la oligarquía decadente e improductiva. Como nunca se identifican los invasores invisibles que poco a poco ocupan la casa muy grande en Buenos Aires, y como ésta es la obra más abierta de las que se analizan en este capítulo, algunos críticos como Jaime Alazraki han rechazado la interpretación revolucionaria y han optado por un análisis más psicoanalítico o arquetípico. Sin embargo, a mi juicio, lo que hace sobresalir este cuento es su carácter de metáfora revolucionaria presentada de un modo muy poco dramático.[1] Publicado en 1946, durante la dictadura de Juan Domingo Perón, que contaba con el apoyo del proletariado, el cuento se desarrolla en una casa grande y hereditaria de Buenos Aires donde viven cómodamente, sin trabajar, el narrador y su hermana, los dos solteros. Sus rentas provienen de sus terrenos en el campo que nunca visitan. Su esterilidad se refuerza por sus pasatiempos: el narrador revisa la colección de estampillas *de su padre* —"eso me sirvió para matar el tiempo" (15)—, mientras que su hermana "tejía cosas siempre necesarias" (10) que se amontonaban "en el

[1] Para una interpretación semejante y más extensa, véase *El peronismo (1943-1955) en la narrativa argentina* (1991), de Rodolfo A. Borello, 154-158.

cajón de abajo de la cómoda… con naftalina" (11). Con la misma ironía de la palabra "necesarias", el narrador dice: "Estábamos bien, y poco a poco empezábamos a no pensar. Se puede vivir sin pensar" (16).

Después de cuatro páginas totalmente realistas, el aspecto extraño, mágicorrealista aparece con la ocupación misteriosa e inesperada de la casa, cuarto por cuarto, de unos invasores desconocidos y no identificados que nunca hablan ni se ven y, lo que es aún más extraño, sin que los dueños se opongan en lo más mínimo. En el párrafo final, mientras los dos protagonistas abandonan su casa, el narrador nota que son las once de la noche, una hora antes de la medianoche o en vísperas del fin de un modo de vivir. Él cierra con llave la puerta principal y tira la llave a la alcantarilla porque, como observa irónicamente: "No fuese que a algún pobre diablo se le ocurriera robar y se metiera en la casa, a esa hora y con la casa tomada" (18). A través de todo el cuento apenas se presentan las emociones y los pensamientos de los dos hermanos. Los personajes se retratan un poco como los seres humanos-maniquíes pintados por el mágicorrealista alemán Anton Räderscheidt (1889-1970) en la década posterior a la primera Guerra Mundial, y por el estadunidense George Tooker (1920) en los años posteriores a la segunda Guerra Mundial. A diferencia de la pintura surrealista y la literatura fantástica, no hay distorsiones imposibles y no hay sueños. El realismo mágico consiste en la introducción en la realidad cotidiana de un toque mágico mediante la aceptación sin emociones de parte de los protagonistas de un suceso extraordinario.

La distinción hecha por el crítico Fausto Gianfranceschi entre la desesperación cósmica kafkiana, el surrealismo y el realismo mágico respecto a la obra de Dino Buzzati podría aplicarse perfectamente al cuento de Cortázar y a todas las obras analizadas en este capítulo:

> La peculiaridad estructural que recurre en toda la obra de Buzzati es el toque de lo improbable, el cual, sin embargo, nunca llega a ser una aparición gratuita (como en el surrealismo) ni una aparición cósmica de desesperación (como en Kafka), sino que asume el valor de una cuarta dimensión que nos ayuda a comprender, que completa la sensación de acercarse a una experiencia o una aventura [125].

Mientras "Casa tomada" puede interpretarse específicamente como un asalto del proletariado peronista contra la oligarquía argentina, "Eppure battono alla porta" ("Pero están tocando a la puerta", 1942) de Dino Buzzati es una presentación alegórica de todas las familias de la clase alta que se niegan a reconocer las amenazas a su posición privilegiada. La matriarca María Gron domina a su familia de tal manera que no le permite reaccionar frente al gran peligro causado por el río cercano que se desborda como consecuencia de los grandes aguaceros. Aún después de que un policía llama a la puerta para advertirles que tienen que abandonar la casa solariega, la *Signora* insiste en que sigan con su partida de *bridge*. Totalmente exasperado, Massigher, el amigo de su hija, responde irónicamente —con énfasis especial en "alle volte" y en "altro mondo"— al doctor Martora, quien cuestiona la presencia de alguien a la puerta: "—Non c'è nessuno, naturalmente, oramai. Pure battono alla porta, questo e positivo. Un messaggero forse, uno spirito, un'anima, venuta ad avvertire. È una casa di signori, questa. Ci usano dei rigardi, alle volte, quelli dell'altro mondo" ("—No hay nadie allí, claro que no. Pero están llamando a la puerta, eso es definitivo. Un mensajero tal vez, un espíritu, un alma venida para advertirnos. No hay que olvidar que ésta es una casa señorial. Normalmente nos tratan con respeto, los habitantes del otro mundo") (75).

A pesar de la mención de espíritus y almas, no hay absolutamente nada sobrenatural y por lo tanto, nada fantástico en este cuento. Tampoco hay sueños surrealistas. Al mismo tiempo, obviamente no es un cuento completamente realista. ¿Cuáles son los elementos improbables que revisten la casa solariega de un aire mágico? A partir del primer párrafo, la *signora* Gron expresa silenciosamente su oposición obsesiva a todo cambio: "Dio una mirada por toda la sala para asegurar que todo procedía según las normas familiares" (61). Las contraventanas estaban cerradas "como de costumbre" (61) y ella se sienta en su "puesto acostumbrado" (61). Ella regaña a Massigher por haber llegado tan tarde: "sueles venir más temprano" (66). Aun cuando la familia se da cuenta de que el agua está entrando en la sala, el esposo y el hijo de la *Signora* lo atribuyen al acto insólito, "algo fuera de lo ordinario" (72), de que los criados habrían dejado abierta una ventana.

Sin embargo, lo que predispone a los lectores a una interpretación alegórica del aguacero y de la inundación es la desaparición

del jardín de dos estatuas de perros hechas de piedra. Al inicio del cuento, Giorgina, hija de la *Signora*, dice que vio las estatuas esa mañana en la carreta de un campesino. Puesto que la *Signora* no puede tolerar nada desagradable, "qualcosa di spiacevole che bisognava quindi tacere" (62) ("cualquier cosa desagradable que, por eso, necesitaba callar"), hasta inventa la historia de que ella mandó llevarse las estatuas para luego cambiar de tema. Más adelante, cuando la *Signora* niega sentir el río turbulento desbordado, Massigher plantea la posibilidad de invasores al decir que oyó unos pasos extraordinarios sobre el sendero de grava que llega a la casa (68). Otra prefiguración simbólica del fin de la existencia señorial de la familia se da en la descripción inicial de la sala. La *Signora* misma se murmura en un tono despreocupado que todas sus rosas están marchitas, todas muertas: "Sono tutte *fanées*, tutte andate" (61).

Escrito en 1942, durante la segunda Guerra Mundial, "Pero están tocando a la puerta" es el primer retrato mágicorrealista de los oligarcas amenazados por fuerzas exteriores. Un retrato semejante pero más reciente y más históricamente específico es "Estatuas sepultadas" (1967), del cuentista, novelista e investigador literario cubano Antonio Benítez Rojo. El realismo mágico proviene de la supervivencia improbable de una familia aristocrática dentro de los muros de su palacio en 1968 ¡nueve años después del triunfo de la Revolución! La familia vive asediada, casi totalmente aislada del mundo de afuera: los criados se han ido, se ha cortado la electricidad, el radio y el teléfono ya no funcionan, no se reciben los periódicos y las cartas quedan sin abrir. Sólo de noche puede salir de la casa el tío Jorge, ex subsecretario de Educación, para conseguir comida a cambio de los objetos de lujo de la casa, traficando por la verja oxidada.

Por muy claras que sean las alusiones a la Revolución, prevalece un aire mágico a causa de la subordinación de la realidad exterior a las relaciones entre los parientes y el simbolismo de las estatuas y las mariposas. El título, "Estatuas sepultadas", igual que las estatuas de los perros robadas en el cuento de Buzzati, simboliza la muerte de un estilo de vida. La narradora Lucila, que tiene apenas dieciséis años, se compara a una estatua de Venus derribada de su pedestal, después de arrojarse a la hierba para escaparse de una mariposa dorada. Un momento después, llega su primo Aurelio y la posee a pesar de su resistencia. Sin

embargo, a medida que se repite la escena en los días siguientes, Lucila no llega a gozar de los encuentros pero sí logra controlar a Aurelio mediante el sexo: "Con los días perfeccioné un estilo rígido que avivaba sus deseos, que lo hacía depender de mí" (13). Al mismo tiempo, Aurelio tiene hechizadas a las otras tres mujeres de la familia: la madre alcohólica de Lucila, su tía muy religiosa y su prima coja. El único otro hombre de la casa es el tío Jorge, cuya impotencia se indica por su indecisión —"don Jorge nunca tomaba partido" (4)— y por su llanto después de que desaparece su hijo Aurelio.

El papel simbólico de Aurelio, cuyo nombre lo identifica como una especie de dios solar, dorado, que significa la vida, se aclara al final del cuento con la aparición de la fuereña misteriosa Cecilia. La familia la deja entrar en el palacio con un voto de tres a dos y la abstención de don Jorge. La acompaña el tísico Mohicano con su nombre apropiado a la vez que absurdo, que ha conseguido alimento para la familia durante los largos años del sitio. La mañana siguiente encuentran muerto al Mohicano y, un día después, Cecilia se transforma en una mariposa dorada (elemento fantástico más que mágicorrealista) y aparentemente ayuda a Aurelio a atravesar el río para regresar al mundo de los vivos. El cuento termina con la sumersión de la familia en una oscuridad total: "Después alguien cayó sobre el candelabro y se hizo la oscuridad" (19).

UNA CIUDAD AMENAZADA Y CUATRO PUEBLOS OCUPADOS: "MIEDO EN LA SCALA" Y EL TEMA OBSESIVO DE JOSÉ J. VEIGA

Volviendo a Dino Buzzati, cuyos 60 cuentos abarcan muchas variantes de la narrativa no realista además del realismo mágico —cuentos de fantasmas, lo fantástico, las alegorías y ciencia ficción—, "Paura alla Scala" ("Miedo en La Scala") es una condena mágicorrealista de la clase alta tan fuerte como "Pero están tocando a la puerta", pero desde un punto de vista muy distinto. Mientras la familia Bron, y sobre todo la *Signora*, de "Pero están tocando a la puerta" se niegan a admitir que su estilo de vida está en peligro, los ricos devotos de la ópera están demasiado dispuestos a creer los rumores de una revolución inminente que no se realiza. Igual que la familia Bron, los devotos de la ópera

no están conscientes de lo que está pasando en el mundo exterior. El protagonista Claudio Cottes es un pianista distinguido de 67 años "para quien nada existía en el mundo fuera de la música" (121). El famoso pediatra Ferro "habría dejado morir de gripe a millares de pequeños clientes antes de perder un estreno" (128). La familia Salcetti "se jactaba de nunca haber perdido un estreno en La Scala a partir de 1837" (128). El mismo teatro de La Scala no indicaba ninguna conciencia de la revolución inminente: "Mientras estaba por comenzar una noche amenazadora, y tal vez trágica, La Scala, impasiva, mostraba el esplendor de los tiempos antiguos" (128). La primera oración del cuento anuncia que la ópera que se va a representar esa noche por primera vez en Italia se llama *Strage degli innocenti (La masacre de los inocentes)* de Pierre Grossegemüth, alusión siniestra e irónica a las víctimas de la revolución organizada por un grupo llamado "i Morzi". Como el cuento se escribió en 1949, cuando el Partido Comunista estaba muy fuerte en Italia, no sería exagerado identificar "i Morzi" con los comunistas. Los rumores acerca de la revolución circulan entre el público durante los intermedios y aún más después de que termina la obra. Una vez bajado el telón final, la mayoría del público regresa a casa, pero los ricos se dirigen rápidamente al vestíbulo para la recepción.

La comida, las bebidas, el compañerismo y el miedo se combinan para que todos se sientan asediados, sensación que dura hasta el amanecer. Por fin, el viejo maestro Cottes, borracho y totalmente confuso, decide volver a casa. Tambaleándose sale solo a la plaza solitaria. Cuando de repente cae, los otros, todavía dentro de La Scala, están seguros de que alguien lo ha herido. No obstante, poco a poco, a medida que la ciudad de Milán comienza a despertarse, los obreros entran a la plaza y el viejo maestro se pone de pie y se dirige a su casa, todavía tambaleante, pero sin que "nada haya sucedido" (160).

En contraste con los otros cuentos mágicorrealistas de este capítulo, "Miedo en La Scala" es mucho más largo, los personajes están más individualizados, el ambiente es más dinámico y la cualidad mágica está más reducida. Sin embargo, el contraste entre el miedo de adentro y la absoluta tranquilidad de afuera produce una sensación extraña que mantiene intrigados y asombrados a los lectores hasta el fin.

Diez años después, el brasileño José J. Veiga quiso prevenir a

sus lectores contra el peligro no de una revolución comunista, sino del imperialismo estadunidense que apoyaba o tal vez fomentaba la política de modernización del presidente Juscelino Kubitchek (1955-1960). Durante la presidencia de Kubitchek, se construyó la nueva capital, Brasilia, cuya arquitectura espectacular contribuyó a una inflación descontrolada, la cual provocó el crecimiento de un movimiento revolucionario que dio a los militares el pretexto para establecer una dictadura de veinte años, de 1964 a 1984. Aunque el cuento de Veiga "A usina atrás do morro" ("La fábrica detrás de la colina", 1959) no tiene la misma precisión y objetividad de "Casa tomada" de Cortázar, logra un efecto semejante introduciendo sin énfasis un suceso extraordinario en la vida cotidiana de un pueblo brasileño que se retrata de una manera realista a pesar de no estar identificado geográficamente.

En contraste con "Casa tomada", los invasores misteriosos aparecen al principio del cuento. La oración inicial —"Recuerdo cuando llegaron" (23)— despierta inmediatamente la curiosidad de los lectores respecto a la identidad del sujeto de cada verbo. Aunque nunca se da el nombre del narrador ingenuo, los lectores descubren pronto que se trata de un muchacho, hijo de un hombre que trata en vano de advertir a los otros habitantes del pueblo que la llegada de los dos extranjeros representa un peligro. Éstos, un hombre y una mujer, llegan un día con una gran cantidad de cajas, maletas, instrumentos, pequeñas estufas y linternas. Son los extranjeros o fuereños típicos del realismo mágico: llegan inesperadamente y nada se revela de sus antecedentes. Alquilan un cuarto en una pensión; hablan un idioma que nadie entiende, pasan el día al otro lado del río y pasan la noche en su cuarto hablando, tomando cerveza y trazando planes sin reír jamás. La curiosidad inicial de los habitantes del pueblo poco a poco se transforma en ansiedad cuando los rumores de que van a construir una fábrica no se cumplen. No obstante, los mandamás del pueblo, el sacerdote y el juez, protegen a los extranjeros contra la desconfianza del pueblo. La solidaridad de la mayoría de los habitantes se rompe cuando el carpintero Estêvão obliga a su buen amigo a desocupar su cabaña para que él pueda vendérsela a los extranjeros. Según dice, "No tuve otra opción" (29). Los extranjeros se van por algún tiempo después de persuadir al camionero Geraldo a aceptar su oferta de trabajo. La madre de

Geraldo lamenta que el contacto con los extranjeros ha causado que olvide "todo lo que su padre y yo le hemos enseñado" (32).

La invasión definitiva ocurre con la llegada inesperada, a las tres de la madrugada, de una fila sin fin de camiones que pasan por las calles estrechas del pueblo con los faros prendidos "como un desfile enorme de luciérnagas" (33). De ahí en adelante, se acaban la paz y la tranquilidad del pueblo. De la noche al amanecer el pueblo se transforma, prefigurando la transformación de Macondo con la llegada de la bananera en *Cien años de soledad*. Al estilo hiperbólico de García Márquez, los ruidos del otro lado de la colina sacuden las sartenes colgadas en la pared de la cocina y rompen todos los espejos colgados; los nuevos obreros rubios compran todos los cigarrillos del pueblo creando una escasez que dura un mes; de noche, se oyen ruidos extraños y se ilumina el cielo con una brillantez inusitada. Geraldo, en su trabajo de gerente, contrata obreros locales ofreciéndoles casa y motocicleta a los hombres, bicicletas a los niños y máquinas de coser a las mujeres. Algunas casas se incendian misteriosamente, los moto-ciclistas se divierten atropellando tanto perros como seres huma-nos y se establece un sistema de espionaje omnipresente. Con el paso misterioso de los años, los que no han colaborado con los invasores se rinden y permiten que se les derrumbe la casa. Des-pués de que el padre del narrador muere atropellado por una motocicleta, la madre vende todas sus gallinas y otros bienes para poder pagar dos boletos de autobús que les permitirán ale-jarse del pueblo. Igual que los hermanos oligárquicos de "Casa tomada", madre e hijo se van sin despedirse de nadie, llevando sólo dos bultos, "como dos mendigos" (40). Aunque el pueblo se ha rendido completamente a los invasores extranjeros, el autor introduce un poco de fe en una revolución futura: antes de irse, el narrador entierra unas cajas de dinamita que había encontrado.

Además de "La fábrica detrás de la colina", Veiga ha escrito otras tres obras dedicadas al tema de los invasores misteriosos: el cuento "A máquina extraviada" ("La máquina extraviada", 1967) y dos novelas cortas: *A hora dos ruminantes* (*La hora de los rumian-tes*, 1966) y *Sombras de Reis Barbudos* (*Sombras de reyes barbudos*, 1972). Con la misma preocupación política y algunos de los mis-mos elementos del argumento, estas tres obras también tienen algunos recursos técnicos que representan distintos grados de realismo mágico. "La máquina extraviada", narrado en primera

persona, es una versión más breve y más concentrada de "La fábrica detrás de la colina". No es una fábrica que llega misteriosamente sino una máquina. Los fuereños la arman durante la noche y se van al amanecer. De ahí en adelante, la máquina se transforma en "el orgullo y la gloria" (91) del pueblo. Símbolo de la tecnología moderna, todos adoran a la máquina, todos menos el viejo sacerdote malhumorado, a quien obviamente no le gusta la competencia. Estilísticamente, "La máquina extraviada" se conforma más con el realismo mágico que "La fábrica detrás de la colina": no tiene la hipérbole macondina y el narrador, con el mismo estilo sencillo y cotidiano, es más objetivo y más irónico. Por ejemplo, después de que un borracho cae sobre el engranaje de la máquina y pierde una pierna, el narrador comenta tranquilamente: "Afortunadamente nada le pasó a la máquina. El pobre hombre descuidado, sin pierna ni empleo, ahora ayuda con el mantenimiento de la máquina, cuidando las piezas inferiores" (93). Lo que proporciona a la máquina su carácter mágico es que nadie sabe cuál es su función: "Todavía no sabemos para qué sirve pero eso no importa mucho" (91). En efecto, si llega un extranjero para hacer funcionar la máquina, "se romperá el hechizo y la máquina dejará de existir" (93). Con estas palabras termina el cuento, obligando a los lectores a identificar la máquina con la idealización de la tecnología que prevalece en el mundo subdesarrollado en contraste con las duras consecuencias que acompañan su introducción.

Las dos novelas cortas de Veiga también contienen algunos elementos mágicorrealistas pero no están tan bien estructuradas y el realismo mágico no es tan constante. *La hora de los rumiantes*, versión ampliada de "La fábrica detrás de la colina", contiene dos episodios absurdistas y unos trozos inesperadamente líricos y otros dinámicos que representan desviaciones del realismo mágico. La descripción inicial del pueblo de Manirema se diferencia de las otras obras de Veiga por su cualidad sumamente lírica, debida tal vez al uso de un narrador en tercera persona: "La noche llegó temprano a Manirema. El sol apenas había empezado a desaparecer detrás de las colinas —escapándose sin aviso— cuando ya era tiempo de prender las lámparas, buscar los becerros... El agua seguía murmurando bajo el puente, produciendo pequeños remolinos alrededor de los postes, burbujeando y echando espuma" (3-4). En cambio, la segunda parte narra la invasión

violenta del pueblo por "torrentes de perros" (52), captada estilísticamente por una sucesión rápida de verbos y sustantivos que constituyen la antítesis de la aceptación tranquila, mágicorrealista, de los sucesos más extraordinarios: "Las puertas se cerraron de golpe, la gente gritó, los niños lloraron, las gallinas se aterraron, las madres regañaron, pegaron, temblaron, rezaron... el maremoto de piel, dientes, patas, colas y aullidos irrumpieron en conjunto, en todas partes, husmeando, raspando, encabritándose, meando sobre piedras, terraplenes de lodo, muros y raíces de árboles, rasguñando puertas, gimiendo, parándose en las patas traseras para mirar dentro de las casas" (53). La ocupación completa del pueblo por los perros es mucho más absurdista que mágicorrealista. Los perros se van tan inesperadamente como habían llegado, pero otra invasión igualmente absurdista ocurre en la tercera parte, esta vez, de bueyes. Las calles se rellenan de animales "tan apretados como pasas en una caja" (133) y sólo los muchachos son capaces de llevar mensajes de una casa a otra saltando de la ventana al lomo de los bueyes. Al final de la novela corta, los bueyes, junto con los extranjeros, se marchan misteriosamente y la vida pueblerina vuelve a su ritmo normal, evocando la estructura del cuento absurdista de Julio Cortázar, "La autopista del sur".

Sombras de reyes barbudos también contiene algunos elementos absurdistas, pero se distingue de las otras obras de Veiga sobre el tema de la invasión misteriosa en que tiene personajes más individualizados, personajes con sentimientos verdaderamente humanos. El narrador, que es un muchacho, recuerda el impacto de la fábrica misteriosa sobre su propia familia. Su tío Baltasar es responsable por la llegada del doctor Macondes (¿alusión a Macondo?) con su hijo fotógrafo Felipe, semejante a la llegada a Macondo de Mr. Herbert, el que descubre el sabor de los bananos en *Cien años de soledad*. Tan pronto como se van, la fábrica aparece mágicamente y comienza a funcionar. El tío Baltasar dirige la compañía por dos o tres años viviendo lujosamente. Sin embargo, surgen inesperadamente algunos problemas con la compañía, el tío Baltasar se enferma y tiene que vender su palacio y abandonar el pueblo. Horacio, padre del narrador, vence su oposición a la compañía para aceptar un puesto de segunda categoría, pero poco a poco llega a ser uno de los inspectores más importantes y más autoritarios, lo que disgusta a su mujer y a su

hijo. Sin embargo, él también cae en desgracia y sus esfuerzos posteriores de poner una tienda fracasan debido al control total que ejerce la compañía. En una trama secundaria, el narrador viaja en tren para visitar a su tío Baltasar, ya paralítico, y a su tía Dulce, más joven y hambrienta de amor sexual. El narrador apunta sus impresiones de las visitas nocturnas de su tía.

Finalmente, la compañía se lleva al padre del narrador y los otros inspectores hostigan a éste y a su madre por no declarar todos los comestibles que están cultivando en su jardín. Los invasores misteriosos siguen intensificando su control sobre el pueblo hasta llegar al extremo de obligar a todos a llevar un collar ortopédico para impedir que miren para arriba y que descubran a los voladores fantásticos que aparecen en el capítulo final. No obstante, aun en esta situación, el autor ofrece algo de esperanza: a pesar de los collares, la gente puede ver las sombras de los voladores en la tierra. Un maestro explica que los voladores son una alucinación colectiva y que seguirán hasta la "fiesta de los reyes barbudos" (135), es decir, hasta la llegada de un libertador-redentor.

Además de los voladores, otros elementos poco realistas e inconformes con el realismo mágico son la aparición, de la noche a la mañana, de muros que marcan el aislamiento de todas las calles, dificultando la comunicación con los vecinos, y la domesticación de los buitres, combatida por la compañía a causa del simbolismo cristiano de las aves —el capítulo se titula "Cruces horizontales". La resonancia bíblica del título del libro, *Sombras de reyes barbudos*, se refuerza con el nombre del tío, Baltasar. La llegada del gran mago, Grand Uzk, anunciada por carteles que ponen énfasis en sus ojos encendidos y combatida por la compañía, puede ser una alusión al presidente carismático pero excéntrico Jânio Quadros (1961-1962), quien quiso reformar el gobierno brasileño antes de renunciar inesperadamente. A pesar de tener el mismo tema que los dos cuentos mágicorrealistas anteriores de Veiga, *Sombras de reyes barbudos*, en conjunto, no cabe dentro del realismo mágico, tanto por sus elementos fantásticos como por las emociones humanas de sus personajes.

LOS INVASORES TEMIDOS Y LOS INVASORES ANSIADOS:
"SOBRE LOS ACANTILADOS DE MÁRMOL"
Y "EL DESIERTO DE LOS TÁRTAROS"

Mientras "Casa tomada", "Estatuas sepultadas" y las obras de Buzzati y de Veiga se basan en un punto de vista microcósmico, *Auf den Marmorklippen (Sobre los acantilados de mármol)*, aunque se refiere indudablemente a Hitler y a los nazis,[2] abarca una variedad de periodos cronológicos y de espacios. La acción se desarrolla principalmente en distintos lugares geográficos ficticios: la Gran Marina, los Acantilados de Mármol, la Alta Plana y la Campagna, pero la introducción en este mundo tan vagamente definido de nombres específicos como España, Inglaterra, Cuba, Polonia y el Bajo Rin desconcierta a los lectores y contribuye al efecto mágicorrealista. El hecho de que se dé el nombre de Mauretania, que se parece tanto a Mauritania —en esa época una colonia muy grande de Francia en el noroeste de África—, a la tierra del Jefe de los Guardabosques (Hitler), aumenta ese desconcierto.

Igual que García Márquez en *Cien años de soledad*, Jünger trata de captar en una sola obra la totalidad del tiempo histórico, pero de una manera muy distinta. Mientras *Cien años de soledad* está llena de alusiones históricas específicas, *Sobre los acantilados de mármol* sólo contiene algunas leves insinuaciones de distintas etapas de la civilización. El Jefe de los Guardabosques y sus hordas bárbaras que viven en los bosques de Mauretania parecen representar a los hunos y tártaros aficionados al pillaje durante todo el periodo medieval, pero también podrían representar al hombre prehistórico o a los nazis de nuestro siglo. La gente feroz e indomable que se agrupa en grandes clanes en las tierras de

[2] Probablemente el aspecto más extraño de esta novela es que pudo publicarse en Alemania en 1939. La única explicación que he podido encontrar es que a Ernst Jünger lo consideraban amigo del régimen. Sin embargo, según el crítico mexicano Adolfo Castañón, la venta de la novela fue prohibida en Alemania ("Tentar al diablo es militarizarlo", *Siempre*, 1168, México, 12 de noviembre de 1975). En una reseña de *Ernst Jünger: Leben und Werk in Bildern und Texten (Ernst Jünger: vida y obra en cuadros y textos)*, Theodore Ziolkowski llama *Sobre los acantilados de mármol* "una valiente parábola del totalitarismo" e informa que Jünger "sirvió con el Estado Mayor en París. . ., y su hijo fue encarcelado por sus actividades de resistencia al régimen y después de soltarse, murió en la guerra y que al mismo Ernst Jünger por poco lo castigan por su asociación con la conspiración de julio de 1944" (*World Literature Today*, otoño de 1989, 678).

pasto de Campagna vive bajo el dominio de los emisarios de Marina y de los señores feudales, lo que sugiere tal vez el fin de la época medieval. Aunque no se dan fechas específicas para la Gran Marina donde viven los dos hermanos científicos, protagonistas de la novela, en una ermita sobre las peñas de mármol, parece representar la civilización moderna del siglo xx con una cultura altamente desarrollada y un ambiente pacífico de tolerancia cristiana. Su espíritu de orden y de racionalidad se simboliza, tal vez con las alusiones al "Gran Maestro Linneo" (17). En efecto, Linneo, naturalista del siglo xviii, se elogia como el rey ideal que podría establecer orden en el mundo: "La palabra es rey lo mismo que mago. Nuestro ejemplo más alto lo encontramos en Linneo, quien entró en el mundo desordenado de las plantas y de los animales con la palabra como su cetro de gobernar. Y más maravilloso que cualquier imperio ganado por la espada, su poder se extiende por encima de los campos floridos y los innumerables insectos anónimos" (23). Como los hermanos son capaces de contemplar la geografía y la historia universales desde lo más alto de los acantilados de mármol, parecen vivir en una variedad de periodos cronológicos sin que tengan absolutamente nada de sobrenaturales: "Cuando, desde nuestro mirador altísimo, mirábamos las estructuras que el hombre había levantado para su protección y para su placer, para almacenar su comida o para abrigar a sus dioses, los siglos se fundían ante nuestros ojos en un solo periodo" (31-32). En otra perspectiva sobre el tiempo que anticipa la impresión de la primera oración de Cien años de soledad de que no existe el presente, el narrador naturalista lamenta: "Así es que vagamos sin rumbo en el pasado irrecuperable o en Utopías lejanas; pero no podemos captar el fugaz momento del presente" (25).

Tal vez el elemento más extraño de Sobre los acantilados de mármol sea la yuxtaposición tranquila de la perspectiva macrocósmica con la microcósmica. En contraste con la vista grandiosa del tiempo histórico, las actividades cotidianas de los dos hermanos naturalistas parecen tener más estabilidad y permanencia debido al uso de frases como: "Pero, fuera de eso, seguíamos viviendo, día tras día..." (12); "Normalmente subía al herbario..." (17); y "me paseaba por un rato de un lado a otro..." (17). El narrador incluso opina que sus actividades científicas son capaces de enfrentarse a las fuerzas históricas: "sentía que por medio de nues-

tros estudios, se aumentaba el poder de parar las fuerzas de la vida como un corcel frenado" (18). Aun después de que "la marea de la destrucción se desencadenaba contra los acantilados de mármoi" (59), la fe dei narrador en el poder de la belleza natural y en la lengua sigue firme: "Mientras el mal florecía como los hongos se engendran en la madera podrida, nos metíamos más profundamente en el misterio de las flores, y sus cálices parecían más grandes y más brillantes que antes. Pero, sobre todo, seguíamos con nuestro estudio de la lengua, porque en la palabra reconocíamos la brillante brizna ante la cual palidecen los tiranos. Hay una trinidad de palabra, libertad y espíritu" (60).

La yuxtaposición de los puntos de vista macro y microcósmicos, o como lo dijo Franz Roh, la vista simultánea de cerca y de lejos, se simboliza por el catalejo invertido: "En la madrugada nos subió toda la gama de ruidos, finos y distintos, como objetos vistos a través de un catalejo invertido" (31). No es solamente la yuxtaposición de la invasión de los bárbaros y la dedicación de los protagonistas a la ciencia lo que extraña a los lectores, sino también el modo de presentar esa yuxtaposición. Más específicamente, es el tremendo entusiasmo con que el narrador y su hermano catalogan sus descubrimientos botánicos lo que contrasta "mágicamente" con la despreocupación con que se menciona el asalto inminente: "Así fue que nuestro trabajo no fue abandonado cuando el Jefe de los Guardabosques se apoderó de nuestro territorio causando terror por todas partes" (24).

Aunque se podría afirmar racionalmente que el científico o el erudito en general en su torre de marfil es, en realidad, un cómplice de los invasores bárbaros precisamente por no querer alarmarse suficientemente a tiempo, esa interpretación no resulta válida al final de la novela. Aunque se quema la ermita, el narrador se escapa milagrosamente de los feroces mastines del Jefe de los Guardabosques cuando su hijo ilegítimo Erio, "dotado de poder mágico" (21), como los niños mágicos Benjamín y Ernie en El último justo y el niño Aureliano en Cien años de soledad y los niños en los cuentos de Truman Capote, golpea una copa de plata produciendo un sonido "parecido a una carcajada" (112), que anuncia la aparición repentina de las víboras que matan a los mastines. Aunque se quema toda la ermita, el narrador y su hermano Otho se escapan en barco hacia Alta Plana donde los recibe bien un ex aliado.

Así es que el autor indica su fe en la visión del mundo asociada con el realismo mágico: la constancia del mundo, es decir, que el mundo seguirá girando sobre su eje a pesar del más bárbaro de los bárbaros. Dicho de otra manera, el Fénix resucitará. El narrador utiliza palabras para comentar la leyenda del Fénix que increíblemente anticipan a Borges: "El mundo conoce este hombre [Fénix] y su noble hazaña sólo por medio de la versión mentirosa y distorsionada de Luciano" (65). El mismo optimismo expresa el narrador después de saber que su hermano Otho había recibido en su hogar al niño Erio y a su abuela Lampusa: "Sin embargo, todo lo valioso nos ocurre por casualidad; lo mejor no se paga" (19).

El hecho de que Erio, hijo del narrador, sea instalado en el hogar de Otho concuerda con el concepto junguiano y borgesiano de que todos los seres humanos son uno. Los dos hermanos no se individualizan ni se diferencian el uno del otro. Se retratan en la novela como arquetipos semejantes a todos los hombres de la misma cara y tocados del mismo hongo en los cuadros de Antón Räderscheidt: "Cuando la luz surgía en la biblioteca, nos mirábamos uno a otro, y percibía en la cara del hermano Otho el brillo fuerte. Era un espejo del cual sabía que el encuentro no había sido ilusorio" (10).

A pesar de la fe del narrador en el método científico de Linneo, acepta los elementos del misterio, de la magia en la realidad no sólo de buena voluntad sino con entusiasmo. Los "dedos verdes" (20) de Lampusa son superiores a los métodos científicos de sembrar de los dos naturalistas: "Y sin embargo, sin trabajo excesivo, ella cosechó tres veces más que nuestras ganancias en semillas y fruta" (20). El narrador queda maravillado frente al misterio de la vida: "Desde hacía mucho tiempo reverenciaba el reino de las plantas, y durante años de viajar investigaba sus maravillas. Conocía íntimamente la sensación de aquel momento cuando el corazón deja de batir y adivinamos en el desdoblamiento de una flor los misterios ocultos en cada grano de la semilla" (17).

Para percibir la magia en la realidad, el narrador necesita el mismo enfoque precisionista, ultrapreciso empleado por los pintores mágicorrealistas Charles Sheeler, Christian Schad, Carel Willink y otros muchos: "La luz que daba al viejo galpón era única, distinta de cualquier luz solar, dura y sin sombra, así es que el edificio enjalbegado se destacaba perfilado con la mayor preci-

sión" (73); "Ni un sonido me subió como si todo el espacio estuviera desprovisto de aire" (110). Si Giorgio de Chirico se esforzaba por "dar al arte la claridad brillante y desconcertadora del sueño y de la mente del niño" (Soby, 42), el narrador de *Sobre los acantilados de mármol* procuraba obtener los mismos efectos con las palabras: "Como un niño buscando a tientas con las manos cuando la luz de sus ojos se dirige por primera vez al mundo, procuraba palabras e imágenes que captaran el nuevo esplendor que me deslumbraba" (22). En un ejemplo excelente de la yuxtaposición de la vista de cerca y de lejos, tan típica de los cuadros mágicorrealistas, el narrador y su hermano pasan en párrafos seguidos desde la vista casi microscópica de los halcones pardos —"pasamos tan cerca de su cría que vimos las naricitas de su pico y la piel fina que los cubría como una película de cera azul" (30)— hasta la vista telescópica del mundo distante: "Desde nuestro mirador elevado en las peñas vimos el techo del claustro allá muy abajo. Al sur, más allá de la Marina, se encumbraba Alta Plana detrás de su círculo de glaciares" (30). Jünger incluso concebía al autor como pintor: "La pluma debe ser siempre como el pincel" (Katzmann, 14). Según el ensayo de Henri Plard en el estudio colectivo de Weisgerber, Jünger se sentía estimulado por el concepto de realismo mágico de Franz Roh y empleó el término en 1927 (49-50). También expresó sus propias ideas sobre el realismo mágico en *Das abenteuerliche Herz* (*El corazón aventurero*, 1929) y en "Sizilianischer Brief an den Mann im Mond" ("Carta de Sicilia al hombre en la luna"), publicada por primera vez en 1930 en la antología de cuentos titulada *Mondstein* (*Piedra de la luna*).

Dino Buzzati, quien en realidad era pintor y cuyos lienzos de 1926 se parecen a los de los mágicorrealistas alemanes Carlo Mense (1887-1965) y Georg Schrimpf (1889-1938), aun se consideraba más pintor que escritor (Alfieri, 1-2). No obstante, de todas sus obras, se destaca su novela *Il deserto dei Tartari* (*El desierto de los tártaros*), que uno de sus devotos más entusiastas considera no sólo "una de las pocas obras maestras italianas, sino una de las pocas empresas exitosas de cualquier tipo en la Italia de este siglo" (Arslan, 60).

Escrita y publicada sólo un año después de *Sobre los acantilados de mármol*,[3] *El desierto de los tártaros* es la única obra de este capí-

[3] Como otra indicación del carácter mágicorrealista del mundo, las dos nove-

Gabriel García Márquez y Seymour Menton, 27 de noviembre de 1993, University Club de Guadalajara, fotografía de Rosendo Martínez.

La diosa Bastet, Egipto, 664-610 a.C., estatua en bronce en el
Museo del Louvre de París.

"Los artistas siempre han intuido el carácter misterioso del gato." Cuadro de un primitivista estadunidense del siglo XIX. Gillette Grilhé, The Cat and Man (Nueva York: G. P. Putnam's Sons, 1974).

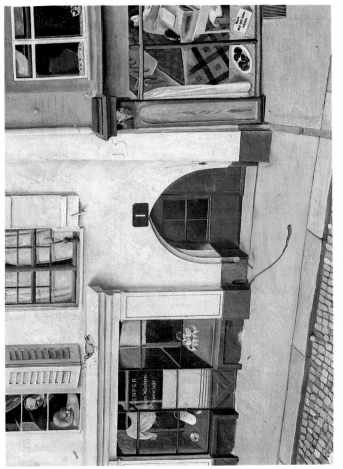

Niklaus Stöcklin, *El callejón Rin* (1917). Crédito: Öffentliche Kunst-
sammlung Basel, Kunstmuseum. Foto: Öffentliche Kunstsammlung
Basel, Martin Bühler.

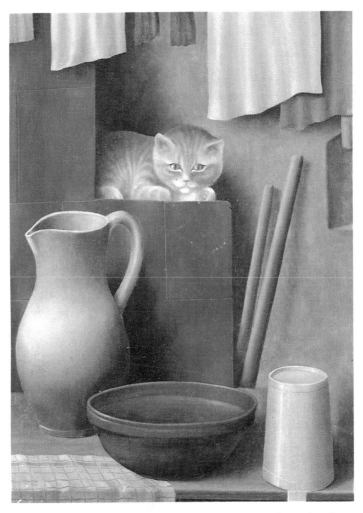

Georg Schrimpf, *Bodegón con gato* (1923). Crédito: Blauel/ Gnamm — ARTOTHEK. Cortesía de Maria-Cecilie Schrimpf.

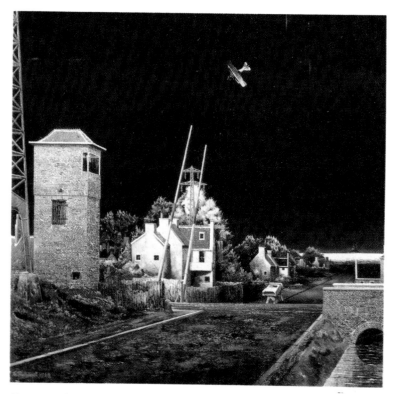

Franz Radziwill, *Accidente fatal de Karl Buchstätter* (1928). Crédito:
© 1996 Artists Rights Society (ARS), New York / VG Bild Kunst, Bonn.

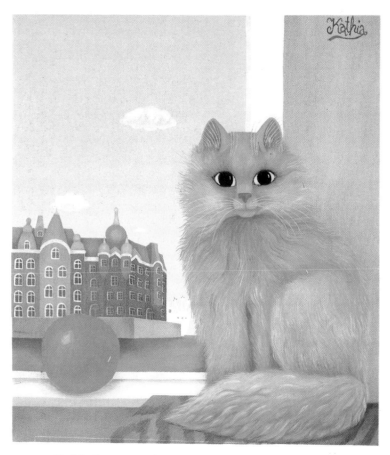

Kathia Berger, *Bodo en el puerto de Hamburgo* (1981),
cortesía de la artista.

DEUTSCHE BUNDESPOST

200

GEORG SCHRIMPF
1889-1938

INTERNATIONAL
MESS 100

FRANZ RADZIWILL
1895-1983

PROFESSOR

SEYMOUR MENTON

University of California

IRVINE, CALIFORNIA

USA - 92715 USA

Sobre con sellos alemanes que rinden homenaje a los pintores magicorrealistas

tulo donde el protagonista, un oficial militar, y sus colegas esperan con gran anticipación el asalto del enemigo misterioso, asalto que no se realiza hasta que han transcurrido 30 años. Anhelando la gloria militar, los oficiales languidecen en una fortaleza aislada en la frontera norte de un país anónimo, que se supone es Italia. Aunque los personajes están un poco más individualizados que los de las obras ya comentadas, también asumen un aspecto extraño a causa de la manera mágicorrealista en que se presentan el tiempo y el espacio. La primera oración de la novela, semejante a las de los cuentos de Jorge Luis Borges,[4] engancha inmediatamente a los lectores por su aparente precisión, lograda en parte por la omisión de adjetivos descriptivos: "Una mañana de septiembre, Giovanni Drogo, recién comisionado, salió de la ciudad rumbo a la Fortaleza Bastiani; fue su primera misión" (1).

La oración es sólo aparentemente precisa porque no se incluyen ni el año ni el nombre de la ciudad. A través de toda la novela se mencionan días específicos del mes, pero jamás el año, recurso técnico que García Márquez había de emplear notablemente en *Cien años de soledad*: "Era la noche del siete de julio" (Buzzati, 178); "La mañana del diez de enero" (59). Asimismo, la yuxtaposición de ciertos periodos específicos para presentar los pocos episodios dramáticos y el paso vago e inexorable de largos lapsos de tiempo también contribuye al ambiente extraño, como en la oración inicial del capítulo dieciséis con su tono tranquilo, nada dramático, típico del realismo mágico: "Cuando terminaron de enterrar al teniente Angustina, el tiempo empezó a pasar otra vez por encima de la Fortaleza exactamente como antes" (127). El capítulo veinticinco empieza con una descripción de cómo los norteños completaron por fin su camino a través del desierto,

las, una alemana y la otra italiana, fueron traducidas al inglés por el mismo hombre, Stuart C. Hood.

[4] Fausto Gianfranceschi dedica toda una sección de su libro a una comparación entre Buzzati y Borges. Demuestra que los dos autores comparten una visión laberíntica del mundo, una atención a las casualidades y a las relaciones secretas entre los objetos, una creencia en que existen simetrías significantes entre sucesos aparentemente distintos o distantes, una atracción a espacios y a tiempos exóticos o remotos, una pasión por la enumeración y por las progresiones matemáticas y un amor por las fábulas árabes. Seymour Epstein, en su reseña de *La sirena* (1984), una colección de los cuentos de Buzzati, también comenta "un parentesco curioso con los cuentos de Jorge Luis Borges" (32), parentesco que considera más importante que el parentesco con Kafka, que se menciona mucho.

pero, al concentrarse en la única estaca "colocada en la cresta de la escarpa que atraviesa la estepa del norte" (180), el narrador da la impresión de que no ha transcurrido ningún tiempo desde el fin del capítulo anterior. Sólo después de leer el fin del segundo párrafo, se asombran los lectores al enterarse de que han pasado quince años: "Demoraron quince años —quince años larguísimos que han pasado, sin embargo, como un sueño" (180). Diecinueve años después de que Drogo llega a la Fortaleza, conoce a un nuevo recluta que ha tenido gran dificultad en encontrarla, repitiendo así la propia experiencia inicial de Drogo para postular el concepto circular de la historia.

La cualidad mágica de la Fortaleza se insinúa desde el primer capítulo cuando el joven teniente Drogo le pregunta a un carretero si sabe dónde está la Fortaleza cercana. La respuesta —"¿Qué fortaleza?... Por aquí no hay fortalezas... Nunca oí hablar de una" (4)— asombra al protagonista lo mismo que a los lectores y prefigura la negación de la masacre bananera en *Cien años de soledad*. Otro encuentro, esta vez con un pobre mendigo en la poca luz del crepúsculo cerca de un edificio militar, viejo y abandonado, intensifica el ambiente misterioso. El mendigo dice con un tono amistoso que "ya no hay ninguna fortaleza aquí... hace diez años que no hay nadie aquí" (5). No obstante, cuando Drogo persiste con sus preguntas, el mendigo le indica con la mano la silueta lejana de la Fortaleza. Para Drogo, la primera vista de la Fortaleza con su *chiaroscuro* plástico la reviste inmediatamente de un aire mágico:

> En una brecha entre los peñascos cercanos (ya estaban metidos en la oscuridad), detrás de una cadena de crestas desordenadas e increíblemente lejanas, Giovanni Drogo vio una colina desnuda que estaba todavía bañada en la luz rojiza de la puesta del sol —una colina que parece haber surgido de una tierra encantada; sobre su cresta, había una franja regular, geométrica de un extraño color amarillento— la silueta de la Fortaleza [5].

Al día siguiente, cuando Drogo acaba por llegar a la Fortaleza, le parece estar en un mundo de ensueño: "Sentía que estaba entre hombres de otra raza, en un país extranjero, un mundo duro e ingrato" (38). La entrada a la Fortaleza se la facilita el capitán Ortiz, quien lleva dieciocho años allí. Ortiz describe la función de la

Fortaleza como protección: "un tramo muerto de la frontera...
una frontera sin cuidado. Más allá hay un desierto grande... Así
es —un desierto. Piedras y tierra reseca—. Lo llaman la estepa o
el desierto de los tártaros" (12). La primera vista de cerca es
igualmente extraña: "La Fortaleza estaba en silencio, hundida
bajo el pleno sol de mediodía, sin sombras" (15). Sin embargo,
igual que en *La montaña mágica* de Thomas Mann,[5] la Fortaleza
extraña y aislada poco a poco se transforma en el mundo ver-
dadero mientras el mundo de los parientes y amigos dejados en
la ciudad llega a ser el mundo extraño, duro y poco hospitalario.
Poco a poco, Drogo se adapta a la disciplina rígida de la Forta-
leza, cuyo propio aspecto extraño intensifica el aire mágicorrea-
lista de la novela. Aunque ningún ejército enemigo ha cruzado el
gran desierto del norte durante años y tal vez siglos, el relevo de
la guardia y otros ejercicios militares se llevan a cabo con gran
precisión y seguridad. El santo y seña se cambia todos los días y
el soldado que sale furtivamente de la Fortaleza para recuperar
un caballo tal vez suyo muere a manos de su propio compañero,
que está de guardia, porque no sabe el santo y seña.

A pesar de todos sus aspectos duros y desagradables, la Forta-
leza parece mantener encantados a todos los habitantes, entre los
cuales nadie quiere irse. Además del capitán Ortiz, "El sargento
mayor de brigada Tronk, experto en todos los reglamentos mili-
tares... llevaba veintidós años en la Fortaleza y ahora nunca la
dejaba aun cuando le tocaba un permiso" (33). El sastre, quien
lleva quince años en la Fortaleza, repite desde hace quince años:
"Espero irme cualquier día de éstos" (47). El médico lleva 25
años allí. Después de querer salir de la Fortaleza durante cuatro
meses, Drogo logra conseguir el certificado médico necesario
pero luego el contraste entre los recuerdos negativos de su
propia ciudad y su fascinación con la Fortaleza misteriosa y má-
gica lo llevan a rechazar su permiso y también sus esperanzas de
conseguir un traslado:

> El recuerdo de su ciudad de origen pasó por la mente de Drogo
> —una imagen vaga de calles ruidosas en la lluvia, de estatuas de yeso,
> de cuarteles húmedos, de campanas desafinadas, de caras cansadas y
> deformadas, de tardes sin fin, de cielorrasos polvorientos y sucios.

[5] Giorgio Pullini estudia el parentesco entre las dos novelas en *Il romanzo italia-
no del dopoguerra, 1940-1960* (*La novela italiana de la posguerra, 1940-1960*), 342.

Pero aquí se acercaba la profunda noche de montañas con las nubes volando por encima de la Fortaleza, presagios de maravillas futuras. Y desde el norte, desde el norte invisible, allá detrás de las murallas, Drogo sentía la próxima llegada de su propio destino [63].

Este recuerdo negativo y desagradable de la ciudad representa un gran cambio desde la última vez que Drogo vio de veras la ciudad. Con la visión telescópica propia del realismo mágico, Drogo "percibió la ventana de su cuarto" (3) desde una colina en las afueras de la ciudad. Se da cuenta de que con su cruce del umbral arquetípico, está abandonando "el pequeño mundo de su niñez" (3) y que ese "estado de felicidad... se había ido para siempre" (3). En vísperas de la salida de la Fortaleza del conde Lagorio después de dos años de servicio —es uno de los muy pocos capaces de resistir el magnetismo de la Fortaleza—, "la imagen de la ciudad distante asume para sus compañeros" (55) un aspecto positivo aunque irreal: "palacios... grandes iglesias... cúpulas espaciosas... avenidas románticas a orillas del río... techos laberínticos. Era la ciudad fascinante de sus sueños juveniles, de sus aventuras todavía del porvenir" (55).

Sólo en el capítulo dieciocho (hay 30 en toda la novela), después de cuatro años en la Fortaleza, regresa Drogo a casa por una visita de dos meses. Como ocurriría en una novela totalmente realista, se siente como un extraño en su propia casa, pero ese sentimiento se intensifica con la salida de su madre para la iglesia poco después de que llega "como si el tiempo y la distancia hubieran tendido lentamente un velo entre ellos" (139). La visita demorada de Drogo a su novia María y el anuncio de ella de que dentro de tres días va a partir para Holanda (el primer nombre geográfico verdadero que se menciona en la novela) aumentan la extrañeza de que se reviste la ciudad. Como Drogo sabe que María y él ya no tienen nada en común, el hecho de que él afirme que todavía quiere a María tiene que asombrar a los lectores: "Drogo sabía que todavía amaba a María y su mundo, pero ya no tenía raíces allí, un mundo de desconocidos donde él había sido fácilmente reemplazado" (145). Quince años después, al regresar a la Fortaleza después de otro permiso abreviado, descubre que "la ciudad ya se ha vuelto completamente ajena para él" (181). La casa queda abandonada porque su madre murió y sus hermanos ya no viven ahí.

Mientras "Casa tomada" y *Sobre los acantilados de mármol* tienen un fin algo abierto, *El desierto de los tártaros* termina sin ambigüedad, con la aparente derrota personal del protagonista. Después de anticipar por treinta años el asalto del enemigo, Drogo se enferma y lo mandan al hospital de la ciudad donde agoniza lentamente en una silla, precisamente en el momento cuando el enemigo ataca la Fortaleza. Sin embargo, en otro sentido, muere triunfante porque ha llegado a la conclusión de que tener ilusiones es vanidoso; que el hombre tiene que aceptar su destino, sea lo que sea. La oración final de la novela indica su aceptación tranquila de la muerte: "Luego, en la oscuridad, sonríe, aunque no hay nadie que lo vea" (214). Sin embargo, de ninguna manera podría considerarse esta obra una novela psicológica. Los personajes, incluso el protagonista, no están individualizados verdaderamente; el ambiente extraño producido por el manejo mágicocorrealista del tiempo y del espacio los convierten en arquetipos junguianos. Drogo es el símbolo de todos los hombres, el hombre que pasa la vida en espera de algún suceso o encuentro especial y que se muere dándose cuenta de la terrible insignificancia de su vida.

A través de toda la novela, persiste un ambiente onírico. Igual que en "El sur" y "El fin" de Borges, lo que sucede no es un sueño sino que la realidad *parece* transformada en sueño. Cuando el sastre en realidad ve avanzar hacia la Fortaleza columnas de hombres, distingue claramente entre el sueño y la realidad, lo que también distingue al surrealismo del realismo mágico: "En un sueño siempre hay un elemento de lo absurdo y lo confuso —uno nunca está libre de la vaga sensación de que todo es falso, que tarde o temprano uno va a despertarse. En un sueño las cosas nunca se perfilan con una claridad cristalina y verdadera, como aquella estepa yerma por donde avanzaban columnas de hombres desconocidos" (97-98).

"EL PUEBLO ESTABA A PUNTO DE SER INVADIDO POR LOS TURISTAS" ("BADENHEIM 1939")

Badenheim 1939, del fecundo novelista rumano-israelí Aharon Appelfeld, es obviamente la más histórica de las obras estudiadas en este capítulo. La acción comienza precisamente en la pri-

mavera de 1939 y termina en el otoño del mismo año. El espacio es el balneario ficticio de Badenheim, Austria, y los personajes son judíos polacos asimilados que pretenden no reconocer la amenaza de ser deportados a Polonia. A pesar de eso, la novela está revestida de la misma pátina mágicorrealista que caracteriza las otras obras ya comentadas. Irving Howe, en su reseña de la novela publicada en el *New York Times*, destaca el mismo aire mágico que se encuentra en los cuadros de Edward Hopper quien, junto con Charles Sheeler, fue uno de los dos mágicorrealistas estadunidenses más importantes en las décadas de los veinte y treinta. ¿Cómo se consigue ese aire mágico en la novela? Igual que la casona porteña en "Casa tomada", que el pueblo anónimo en los cuentos brasileños de Veiga, que la ermita situada en los acantilados de mármol de Ernst Jünger, que la Fortaleza Bastiani en *El desierto de los tártaros* y que el sanatorio de *La montaña mágica* de Thomas Mann,[6] Badenheim está muy aislado del mundo verdadero. Una mujer hasta se sorprende de que pueda mandar una carta: "¡Qué extraño!... Yo creía que el lugar estaba completamente aislado" (14). El nombre de los nazis no aparece ni una vez en la novela, aunque la fecha de 1939 coloca la acción "al filo del agua". Cuando el Dr. Pappenheim, empresario del festival, llega de la gran ciudad, se le pregunta: "¿Qué ha pasado este año?", y su respuesta increíblemente improbable concuerda totalmente con el realismo mágico: "—Nada extraordinario —dijo alegremente el Dr. Pappenheim" (5). Aunque los nazis no invaden Badenheim, su presencia *se siente* a través de toda la novela. La yuxtaposición de los preparativos para el festival con músicos, recitadores de poesía (la importancia que se le da a la "Dinglichkeit" ["objetividad"] de Rilke es otro enlace con el realismo mágico) y el famoso director de orquesta Mandelbaum con el encierro que poco a poco van organizando los oficiales del Departamento de Sanidad Pública (representantes de los nazis) para los judíos, algunos preocupados y otros despreocupados, recuerda la estructura básica de *Sobre los acantilados de mármol*. Los turistas irónicamente *invaden* "ir nofesh" ("el balneario"), que es el subtítulo original de la novela, en hebreo, mientras los oficiales del Departamento de Sanidad Pública con la mayor calma van convir-

[6] Según Ramras-Rauch, se nota claramente la influencia de *La montaña mágica* en *Badenheim 1939* (142).

tiendo el pueblo en un campo de concentración: "Tomaron medidas, pusieron cercas y colocaron banderas. Los mozos descargaron rollos de alambre de púa, postes de cemento y toda clase de aparatos que hacían pensar en los preparativos para una celebración pública" (15). El regreso inminente a Polonia se pregona con la colocación de carteles turísticos en el Departamento de Sanidad Pública y las discusiones entre los judíos sobre el estudio del *yiddish*. Cuando acaba por llegar el tren de carga, el enemigo todavía queda misteriosamente anónimo: "—¡Súbanse! —gritaron unas voces invisibles" (147). La incredulidad de los judíos frente a su eliminación futura se capta con la mayor crueldad en las últimas palabras ingenuas del Dr. Pappenheim con que se cierra la novela: "—Si los carros están tan sucios, esto quiere decir que el viaje no va a ser muy largo" (148).[7]

El estilo del autor, apropiado para el realismo mágico, es claro, nítido y poéticamente sencillo. Los capítulos empiezan con oraciones asombrosamente breves: "La primavera volvió a Badenheim" (I); "Una vez más el mes de mayo estropeaba los árboles" (VIII); "El verano estaba en la cúspide de su brillantez" (XIV); "Las noches tranquilas, templadas volvieron a Badenheim" (XV); "El sol plomizo colgaba pesadamente sobre el horizonte frío" (XIX); "Los últimos días de Badenheim se iluminaban de una pálida luz amarilla" (XXVIII); "Los perros trataron de saltar por encima de los muros pero les faltaba la fuerza" (XXX). No es por casualidad que el nombre de Frau Zauberbilt contenga la palabra en alemán para "magia". Como un enlace final entre Appelfeld y el realismo mágico, y específicamente García Márquez, el crítico Ramras-Rauch cuenta que el novelista rumano-israelí "habla ahora de su proyecto de escribir acerca de los cien años de soledad judía" (17-18).

La existencia de tantas novelas, cuentos[8] y cuadros que tratan el mismo tema de los invasores misteriosos o el asalto inminente de

[7] Otra novela de Appelfeld, *A la tierra de los juncos* (1986), también termina en la estación con la llegada del tren: "Era una vieja locomotora que llevaba dos carros viejos —el lento aparentemente. Fue de estación en estación, recogiendo escrupulosamente a los que quedaban" (146).

[8] Una versión mágicorrealista más del mismo tema de los invasores misteriosos es "Los niños de la peste", del canadiense Jack Hodgins, que se encuentra en la antología canadiense *Magic Realism* (1980), de Geoff Hancock.

un modo tan parecido sin que se hayan influido unos a otros (a excepción de la deuda que llevan tres de las novelas con *La montaña mágica* de Thomas Mann) es todavía otra indicación de que el mundo es verdaderamente un lugar muy extraño donde pueden ocurrir las casualidades más inverosímiles.

VI. NIÑOS MÁGICORREALISTAS
Y ADULTOS SURREALISTAS
"Un árbol de noche y otros cuentos" de Truman Capote,
"Retrato de Jennie" de Robert Nathan y el joven cronista
colombiano Gabriel García Márquez

EL TÉRMINO "realismo mágico" comenzó a difundirse en Estados Unidos en 1943 con la exposición en el Museo de Arte Moderno de Nueva York titulada "American Realists and Magic Realists", organizada por Alfred H. Barr, Jr. Sin embargo, para las décadas posteriores a los años cincuenta y sesenta, el término se empleaba casi exclusivamente entre los críticos literarios especializados en la narrativa latinoamericana. A partir de los años setenta, el término se viene aplicando a una gran variedad de modalidades literarias por todo el mundo, debido principalmente al tremendo éxito de *Cien años de soledad* (1967) de Gabriel García Márquez. No obstante, aunque el Nobel colombiano se sentía fascinado por el realismo mágico desde, por lo menos, 1950, parece que en esa época no conocía el término. En mayo de ese año, el cronista de *El Heraldo* de Barranquilla, quien no tenía más que veintitrés años, publicó una nota sobre "Miriam" (1943) de Truman Capote, que calificó de "cuento sencillamente magistral" (*Obra periodística*, 286).[1]

Lo que llama la atención en esta nota es la percepción y el aprecio del realismo mágico cinco años antes de que el artículo de Ángel Flores en *Hispania* difundiera el término entre los críticos literarios. Desgraciadamente, García Márquez no empleó el término "realismo mágico"[2] para caracterizar el cuento, sino "realismo de lo irreal" o "irrealidad demasiado humana" (286).

[1] La reciprocidad de gustos literarios se manifestó en una serie de conversaciones entre Truman Capote y Lawrence Grobel celebradas entre 1982 y 1984. Capote dijo: "Hay alguno que otro escritor sudamericano que admiro. Me gusta Márquez, autor de *Cien años de soledad*. Tiene mucho talento" (137). En cambio, consideraba a Borges un escritor secundario: "Es un escritor de poca importancia. Es un escritor muy bueno, me cae bien, pero de poca trascendencia" (137).

[2] En realidad, el primer crítico literario de Estados Unidos que utilizó el térmi-

Otro aspecto asombroso de esta nota es que García Márquez señala la deuda de Capote a la novela corta *Portrait of Jennie* *(Retrato de Jennie,* 1940)[3] de Robert Nathan. La protagonista de la novela es una niña misteriosa y clarividente,[4] quien aparece y desaparece inesperadamente en el ambiente realista, preciso pero poético de la ciudad de Nueva York. El éxito, por lo menos comercial, de la novela se atestigua por sus varias ediciones y su adaptación para el cine en 1948. Trabajaron en la película artistas tan famosos como Jennifer Jones, Joseph Cotten y Ethel Barrymore. Es más, García Márquez reseñó la película el 27 de junio de 1950 en *El Heraldo.* En 1965, Bettye Knapp adaptó la novela para el teatro.

Aunque pocas personas recuerdan hoy a Robert Nathan (1894-1985) y "siempre lo han considerado como productor de idilios superficiales cuyas obras sólo servían de lectura de verano" (Trachtenberg, 229), en realidad era un novelista, poeta y dramaturgo bastante fecundo cuya carrera abarcaba cinco décadas, desde los años veinte hasta los sesenta. *Retrato de Jennie* fue publicada en 1940 por la prestigiosa editorial Alfred A. Knopf, y para 1960 ya se habían hecho dieciséis reimpresiones. Merece redescubrirse como, tal vez, el primer ejemplo del realismo mágico en la narrativa estadunidense.

Igual que "El jardín de senderos que se bifurcan" y "El sur" de Borges, *Retrato de Jennie* luce una gran precisión de espacio y de tiempo. Jennie aparece en la novela por primera vez en 1938 en el Central Park Mall, por la orilla oriental del parque y la calle

no "realismo mágico" fue Newton Arvin, amigo de Truman Capote, en 1947, para elogiar a los nuevos escritores Truman Capote, William Maxwell e Isaac Rosenfeld, quienes estaban rechazando el naturalismo y empleando mitos para escribir más artísticamente. Aunque Arvin no menciona los rasgos específicos del realismo mágico, reconoce que es un término empleado por los pintores (299).

[3] Nathan era un novelista bastante fecundo a quien la *Benet's Reader's Encyclopedia of American Literature* (1991) dedica un artículo relativamente largo pero sin mencionar *Retrato de Jennie* (753).

[4] Entre los posibles antecedentes del niño mágico, se hallan: Miss Hilde Wangel, parecida a un duende en *The Master Builder (El maestro arquitecto,* 1892) de Ibsen, quien aparece inesperadamente y se identifica con un gato —"¡Ah! ¡Qué bonito sentarse y asolearse como un gato!" (649)—, y quien, como la niña Miriam de Truman Capote, es responsable de la muerte del protagonista; el niño misterioso Cacique que aparece inesperadamente durante una sequía muy severa en el cuento "La lluvia" (1935) de Arturo Uslar Pietri; y Erio, hijo ilegítimo del narrador "dotado de rasgos mágicos" (21), en *Sobre los acantilados de mármol* (1939) de Ernst Jünger.

72, cerca del Museo Metropolitano de Arte. El narrador de la novela, Eben Adams, pintor que a duras penas se gana la vida con su trabajo, logra un efecto poético, de ensueño, con una prosa relativamente sencilla (muy distinta de la de Faulkner o de Carpentier), embellecida por el uso discreto de los símiles:

> Seguía caminando, como por debajo de los arcos de un sueño. Mi cuerpo parecía liviano, sin peso, hecho del aire del atardecer. La muchachita que jugaba sola en medio de la Alameda tampoco hacía ruido. Ella jugaba rayuela; subía al aire con las piernas separadas y volvía a bajar tan silenciosa como semilla de diente de león [7].

La próxima vez que el narrador ve a Jennie, ella está patinando sobre el lago congelado del parque, hacia la orilla occidental. Su presencia le transforma el mundo: "La ciudad brillaba en el sol, los techos relucían y los edificios parecían hechos de agua y de aire" (44). Aunque Jennie sabe que su felicidad no puede durar, está convencida de que el mundo es bello: "—Sigo pensando en lo bello que es el mundo, Eben; y cómo sigue siendo bello pese a lo que pueda pasarnos" (155). Igual que en tantos cuadros mágicorrealistas, el narrador artista crea efectos hermosos dando énfasis al "aire inmóvil": "Algunas veces a fines del verano o a principios del otoño hay un día más bonito que todos los demás, un día tan puro que el corazón se siente extasiado, perdido en una especie de sueño, preso en un encanto más allá del tiempo y del cambio... los ojos viajan como un pájaro en la lejanía, por el aire inmóvil" (89). La visión del mundo de Nathan se parece mucho a la de Massimo Bontempelli, quien abogaba por el realismo mágico en la década de los veinte: "revestir de una sonrisa las cosas más dolorosas, y de asombro los objetos más comunes" (Donadoni, 642). Sin embargo, Nathan siguió más específicamente a Anatole France, quien creía que "el artista debe amar la vida y demostrar que es hermosa... Sin él, lo dudaríamos" (*Le Jardin d'Epicure* de Anatole France, citado en Chevalier, 165).

Además de sus apariciones y desapariciones inesperadas, la cualidad mágica de Jennie surge de su relación extraña con el tiempo. Durante su primer encuentro con el narrador en 1938, su ropa, su mención del Kaiser y el hecho que sus padres sean malabaristas en el Teatro Hammerstein, que "fue derrumbado hace años, cuando yo era muchacha" (10), indica que ella vive en el

pasado. Cuando el narrador le dice que es tarde y que debería volver a casa, ella contesta ingenuamente: "¿Es tarde?... No conozco muy bien el tiempo" (7). Con cada reencuentro, la muchacha parece crecer rápidamente como si estuviera tratando de alcanzar la edad del artista, quien tiene veintiocho años, para consumar su amor. Además de ser la niña mágica, Jennie también se identifica con la mujer mágica arquetípica, semejante a la Maga, novia de Horacio Oliveira en *Rayuela* de Cortázar. Henry Matthews, copropietario de la galería, dice de un modo muy natural: "las mujeres no deberían vivir en el tiempo; en cambio, los hombres, siempre hemos vivido en la actualidad" (55).

Aunque Jennie acaba por morir ahogada cuando naufraga el barco en que regresaba de Europa, ella es responsable por el éxito del artista. Cuatro días después de conocerla, como en "El sur" de Borges, algo ocurre que cambia su destino profesional: "Por la tarde del cuarto día, el cambio ocurrió" (21). Henry Matthews y su asistente en la galería, Miss Spinney, quedan impresionados con los bosquejos de Jennie y animan al narrador a que pinte su retrato, el cual, para el asombro de los lectores, se vendió al Museo Metropolitano de Arte ¡"hace seis años"! (22). Esto quiere decir que el narrador no pudo haber referido la historia antes de 1944 ¡y la novela fue publicada en 1940! El retrato de Jennie nunca se describe en la novela; sólo se sabe que ella tiene unos quince años, pero el desprecio que expresa el narrador para la obra de su amigo Arne Kunstler (el apellido significa "artista" en alemán) concuerda totalmente con el rechazo mágicorrealista del expresionismo: "estaba enamorado de los colores, era como un vikingo enloquecido en un arco iris" (91).

Igual que Jennie, Miriam, la niña mágica en el cuento de Truman Capote, también aparece inesperadamente, pero con poco énfasis, dentro de una Nueva York menos poetizada que la de Robert Nathan. Miriam es la más extraña y la más mágica de los tres protagonistas niños en *Un árbol de noche y otros cuentos*. Mientras la señora H. T. Miller está haciendo cola delante de un cine, una niña desconocida, Miriam, de unos diez u once años de edad, le entrega dos monedas de diez y una de cinco para que le compre un boleto. No permiten que los menores de edad entren en el cine sin acompañante adulto. La descripción física de Miriam es muy impresionante. Tenía el pelo "blanco plateado como el de una albina... que bajaba ondulando hasta la cintura en lí-

neas suaves y sueltas" (116-117). "Tenía los ojos color de avellana, fijos, sin ningún aspecto pueril y, a causa de su tamaño, parecían consumirle la cara pequeña" (118). Lo que comienza como una semblanza muy realista de la señora Miller, viuda acomodada que vive en una casa de departamentos remodelada, cerca del río Este, poco a poco se va transformando en una alegoría mágicorrealista a partir de la aparición de Miriam. Su nombre resulta ser igual que el nombre de la señora Miller aunque el narrador sólo la había llamado la señora H. T. Miller (las iniciales son de su marido muerto). La niña Miriam dice que no tiene apellido y que es la primera vez que asiste al cine.

El domingo siguiente, a las once de la noche, Miriam toca el timbre del departamento de la señora Miller y la persuade de que le abra la puerta. ¿Cómo descubrió dónde vivía ésta? Con todo desparpajo, tranquilamente pide comida, hace cantar al canario aunque la jaula está todavía tapada, le pide a la señora Miller que le dé un camafeo que encuentra en la recámara y cuando la señora Miller, ya asustada, se niega a darle un beso de despedida, Miriam levanta con toda tranquilidad un jarrón de vidrio, lo tira al suelo y sale despacio del departamento.

La señora Miller se siente sola e indefensa contra la niña; el descaro de la niña la deja profundamente desconcertada. Después de dormirse, sueña con una niña vestida de novia que dirige una procesión que va caminando por un sendero montañoso sin que nadie sepa hacia dónde van. El sueño revela que Miriam es la personificación de la muerte. La segunda visita de Miriam, armada de una pesada caja de cartón y una bella muñeca francesa, y su declaración de que ha llegado para instalarse con la señora Miller, asusta tanto a la viuda que baja la escalera corriendo y golpea en la puerta de un matrimonio desconocido pidiendo socorro. El hombre sube la escalera rápidamente pero no encuentra ni a la niña, ni la caja grande, ni la muñeca. Sin embargo, cuando la señora Miller vuelve a su departamento, siente el desastre inminente. Nada ha cambiado. "Pero este cuarto era un cuarto vacío, más vacío que si todos los muebles y todas las chucherías no estuvieran presentes, inánimes y petrificados, como en una sala funeraria. El sofá surgía ante ella con una nueva extrañeza: su soledad tenía un sentido que habría sido menos penetrante y menos terrible que si hubiera visto allí a Miriam acurrucada" (132). De repente, los sonidos que provienen del otro cuarto aterrori-

zan a la señora Miller y la aparición final de Miriam, con la cual
se cierra el cuento, representa la muerte de la señora Miller:

> Escuchando contenta, ella reconoció un sonido doble: el abrir y el ce-
> rrar de una gaveta de cómoda. Parecía oírlo mucho después de que se
> produjo —el abrir y el cerrar. Luego, poco a poco, la aspereza fue rem-
> plazada por el murmullo de un vestido de seda, que delicadamente,
> casi imperceptible, se venía acercando y creciendo en intensidad hasta
> que temblaron las paredes con la vibración y el cuarto se derrumbaba
> bajo una ola de cuchicheos. La señora Miller se puso rígida y abrió los
> ojos para encontrarse con una mirada directa y sin expresión.
> —Hola —dijo Miriam [133-134].

El autor sentencia a la señora Miller a muerte, probablemente por-
que su vida en el momento actual no tiene ningún propósito. No
tiene amigos; su vida es monótona y la gobierna la rutina; "sus ac-
tividades no eran casi nunca espontáneas" (115). El crítico Irving
Malin coloca a la señora Miller dentro del molde de los otros per-
sonajes narcisistas de Capote. Su interpretación del hecho de que
las dos protagonistas tengan el mismo nombre es que "la señora
Miller es una narcisista que se ha dirigido hacia adentro en tal
grado que es Miriam… Incapaz de convivir con el mundo social,
tiene que amar el reflejo pueril de sí misma" (17). Mientras la
interpretación narcisista funciona bien en muchos de los otros
cuentos de Capote, la interpretación simbólica de Miriam como
la blanca diosa de la muerte, de acuerdo con la interpretación ar-
quetípica de Robert Graves (69), parece más apropiada. Sin em-
bargo, y pese al sueño, los personajes no están sometidos al "psi-
coanálisis". Lo único que se sabe de la señora Miller es que su
marido le dejó "una cantidad razonable de seguros" (115). Es la
viuda arquetípica, aburrida, acomodada y sin amigos.

Los cambios introducidos por Capote 25 años después en el
guión para "Miriam" no deben influir en la interpretación del
cuento. En el guión, la señora Miller se transforma en la señorita
Miller, una niñera solitaria desempleada que trata de hacerse
querer pero que siempre se encuentra rechazada. Eleanor Perry,
quien colaboró con Capote en el guión, nota la transformación de
la señora Miller: "Lo único que sabemos de ella en el cuento es
que es una viuda solitaria. Después de que hayamos introducido
los detalles de su vida, tendremos más indicaciones de por qué se

está cayendo en un colapso esquizofrénico y por qué sus alucinaciones asumen la forma de una niña, Miriam" (111).

En el cuento, también la niña Miriam está totalmente sola. No tiene padres, ni apellido, ni amigos. Lo único que se revela de su pasado es que antes de conocer a la señora Miller, vivía con un viejo, a quien los lectores identifican con el viejo del sueño antes narrado y con el viejo que siguió a la señora Miller en la calle 86, desde la Tercera Avenida hasta la Segunda. Cuando el viejo saluda a la señora Miller quitándose la gorra de un modo extraño, los lectores tienen la impresión de que está colaborando con Miriam. ¿Es el ayudante de la Muerte o es otra persona vieja, como la señora Miller, a punto de morirse? La personificación de la Muerte como una niña misteriosa puede ser sobrenatural, pero a diferencia de la figura de la Muerte en *Cien años de soledad*, Miriam nunca deja de ser una niña y su aire extraño y mágico se destaca por el contraste con el espacio muy realista del cuento.

El hecho de que "Miriam" no sea el único cuento de Capote protagonizado por una niña o un niño permite que asociemos esos tres cuentos con el realismo mágico. En efecto, otros dos cuentos de *Un árbol de noche y otros cuentos*, "Jug of Silver" ("Jarro de plata") y "Children on Their Birthdays" ("Los niños en su cumpleaños"), tienen como protagonistas a niños "mágicos" que aparecen inesperadamente, que son precoces y seguros de sí mismos, que impresionan mucho a quienquiera que los conozca y que no revelan nada de su mundo interior. De los tres cuentos mágicorrealistas, "Jarro de plata" tiene el porcentaje más alto de realismo y el porcentaje más bajo de magia. No obstante, la capacidad del joven Appleseed de "contar" o adivinar la suma exacta de dinero en monedas de cinco y de diez en un jarro grande asombra al narrador (sobrino del dueño de la farmacia) lo mismo que a los circunstantes y a los lectores. Appleseed nunca dudaba de que pudiera acertar con la suma correcta porque una señora en Luisiana le había dicho que era clarividente, puesto que había nacido con un redaño en la cabeza.

Appleseed y su hermana aparecen inesperadamente en el cuento mediante un recurso estilístico (un párrafo de una sola oración para indicar el comienzo de una nueva sección del cuento) que inmediatamente los destaca, a pesar del tono nada dramático del narrador: "Por esos días, aparecieron por primera vez Appleseed y su hermana" (96). El hecho de que Appleseed tenga

el nombre del héroe legendario de la frontera refuerza su cualidad mágica.

Aunque Appleseed dice que tiene doce años de edad, su hermana dice que sólo tiene ocho y, sin embargo, parece ser mucho mayor con sus "ojos verdes inquietos con una mirada astuta y muy sabia" (96). El narrador describe el carácter mágico de Appleseed en un tono de conversación cotidiana: "Y, a pesar de eso, estaba tan encerrado en sí mismo que a veces daba la impresión terriblemente extraña de que, pues, que tal vez no existiera" (102). No obstante, el narrador describe a Appleseed físicamente y hasta ofrece unos datos, revelados por el protagonista, acerca de su familia. Por ejemplo, su madre no pesaba más que 32 kilos porque la señora de Luisiana la había hechizado.

El realismo mágico del cuento también se manifiesta por la yuxtaposición improbable de Mr. Ed Marshall, el típico dueño de la farmacia pueblerina, y Hamurabi, su amigo egipcio, dentista y escritor fracasado, que medía más de dos metros de alto. Lo que hace aún más extraña la presencia del dentista Hamurabi en el pueblo es que no se necesitaba porque los habitantes tenían dientes inusitadamente fuertes "gracias a algún elemento en el agua" (93). Irónicamente, Appleseed piensa comprar con el dinero ganado una hermosa dentadura postiza blanca para su hermana para que pueda hacerse artista de cine. Otro ingrediente inverosímil del cuento es la descripción inesperadamente plástica de los efectos de la lluvia repentina (también cayó una lluvia el día en que apareció Appleseed por primera vez) el día en que ha de anunciarse el nombre del ganador del jarro de plata, Nochebuena.

> Durante la noche el termómetro bajó aún más y hacia el amanecer cayó uno de esos aguaceros repentinos típicos del verano, así es que el día siguiente era brillante y helado. El pueblo parecía una tarjeta postal de un paisaje norteño, relleno de carámbanos que relucían blancamente en los árboles y flores de escarcha que revestían todas las hojas de vidrio de las ventanas [107].

Los dos últimos párrafos del cuento aumentan el asombro y la perplejidad de los lectores. Aunque el narrador dice que Appleseed y su familia siguieron viviendo en el pueblo por muchos años, el párrafo siguiente, por su brevedad, da la impresión de

que desaparecieron tan inesperadamente como aparecieron: "Muchos años después él y su familia se mudaron a algún lugar de la Florida y nunca se supo más de ellos" (113).

Hay una nota extraña más en este cuento: el narrador anuncia hacia el final que Hamurabi redactó el cuento y lo entregó a varias revistas sin que lo aceptaran: "un editor contestó diciendo que 'si la muchacha hubiera llegado a ser artista de cine de veras, eso le habría dado a su cuento algo interesante'. Pero eso no sucedió, 'so why should you lie?' (¿por qué mentir?)" (113). Esas últimas palabras del narrador, "so why should you lie?", dejan a los lectores perplejos porque insinúan que *tal vez* el narrador no haya contado toda la verdad acerca del jarro de plata y la suma acertada de Appleseed. El crítico Kenneth T. Reed niega el carácter mágico del cuento, lo que lo debilita, insistiendo rotundamente que "el verdadero centro del cuento, por supuesto, se basa en la distorsión caritativa de la verdad, hecha por Marshall" (59): "queda claro que Marshall, contagiado del espíritu de la caridad navideña y la generosidad festiva, ha alterado la suma para que coincida precisamente con la de Appleseed" (58). Esta interpretación se basa exclusivamente en esas cinco últimas palabras del narrador, que son deliberadamente ambiguas. No obstante, de acuerdo con la visión del mundo mágicorrealista de Borges, García Márquez y otros de que la realidad histórica es muchas veces inconocible, el cuento, tal como se narra, llega a "canonizarse" como cuento de Navidad en la clase de estudios bíblicos de los bautistas, y su veracidad puede reforzarse con el nombre de la farmacia, Valhalla, y el uso del arco iris como nombre del café, Rainbow Cafe, y como símbolo del jarro de plata utilizado por Hamurabi: "the pot at the end of the rainbow" ("la olla en el extremo del arco iris") (94).

Según García Castro, el final feliz del cuento, único en este tomo de cuentos de Capote, puede atribuirse a la generosidad de Appleseed. A diferencia de tantos personajes narcisistas de Capote, Appleseed ama a un prójimo, su hermana, y quiere desesperadamente ganar el jarro de plata para arreglarle los dientes (García Castro, 115).

Igual que muchos cuentos mágicorrealistas, "Los niños en su cumpleaños" engancha a los lectores inmediatamente con la primera oración breve, precisa y objetiva: "Ayer por la tarde, el autobús de las seis atropelló a Miss Bobbit" (35). El narrador, quien

se identifica después como Mr. C., describe luego cómo Miss Bobbit y su madre llegaron al pueblo hace exactamente un año en el mismo autobús. Su aparición es tan inesperada como la de Appleseed, pero ella tiene un aspecto más mágico: "De todos modos, estábamos sentados en el porche, el helado de tutti frutti derritiéndose en los platos, cuando de repente, justo cuando queríamos que algo sucediera, algo sucedió, porque de entre el polvo rojo del camino surgió Miss Bobbit" (36). Aunque el narrador la llama "una pequeña muchacha delgada pero fuerte" (36), la pinta, igual que Appleseed, precozmente mayor: "se contoneaba con pasos menuditos de una mujer" (36) y llevaba un "paraguas de solterona" (36). Su tremenda confianza en sí misma y su viveza se destacan aún más por el contraste con su madre, "una mujer desvaída con pelo largo y despeinado, de ojos silenciosos y una sonrisa hambrienta" (36). Después se revela que la madre es una costurera excelente que no puede hablar a causa de un defecto en la lengua. La voz de Miss Bobbit, en cambio, es "como un bonito pedacito de cinta e inmaculadamente exacta" (36). Ella se pone maquillaje, baila piruetas, lee el diccionario de Webster y se hace amiga de una muchacha negra y gorda a quien defiende. Al principio, los muchachos hacen cualquier cosa para atraer la atención de Miss Bobbit, en la tradición de Tom Sawyer —la dueña de la casa donde viven Miss Bobbit y su madre se llama señora Sawyer. Como el mismo narrador admite: "Miss Bobbit tenía cierta magia, cualquier cosa que hiciera la hacía acertadamente y tan directa, tan solemnemente, que no había nada que hacer sino aceptarla" (47). No asiste ni a la escuela ni a la iglesia. Aboga por amar al diablo tanto como a Jesús. Cuando uno de sus devotos se enferma después de comer col rizada y melazas, ella lo cura frotándole todo el cuerpo con alcohol, después de pedirle que se desnude totalmente.

Miss Bobbit expresa su sueño imposible en palabras que explican el título del cuento. Ella quisiera vivir "en algún otro lugar donde todo es bailar, como la gente bailando en la calle, y todo es bonito, como los niños en su cumpleaños" (49). El argumento del cuento empieza, en realidad, con la llegada al pueblo del timador Manny Fox ("zorra") con una artista de *strip tease*. Pone una agencia de empleos y vende boletos para un programa de variedades, para aficionados, ofreciendo como primer premio una prueba de pantalla en Hollywood. Por supuesto que Miss Bobbit se gana el

premio fácilmente cantando y bailando de una manera sensacional. Al día siguiente, Manny Fox se escapa con las cuotas de 150 dólares de una docena de jóvenes que se habían inscrito en su agencia. Tanto los jóvenes como Miss Bobbit quedan pasmados. Sin embargo, después de unos quince días, ella reacciona organizando el "Club para Ahorcar a Manny Fox". Manda una descripción de Manny Fox a trescientos jefes de policía por todo el sur y escribe cartas a los periódicos de las ciudades más importantes hasta que Fox cae preso y les devuelve el dinero a los jóvenes. Éstos, muy agradecidos, se dejan convencer por Miss Bobbit de que deben prestarle el dinero para adelantar sus posibilidades de una carrera en Hollywood. Los dos muchachos que se habían peleado antes por ella le compran dos ramos gigantescos de rosas como regalo de despedida. Igual que en "Jarro de plata", el desenlace se anuncia con una lluvia mágica: "La lluvia volvió a empezar, cayendo tan fina como la espuma del mar e iluminada de un arco iris" (64). Cuando Miss Bobbit ve a los dos muchachos al otro lado de la calle, empieza a cruzarla corriendo y la atropella el autobús de las seis. Uno de los detalles más extraños de este cuento es que la muerte de Miss Bobbit llega de sorpresa aunque se anunció en la primera oración. Lo mismo ocurre con la muerte de Bogle en "El impostor inverosímil Tom Castro" de Borges. Tantas cosas suceden en las treinta páginas de "Los niños en su cumpleaños" que los lectores por poco se dejan convencer de que el sueño imposible de Miss Bobbit se va a realizar. En ese momento, el narrador vuelve a la realidad cerrando el marco con una oración breve, precisa y objetiva, eco de la primera oración: "Fue en ese momento que el autobús de las seis la atropelló" (64). No obstante, teniendo en cuenta la visión del mundo de estos cuentos, la muerte de Miss Bobbit no debe interpretarse trágicamente. Al morirse antes de llegar a la pubertad, Miss Bobbit se salva de la ambigüedad sexual, de la soledad y de las preocupaciones neuróticas de los personajes adultos de Capote, y también de la desilusión probable en Hollywood.

La aparición misteriosa e inesperada de los tres niños mágicos en un ambiente totalmente realista, sea un pequeño pueblo sureño o Manhattan, y la narración en una prosa relativamente sencilla, poco adornada y objetiva, colocan a "Miriam", "Jarro de plata" y "Los niños en su cumpleaños" dentro de la casilla del realismo mágico. En contraste con los protagonistas niños, precoces y lle-

nos de confianza en sí mismos, los protagonistas adultos de "A Tree of Night" ("Un árbol de noche"), "Master Misery" ("Maestro Miseria"), "Shut a Final Door" ("Cerrar una puerta final") y "The Headless Hawk" ("El halcón decapitado") son individuos solitarios, narcisistas y asediados de ansiedades. Lo que los distingue de los niños es principalmente su incapacidad de resolver sus problemas sexuales. Mientras la prosa relativamente sencilla y poco adornada del realismo mágico refleja a los protagonistas niños, las neurosis de los protagonistas adultos se reflejan en el estilo más rico, más complejo del surrealismo. Aunque las dos modalidades artísticas se distinguen por sus líneas nítidas y su enfoque preciso, se distinguen completamente una de la otra en cuanto a su visión del individuo. Los surrealistas, influidos por Freud, se esfuerzan por hurgar en el subconsciente de cada individuo; en cambio, los mágicorrealistas son junguianos que se interesan mucho más en captar los arquetipos. Los personajes grotescos y los ambientes neogóticos contribuyen a crear la cualidad pesadillesca de los cuatro cuentos "adultos", cada uno de los cuales termina con la muerte simbólica del protagonista. De los cuatro protagonistas, dos son mujeres que parecen tener miedo al sexo y dos son hombres que han tenido varias experiencias bisexuales.

En "Un árbol de noche", Kay, estudiante universitaria de 19 años de edad, se siente aterrorizada por una pareja grotesca en el espacio neogótico de un tren sucio y anticuado que va pasando por la noche oscura del invierno. Las tres primeras oraciones del cuento colocan a la protagonista a la entrada de lo que bien podría ser una casa de horrores en un parque de diversiones:

Era invierno. Una fila de bombillas desnudas, de las cuales parecía que todo el calor se les había succionado, iluminaba la plataforma fría y expuesta al viento de la estación. Había llovido antes, en la tarde, y ahora colgaban los carámbanos de los aleros de la estación como dientes viciosos de un monstruo de cristal. A excepción de una joven relativamente alta, la plataforma estaba abandonada [191].

Una vez dentro del tren horroroso, Kay se sienta frente a la pareja grotesca. Lo que hace aún más horrible el aspecto de la mujer es que Kay no lo descubre inmediatamente. Sólo después de un intercambio de palabras insignificantes, Kay se fija en la bruja:

Kay cerró la revista y la miró más o menos por la primera vez. Era baja: sus pies apenas rozaban el suelo. Y como muchas personas bajas, tenía una estructura anormal, en este caso, una cabeza enorme, verdaderamente fea. Le brillaba la cara gorda y fofa con tanto colorete que aun era difícil adivinar su edad: tal vez cincuenta, cincuenta y cinco. Se le apretaban los párpados de sus ojos grandes de oveja como si desconfiaran de lo que veían. Tenía el pelo obviamente teñido de rojo y torcido en gruesos rizos espirales, secos.

Un sombrero una vez elegante, morado, de tamaño impresionante, se bamboleaba locamente por un lado de su cabeza y ella estaba constantemente ajustando un ramillete de cerezas de celuloide cosido al ala. Llevaba un vestido azul sencillo y algo raído. Su aliento olía marcadamente a ginebra dulzona. [194-195].

Esta mujer anónima va acompañada de un sordomudo,

Lázaro, el hombre que fue enterrado vivo, cuyos ojos, como un par de canicas de un azul lechoso y nublado, tenían pestañas gruesas y eran extrañamente hermosos. Ahora, a excepción de cierto alejamiento, su cara ancha, sin pelo, no tenía ninguna expresión verdadera. Era como si fuera incapaz de sentir o de reflejar la menor emoción. Tenía el pelo gris cortado al rape y peinado hacia adelante en flecos desiguales. Parecía un niño envejecido abruptamente por algún método extraño. Llevaba un traje raído de estameña azul y se había untado de un perfume barato y vil. Alrededor de la muñeca tenía amarrado un reloj de Mickey Mouse [195-196].

En este cuento de horror, parecido a los de Poe, muy poco se sabe acerca de los antecedentes de la protagonista Kay. No obstante, su miedo y su odio a "la amenaza constante del brujo" (208) puede extenderse a todos los hombres por su miedo al sexo. "Lázaro", prototipo del brujo, se identifica con el tío poco conocido de Kay a cuyo entierro acaba de asistir y quien no le dejó nada más que una guitarra verde, estilo *western*. Cuando Lázaro extiende la mano inesperadamente y le acaricia la mejilla a Kay, sus reacciones son ambiguas. Le tiene disgusto lo mismo que compasión. Cuando su compañera malévola vuelve y obliga a Kay a aceptar un vaso de papel lleno de ginebra, la respuesta de Kay, con voz temblorosa, también podría aplicarse a las insinuaciones del hombre: "Es que no me gusta que me obliguen a hacer algo contra mi voluntad" (198). La única alusión directa al sexo ocurre cuando Lázaro saca "el hueso de un durazno revestido fi-

namente de laca... y comenzó a apretarlo y acariciarlo de un modo vagamente obsceno" (204). Cuando la mujer lo identifica como un amuleto de amor, Kay lo mira sin duda como símbolo de su propio sexo y se asusta aún más. Por ser "Un árbol de noche" un cuento de horror al estilo de Poe, narrado en orden lineal, Capote no tenía que introducir un sueño surrealista para captar la situación más y más pesadillesca de Kay. No obstante, la historia del encuentro de la pareja grotesca con un *sheriff* de Mississippi provoca en Kay "un ensueño, una vaga recapitu- lación del entierro de su tío" (205), en el cual reconoce la seme- janza entre su tío y el sordomudo Lázaro: "había algo en el rostro del hombre, el mismo tipo de tranquilidad secreta, embalsama- da, espantosa, como si, en cierto sentido, estuviera exhibido en una jaula de vidrio, complaciente en dejarse ver, pero sin ningún interés en ver" (203-204). Aterrada, Kay se levanta y sale a la plataforma de observación. Fría y asustada, trata de tranqui- lizarse hablando en voz alta. La manera en que se refiere a su propia edad y a su condición de estudiante universitaria sugiere que el hombre hacia quien tiene sentimientos ambiguos puede aludir no sólo al Lázaro grotesco del tren y al brujo de su niñez sino también a un novio universitario:

"Ya estamos en Alabama, creo, y mañana estaremos en Atlanta y ten- go diecinueve años de edad y en agosto cumpliré veinte y soy estu- diante de segundo año..." Lanzó un vistazo a la oscuridad, esperando ver alguna indicación del amanecer y encontrando la misma muralla sin fin de árboles, la misma luna escarchada. "Lo odio, es horrible y lo odio..." Dejó de hablar, avergonzada de su actitud ridícula, y de- masiado cansada de evitar la verdad: estaba asustada [207].

A pesar de su miedo, Kay no puede resistir la tentación de la lin- terna fálica: "De repente sintió una necesidad extraña de arrodi- llarse para tocar la linterna. Su embudo grácil de vidrio estaba caliente y la luz roja se filtraba por sus manos iluminándolas. El calor le descongeló los dedos y le produjo un hormigueo en los brazos" (207). En ese momento, Lázaro aparece en la plataforma y la acompaña a su asiento. Distraída, Kay ofrece comprarle el amuleto de amor simbolizando de esa manera su rendición a la pareja grotesca. Totalmente hipnotizada, Kay tiene otra visión surrealista: "Mientras Kay lo observaba, el rostro del hombre pa- recía transformarse y retirarse ante ella como una piedra en forma

de luna deslizándose hacia abajo, bajo la superficie del agua" (209). El sexo la ha obligado a entregar su independencia y metafóricamente queda enterrada viva: "Una flojera caliente se apoderaba de ella. Apenas se daba cuenta de que la mujer le quitaba la bolsa y de cuando ella suavemente se tapaba la cabeza con el impermeable como si fuera una mortaja" (209).

Silvia, protagonista de "Maestro Miseria", probablemente le lleva unos pocos años a Kay pero parece igualmente asustada por el sexo. No puede vivir en la misma casa con sus amigos de Easton, Ohio, porque están "tan atormentadamente casados" (5). La descripción "incendiaria" de cómo dos adolescentes la persiguen en el Central Park evoca claramente las experiencias de Kay en el tren: "Pero aparecieron de repente en el sendero, como un par de palabras obscenas, dos adolescentes: con la cara llena de granos y sonriendo maliciosamente, surgieron en el crepúsculo como llamas amenazantes, y Silvia, al pasar, sintió un ardor por todo el cuerpo, como si se hubiera rozado con el fuego" (5). Más adelante en el cuento, desde el propio departamento destartalado de Silvia, "(por la tarde, se podían oír las voces violentas de los muchachos que corrían desesperadamente) y a lo lejos, como un punto de exclamación encima de los techos, surgía la chimenea negra de una fábrica" (18). Silvia sueña a menudo con la chimenea, identificada claramente como fálica por Miss Mozart, ayudante de Mr. Revercomb, comprador de sueños. Hacia el final del cuento, Silvia quiere que le devuelvan los sueños para que pueda volver a su pueblo de origen en Ohio —es decir, regresar a la época presexual, a la felicidad de su niñez. Los sueños son las ilusiones de los niños como los de Miss Bobbit y de la hermana de Appleseed. Para los personajes de Capote, el sexo causa o refleja las neurosis de su adultez solitaria. Cuando Mr. Revercomb le dice a Silvia que no puede devolverle sus sueños porque "ya los había usado" (33), ella se separa de su amigo Oreilly, alcohólico alegre pero inepto, que le ha servido de seudofigura paterna. Ya no tiene miedo, aunque hacia el fin del cuento, escucha las pisadas de dos adolescentes que la siguen después de salir de una cantina. Ya no tiene miedo porque "no le quedaba nada para robar" (34). En otras palabras, sin sueños está tan simbólicamente muerta como Kay.

Aunque el título del cuento, "Maestro Miseria", se refiere a Mr. Revercomb, comprador de sueños, y aunque su apellido su-

giere *reverie*, "ensueño", los sueños de Silvia paradójicamente nunca se describen, a excepción de las chimeneas recurrentes. Sin embargo, aún sin sueños, el cuento pertenece a la modalidad surrealista a causa de sus imágenes complejas, sus personajes grotescos y su ambiente neogótico.

Igual que en "Un árbol de noche", se establece el tono de "Maestro Miseria" en el primer párrafo:

> Sus zapatos, taconeando contra el piso de mármol del vestíbulo, la hacían pensar en un vaso con cubitos de hielo que se golpeteaban, y las flores, aquellos crisantemos del otoño en la urna de la entrada, que si se tocaran, se estrellarían, se harían añicos, ella estaba segura, convirtiéndose en polvo helado; y sin embargo, la casa estaba bien calentada, casi sobrecalentada, pero fría, y Silvia se estremeció, como los desperdicios hinchados y nevados de la cara de la secretaria: Miss Mozart, quien estaba vestida totalmente de blanco como si fuera una enfermera [3].

El carácter neogótico de la casa de Mr. Revercomb, equivalente del castillo embrujado, vuelve a reforzarse con la descripción del exterior: "Winter-withered ivy writhed about the leaded window panes and trailed in octopus ropes over the door" (11)[5] ("La hiedra marchita del invierno se torcía alrededor de los cristales emplomados de las ventanas y serpenteaba en cordeles como de pulpo encima de la puerta"). El sombrío cuarto amueblado de Silvia es tan neogótico como el coche del tren en "Un árbol de noche": "large enough for a day-bed and a splintery old bureau with a mirror like a cataracted eye... The floor of the room was a garbage pail of books begun but never finished, antique newspapers, even orange hulls, fruit cores, underwear, a spilled powder box" (18-19) ("bastante grande sólo para una cama individual sin cabecera y una vieja cómoda con astillas y un espejo parecido a un ojo con cataratas... El piso del cuarto era un cubo de basura lleno de libros que había empezado a leer pero que nunca había terminado, periódicos antiguos, hasta cáscaras de naranja, huesos de fruta, ropa interior, una cajita de polvos derramados").

Aunque los dos personajes grotescos no son tan aterradores como la pareja de "Un árbol de noche", sí caben dentro de lo gro-

[5] Incluyo alguna que otra cita en el inglés original para dejar constancia de la complejidad de la prosa de Capote.

tesco. Miss Mozart, a causa de su nombre y de su carácter hombruno, es el contrapunto negativo de la figura positiva pero inepta de Oreilly. Éste se describe como "a tub-sized, brick-colored little man" (13) ("un hombrecillo del tamaño de una cuba, color de ladrillo"). Era un ex payaso alcohólico. Miss Mozart tenía "las manos de un verde pálido tan fuertes como raíces de roble" (13) y las utiliza para echar a la calle a Oreilly y para pelear con los policías, después de que éste, irónicamente la acusa de ser comunista.

Miss Mozart se convierte en una figura ridícula; en cambio, las dos figuras grotescas artificiales representan una amenaza mucho más peligrosa para Silvia. El Santa Claus de la vitrina se presenta como el símbolo grotesco y malévolo de Mr. Revercomb:

En una vitrina, ella vio un espectáculo que la obligó a parar en seco. Era un Santa Claus mecánico, de tamaño natural; manoteándose el estómago, se mecía en un frenesí de alegría eléctrica. Se podían oír a través del vidrio grueso sus carcajadas que chirriaban. Cuanto más lo miraba, más malévolo parecía hasta que por fin, estremeciéndose, dio vuelta y llegó a la calle donde estaba la casa de Mr. Revercomb [11].

Oreilly extiende aún más explícitamente la identificación de Santa Claus a Mr. Revercomb y luego a Maestro Miseria:

Habían llegado a la esquina donde el Santa Claus maníaco se mecía y rugía. Su risa resonaba en la calle lluviosa que chillaba, y su sombra se balanceaba en las luces multicolores del pavimento. Oreilly, dándole la espalda a Santa Claus, sonrió y dijo: llamo Maestro Miseria a Mr. Revercomb porque lo es de veras. Sólo que tal vez tú lo llames de otro modo; de todos modos es el mismo; y tienes que haberlo conocido. Todas las madres lo describen a sus niños: vive en el hueco de los troncos, baja por la chimenea en altas horas de la noche, acecha en los cementerios y se puede oír su paso en el desván. Hijo de puta, es un ladrón y una amenaza: te quitará todo lo que tienes y acabará por no dejarte nada, ni siquiera un sueño [16-17].

Con el cambio de estaciones, Santa Claus cede su lugar en la vitrina a otra figura cautiva grotesca, ésta aún más espantosa porque Silvia la ve como imagen de sí misma:

Una muchacha de yeso con ojos de vidrio intensos que estaba monta-
da a una bicicleta pedaleando a una velocidad vertiginosa; aunque los
rayos de las ruedas giraban hipnóticamente, la bicicleta, claro, no se
movía: todo ese esfuerzo y la pobre muchacha no iba a ninguna parte.
Era una situación humana lamentable con la cual Silvia podía identifi-
carse tanto que siempre sentía una verdadera punzada [23].

En los dos cuentos con protagonistas varones, "El halcón de-
capitado" y "Cerrar una puerta final", los dos protagonistas son
bisexuales y están sometidos a un análisis más completo. Vincent
Waters tiene treinta y seis años y trabaja en una galería de arte.
Se identifica con la figura femenina en el cuadro titulado "El hal-
cón decapitado", dejado en la galería por una joven de 18 años,
quien se conoce sólo con las iniciales D. J.

Vincent "era, dijo, un poeta que nunca había escrito poesía, un
pintor que nunca había pintado, un amante que nunca había
amado (en términos absolutos); en fin, alguien sin rumbo, y bas-
tante decapitado" (145). Vincent invita a la artista a compartir su
departamento. Ella ha estado aparentemente en un manicomio,
tiene un peinado de muchacho y confiesa haber estado muy ena-
morada de su profesora de piano después de que Vincent recuer-
da en silencio a sus propios amantes masculinos y femeninos.
Igual que Oreilly en "Maestro Miseria", ella ofrece un descanso
provisional de la agonía narcisista del protagonista, pero ella
también se presenta en términos grotescos:

> Era rara, sin duda alguna, aquel peinado poco decente, aquellos ojos
> sin fondo… y vestida grotescamente: ningún abrigo, sólo una camisa
> de tela escocesa, pantalón azul marino… tobilleras rosadas, un par de
> huaraches… Se le temblaban los labios con costra del frío con palabras
> irrealizables como si tuviera posiblemente un defecto físico, y se le re-
> volvían los ojos en las cuencas como canicas sueltas [140-141].

El director del manicomio donde había estado encerrada se lla-
ma Dr. Gum, uno de los muchos varones diabólicos que la persi-
guen y a quien ella llama Mr. Destronelli: "un hombre llegó en
un pequeño automóvil rojo y tenía un pequeño bigote con pelos
de ratoncillo y pequeños ojos crueles" (169). El miedo patológico
que le tiene D. J. a Mr. Destronelli, quien "se parece a ti, a mí, a casi
todo el mundo" (152), la lleva a tratar de matar al hombre que
apunta mensualmente los kilovatios usados. Vincent mete la ropa

y otras cosas de D. J. en una maleta y mata simbólicamente sus relaciones con ella apuñalando al halcón decapitado en el corazón con las tijeras de ella, en busca de una mariposa misteriosa que simboliza su alma o tal vez su resurrección. En seguida, coloca la maleta afuera, en el pasillo, y cierra la puerta, recordando su incapacidad de ofrecerse, de sacrificarse por un prójimo. Su soledad se capta con las imágenes surrealistas en la oración final del cuento: "Pronto, con pasos lentos que rozaban contra el pavimento, ella llegó debajo del farol para estar a su lado, y fue como si el cielo fuera un espejo quebrado por los truenos, porque la lluvia cayó entre ellos como una cortina de astillas de vidrio" (171).

"El halcón decapitado", basado en un cuadro, es seguramente el más surrealista de todos los cuentos de Capote. Las descripciones de las escenas callejeras de Nueva York con sus ricas imágenes acuáticas (que reflejan el apellido de Vincent) se contrastan mucho con las descripciones relativamente sencillas, claras y objetivas de "Miriam": "Vincent sentía como si estuviera pasando debajo del mar. Los autobuses que navegaban a través de Manhattan por la calle 57 parecían peces de vientre verde y los rostros surgían y se balanceaban como máscaras cabalgando sobre las olas" (136); "de vez en cuando la espiaba, una vez reflejada en la vitrina del Palacio de Mariscos Pablo, donde las langostas color de escarlata se repantigaban sobre una playa de hielo picado" (139); "[...] atravesaba mares de rostros color de queso pálido, con luces de neón y oscuridad" [una tienda con diversiones en Broadway] (147); "ella se cernía en la puerta de modo que veía su verdor distorsionado, ondulado a través del vidrio doble" (137).

La descripción de la vitrina de la tienda de antigüedades, aludida en la última cita, ofrece el ambiente neogótico apropiado para D. J., y semejante al tren de Kay y al cuartucho en Manhattan de Silvia:

> La vitrina era como un rincón de un desván, los desechos de toda una vida se levantaban como una pirámide sin ningún valor: marcos vacíos, una peluca morada, jarras góticas para afeitar, lámparas de abalorios. Había una máscara oriental suspendida de un cordel sujeto al techo que se revolvía despacio empujado por un ventilador eléctrico que ronroneaba dentro de la tienda [137].

El espejo omnipresente de Capote, con el motivo recurrente del vidrio, también aparece en la alusión de D. J. al domicilio de su abuela en Glass Hill (Colina de Vidrio, 150-151) y en el preludio a la escena amorosa: "echó un vistazo al espejo pegado a la puerta donde la luz incierta les rizaba los reflejos, haciéndolos pálidos e incompletos" (151).

La pesadilla de Vincent es otro trozo típicamente surrealista que se diferencia mucho del sueño de la señora Miller en el cuento mágicorrealista "Miriam". En un pasillo parecido a un túnel e iluminado de arañas y velas, Vincent se siente montado por una visión vieja y grotesca de sí mismo: "[…] Vincent, el viejo y el horroroso, se arrastra a gatas y le trepa como una araña sobre la espalda" (159). Vincent baila con sus amantes anteriores, mujeres y hombres, por cuyas desgracias se siente culpable. El emblema de inocencia de D. J. en el sueño "le permite a Vincent una salvación ilusoria a medida que se separa de su abrazo y sube flotando" (161) pero el anfitrión suelta al halcón decapitado: "el halcón gira encima de él, se precipita hacia abajo con las garras hacia adelante; por fin, Vincent se da cuenta de que no habrá ninguna libertad" (161). La aparición inesperada de D. J. en la galería y su reaparición en las calles de Nueva York evocan más recuerdos del personaje surrealista de André Breton, Nadja, que de los personajes mágicorrealistas del propio Capote: Appleseed, Miss Bobbit y Miriam, cuya cordura nunca se cuestiona y que no sufren el complejo de persecución asociado con el miedo al sexo que sufre D. J.

La muerte simbólica que marca el fin de "El halcón decapitado" y "Un árbol de noche" se expresa más explícitamente en el título de "Cerrar una puerta final". Igual que los protagonistas de los otros tres cuentos, Walter Ranney muere simbólicamente porque es incapaz de amar; está demasiado envuelto en sí mismo, es demasiado narcisista. De los cuatro protagonistas, se destaca claramente como el más malo. Apenas tiene veintitrés años y está obsesionado con el miedo de ser traicionado: "Todos nuestros actos son actos de miedo" (75). Sin embargo, él mismo es culpable de varias traiciones. Como Vincent Waters, es bisexual. Traiciona a su amigo neoyorkino Irving, "un jovencito judío delicado… con pelo sedoso y mejillas rosadas como las de un bebé" (68) robándole a su amiga Margaret, quien sólo después se da cuenta de la intensidad de los sentimientos de Irving: "Le hemos en-

señado a odiar. De alguna manera, no creo que haya sabido odiar antes" (70). Después de que Margaret le consigue a Walter un puesto en la agencia publicitaria de Kurt Kuhnhardt, rompe con ella sin ninguna explicación. Se justifica a sí mismo su comportamiento racionalizando que "no podía tolerar relaciones vagas, posiblemente porque sus propios sentimientos eran indecisos, ambiguos" (74). Sigue analizando sus sentimientos respecto a la posibilidad de un amante masculino: "nunca estaba seguro de que quería a X o no. Necesitaba el amor de X pero era incapaz de amar. Nunca podía sincerarse con X, nunca decirle más que el cincuenta por ciento de la verdad. En cambio, le era imposible permitir a X esas mismas imperfecciones" (74).

Después Walter conoce y corteja a una joven bella y riquísima de Long Island, Rose Cooper, pero no puede tolerar la prosperidad. Acaba con el noviazgo sin querer haciendo publicar en una columna del periodista sensacionalista Walter Winchell una nota sobre la boda inminente, cuando Rose todavía no se había comprometido a casarse con él.

El próximo encuentro es con Ana, directora extraña de una revista de modas: "medía casi dos metros, llevaba trajes negros, usaba con afectación un monóculo, un bastón y libras de plata mexicana que tintineaban" (76). Ella parece comprenderlo perfectamente: "Ana le dijo que era un adolescente: 'eres hombre en sólo un aspecto, querido', dijo" (76). Él se confía a ella y la convierte en su confesora. Conoce sus propios defectos pero, comentándolos con Ana, puede volver a casa y dormir con "sueños de un azul claro" (77). El acto más sádico que le revela a Ana es cómo indujo a un homosexual a que lo siguiera por la calle hasta un taxi y luego le cerró la puerta en las narices riéndose: "La mirada en la cara, era espantosa, era como Cristo" (77). Walter también pierde la amistad de Ana, denunciándola a sus amigos como "perra" (65).

Walter es despedido por la agencia publicitaria y toma el tren para Saratoga, donde conoce a una mujer de pie zopo. Como no hay habitación libre en el hotel, Walter cultiva su amistad tomando con ella en la cantina. Ella lo invita patéticamente a su habitación donde sus preparativos para acostarse la convierten en una figura grotesca, pero sólo por unos momentos: "Hediendo a perfume barato, salió del cuarto de baño vestida con un quimono color carne asqueroso y con el monstruoso zapato negro" (87).

No obstante, pronto se transforma en una figura muy positiva, consolando a Walter de un modo materno después de que él recibe la segunda llamada telefónica misteriosa de un desconocido quien, sin identificarse, dice: "Hola, Walter... Oh, tú me conoces, Walter. Hace mucho tiempo que me conoces" (88). La mujer le da unas palmaditas en la espalda: "—Pobrecito muchacho mío: estamos horriblemente solos en el mundo, ¿verdad?— y pronto se durmió en sus brazos" (88). Sin embargo, como Oreilly en "Maestro Miseria", la mujer del pie zopo no puede salvar a Walter de su destino final.

De allí, el cuento regresa a su punto de origen, un hotel caliente y sombrío en un callejón de Nueva Orleans donde Walter, asustado y solo, mira las cuatro hojas del ventilador que giran y espera la tercera llamada telefónica. Cuando suena el teléfono, igual que Kay en "Un árbol de noche", Walter se retira totalmente dentro de sí mismo: "Así es que se empujó la cara en la almohada, se tapó los oídos con las manos y pensó: 'Piensa en cosas anodinas, piensa en el viento'" (89).

De los cuatro cuentos con protagonistas adultos, "Cerrar una puerta final" es el menos rico en cuanto a imágenes y también es el más realista. A pesar de eso, la descripción final de los pies de Walter con sus uñas relucientes cabe, sin lugar a dudas, dentro del surrealismo: "Sus pies que relucían en la luz que entraba por el travesaño de la puerta parecían piedra amputada: las uñas relucientes eran diez espejos pequeños, todos con un reflejo verdoso" (89). Los espejos narcisistas se distorsionan cuando las imágenes tienen que ver con vidrio quebrado, como en una descripción anterior parecida a la ya citada oración final de "El halcón decapitado": "it was as if his brain were made of glass, and all the whiskey he'd drunk had turned into a hammer; he could feel the shattered pieces rattling in his head distorting focus, falsifying shape" (86), ("era como si tuviera el cerebro hecho de vidrio, y todo el whisky que había tomado se había convertido en un martillo; podía sentir cómo los pedacitos le sonaban en la cabeza distorsionando el enfoque, falsificando los contornos"). El sueño de la muerte sufrido por Walter en el tren rumbo a Saratoga bien podría provenir de una de las películas surrealistas de Luis Buñuel. Walter "estaba parado en una calle larga y abandonada; a excepción de una procesión que avanzaba lentamente, procesión de automóviles como los que se usan en los entierros,

no había ninguna señal de vida" (84). Los que ocupaban los automóviles —su padre, Margaret, la mujer de los ojos diamantinos, Mr. Kuhnhardt y la criatura sin cara— todos lo rechazan, se ríen y le tiran rosas. El rechazo de su padre es el más cruel de todos porque le cierra la puerta en las narices "apachurrándole los dedos" (84), recordando cómo Walter se había burlado del homosexual. La ambigüedad sexual de Walter está relacionada indudablemente con el rechazo por parte de su padre. Su incapacidad casi patológica de establecer relaciones duraderas lo conduce a la muerte, prevista en el sueño como un verdadero martirio: "And with a terrible scream Walter fell among the mountain of roses: thorns tore wounds, and a sudden rain, a gray cloudburst, shattered the blooms, and washed pale blood over the leaves" (84) ("Y con un grito horrible Walter cayó entre una montaña de rosas: las espinas le laceraron las heridas, y una lluvia repentina, un aguacero gris, destrozó las flores, y lavó las hojas con sangre pálida").

En gran contraste con el fin trágico de los cuatro cuentos surrealistas, "My Side of the Matter" ("Desde mi punto de vista") está lleno de humor desde el comienzo hasta el fin a medida que el narrador de 16 años de edad cuenta en su propio estilo pintoresco cómo él y su novia embarazada, también de 16 años, eran recibidos en el pueblo de Admiral's Mill, Alabama por las dos tías solteronas y grotescas de ella. No hay ni sueños ni pesadillas, no hay ningún ser misterioso que aparezca inesperadamente y sin énfasis, no hay ningún miedo al sexo, ninguna descripción objetiva y tampoco hay imágenes complejas freudianas. Aunque el cuento termina con el narrador asediado en la sala con las ventanas y las persianas cerradas, su situación no se puede comparar en absoluto con la muerte simbólica de Walter en la habitación del hotel en Nueva Orleans ni con la de Kay en el tren: "También he encontrado una caja de cinco libras de bombones muy dulces y en este mismo momento estoy mascando una cereza jugosa y cremosa cubierta de chocolate. A veces llegan a la puerta y tocan y gritan y ruegan. Ah, sí, han empezado a entonar una canción de un color muy distinto. Pero en cuanto a mí, les regalo una melodía en el piano de vez en cuando sólo para informarles que estoy alegre" (189).

El carácter excepcional, único, de "Desde mi punto de vista" hace destacar aún más las diferencias entre los cuentos mágico-

realistas y los surrealistas en la colección de cuentos más impor-
tante de Truman Capote. El hecho de que Capote obviamente re-
conociera estas diferencias debería aclararlas para los críticos
tanto de literatura como de pintura y debería provocar una reva-
lorización en general de Capote, quien, como Robert Nathan, "ha
recibido sorprendentemente poca atención de los investigadores
y críticos académicos" (Nance, 10).[6]

[6] *The Worlds of Truman Capote (Los mundos de Truman Capote)* se publicó en 1970.
Truman Capote (1980), de Helen Garson, nota la atención crítica recibida por *In
Cold Blood (A sangre fría)* pero "aún así, todavía queda la impresión profunda-
mente arraigada, sobre todo en algunas partes del mundo académico, de que Ca-
pote es un escritor comercial y de segunda categoría" (6). En la década de los
noventa, aun la moda de los escritores homosexuales no ha producido una proli-
feración, ni mucho menos, de ponencias dedicadas a Capote en los congresos
anuales de la Modern Language Association.

A sangre fría, conocida como el punto de partida de la *non-fiction novel* (novela
documental), puede apreciarse mejor considerándola dentro del realismo mági-
co. En un trabajo inédito de 1983, Polly Gross, estudiante de la University of Ca-
lifornia, Irvine, señala las semejanzas entre la descripción de Holcomb, Kansas,
por Capote —"almacenes de grano surgiendo tan elegantemente como templos
griegos" (3)— y el cuadro precisionista-mágicorrealista "Classic Landscape"
("Paisaje clásico") de Charles Sheeler. Gross también comenta la combinación del
estilo "periodístico" aparentemente objetivo y preciso con ciertas técnicas litera-
rias asociadas con el realismo mágico: el contraste entre la "placidez estática de la
vida en Holcomb" (6) y los homicidios sin sentido, la identificación de los dos
asesinos con los coches en que viajan; el énfasis en los detalles cotidianos, la gran
unidad esti ..ctural y el intento de eliminar las huellas del proceso creativo.

VII. ENTRE EL REALISMO MÁGICO Y LO REAL MARAVILLOSO

Teoría (Carpentier, Asturias, Alexis)
y praxis (feminismo mágico: Simone Schwarz-Bart,
Maryse Condé, Toni Morrison, Ana Castillo
y Cristina García)

MIENTRAS *El último justo* de André Schwarz-Bart está claramente dividido entre el tipo borgesiano del realismo mágico para el pasado europeo remoto y el tipo macondino *(avant la lettre)* para el pasado más reciente en Zemyock, Alemania y Francia, las novelas feministas comentadas en la segunda parte de este capítulo representan una variedad de fusiones del realismo mágico y lo real maravilloso. En efecto, el 20 de abril de 1995, vi por primera vez en el *Los Angeles Times*, edición de Orange County, el nuevo término, "Magic Feminism" ("feminismo mágico") aplicado por David Reyes a *La casa de los espíritus* de Isabel Allende y a *Como agua para chocolate* de Laura Esquivel: "Las dos obras dramatizan las virtudes y los vicios culturales intercalando un toque narrativo llamado 'feminismo mágico'" (B, 2). En realidad, la proliferación de novelas sobresalientes escritas por mujeres a partir de la década de los setenta no es un fenómeno tan mágico, asombroso o inesperado. Desde hace más de tres décadas la mayoría de los estudiantes universitarios inscritos en los cursos de literatura en el mundo occidental son mujeres; las oportunidades para las mujeres en todos los oficios y en todas las profesiones han aumentado recientemente; las mujeres han sobresalido en particular en aquellas naciones del llamado Tercer Mundo y en ciertas comunidades de Estados Unidos donde los hombres, por una variedad de razones, no han podido desempeñar su papel de jefe de familia. Respecto a las novelistas caribeñas de habla francesa, Ann Armstrong Scarboro afirma:

El espacio de las plantaciones privilegiaba a las mujeres y su sensibilidad femenina... Así es que las mujeres llegaron a ser el sostén princi-

pal de la cultura caribeña; esta tradición es una de las razones que explica la abundancia actual de escritoras en esta región [188].

Como se verá más adelante, las novelas escritas por mujeres a partir de 1970 representan, en gran parte, una ruptura con las novelas anteriores escritas por mujeres; éstas eran principalmente psicológicas e introspectivas: *Ifigenia (Diario de una señorita que escribió porque se fastidiaba,* 1924), de la venezolana Teresa de la Parra (1895-1936); *La última niebla* (1935) y *La amortajada* (1938), de la chilena María Luisa Bombal (1910-1980), y *La ruta de su evasión* (1949), de la costarricense Yolanda Oreamuno (1916-1956). A pesar de eso, no hay que olvidar que había excepciones tan renombradas como *O Quinze '1915'* (1929-1930), *João Miguel* (1931) y *Caminho de pedras* (1936), de la brasileña Rachel de Queiroz (1910), *Los recuerdos del porvenir* (1963), de la mexicana Elena Garro (1920), y *Balún-Canán* (1957) y *Oficio de tinieblas* (1962), de la mexicana Rosario Castellanos (1925-1974).

Sin embargo, antes de analizar las distintas novelas del feminismo mágico, que revelan distintas combinaciones del realismo mágico y lo real maravilloso, hay que examinar la historia verdadera de lo real maravilloso y señalar sus diferencias respecto del realismo mágico, tal como ya se ha hecho con lo fantástico y el surrealismo.

"Lo real maravilloso" de Alejo Carpentier

El mayor obstáculo para la aceptación general del término "realismo mágico" en América Latina ha sido la confusión con "lo real maravilloso",[1] cada uno con sus devotos, que pueden llamarse respectivamente internacionalistas y americanistas. Según éstos, la cultura latinoamericana en general puede distinguirse claramente de la cultura europea y estadunidense por los elementos mitológicos de sus sustratos indígena y africano.[2] En rea-

[1] Roland Walter afirma que el término "lo real maravilloso" "fue introducido primero en 1927 por el escritor chileno Francisco Contreras, y luego elaborado por Carpentier" (15). La verdad es que Contreras nunca usó el término "lo real maravilloso" en el prólogo a *El pueblo maravilloso*, su colección de cuentos folclóricos, míticos y arquetípicos, aunque su visión de América Latina se parece mucho a la de Carpentier.

[2] Irlemar Chiampi, quien respalda mucho el término "lo real maravilloso", lo define como "el conjunto de objetos y sucesos verdaderos que distinguen a América en el contexto occidental" (32).

lidad, muchos de los fenómenos en las obras mágicorrealistas que yo he llamado asombrosos pueden no parecerlo desde una perspectiva distinta de la occidental o falogocéntrica. La crítica Biruté Ciplijauskaité afirmó en un artículo publicado en 1979 que "lo real maravilloso" "puede, sin embargo, surgir en países que conservan una fuerte tradición folclórica ligada inseparablemente con la vida rural, donde la sociedad todavía no es ni totalmente racional ni realista, pero que ha mantenido viva la condición básica señalada por Carpentier: la fe que no exige pruebas" (219).

Para los americanistas, cualquier autor o artista desde la época de la Conquista, o antes, que logre captar la magia que predomina o, por lo menos, que se rezuma, en la cultura indígena de Guatemala o en la cultura afroamericana de Haití, por ejemplo, es mágicorrealista. Entre las obras más citadas por los americanistas figuran *Leyendas de Guatemala* (1931), *Hombres de maíz* (1949) y *Mulata de tal* (1963) de Miguel Ángel Asturias, y *El reino de este mundo* (1949), con su prólogo seudoteórico en el cual Carpentier complicó aún más el asunto distinguiendo entre los surrealistas europeos, que tenían que inventar situaciones extrañas, inusitadas y hasta imposibles, y los latinoamericanos, que practicaban lo real maravilloso basándose en los elementos maravillosos que eran una parte íntegra de su cultura. La semejanza entre los términos "realismo mágico" y "lo real maravilloso", más el hecho de que Asturias y sus devotos hayan descrito sus obras narrativas como mágicorrealistas, ha impedido que los americanistas reconozcan las diferencias entre los dos términos. Además, Asturias, Carpentier y otros escritores que intentan captar el mundo extraño, maravilloso y mágico de los indios y de los negros, tienden a utilizar un estilo adornado, neobarroco, que es la antítesis del estilo de Jorge Luis Borges, por ejemplo, cuyo realismo mágico proviene de su propia visión del mundo, que se parece mucho a aquélla de varios pintores y literatos europeos, estadunidenses y latinoamericanos de entre más o menos 1918 y la actualidad.

Ahora bien, para apreciar totalmente el concepto de lo real maravilloso como lo concibe Carpentier, no hay que limitarse al estudio del famoso prólogo de *El reino de este mundo* (1949). También hay que tener en cuenta los ensayos posteriores publicados en *Tientos y diferencias* (1964) y *Razón de ser* (1976). En el prólogo de la novela, Carpentier recuerda el asombro que sintió durante su

visita aparentemente breve a Haití en diciembre de 1943.[3] En un tono exaltado, destaca las ruinas del palacio Sans Souci del emperador Henri Christophe y la ciudadela imponente La Ferrière, que las domina. También distorsiona la realidad refiriéndose al pueblo atrasado, agobiado por la pobreza, de Cap Haitien —de ninguna manera podría considerarse una ciudad— como la "todavía normanda Ciudad del Cabo" (*El reino de este mundo*, 7).

Carpentier contrastó lo que él llamaba "la maravillosa realidad" (7) de la geografía, la historia y la cultura de Haití con la "agotante pretensión de suscitar lo maravilloso" (7) que caracterizaba ciertas literaturas europeas de los treinta años anteriores, es decir, de 1919 a 1949. Carpentier critica en particular las yuxtaposiciones imposibles de ciertos cuadros surrealistas como "la vieja y embustera historia del encuentro fortuito del paraguas y de la máquina de coser sobre una mesa de disección, generador de las cucharas de armiño, los caracoles en el taxi pluvioso, la cabeza de león en la pelvis de una viuda" (8). También critica el uso de fantasmas y licantropías en las descendientes de la novela gótica inglesa y la supervivencia del rey Arturo con sus caballeros de la mesa redonda y el encantador Merlín. Carpentier lamenta la "pobreza imaginativa" (8) de aquellos autores que han aprendido de memoria estos "códigos de lo fantástico" (8). En cambio, indica que la mayoría de los haitianos creen en los aspectos mágicos del vudú: "Pisaba yo una tierra donde millares de hombres ansiosos de libertad creyeron en los poderes licantrópicos de Mackandal, a punto de que esa fe colectiva produjera un milagro el día de su ejecución" (11). De allí, Carpentier da un salto prodigioso de Haití a toda América Latina: "Pero pensaba, además, que esa presencia y vigencia de lo real maravilloso no era privilegio único de Haití, sino patrimonio de la América entera" (11). Como ejemplos, Carpentier cita la búsqueda de El Dorado que continúa hasta fines del siglo XVIII y la supervivencia hasta el siglo XX de las danzas rituales afrocubanas. Termina el prólogo con la pregunta retórica tan frecuentemente citada: "¿Pero qué es la historia de América toda sino una crónica de lo real maravilloso?" (14). Hasta el amigo venezolano de Carpentier, Alexis Márquez Rodríguez, reconoce que Carpentier estaba exagerando: "Nos hallamos de nuevo ante una hipérbole" (61).

[3] Irlemar Chiampi identifica *Le miroir du merveilleux* (1940) (*El espejo de lo maravilloso*) de Pierre Mabille como posible origen del término "lo real maravilloso",

A pesar de las declaraciones teóricas de Carpentier en el prólogo, en la novela misma, el narrador omnisciente, erudito y eurocéntrico no comparte con el protagonista Ti Noel la fe en la magia y la licantropía. En efecto, hasta cuestiona si los esclavos negros de veras creían en el poder de Mackandal de transformarse en una variedad de animales, pájaros, peces o insectos: "Todos sabían que la iguana verde, la mariposa nocturna, el perro desconocido, el alcatraz inverosímil, no eran sino simples disfraces" (43). En cambio, cuando Mackandal rompe las ataduras durante la ceremonia teatral de su ejecución, el narrador da a entender que los esclavos estaban totalmente convencidos de que Mackandal se había escapado: "Un solo grito llenó la plaza: ¡*Mackandal sauvé!*" (51). Los esclavos están tan convencidos que, según el narrador, muchos de ellos no ven cómo se llevó a cabo la ejecución: "muy pocos vieron que Mackandal, agarrado por diez soldados, era metido de cabeza en el fuego, y que una llama crecida por el pelo encendido ahogaba su último grito" (51).

Esta explicación racional de lo que ocurrió en realidad se repite en otros dos episodios "sobrenaturales" de la novela. El fantasma del arzobispo Cornejo Breille, ex confesor de Henri Christophe, aparece en la iglesia de Limonade espantando a su sucesor Juan de Dios González, a la reina y sobre todo, al rey Henri Christophe. Después de una página de narración "sobrenatural", que los lectores condicionados están dispuestos a aceptar, el narrador introduce sin énfasis la explicación racional: "Mientras recibía los primeros cuidados de María Luisa y de las princesas, los campesinos, aterrorizados por el delirio del monarca..." (117). Carpentier, sin embargo, parece haberse creado un problema. Si el fantasma es el producto del delirio de Henri Christophe, sintiéndose culpable por haber torturado a Cornejo Breille emparedándolo en un rectángulo de cemento pegado al palacio arzobispal, ¿por qué Juan de Dios González se cayó torpemente en la escalera de mármol y por qué la reina dejó caer su rosario a la vista del fantasma? "Frente al altar, de cara a los fieles, otro sacerdo-

aunque, hasta donde yo sé, Carpentier nunca mencionó a Mabille en sus escritos. Mabille vivió en Haití en los primeros años de la década de los cuarenta como agregado cultural de Francia y ligó el surrealismo al realismo maravilloso definiendo lo maravilloso "como una 'realidad externa e interna al hombre'" (35). Chiampi también reconoce *El pueblo maravilloso* (1927), de Francisco Contreras, como otro precursor del famoso prólogo de Carpentier.

te se había erguido, como nacido del aire, con pedazos de hombros y de brazos aún mal corporizados" (116).

El otro suceso aparentemente sobrenatural ocurre en el palacio Borghese de Roma, contrariando las declaraciones de Carpentier de que estos sucesos extraños son típicos de Haití y de toda América Latina. Aunque el narrador indica que Solimán está borracho, la descripción del masaje que él da a la estatua desnuda hasta que se transforma en el cadáver de Paulina Bonaparte es tan gráfica que los lectores están dispuestos a creerla hasta que el narrador erudito identifica la estatua como la Venus de Cánova (140).[4] De todos modos, a pesar de las explicaciones racionales de estos sucesos "sobrenaturales", hacia el final de la novela los lectores ya están tan condicionados a la realidad extraña y maravillosa del Haití de fines del siglo XVIII y comienzos del XIX que están dispuestos a creer que el viejo Ti Noel ha llegado a superar a su maestro Mackandal y que es, realmente, capaz de transformarse en un pájaro, un garañón, una avispa, una hormiga, un ganso y, por último, en un buitre tal vez dialógico, es decir, un buitre que se retrata como símbolo del cristianismo lo mismo que del animismo vudú: "Y desde aquella hora nadie supo más de Ti Noel ni de su casaca verde con puños de encaje salmón, salvo, tal vez, aquel buitre mojado, aprovechador de toda muerte, que esperó el sol con las alas abiertas: cruz de plumas que acabó por plegarse y hundir el vuelo en las espesuras de Bois Caimán" (154-155).

Tal como la escena del Palacio Borghese pone en duda la identificación establecida por Carpentier de lo real maravilloso con Haití y con toda América Latina, su propio ensayo "De lo real maravilloso americano" (1964), publicado en *Tientos y diferencias*, a pesar de lo que su título indica, señala que lo real maravilloso no se limita ni a Haití ni a América Latina. Más de la mitad del ensayo está dedicada a exaltar los aspectos maravillosos y exóticos de la China, del Asia central islámica, de la Unión Soviética y de Praga. Como en *El reino de este mundo,* en *El arpa y la sombra* y en sus otras novelas también, Carpentier percibe el mundo a través de los cinco sentidos y sus conocimientos enciclopédicos de las artes. Los dos primeros renglones del ensayo se parecen al epí-

[4] Antonio Cánova (1757-1822) fue un escultor italiano muy famoso cuyo monumento en honor del papa Clemente XIII está en el Vaticano. También recibió algunas comisiones de Napoleón Bonaparte.

grafe de la segunda parte de *El reino de este mundo*, en el cual la duquesa de Abrantés le asegura a Paulina Bonaparte que no hay serpientes en las Antillas, que no hay que tenerles miedo a los salvajes porque no se usa la espita para asar a la gente y que la tratarán como reina: "*Là-bas tout n'est que luxe, calme et volupté.* La invitación al viaje. Lo remoto. Lo distante, lo *distinto*. *La langoureuse Asie et la brûlante Afrique* de Baudelaire..." (100).

El ensayo de 1964 empieza con las palabras "Vengo de la República Popular de China" (100). Carpentier visita Nanking, las murallas de Nanchang, la superpoblada ciudad de Shanghai y Pekín, pero describe más que nada el arte y la arquitectura con una prosa multisensorial.

En el Asia central islámica, Carpentier admira, también con los cinco sentidos, los mosaicos policromáticos, la cualidad sonora de las *guzlas* (una especie de laúd), el sabor precoránico del pan sin levadura, el olor fabuloso a grasa de carnero y "las texturas, los serenos equilibrios geométricos o los enrevesamientos sutiles" (103) que lo hacen pensar en el templo de Mitla en México. Los tremendos aguaceros y los ríos que se desbordan son semejantes al río Orinoco, mientras que las taigas se comparan con las selvas tropicales.

Al llegar a la Unión Soviética, Carpentier se siente más a sus anchas por poder reconocer la cultura de siglo en siglo aunque no sabe el ruso. Admira la arquitectura barroca italiana de Leningrado; recuerda las relaciones entre la gran Catalina y Diderot, las relaciones literarias en el siglo XIX entre Turgueniev y Flaubert y su propio descubrimiento de Dostoievski a través de Gide. Durante la función del Ballet Bolshoi, Carpentier queda encantado por la exposición de fotografías de Anna Pavlova, cuyas visitas a Cuba a partir de 1915 él recuerda personalmente. También se impresiona mucho ante la exposición retrospectiva de Roerich, escenógrafo y libretista de *La consagración de la primavera* de Stravinski, título que Carpentier había de usar para su novela épica de la Revolución cubana.

La cuarta escala de su viaje artístico es Praga, cuyas glorias arquitectónicas, musicales y literarias se trazan desde Jan Hus hasta Franz Kafka.

Pues bien, después de describir en tono tan exaltado las maravillas de Praga, de Moscú y Leningrado, del Asia central islámica y de China, la insistencia de Carpentier en el carácter america-

no de lo real maravilloso no convence del todo. Los nuevos ejemplos americanos que ofrece son la crónica de Bernal Díaz del Castillo sobre la conquista de México, que, según Carpentier, supera las maravillas de las novelas de caballería; el tirano boliviano Melgarejo, que obligó a su caballo Holofernes a que bebiera cubetas de cerveza; José Martí, quien escribió uno de los mejores ensayos, en cualquier idioma, sobre los impresionistas franceses; Rubén Darío y su transformación de toda la poesía escrita en español, no obstante haber nacido en un país predominantemente analfabeto como Nicaragua; y las maravillas precolombinas de Tikal, Bonampak, Tiahuanaco, Monte Albán y Mitla. Luego, en este mismo ensayo, Carpentier reproduce el prólogo a *El reino de este mundo* con una nota al pie de página indicando que el surrealismo ha perdido su influencia en los últimos quince años mientras lo real maravilloso sigue proliferando: "cada vez más palpable y discernible, que empieza a proliferar en la novelística de algunos novelistas jóvenes de nuestro continente" (111).

Por fin, en su conferencia del 22 de mayo de 1975 en Caracas, publicada en el breve libro *Razón de ser* (1976), Carpentier acaba por destruir su propio concepto teórico de lo real maravilloso subrayando su equivalencia con el barroco, que de ninguna manera se limita a América Latina. La conferencia se titula "Lo barroco y lo real maravilloso". Carpentier define lo barroco en términos generales en contraste con la definición específica de la modalidad del siglo XVII. Carpentier contrasta el barroco con el clasicismo en todos los periodos cronológicos y en todas las tierras. Lo define como un arte dinámico obsesionado con el adorno de todas las superficies. Según Carpentier, el barroco florece en la escultura indostánica, en la catedral de San Basilio de Moscú, en toda Praga, en *La flauta mágica* de Mozart, en el *Orlando furioso* de Ariosto, en Shakespeare, en Rabelais y en escritores, compositores y artistas tanto del siglo XIX como del XX: Delacroix, Picasso, Wagner, Lord Byron, Goethe, Proust, Débussy y Maiakovski. Carpentier se exalta tanto con su visión del barroco que lo aplica a toda América Latina:[5] "América, continente de simbiosis, de mutaciones, de vibraciones, de mestizajes, fue barroca

[5] Carpentier no fue el único con esta visión del barroco. En el otoño de 1948, el catedrático mexicano Julio Jiménez Rueda, en un curso sobre la literatura barroca de España en el siglo XVII, en la Universidad Nacional Autónoma de México, proclamó que hasta el mole, rica salsa mexicana, era barroco.

desde siempre: las cosmogonías americanas, ahí está el *Popol Vuh*, ahí están los libros de *Chilam Balam*..." (179). Carpentier asocia la fachada del templo de Mitla con las treinta y tres variaciones de Beethoven sobre un tema de Diabelli, lo mismo que con las *Variaciones* de Schönberg. Para ligar el barroco a lo real maravilloso, Carpentier enumera la gran variedad de tipos raciales en América y luego afirma categóricamente que cada uno contribuye con sus propios rasgos barrocos a lo real maravilloso: "Con tales elementos en presencia aportándole cada cual su barroquismo, entroncamos directamente con lo que yo he llamado lo real maravilloso" (183). Luego define lo maravilloso como algo extraordinario que causa admiración: "asombroso por lo insólito" (183); "todo lo insólito es maravilloso" (184).

Por supuesto que nada es más insólito, y por lo tanto más maravilloso, que el estilo del propio Carpentier en todas sus novelas desde *El reino de este mundo* hasta *El arpa y la sombra*. En efecto, todos los críticos literarios están de acuerdo en su descripción del estilo de Carpentier: neobarroco con oraciones largas llenas de enumeraciones eruditas, percepciones multisensoriales y la mediación de la realidad a través de todas las artes. Este estilo se usa para describir no solamente el mundo haitiano del ex cocinero que llega a ser el rey Henri Christophe en *El reino de este mundo*, sino también el mundo del Vaticano del ex seminarista empobrecido que llega a ser el papa Pío IX en *El arpa y la sombra*. Así es que la obsesión de Carpentier con el barroco y con lo real maravilloso no proviene exclusivamente ni aun predominantemente de la realidad americana, sino de su propia visión erudita del mundo entero.

Otro aspecto muy importante del tercer ensayo de Carpentier sobre lo real maravilloso, que es el último, es que por primera vez reconoce el problema de distinguir entre lo real maravilloso y el realismo mágico. Aunque Carpentier afirma que conoce el libro de Franz Roh, en su edición en español publicado por la *Revista de Occidente*, lo interpreta equivocadamente:

En realidad, lo que Franz Roh llama realismo, es sencillamente una pintura expresionista, pero escogiendo aquellas manifestaciones de la pintura expresionista ajenas a una intención política concreta. No hay que olvidar que al terminarse la primera Guerra Mundial, en Alemania, en una época de miserias y de dificultades y de dramas, en una

época de bancarrota general y de desorden, surge una tendencia artística llamada *expresionismo*.

En honor a la verdad, el expresionismo era un movimiento predominante en la pintura europea *antes* de la primera Guerra Mundial. Sus comienzos datan de la primera década del siglo xx. Aunque algunos cuadros expresionistas aparecen en Alemania durante la década de los veinte, el movimiento fue declarado muerto oficialmente en 1920. La tesis de Franz Roh era que el realismo mágico surgió como reacción en contra del expresionismo y con gran precisión Roh enumeró los veintidós rasgos distintivos.

En ese tercer ensayo, Carpentier luego repite su crítica del surrealismo en contraste con lo real maravilloso que es "latente, omnipresente en todo lo latinoamericano. Aquí lo insólito es cotidiano, siempre fue cotidiano" (187). Después de repetir los ejemplos de Bernal Díaz del Castillo, Henri Christophe y otros, Carpentier identifica lo real maravilloso con el barroco: "Tengo que lograr con mis palabras un barroquismo paralelo al barroquismo del paisaje del trópico templado" (191). Después rinde homenaje a los novelistas de la generación anterior, que eran capaces de describir las selvas barrocas en *La vorágine* (José Eustasio Rivera) y en *Canaima* (Rómulo Gallegos). También reconoce su parentesco literario con Miguel Ángel Asturias, cuyas obras revelan la influencia del *Popol Vuh*. Es curioso que Carpentier considere a Asturias un escritor de transición entre Rómulo Gallegos y él mismo, puesto que Asturias apenas le llevaba cinco años a Carpentier, murió sólo seis años antes que Carpentier y sus datos biográficos y su carrera profesional revelan semejanzas asombrosas.[6]

Lo real maravilloso de Miguel Ángel Asturias

Aunque se ligan constantemente los nombres de Alejo Carpentier (1904-1980) y de Miguel Ángel Asturias (1899-1974) como los que más cultivaban lo real maravilloso, hay diferencias importantes entre los dos. Más que nada, no hay que dejarse engañar

[6] Véase Menton, "Asturias, Carpentier y Yáñez: paralelismos y divergencias", *Revista Iberoamericana*, 67 (enero-abril de 1969), 31-52; reproducido en Menton, *Narrativa mexicana desde "Los de abajo" hasta "Noticias del imperio"*, Tlaxcala, Universidad Autónoma de Tlaxcala, 1991, 43-66.

por el hecho de que Asturias empleara el término "realismo mágico" para referirse a su propio "real maravilloso", que es muy semejante a aquél de Carpentier, pero más auténtico. En su entrevista con Günter Lorenz, publicada en enero de 1970 en *Mundo Nuevo*, Asturias da un ejemplo muy claro de un fenómeno alucinatorio y lo que significa dentro de una comunidad pueblerina en Guatemala:

> Un indio o un mestizo, habitante de un pequeño pueblo, cuenta haber visto cómo una nube o una piedra enorme se transformó en una persona o en un gigante o que la nube se convirtió en una piedra. Todos estos son fenómenos alucinatorios que se dan frecuentemente entre las personas de los pueblitos. Por supuesto uno se ríe del relato y no lo cree. Pero cuando se vive entre ellos, uno percibe que estas historias adquieren peso. Las alucinaciones, las impresiones que el hombre obtiene de su medio tienden a transformarse en realidades, sobre todo allí donde existe una determinada base religiosa y de culto, como en el caso de los indios. No se trata de una realidad palpable, pero sí de una realidad que surge de una determinada imaginación mágica. Por ello, al expresarlo, lo llamo "realismo mágico" [49].

Mientras Carpentier proclamó el concepto de lo real maravilloso a base de una visita breve a Haití a fines de 1943, Asturias se identificaba mucho más con la cultura maya predominante de Guatemala. En efecto, su madre era indígena y durante algunos años de su niñez, Asturias vivió con sus abuelos maternos en un pueblecito de la Baja Verapaz: "Y allí entré en contacto con el mundo de los indios, conocí sus leyendas y sus canciones" (47). En cambio, el padre de Carpentier era francés y su madre rusa, los dos nacidos en Europa.

Mientras sólo una de las novelas de Carpentier, *El reino de este mundo*, está profundamente empapada de lo real maravilloso, tres de las obras principales de Asturias, *Leyendas de Guatemala* (1930), *Hombres de maíz* (1949) y *Mulata de tal* (1963), están íntimamente ligadas al mundo mitológico del *Popol Vuh*. En *Miguel Ángel Asturias's Archaeology of Return* (*La arqueología del regreso de Miguel Ángel Asturias*, 1993), René Prieto aboga apasionadamente por una revalorización del papel de Asturias en la evolución de la novela latinoamericana con base en esas tres obras indígenas. Además, todas las novelas y relatos de Asturias están ubicados específicamente en Guatemala, con personajes individualizados que

hablan con un fuerte sabor guatemalteco. En cambio, en *El reino de este mundo*, el narrador omnisciente mantiene constantemente la erudición eurocéntrica de Carpentier, fundiendo acertadamente lo real maravilloso propio de Haití y su tremenda documentación histórica, sus conocimientos enciclopédicos de todas las artes y su predilección por las descripciones enumerativas y multisensoriales. Mientras *El reino de este mundo* de Carpentier, igual que varios cuentos de Borges, está filosóficamente preocupada con el carácter cíclico de la historia, Asturias tiene mucho más interés en captar la realidad guatemalteca desde la perspectiva indígena, es decir, una perspectiva que considera las leyendas y la magia como partes integrantes de la realidad.

Gaspar Ilom, héroe arquetípico de *Hombres de maíz*, tiene rasgos sobrenaturales que el narrador no explica en términos racionales como hace el narrador en *El reino de este mundo* respecto a Mackandal. Gaspar y su pueblo son descendientes de los primeros seres humanos creados por los dioses según el *Popol Vuh*, biblia maya transcrita por uno de los primeros misioneros y luego traducida al español en el siglo xviii. Nicho, cartero rural, cae en un pozo muy profundo y durante su descenso arquetípico al infierno, transformado en coyote, presencia la creación legendaria de los hombres de maíz. La Madre Tierra se representa tanto en su arquetipo positivo como en el negativo. El curandero con nahual de venado muere cuando muere el venado. El Diablo y sus parientes legendarios, el Sombrerón y la Llorona, asumen la forma de la Serpiente de Castilla. Uno de los soldados hace un pacto con el Diablo para poder prever el futuro. Todos estos episodios legendarios y mágicos se funden totalmente con las inolvidables escenas realistas de la intervención quirúrgica de un curandero para quitarle las cataratas a Goyo Yic, y la divertidísima venta mutua de bebidas de Goyo Yic y su socio Mingo, hasta que ya no queda ni una gota de licor y tampoco se ve ninguna ganancia. El sabor realista de la novela se refuerza por el uso abundante del dialecto rural guatemalteco. El equivalente dialecto cubano no se encuentra en las novelas de Carpentier.

Mulata de tal (1963) representa una ruptura aún más grande con la novela tradicional europea, a causa de la subordinación de la dimensión realista de la novela al mundo legendario y mágico del *Popol Vuh*. No hay ni trama coherente ni personajes totalmente humanos. La protagonista del título, la mulata, se identifica

con la serpiente pero también es la encarnación de la mujer ase-
xual negativa. En una versión guatemalteca de la leyenda de
Fausto, Celestino Yumí vende a su esposa Catalina al diablo por
una gran cantidad de dinero. Celestino y Catalina se transforman
después en enanos y gigantes, tomando nuevos nombres. La ma-
yor parte de estas transformaciones ocurren en el pueblo de Tie-
rrapaulita a donde van para estudiar la brujería: "Es la ciudad
universitaria de los brujos" (94). No tardan en estallar luchas en-
tre los demonios y los héroes legendarios de los indios y sus riva-
les cristianos, como reflejo del aspecto sincrético de la religión y
de la cultura en general de Guatemala.

Este análisis comparativo entre Asturias y Carpentier no apun-
ta en absoluto a una evaluación estética relativa. Más bien son
comentarios respecto a las diferencias entre los dos autores en
cuanto a lo real maravilloso. No cabe duda de que la reputación
literaria de Carpentier ha subido desde fines de la década de los
sesenta mientras que la de Asturias ha bajado.

La identificación de Carpentier con la Revolución cubana, a
pesar de unos momentos difíciles,[7] ha contribuido a reforzar su
reputación profesional entre la mayoría de los intelectuales la-
tinoamericanos, europeos y estadunidenses. Otro factor, igual-
mente importante o más, ha sido el auge de la nueva novela his-
tórica a partir de 1975, con el reconocimiento consiguiente de
Carpentier como iniciador con *El reino de este mundo* y luego como
cultivador continuo con *Concierto barroco* y *El arpa y la sombra*. En
cambio, la reputación de Asturias ha bajado desde que aceptó en
1966 el puesto de embajador en Francia durante el gobierno de
Julio César Méndez Montenegro, bajo el control de los militares.
Desde el punto de vista literario, el regionalismo de las novelas
de Asturias y su protesta política y social se consideran anacróni-
cos entre los críticos que se han identificado con el *boom* y con el
posmodernismo.

"LE RÉALISME MERVEILLEUX" DE JACQUES STÉPHEN ALEXIS

Aunque hace varias décadas que los latinoamericanistas discu-
ten la oposición entre el realismo mágico y lo real maravilloso,
no fue sino hasta 1991 que esa oposición fue estudiada desde una

[7] Véase Menton, *Prose Fiction of the Cuban Revolution*, 134.

perspectiva internacional, y asombrosamente desde una perspectiva francesa: la disertación doctoral de Charles Werner Scheel, *Magical versus Marvelous Realism as Narrative Modes in French Fiction (El realismo mágico frente al realismo maravilloso como modalidades narrativas en la novelística francesa)* (Universidad de Texas, 1991). A pesar de que no comparto el escepticismo de Scheel sobre la posibilidad de "incluir bajo una sola etiqueta fascinante [realismo mágico], una producción internacional muy compleja" (92) y sus dudas sobre la posibilidad de aplicar a la literatura los rasgos artísticos señalados en 1925 por Franz Roh (aunque elogia abiertamente el libro de Roh), su interpretación del realismo maravilloso es una contribución significativa a la comprensión de lo real maravilloso de Carpentier.

Además de aplicar respectivamente las distinciones teóricas entre el realismo mágico y el realismo maravilloso a los novelistas franceses Marcel Aymé, por una parte, y Jean Giono y Julien Gracq por otra, reconoce la importancia del novelista haitiano Jacques Stéphen Alexis (1922-1961) en la configuración del término "realismo maravilloso", presentado por Alexis el 21 de septiembre de 1956 en el Primer Congreso Internacional de Escritores y Artistas Negros, celebrado en la Sorbona de París.

Teniendo en cuenta que la primera explicación hecha por Carpentier de lo real maravilloso se publicó en *El reino de este mundo*, una novela sobre Haití, es verdaderamente asombroso que los críticos de la literatura latinoamericana no hayan comparado, que yo sepa, las declaraciones teóricas de Alexis con las de Carpentier.

Por ser creyente del marxismo y miembro del Partido Comunista, Alexis se oponía al concepto de la *négritude;* no creía en la "homogeneidad universal de la cultura negra... se negaba a considerar la cultura haitiana como sencillamente neoafricana" (Dash, 187); y criticaba el vudú haitiano. Sin embargo, reconocía la necesidad de retratar todos los aspectos de Haití. Propuso para el grupo de pintores contemporáneos de Haití el nombre de escuela del realismo maravilloso y, en su "Prolegómeno a un manifiesto del realismo maravilloso haitiano", definió su arte popular: "El arte haitiano presenta en efecto lo real acompañado de lo extraño, de lo fantástico, del elemento de ensueño, del crepúsculo, de lo misterioso y de lo maravilloso" (Séonnet, 70). Sin rechazar el arte occidental, Alexis insiste en que el arte haitiano no sigue sus ideales de "orden, belleza, lógica y sensibilidad con-

trolada" (Séonnet, 70). También señaló que en el mundo subdesarrollado, la gente goza de un mayor uso de los sentidos. Aunque la explicación de Alexis se parece a la del famoso prólogo de Carpentier, Alexis no lo menciona en absoluto. Se diferencia de Carpentier sólo en su orientación populista: "¡Viva un realismo vital, ligado a la magia del universo, un realismo que conmueve no sólo el espíritu sino también el corazón y todo el árbol de los nervios!" (Séonnet, 71).

Saltando desde el trabajo teórico de Alexis a *Les Arbres musiciens* (*Los árboles cantantes*, 1957), quizás la más conocida de sus tres novelas, se nota que el retrato del mundo maravilloso de Haití también es algo ambiguo. En un panorama muralístico no muy bien realizado, el tema principal parece ser la lucha entre la Iglesia católica y la religión vudú que se basa en el culto a los dioses africanos. El narrador omnisciente en tercera persona parece simpatizar con los devotos oprimidos del vudú pero su simpatía no es incondicional puesto que él mismo no es creyente. La descripción realista de una ceremonia vudú cuyo propósito es destruir al teniente Edgar Osmin tiene un tono claramente crítico: "El espectáculo tenía algo alucinatorio, algo barroco, algo irreal que proyectaba hasta el cielo un sello *grandguignol* de montaje teatral, de superchería, de brujería y de ignorancia" (370). Al hechicero violento Danger Dossous, quien montó el espectáculo disfrazado de cerdo gigantesco, se enfrenta el viejo sacerdote supremo Bois d'Orme, quien acaba por vencerlo.

Aunque el conflicto principal de la novela parece ser entre la Iglesia católica hegemónica, representada por el padre Diógenes Osmin, y los creyentes del vudú que provienen de la clase baja, lo que hace estallar el conflicto es la invasión de una compañía estadunidense de caucho que está respaldada por el gobierno y el ejército, además de por la Iglesia. Los campesinos resultan despojados de su tierra y luego se reclutan para tumbar los pinos cantantes, que una vez heridos ya no cantan. No obstante, la novela termina con una nota improbablemente optimista: Gonaïbo, el solitario muchacho maravilloso de la naturaleza, se casa con la nieta de Bois d'Orme, que lleva el nombre simbólico de Harmonise, y los dos dejan las abras para penetrar felizmente en el bosque de la sierra. La última oración de la novela es: "Los árboles cantantes se tumban de vez en cuando pero la voz del bosque es siempre igualmente poderosa. La vida comienza" (392).

Con base en la ponencia teórica de Alexis de 1956, de sus tres novelas —*Compère Général Soleil (Compadre general Sol,* 1955)*, Les Arbres musiciens (Los árboles cantantes,* 1957) y *L'Espace d'un cillement (El espacio de un guiño,* 1959)—, de su colección de cuentos *Romancero aux étoiles (Romancero a las estrellas,* 1960) y también del libro de Amaryll Chanady, *Magic Realism and the Fantastic. Resolved versus Unresolved Antinomy (Realismo mágico y lo fantástico. Antinomia resuelta contra antinomia irresuelta,* 1985), Charles Werner Scheel define el realismo maravilloso en su disertación doctoral con los rasgos siguientes:

1. En el realismo maravilloso, cada suceso en una novela puede integrarse en cierto código de realidad (o irrealidad) que el lector acepta; a diferencia del realismo mágico donde un suceso inusitado dentro de un ambiente predominantemente realista provoca asombro en el lector. En el realismo maravilloso, por lo menos algunos de los personajes creen los sucesos irracionales que los autores pueden creer o no.[8]

2. El realismo maravilloso funde una narración maravillosa y un solo código del misterio de la naturaleza, una "visión animista del mundo" (136).

3. El realismo maravilloso tiende a rechazar la narración de tiempo lineal a favor del tiempo cíclico, repetitivo o hasta retrógrado.

4. El realismo maravilloso se caracteriza por la exaltación del autor en contraste con la discreción y la moderación de los autores mágico-realistas. Estos tienden a ser más cerebrales que efusivos.[9] El lenguaje de los realistas maravillosos tiende a ser muy poético y complejo. Se subrayan los cinco sentidos con una abundancia de símiles y metáforas, patrones rítmicos recurrentes, enumeraciones eruditas y un vocabulario muy específico.

El análisis comparativo teórico entre el realismo mágico y el realismo maravilloso, más los comentarios sobre las novelas de Carpentier, de Asturias y de Alexis entre 1949 y la década de los

[8] Además de Carpentier, Simone Schwarz-Bart, nacida en la isla caribeña de Guadalupe, no cree las mismas cosas que su protagonista en *Pluie et vent sur Télumée Miracle (Lluvia y viento sobre Télumée Miracle,* 1972), según Maryse Condé: "Sin embargo, no se puede dejar de notar la distancia que Simone Schwarz-Bart pone entre ella y sus personajes, cuando aparece la cuestión de sus poderes sobrenaturales" (*La parole des femmes,* 56 *[La palabra de las mujeres]*). En cambio, Maryse Condé señala que Chinua Achebe, de Nigeria, sí cree lo que creen sus personajes. Según Scheel, hay "una fusión entre la perspectiva de los protagonistas y la voz del narrador, que es el resultado de una focalización fundida" (183).

[9] Dash, por ejemplo, se refiere a "la acumulación frenética de verbos y adjetivos en los trozos descriptivos de Alexis" (194).

años sesenta, se complementarán ahora con el estudio de un grupo de novelas caribeñas en francés, afroamericanas y latinoestadunidenses escritas por mujeres en las décadas de los años setenta y ochenta.

"Pluie et vent sur Télumée Miracle" y "Ti Jean l'Horizon" de Simone Schwarz-Bart

De los tres países francófonos del Caribe —Haití, Guadalupe y Martinica—, Haití se destaca claramente como el más importante a causa de su tamaño, su población y el hecho de que su independencia data de principios del siglo xix. No obstante, a diferencia de Guadalupe y Martinica, Haití todavía no ha producido ninguna novela importante escrita por una mujer. También hay que constatar que, como dice la novelista y crítica guadalupeana Maryse Condé, "la meditación más interesante sobre la historia de Haití nos parece la de Alejo Carpentier en *El reino de este mundo*" (81).

Helmtrud Rumpf elogia a la guadalupeana Simone Schwarz-Bart (1938) por haber intentado con sus dos novelas "crear una epopeya antillana y afirmar así la autonomía cultural" (246). Kitzie McKinney opina que "Télumée Lougaundor apenas merece calificarse de heroína de una búsqueda" (651) pero reconoce que la novela *Pluie et vent sur Télumée Miracle* ofrece "un planteamiento audaz y muy poético de los conflictos entre el hombre y la mujer, entre el individuo y la comunidad, entre la riqueza material y el tesoro espiritual" (651). Marie-Denise Shelton considera que *Ti Jean l'Horizon* es "una de las obras literarias más logradas de las Antillas" (432). A mi propio juicio, ninguna de las dos novelas de Schwarz-Bart me parece artísticamente superior a *El reino de este mundo* de Carpentier, pero sí me parecen representantes más auténticas de lo real maravilloso. El retrato de Guadalupe, su tierra y su cultura, no se capta a través de una lente eurocéntrica. A excepción de unas breves alusiones a la Revolución francesa, los sucesos históricos están notablemente ausentes y tampoco se mencionan las grandes obras de la pintura, la escultura y la música del mundo occidental.

No sólo eso, sino que las dos novelas de Schwarz-Bart indican la extensa gama de lo real maravilloso. Mientras *Pluie et vent sur Télumée Miracle (Lluvia y viento sobre Télumée Miracle,* 1972) es una visión básicamente realista, pero con elementos poéticos y fol-

clóricos, de la vida rural de una mujer en Guadalupe, *Ti Jean l'Horizon (Ti Jean el horizonte,* 1979) presenta el viaje arquetípico y mitológico del héroe masculino desde Guadalupe hasta el África occidental, pasando por la Cueva de los Muertos, un puerto no identificado de Francia y, por fin, el regreso a Guadalupe con un predominio de elementos inusitados, maravillosos y fantásticos. Las dos novelas expresan una identificación muy fuerte con la patria, rechazando tanto a Francia como a África, y las dos terminan con una nota optimista después de trazar las distintas etapas de vida de los dos protagonistas.

Aunque Télumée, protagonista de *Lluvia y viento sobre Télumée Miracle,* y su abuela Toussine (Reine Sans Nom)* curan a la gente y a los animales con hierbas, y aunque de vez en cuando se comunican con el alma de los difuntos queridos a través de los sueños, no hay más que una transformación maravillosa de un ser humano en un animal o en un insecto comparable a las transformaciones en *El reino de este mundo:* la transformación en un perro de la hechicera Man Cia. A pesar de su papel relativamente poco importante en la novela, la transformación se presenta de un modo tan hermoso que es uno de los mejores ejemplos de lo real maravilloso en todas las literaturas. Mientras Télumée vive con su abuela Reine Sans Nom durante los años de la preadolescencia, cuestiona el poder sobrenatural de Man Cia. Reine Sans Nom se encoge de hombros y dice con un toque delicado de humor: "...por cierto que Man Cia no se contenta con la forma humana que el buen Dios le ha dado; ella tiene el poder de transformarse en cualquier animal... y quién sabe, ¿tal vez sea ella esa hormiga que corre sobre tu cuello, escuchando el mal que tú estás diciendo acerca de ella?..." (56). Más tarde en la novela, Télumée vive por poco tiempo con Man Cia en su choza en el bosque para aprender los secretos de las yerbas y otros modos de curar. Man Cia le dice a Télumée que no debería sorprenderse "si en vez de encontrarme de cristiana, me encuentras de perro" (191). La descripción en dos páginas del encuentro de Télumée con el perro es una excelente presentación de cómo poco a poco la Télumée racional acepta la transformación de Man Cia. Al principio, Télumée trata al perro como a cualquier perro común y corriente pero luego se da cuenta de que es, en realidad, Man Cia transformada. Télumée le habla al perro y le proporciona comida en la

* Reina sin nombre.

choza de Man Cia y los dos se tratan mutuamente con afecto. Un día, al entrar en la choza, Télumée descubre que el perro ya no está, lo que significa la muerte de la vieja hechicera. En ningún momento se mencionan disfraces ni otras explicaciones racionales de este fenómeno; en la cultura de Guadalupe, los personajes aceptaban el hecho de que ciertas personas tenían este poder.

Sin embargo, el verdadero eje de la novela no es el retrato del animismo o del vudú de Guadalupe, sino el retrato de la protagonista heroica, quien simboliza a la mujer guadalupeana lo mismo que a la Madre Magna arquetípica que se identifica con la tierra. Desde su primer encuentro, Man Cia le pronostica a Télumée una vida fuerte: "serás sobre la tierra como una catedral" (58). Las últimas palabras de Télumée confirman la profecía: "pero moriré allá, como estoy, de pie, en mi pequeño jardín, ¡qué alegría!..." (249). Como mujer simbólica y positiva, Télumée pasa por una serie de altibajos, expresados a menudo en términos religiosos, o como lo expresan respectivamente Angelita Dianne Reyes y Beverley Ormerod: "El ciclo de la muerte simbólica y la resucitación capta la habilidad de trascender las crisis de la vida" (87); la vida de Télumée "se puede describir como un patrón recurrente de subida, ruina y renacimiento subsiguiente" (110). Hija ilegítima de la hija de Toussine, nombrada irónicamente Victoire, Télumée, a la edad de diez, se convierte en "huérfana" cuando su padre muere en una pelea de cantina y su madre se junta con otro hombre. Para que éste no sienta ninguna tentación, Victoire manda a su hija Télumée a vivir con la abuela Toussine. Télumée cruza el puente simbólico (la traducción al inglés de la novela se titula *The Bridge of Beyond [El puente del más allá]*) "en una tierra lejana iluminada de un modo fantástico" (47).

El primer amor de Télumée, Elie, y su matrimonio son tan idílicos que después ella alude al "tiempo de mi ascensión" (153). Sin embargo, la felicidad no puede durar porque "la mujer que ha reído es aquella que va a llorar" (153). Unos fuertes aguaceros seguidos de calor y de sequía provocan que se interrumpa la construcción de casas y Elie, que es aserrador, ya no tiene trabajo. Se pone a beber y a pelear, golpea brutalmente a Télumée y acaba por echarla de su choza para instalar a otra mujer. Télumée, totalmente aturdida, logra llegar a la choza de la abuela Reine Sans Nom. Después de que ésta le da un alfilerazo, varias semanas después Télumée se sumerge en el arroyo y renace: "...en este mismo

momento, dejé mis penas en el fondo del arroyo y están ya bajando con la corriente para apoderarse de otro corazón que no sea el mío... háblame de la vida, abuela, háblame de eso..." (167).

Después de la muerte de su abuela, Télumée sufre otra crisis profunda pero, después de unas semanas, resucita y los vecinos la ayudan a trasladar la choza a un pueblecito en los llanos llamado La Folie (La Locura), una "cofradía de los desplazados" (187). Olympe, una mujer tímida y extraña, se hace amiga de Télumée y la ayuda a superar su dolor al punto de poder aceptar la oferta de matrimonio de Amboise, oferta consagrada por la ceremonia tradicional de la comunidad. Después de estar sentada impasiblemente sobre una piedra durante mucho tiempo, Télumée acaba por sentirse resucitada por los tambores y participa en la danza comunal: "En esta bella época de mi vida, mi pie de la suerte había aparecido" (211). Sin embargo, una vez más la felicidad no dura y Amboise muere escaldado durante la huelga en el cañaveral contra los dueños blancos de la compañía.

Télumée vuelve a resucitar, esta vez cuando acepta adoptar a la niña eferma llamada Sonore, de cuatro o cinco años de edad, undécimo hijo de una mujer pobre. Télumée nunca ha tenido niños propios: "Me puse a pensar, considerando mis entrañas que nunca se habían fecundado, el cielo color de plomo, el pánico de esta mujer y tomando a la niña de las manos, sentí agitarse en mí algo callado y olvidado durante mucho tiempo y era la vida" (227). Télumée logra curar a la niña. La ama y observa con fascinación cómo llega a la pubertad pero un hombre diabólicamente extraño, con el nombre irónico de "el ángel Médard", se congracia con Télumée y luego con Sonore. A ésta le da regalos para luego provocar desavenencias entre ella y Télumée. Médard acaba por huir con la adolescente, dejando a Télumée, otra vez, deprimida.

La novela termina con la apoteosis de Télumée por medio del perdón cristiano. Una noche, Médard, borracho, entra violentamente en su choza, lo tumba todo y trata de atacarla con un cuchillo. Dando traspiés, se cae golpeándose la cabeza contra el canto de la mesa y muere. Télumée se acerca cautelosamente armada de tijeras, pero luego se da cuenta de que lo único que quería Médard era el amor humano. Ella prepara el cadáver para el entierro y organiza el velorio. Los vecinos, reconociendo su bondad, le dan el sobrenombre de Miracle, Télumée Miracle, tal

como su abuela había sido renombrada Reine Sans Nom: "Querida mujer, el ángel Médard vivió como un perro y tú lo hiciste morir como hombre..." (239). Cuando Elie, su primer marido, reaparece, derrotado y aparentemente en busca de perdón, Télumée no puede obligarse a decir más que "—Sí, es muy triste... pero así es" (247). Sin embargo, más adelante observa que su incapacidad para perdonarle es el único remordimiento de su vida. Su santidad la reconocen sus ex vecinos de La Folie, quienes le dicen: "Madre Miracle, tú eres el árbol contra el cual se apoya nuestro pueblito" (243).

Télumée Miracle representa no solamente el triunfo de una mujer valiente e invencible, sino también simboliza el espíritu nacional de su patria. Se identifica con Guadalupe más auténticamente que Ti Noel con Haití en *El reino de este mundo*. Durante los años de felicidad con Amboise, a pesar de no ser dueños de la tierra, los dos llegan a fundirse con ella: "De año en año, este lugar perdido no nos permitía abandonarlo, nos pedía demasiado. A medida que nuestro sudor penetraba esta tierra, ella llegaba a ser nuestra, se metía en el olor de nuestro cuerpo, de nuestro humo y de nuestra comida" (212). En cambio, a través de la novela, hay alusiones negativas asociadas con los cañaverales de los blancos. Después de que Elie la rechaza brutalmente, Télumée tiene que trabajar cortando caña desde las cuatro de la mañana hasta el atardecer, embrutecida por el sol implacable y los mosquitos. Después, cuando los trabajadores se declaran en huelga, los dueños franceses les tiran chorros de agua hirviendo matando a Amboise y a los otros dirigentes.

Aunque la novela de Simone Schwarz-Bart de ninguna manera debería tildarse de novela antimperialista, como la trilogía bananera de Miguel Ángel Asturias, por ejemplo, las experiencias de Amboise en el cañaveral lo ponen a reflexionar sobre el papel de los negros en el mundo. Cuando era mucho más joven, lo metieron en la cárcel por haber atacado a un soldado francés a caballo quien atropellaba a un grupo de trabajadores en otra huelga. Su compañero de celda le explica las diferencias entre los blancos y los negros: "querido, un blanco es blanco y rosado, el buen Dios es blanco y rosado y donde se encuentra un blanco, ahí se extiende la luz. Ya, de la boca de su abuela, Amboise había aprendido que el negro es un coto de pecados en el mundo, la misma criatura del diablo" (215).

Después de salir de la prisión francesa, Amboise vivió en Francia por siete años en busca de una vida mejor. Al descubrir que los franceses tenían un carácter malo, decidió volver a sus raíces en Guadalupe. La formulación de su orgullo étnico refleja el optimismo general de la novela: "—Télumée, nos han pegado por cien años, pero tenemos suficiente valentía para mil años, yo te lo digo, yo te lo digo..." (218).

Por supuesto que la identificación de Télumée con su pueblo no necesita reforzarse. Desde el principio de la novela, ella está totalmente consciente de las diferencias entre la situación socioeconómica de los blancos y la de los negros. Al cruzar el umbral arquetípico por primera vez rumbo a la finca de los dueños del cañaveral donde va a trabajar de criada, la vista de la casa grande la deslumbra a pesar de sus inquietudes. Aunque Télumée trabaja bien como cocinera y lavandera y gana el respeto de los dueños, no se siente a sus anchas: "yo era una piedra debajo del agua y me callaba" (93).

El carácter fuerte de Télumée y la lealtad a su cultura se destaca aún más en contraste con su madre, quien abandona Guadalupe para vivir en la isla vecina de Dominica, de habla inglesa, y desaparece de la novela.

Mientras Télumée representa a la mujer arquetípica totalmente identificada con su tierra y su cultura con un mínimo de lo real maravilloso, Ti Jean, protagonista de *Ti Jean l'horizon* (*Ti Jean el horizonte*, 1979), la otra novela de Schwarz-Bart,[10] es el hombre arquetípico cuya aventura del héroe, envuelto en un máximo de lo real maravilloso, lo lleva a buscar sus raíces en África antes de volver a Guadalupe vía Francia.

El hecho de que la misma autora haya escrito dos novelas distintas sobre el mismo país utilizando distintos grados de lo real maravilloso debilita la teoría de Carpentier de que lo real maravilloso surge de la realidad maravillosa de un país exótico específico, como Haití o Guadalupe. El primero de los nueve "libros" de *Ti Jean el horizonte*, todos encabezados con un título-resumen de tres a siete renglones, revela que Schwarz-Bart está utilizando un

[10] Ella también colaboró con su marido André Schwarz-Bart en la novela más débil para los dos, *Un plat de porc aux bananes vertes* (*Un plato de cerdo con plátanos verdes*, 1967). La novela no tiene nada de magia ni de real maravilloso aunque la protagonista, encerrada en un manicomio de París, recuerda de vez en cuando escenas con su madre y con su abuela en Martinica.

narrador omnisciente de tercera persona quien, con un sentido del humor controlado, pide la colaboración del lector. La isla de Guadalupe es tan diminuta que "si tomas un mapamundi, podrás mirar, escudriñar, examinar, utilizar la pupila de los ojos en vano, será difícil percibirla sin la ayuda de una lupa" (9). Claro que el pueblito de Fond-Zombi será aún más difícil de percibir, pero "no obstante, este lugar existe y hasta tiene una larga historia cargada de maravillas, de sangre y de peines perdidos, de deseos tan vastos como aquellos que rondaban el cielo de Nínive, Babilonia o Jerusalén..." (10). La mención de las tres ciudades de la Antigüedad prepara al lector para la aparición del héroe mitológico Ti Jean, quien, según la crítica Kitzie McKinney, es "un héroe folclórico de Guadalupe, un renombrado héroe de la búsqueda" (651). En cambio, Télumée había sido una vieja amiga personal de la autora. Josie Campbell señala que el viaje cósmico de Ti Jean, con su salvación y su redención, "se parece a una versión negra de la historia de Jesucristo" (403).

Ti Jean, igual que el niño Jesús, entra en el mundo como resultado de una concepción inmaculada. Su madre Eloise, felizmente casada con Ti Jean (el hijo llevará el nombre de su padre), sufre una serie de abortos durante diez años antes de embarazarse milagrosamente con el héroe mitológico: "De repente algo le abrió los muslos, ella se sentía asaltar, se sentía penetrada por un cuerpo invisible; y puesto que ella reconoció el empuje, el ataque fabuloso del Inmortal, una ola de espuma la levantó y ella supo dentro de su confusión que este niño viviría, no se desprendería, no, de sus entrañas..." (26).

Desde la infancia, Ti Jean es distinto: su cara, sus gestos y su voz se parecen mucho a los de su abuelo Wademba, quien había llegado en 1789 desde África en un barco de esclavos; habla raras veces; tiene la cabeza tan grande como el estómago de una ballena, y se siente seguido de un espíritu en forma de un cuervo enorme. A pesar de eso, los tres primeros "libros" son relativamente realistas, con algunos de los mismos ingredientes que *Lluvia y viento sobre Télumée Miracle*. El amor idílico de Ti Jean por Egea Kaya recuerda el de Télumée por Elie; igual que Télumée, tanto Egea como Eloise, la madre de Ti Jean, se identifican con la isla de Guadalupe y son, cada una, la equivalente de la arquetípica Madre Magna o Madre Tierra. Ti Jean hasta llama a Egea "Pequeña Guadalupe" (105) y cuando entierra a su madre, pien-

sa que lo que más quisiera ella en su tumba es "la Guadalupe toda entera" (110). Los negros culpan a los blancos por haberlos explotado y por su complejo de inferioridad. Durante la huelga a muerte en el ingenio, Anancy, amigo de Ti Jean, queda herido (Amboise, segundo marido de Télumée, fue asesinado). La llegada en camiones de los nuevos dueños de la finca extiende el tiempo maravillosamente desde 1789 hasta mediados del siglo xx. Cuando uno de los nuevos finqueros trata de abrazar a Egea, Ti Jean, también como Amboise, ataca al francés con el machete cortándole la mano y luego decapita a otro blanco.

El predominio del realismo en la novela cambia en el libro tercero con la visión de Ti Jean de una vaca monstruosa, símbolo del arquetipo de la Madre Terrible, que se traga a los niños y hasta al sol. De ahí en adelante, va a predominar en la novela lo maravilloso o lo fantástico. No obstante, igual que en *El reino de este mundo*, por lo menos algunos de los sucesos maravillosos tienen una explicación racional. Por medio de la radio, los habitantes de Fond-Zombi se informan del eclipse que se ha visto por todo el mundo y que se estaban quemando las ciudades enteras de París, Lyon, Marsella y Burdeos: "al menos, se dijeron, aprendiendo todo eso por la TSF, al menos esta vez no seremos nosotros los únicos malafortunados" (84).

Sin embargo, el fin del libro tercero marca la frontera entre la realidad y lo maravilloso o lo fantástico. Después de consultar con los pocos amigos africanos de su abuelo Wademba que quedan, Ti Jean asume la forma del cuervo, vuela por encima de la isla, encuentra a la bestia capaz de devorar el mundo entero y, armado de una escopeta, entra en su boca: "empujando la escopeta contra su pecho, nuestro hombre dobló con mucho cuidado una pierna y luego puso el pie al interior, al otro lado de la fila de dientes..." (122).

Después de atravesar el cuerpo de la gran bestia, Ti Jean se encuentra en África, donde predominan los elementos de lo real maravilloso *en esta novela*.[11] Maïari, hijo menor del jefe del pue-

[11] Para desmentir la idea de los devotos de lo real maravilloso de que todos los países del Tercer Mundo caben dentro de esa categoría, Maryse Condé (1936), también guadalupeana, escribió *Ségou* (1984), una novela histórica de cerca de quinientas páginas, ubicada casi totalmente en África, cerca del Río Níger, la misma región donde se halla el pueblito de Wademba. No obstante, *Ségou* es una saga de familia realista que transcurre desde fines del siglo xviii hasta mediados del xix. El tema principal es la amenaza a las tradiciones culturales de África que

blo, le explica que su muerte está ligada a la de su abuelo Wademba y que la Muerte lo espera en la otra orilla del río. Ti Jean recuerda que su madre había caracterizado a África como "aquella tierra prodigiosa donde los dioses decidieron vivir" (135). Después de escuchar la versión de Maïari del mito cosmogónico de la creación, Ti Jean entra en el pueblo donde lo aceptan con ceremonias tradicionales como el guerrero que los va a ayudar en su resistencia a los invasores blancos. De repente, Ti Jean se da cuenta de que ha llegado al África de un siglo anterior: "Frente a estos asuntos de otro siglo, Ti Jean se sentía con vértigo preguntándose en qué época había caído, desde su entrada en el abismo abierto en el corazón de la aparición" (163). Una explicación parcial a la perplejidad de Ti Jean la da el color de su pelo, que se ha vuelto gris y blanco. Reconoce que ya tiene por lo menos 50 años de edad.

El ritmo del libro quinto se acelera a medida que el narrador omnisciente refiere las aventuras de Ti Jean en África, hasta su descenso arquetípico hacia el Reino de las Sombras. Aunque Ti Jean todavía recuerda cariñosamente a su querida Egea, conoce a Onjali en la orilla del Río Níger y se casa con ella. Más adelante, consigue por lo menos otras tres esposas que le dan varios niños. A pesar de considerarse un héroe legendario por su gran valor en una guerra entre tribus, los habitantes de su pueblo lo acusan después de brujería y lo matan a pedradas. Sin embargo, su espíritu se escapa y entra en la Cueva de los Muertos. Ti Jean se encuentra con una bruja, quien, después de que él le frota la espalda, se transforma en una joven bella y voluptuosa. Ella promete ayudarlo a volver a Guadalupe. Primero se encuentra en Francia después de cruzar el mar, pero está totalmente confuso respecto al momento cronológico y parece estar vivo y muerto a la vez. Su aparición inesperada en la bahía parece asustar a los otros remeros y le tiran flechas antes de huir.

Después de vagar casi a ciegas en la niebla francesa, Ti Jean se encuentra con el viejo Eusebio, amigo de su abuelo Wademba. Éste le proporciona una especie de muerte ceremonial que permite que Ti Jean venza a la Muerte con su espada, aunque la Muerte había tratado de engañarlo poniéndose la sonrisa de

provienen principalmente de la expansión rápida de la religión islámica pero también del imperialismo británico y francés, acompañado del cristianismo. La novela no tiene absolutamente nada de lo real maravilloso.

Egea. Mientras Ti Jean se ausentó de Guadalupe, hacía sólo dos años, vivió cuarenta años en África. La importancia de la búsqueda de sus raíces en África es que ya no puede pensar en volver allá. Expresa su fe en Guadalupe: "es que la tierra de Guadalupe era generosa antes, antes de la desaparición del sol: si alguien cortaba la rama de un árbol y la metía seca en la tierra, si la fuerza de la rama todavía se conservaba, acababa por echar sus propias raíces" (248).

Ti Jean vuelve a tomar la forma del cuervo y parte para Guadalupe. Al llegar, se encuentra viejo, en el periodo de la esclavitud. Descubre a Anancy, hermano de Egea y su amigo, colgado de un árbol, amarrado por las muñecas. Ti Jean da una paliza a los que vigilaban a Anancy, suelta a éste, lo cura y se entera de que Anancy ha sido el "Perseguido" (265), el rebelde eterno con muchas muertes y resucitaciones. Al darse cuenta de que Anancy está por abandonar el mundo de los vivos, Ti Jean se despide de él para buscar la aparición de la Devoradora del Mundo, la Bestia, cuya imagen como la Madre Terrible se confirma en lenguaje muy poético por sus senos largos: "Ti Jean extendió la punta de su espada un poco debajo de los senos largos, trazó una línea con là mayor delicadeza posible… y bajo los ojos aturdidos del viejo, apareció una esfera dorada que apartó los labios de la llaga y se levantó despacio por encima de los árboles, con la fragilidad emocionante de una burbuja, llegando por fin a las alturas sombrías del cielo donde empezó a brillar, como antes, el sol…" (278). Pocos momentos después, Ti Jean se transforma en un "adolescente inmenso" (279).

El breve libro noveno, con que se cierra la novela, termina con una nota optimista: Ti Jean siempre se había imaginado la vuelta a Guadalupe como el fin de su viaje, pero ahora se da cuenta de que sólo es el comienzo (286). Desde el principio hasta el fin de esta novela, se cumple con el primer requisito de Scheel para el realismo maravilloso: un código de realidad constante. Como el lector sabe desde el principio que la novela está basada predominantemente en mitos populares, no hay sucesos inesperados ni asombrosos, como los hay en las novelas *mágicorrealistas*.

Otro rasgo básico del realismo maravilloso es la frecuencia de las descripciones muy adornadas o neobarrocas, mucho más que en *Télumée*. Baste un solo ejemplo. El párrafo final del capítulo segundo del libro tercero comienza con la siguiente oración: "Las

estrellas se apagaban, una a una, y las puertas se abrían, las caras se volvían ávidamente hacia el cielo que giraba como una especie de cuadro grisáceo salpicado de brillos intermitentes, semejantes a las refulgencias de mica en una arena negra" (89).

"La mulâtresse Solitude" de André Schwarz-Bart y "Moi, Tituba, sorcière" de Maryse Condé

En contraste con el realismo maravilloso de *Télumée* y, sobre todo, de *Ti Jean el horizonte, La mulâtresse Solitude* (*La mulata Soledad*, 1972) de André Schwarz-Bart y *Moi, Tituba, sorcière* (*Yo, Tituba, hechicera*, 1986) de Maryse Condé, son novelas históricas, ubicadas respectivamente en Guadalupe y Barbados, cuyas heroínas legendarias no siguen "el código constante de la realidad" formulado por Scheel para el realismo maravilloso.

La mulata Soledad, publicada por André Schwarz-Bart (autor de *El último justo*) el mismo año en que su esposa publicó *Télumée*, revela su carácter dialógico en su epígrafe y en su epílogo. Mientras el breve epígrafe subraya la historicidad de la protagonista, el epílogo recalca su espíritu poético y de ensueño. El epígrafe es una cita de *Histoire de Guadeloupe* (París, 1921): "La mulata Soledad iba a ser madre; presa y encarcelada, ella fue ejecutada después de dar a luz el 29 de noviembre de 1802". En contraste, el epílogo más largo (página y media), impreso en letra cursiva, está escrito en el futuro y se refiere al turista que rendirá homenaje a la mártir Soledad, parecido a aquellos otros turistas que visitan las ruinas del *ghetto* de Varsovia, evocando de esa manera el fin trágico y poético de *El último justo*: "*Entonces, si está dispuesto a saludar un recuerdo, llenará el espacio con su imaginación; y, si tiene suerte, toda clase de figura humana surgirá a su alrededor, como hacen todavía, según se dice, bajo los ojos de otros viajeros, los fantasmas que vagan entre las ruinas humilladas del 'ghetto' de Varsovia*" (140).

La novela de Schwarz-Bart traza la historia de la heroína mulata legendaria en orden cronológico, desde el nacimiento de su madre hacia 1755 en África occidental, hasta su propia ejecución a manos de los franceses en 1802. No obstante, a pesar de las fechas exactas en *La mulata Soledad*, el tono de la novela es bastante poético porque se focaliza a través de los ojos de Bayangumay en África (parte primera) y a través de los ojos de su hija Soledad en

Guadalupe (parte segunda). Ésta, "según una tradición oral" (74), se volvió *zombie* a la edad de 11 años, lo cual significaba que "se acostaba con la mente intacta para luego despertarse perra" (74), sin alma. Sin embargo, a diferencia de la transformación de Man Cia en *Télumée*, según el estilo del realismo maravilloso, Soledad nunca se despierta perra, lo que puede atribuirse tal vez a la mayor distancia entre el narrador eurocéntrico y la protagonista.

En realidad, el carácter extraño de Soledad empieza mucho antes. Poco después de nacer, según la tradición de los mulatos recién nacidos atractivos, llevan a Soledad a la casa grande de la finca pero tienen que devolverla a su madre porque no se deja amamantar por las otras mujeres. Unos años después, cuando su madre la abandona para juntarse con los cimarrones, Soledad va a vivir en casa de un finquero benévolo donde cuida a la hija enfermiza. Ahí Soledad comienza a tartamudear y, por su aspecto de *zombie*, la llaman "Deux-âmes" ("Dos almas"). Ella parece comportarse de un modo servil pero su espíritu rebelde sigue creciendo.

En 1784, venden a Soledad y la ponen a trabajar en el cañaveral después de marcarla. A pesar de su mirada distraída propia de una loca, Soledad mantiene el espíritu rebelde e insiste con uno de los amos en que su nombre verdadero es Soledad: "—Con su permiso, maestro, me llamo Soledad" (75).

En 1787, Soledad se vende al Chevalier de Dangeau, finquero entusiasmado con las ideas revolucionarias de Rousseau y de Voltaire. Sin embargo, cuando las tropas de la Convención Revolucionaria desembarcan en 1795 y declaran la abolición de la esclavitud, Dangeau se une a los finqueros leales a la monarquía, pero antes expresa su preocupación por Soledad: "Y tú, pobre zombie, ¿quién te librará de tus cadenas?" (80). La respuesta inesperada de Soledad recuerda algunas de las respuestas abruptas de los personajes de *Cien años de soledad*: "La joven respondió sonriendo: —¿Qué cadenas, señor?" (80).

En realidad, la "esclavitud" toma otra forma cuando los republicanos convierten a los ex esclavos en trabajadores agrícolas, lo mismo que hacen los nuevos amos agrónomos en el gobierno republicano del presidente mulato Boyer en *El reino de este mundo*. Soledad corta caña cantando una parodia del himno revolucionario "La marsellesa":

Allons enfants de la Guinée
Le jour de travail est arrivé
Ah telle est notre destinée
Au jardin avant soleil levé
C'est ainsi que la loi l'ordonne
Soumettons-nous à son décret... [85].

[Vamos, hijos de la Guinea
El día del trabajo ya llegó
Tal es nuestro destino
Al campo antes del amanecer
Así manda la ley
Sometámonos a su decreto...]

Cuando Soledad trata de juntarse con los insurgentes negros, la rechazan por ser mulata: "¿Qué vienes a hacer por aquí, pedazo de mierda amarilla?" (88). Más tarde, sin embargo, en diciembre de 1798, logra incorporarse al campamento de cimarrones donde espera encontrar a su madre Man Bobette. Como preludio a eso, el narrador da dos páginas de explicación histórica sobre la instalación de la guillotina en la capital Pointe-à-Pierre y por toda la isla "en busca de ciudadanos que no comprendían sus nuevos deberes" (89). También explica cómo Víctor Hugues, el mismo personaje histórico que desempeña un papel importante en *El siglo de las luces* de Carpentier, explotaba a los esclavos liberados para promover los intereses comerciales de la República.

Entre los cimarrones, Soledad contribuye con la comunidad recogiendo hierbas medicinales en el bosque aunque todavía se comporta como *zombie* y se siente fuereña por no saber las danzas africanas. En una escaramuza con un grupo de soldados franceses que atacan el campamento, Soledad mata a un soldado con un machete como si estuviera soñando, lo que no puede menos que recordar la escena en *El último justo* cuando Mutter Judit salva a su familia matando al cosaco:

Como ella contemplaba la escena, Soledad se sentía flotar otra vez, de un modo desalentador, medio perro y medio mujer, hasta la punta de los largos dedos inseguros... Sonriendo de una manera incrédula, los combatientes observaban esta silueta, de aspecto extraño, remojada de agua salada, quien removía el sable perezosamente encima de la cabeza, como una joven que da vueltas a una sombrilla... Todavía recostado contra el árbol, el soldado blanco la veía con la misma mira-

da beata que los negros inmóviles en la otra orilla, allá abajo... Máta-
me, mátame, repitió ella dirigiéndole una mirada con los ojos inmen-
sos. Ella cayó al agua, agarró una roca plana y, tambaleando, pudo
subir arrastrándose la cuesta cubierta de hierba. Entonces el soldado
se movió, como para extender el cañón de su rifle; pero ella ya se
había arrimado a él y, modulando dolorosamente por última vez: oye,
te digo que me mates..., ella le hundió el machete en el vientre con la
mayor sencillez [105].

El acto heroico de Soledad le gana el respeto de sus compañe-
ros negros: "¿Ya estás de vuelta, ya estás de vuelta entre nos-
otros, negra, negra, negra...?" (107). Para abril de 1799, los pocos
cimarrones sobrevivientes reconocen que Soledad ha descubier-
to sus raíces africanas y la aceptan como su líder. Uno de ellos vi-
ve con ella y la pone encinta. En su último acto heroico, Soledad
le dispara a un soldado francés cuya muerte se describe de un
modo más mágicorrealista que real maravilloso:

> Al apretar ella el gatillo, el granadero francés pareció levantarse en el
> aire en un torbellino de piedras y de luz, de sangre roja, de pensa-
> mientos trémulos y desolados que atravesaron rápidamente el cielo
> antes de que estallara un enorme alboroto en el vientre de Soledad:
> todo el campamento Danglemont acababa de saltar echando en el
> mismo espacio a los hombres blancos y a los demás, en el mismo en-
> canto azul, en el mismo aniquilamiento... [131].

La contraportada de *La mulata Soledad* indica que este tomo iba
a ser el primero en un ciclo que había de abarcar el periodo de
1760 a 1953. *Un plat de porc aux bananes vertes* (1967),[12] publicada
bajo la firma de André y Simone Schwarz-Bart, había de consi-
derarse el preludio. Aunque *La mulata Soledad* es una novela in-
teresante, debería ampliarse más. La insistencia en incluir las
fechas históricas parece limitar el poder creativo del autor. Uno
de los rasgos sobresalientes de *Cien años de soledad* es precisamen-
te la omisión de años específicos, a pesar de su uso de días y me-
ses específicos y a pesar de la historicidad de la novela entera.
Asimismo, en las novelas de Simone Schwarz-Bart, la historici-
dad está subordinada acertadamente a la creación de una prota-

[12] En 1970, la Editorial Aguilar publicó en Madrid la traducción al español con
el título de *Un plato de cerdo con plátanos verdes* y el anuncio de que iba a ser el pri-
mer tomo del ciclo titulado *La mulata Soledad*.

gonista de carne y hueso en *Lluvia y viento sobre Télumée Miracle* y a la búsqueda arquetípica y fantástica de raíces en *Ti Jean el horizonte*. Puede ser que André Schwarz-Bart considere que esas dos novelas de su esposa completaron el ciclo, porque ninguno de los dos ha publicado otra novela desde 1979.

Moi, Tituba, sorcière noire de Salem (Yo, Tituba, hechicera negra de Salem, 1986) de Maryse Condé (1936), novelista, dramaturga y crítica guadalupeana prolífica, comparte muchos rasgos con *La mulata Soledad*, pero me parece mejor realizada. También novela histórica, su protagonista, como Soledad, es la heroína legendaria de su isla (Barbados) e hija de una negra violada por un marinero inglés durante la travesía de África. La novela cuenta con una narración en primera persona, rápida, lineal y con relativamente poco adorno: cómo ahorcaron a la madre de la protagonista-narradora por haberse defendido con un sable contra un finquero blanco lujurioso; cómo la huérfana Tituba fue criada por la vieja hechicera Mama Yaya, quien le enseña el oficio; la muerte de Mama Yaya cuando Tituba tiene catorce años; el amor profundo de ésta por John Indian; cómo ella fue entregada de esclava al ministro puritano Samuel Parris, inepto e iracundo, quien la lleva a ella y a John Indian a Boston y luego a Salem; su denuncia como bruja en 1692; su tortura y su encarcelamiento; su encuentro anacrónico en la cárcel con la adúltera Hester Prynne, protagonista de *The Scarlet Letter (La letra escarlata)* de Nathaniel Hawthorne; su perdón oficial en 1693 seguido de sus experiencias en casa del comerciante judío, rico, feo y bondadoso; su vuelta a Barbados; sus amores con Christopher, jefe de los cimarrones; su embarazo; cómo cura a Iphigène, hijo del legendario Ti Noel (¿el mismo personaje de *El reino de este mundo*?), después de que el mayordomo le da muchos latigazos; cómo se enamora apasionadamente de Iphigène; cómo éste se involucra en una sublevación malograda; y el ahorcamiento de Iphigéne y Tituba.

La obra ha sido injustamente llamada una parodia de la novela histórica (en contraste con *Ségou*, novela histórica más auténtica tal vez, de la misma autora) por Ann Armstrong Scarboro (221-225) y por Charlotte Bruner (864). Scarboro, sin embargo, en el epílogo a la traducción al inglés, reconoce su buena calidad a pesar de sus puntos de contacto con otras obras. Scarboro afirma que el título es "un eco obvio del título de la obra muy exitosa de Paul Guth (1926), *Moi, Joséphine, impératrice* (1979) (221). También

señala que el personaje secundario Yao se parece a Kunta Kinte de *Raíces*, de Alex Haley, pero informa que Maryse Condé no quedó muy impresionada por *The Crucible (El crisol*, 1953), drama muy famoso de Arthur Miller sobre las brujas de Salem (222).

> La compasión y la parodia, pues, se destacan como los rasgos más importantes de *Yo, Tituba, bruja negra de Salem*, novela que es bastante más compleja de lo que parece a primera vista. Si el amor determina la manera de ser de Tituba, la parodia determina cómo Condé crea a su protagonista semiépica. Su juego posmoderno e intertextual con otras obras literarias obliga a los lectores a entrar en un mundo literario opaco donde nada se define completamente pero mucho se escudriña. En ese universo ambiguo, los lectores descubren que las puertas están abiertas de par en par para las futuras revelaciones sobre cada individuo y sobre la sociedad en general. Como tantas novelas buenas, ésta proporciona la ocasión de enfrentarse con predisposiciones personales y también de ahondarse en el carácter humano [224].

Más que una parodia, *Yo, Tituba, hechicera negra de Salem* debe describirse más apropiadamente como una novela histórica tradicional con toques de intertextualidad cuya protagonista cabe completamente dentro del realismo maravilloso. Aunque, según Scarboro, Maryse Condé no conoce directamente la brujería, su protagonista, desde niña, se comunica con o hace aparecer los espíritus de los muertos de la manera más natural, sin ningún asombro de parte de los lectores. Como adolescente en Barbados, ella tiene fama de bruja capaz de tranformarse en pájaro, insecto o rana. En Salem, Judah White, mujer misteriosa que se proclama amiga de la hechicera muerta Mama Yaya, le explica a Tituba el poder de ciertas hierbas para curar y para abortar fetos. Además del gato negro que había asustado a la familia Parris en Boston, la misma Tituba queda impresionada con el montón de gatos en Salem, que obviamente constituyen un mal agüero: "una verdadera horda de gatos se perseguían efectivamente en la hierba. Maullaban, se acostaban sobre la espalda, levantando las patas nerviosas, terminadas en garras de acero" (96). Tituba siente la presencia de satanás en Abigail, sobrina del ministro Parris, y sus amigas que después gritan y se retuercen en el suelo como si estuvieran poseídas por el diablo a causa de la esclava mulata.

Mientras está en la cárcel, el gusto del acto sexual —"es el acto más bello del mundo" (73)— permite a Tituba resistir los intentos

de Hester Prynne de convertirla en feminista que odia a los hombres: "Ella terminó riendo y me abrazó: —¡Amas demasiado el amor, Tituba! ¡Nunca te convertiré en feminista!" (160).

Tituba, a los veinticinco años, junto con las otras "brujas" encarceladas, recibe el perdón del gobernador y poco después se descubre la conspiración de las niñas "hechizadas". La vuelta de Tituba a Barbados provoca un gran sentimiento de alegría entre su pueblo, que se refleja en uno de los pocos trozos poéticos de la novela:

> Dejamos la ciudad. De repente, como ocurre a menudo en nuestras tierras, la lluvia se quitó y el sol empezó a brillar una vez más, acariciando con su pincel luminoso los contornos del escarpado. La caña estaba en flor, un velo color de malva sobre los campos. Las hojas vidriosas de los ñames subían asaltando las estacas. Y un sentimiento de alegría vino a borrar aquél que me había invadido un instante antes. Nadie me esperaba, ¿había yo creído? ¿Cuando todo el país entero se ofrecía a mi amor? ¿No era para mí que el pájaro Zenaida dejaba escapar su gorjeo? ¿Para mí, que el papayo, el naranjo, el granado se cargaban de frutas? [221-222].

Sin embargo, el dominio de la hechicería no hace todopoderosa a Tituba. Por mucho que se esfuerce, a Christopher no lo puede rendir, impenetrable a las balas de los blancos como era el legendario Ti Noel. En cambio, sí es capaz de curar al moribundo Iphigène, quien, sin embargo, rechaza la fe de Tituba en los conjuros. Según Tituba, los espíritus de los muertos se oponen a la sublevación de los esclavos porque no es el momento apropiado; y ese momento puede ser que nunca llegue: "—La malafortuna del negro no tiene fin" (253). Iphigène insiste en seguir con la sublevación y los dos terminan ahorcados.

El epílogo de la novela confirma su realismo maravilloso y no está de acuerdo con el tono de una parodia. Tituba ha llegado a ser la heroína de canciones y rebeliones; su descendiente espiritual es Samantha, a quien enseña el poder de las hierbas para curar; y Tituba a veces asume la forma de un pájaro, de un chivo o de un gallo de pelea, reforzando de esa manera la simbiosis constante con la naturaleza en Barbados.

"TAR BABY" DE TONI MORRISON

Tar Baby (*Niño de brea*, 1982) de Toni Morrison (1931), premio Nobel 1993, también transcurre en una isla caribeña pero sólo vagamente específica. Cerca de la isla de Dominica (13), la Isla de los Caballeros se presenta en el primer capítulo envuelta en un aire de realismo mágico cuyo parentesco con *Cien años de soledad* es bastante obvio: "Cuando los obreros importados de Haití llegaron a desmontar la tierra, las nubes y los peces se convencieron de que se terminaba el mundo" (9). El símil extendido del pelo de las tías solteronas y las mariposas personificadas recurrentes[13] refleja mucho más la visión del mundo de la autora (realismo mágico) que la magia intrínseca del espacio específico (realismo maravilloso): "La niebla llegaba a veces a ese lugar en jironcitos, como el pelo de las tías solteronas" (62, 65, 71, 74, 77, 78, 194); "Sólo las mariposas tipo emperador parecían agitadas a causa de algo" (81, 87, 104, 113, 194). La intertextualidad con *Cien años de soledad* también se refuerza con el primer encuentro, en Maine, del confitero millonario Valerian Street con la reina de la belleza local (recuérdese el descubrimiento de Fernanda del Carpio por Aureliano Segundo), quien llega a ser su esposa:

> Su caminata desde la posada lo había llevado sólo dos cuadras hasta la calle principal donde se encontraba en medio del Desfile del Carnaval de la Nieve. Vio al oso blanco y luego la vio a ella. El oso estaba parado en las patas traseras y tenía las patas delanteras en actitud de bendecir. Una joven de mejillas rosadas le estrechaba una de las patas delanteras como si fuera su novia. El iglú plástico que estaba detrás de ellos destacaba de un modo deslumbrante su abrigo de terciopelo rojo y el manguito de armiño con el cual saludaba a la muchedumbre. Al momento en que él la vio, algo dentro de él se arrodilló [16].

La descripción del dolor de muelas de Valerian también recuerda la afición de García Márquez por la hipérbole: "se despertó con un dolor de muelas tan brutal que lo sacó de la cama y lo obli-

[13] Trudier Harris, subrayando la importancia del folclor afroamericano en la obra de Morrison, comete el error bastante común de identificar ese folclor con el realismo mágico en vez de con el realismo maravilloso o lo real maravilloso (138). Ella atribuye la personificación de las mariposas y de los árboles a la tradición afroamericana de personificación, animismo y percepción extraordinaria (139).

gó a arrodillarse... Directamente encima de las ondas de dolor, lloraba el ojo izquierdo mientras el derecho se secó de rabia" (14).

A pesar de la influencia de García Márquez, *Niño de brea* es una excelente novela acerca de dos puntos de vista opuestos respecto a la identidad étnica, cuyo título indica su base folclórica. En *Fiction and Folklore; The Novels of Toni Morrison (Narrativa y folclor; las novelas de Toni Morrison)*, Trudier Harris analiza las cinco novelas de Morrison como combinaciones de "la literatura impresa y la literatura oral" (1). En el resumen del famoso cuento folclórico de "Brer Rabbit" ("Manito Conejo") hecho por Harris, "un territorio prohibido resulta invadido por un fuereño quien intenta llevarse bienes valiosos. Cuando detienen al intruso en el cuento tradicional, él se escapa" (116). En las distintas versiones del cuento folclórico, el héroe puede ser la víctima o puede triunfar. El fuereño heroico de *Niño de brea* es Son Green, músico negro pobre e idealista, que viene del pueblo pequeño de Eloe en el norte de Florida. Se enamora de Jadine, mulata, hija más o menos adoptiva de Valerian Street, la cual trabaja de modelo en París. Aunque parecen una pareja ideal en términos sexuales, Son afirma su negritud y no quiere integrarse en el mundo blanco de la ciudad de Nueva York donde Jadine lo anima a que estudie. En cambio, cuando van a visitar el pueblo de Eloe, Jadine queda fascinada al principio, por su carácter exótico, pero pronto se da cuenta de que le sería imposible vivir allí y se escapa a París. La novela termina con una nota poética, optimista y parecida al realismo maravilloso de *El reino de este mundo* de Carpentier, de *Los árboles cantantes* de Alexis, de *Télumée* y *Ti Jean* de Simone Schwarz-Bart y de *Yo, Tituba, hechicera negra de Salem*. Son regresa a la Isla de los Caballeros para averiguar la dirección de Jadine en París pero se encuentra con la ciega madre tierra Thérèse, la de los "senos mágicos" (112), quien le convence que debe olvidarse de Jadine y juntarse con los rebeldes negros misteriosos del monte: "Puedes escoger ahora. Puedes librarte de ella. Te esperan en el monte. Andan desnudos y también son ciegos. Los he visto; sus ojos no tienen ningún color. Pero galopan; corren a caballo tan rápido como ángeles por las colinas de la selva tropical, donde todavía crecen los grandes *daisy trees*. Ve allí. Escógelos a ellos" (306).

Dos sagas de familia de 1993 de la literatura latina
de Estados Unidos: "So Far from God"
de Ana Castillo y "Dreaming in Cuban"
de Cristina García

La publicación en 1993 de la novela chicana *So Far from God (Tan lejos de Dios)* y la novela cubanoestadunidense *Dreaming in Cuban (Soñando en cubano)* indica la vigencia continuada del realismo mágico como una de las tendencias predominantes en la novela universal. Las dos obras también reflejan distintas combinaciones del realismo mágico[14] y el realismo maravilloso. El énfasis que se da a los aspectos mágicorrealistas tanto en las reseñas como en los anuncios comerciales recalca el reconocimiento universal otorgado al término en la actualidad. La novelista Barbara Kingsolver empieza su reseña de *Tan lejos de Dios* con la siguiente frase: "*Tan lejos de Dios* podría ser el vástago de una unión entre *Cien años de soledad* y *Hospital general*: un hijo de amor, mágico, melodramático y descarado que se niega a sentarse —y los lectores no pueden hacer más que esperar— y nunca se callará" (1). Más adelante, insiste en la procedencia hispanoamericana del realismo mágico estadunidense: "Con sus propuestas desvergonzadas para los cambios sociales, sin embargo, Castillo ha llevado su tema un paso más adelante dentro del reino del realismo mágico estadunidense, un género tentativo que desciende de las obras maestras políticamente astutas de Gabriel García Márquez y de Isabel Allende, y colocado firmemente en nuestro propio mapa por autores como John Nichols y Linda Hogan" (9). Aunque la reseña de la cuentista Lisa Sandlin es menos positiva, ella también le reconoce el realismo mágico y su deuda con García Márquez:

> A diferencia de la alegoría, el realismo mágico presenta la vida por medio de una maravillosa abundancia retozante. Su estilo reconoce lo maravilloso en lo común y corriente, revela la vida profundamente

[14] Tres ejemplos anteriores del realismo mágico en la literatura chicana son *The Road to Tamazunchale (El camino a Tamazunchale*, 1975) de Ron Arias, *Nambé-Year One (Nambé-Año Uno*, 1976) y *The Dream of Santa María de las Piedras (El sueño de Santa María de las Piedras*, 1989) de Miguel Méndez. Véase *Magical Realism in Contemporary Chicano Fiction (Realismo mágico en la narrativa chicana contemporánea)* de Roland Walter.

sentida del alma en sus manifestaciones cotidianas. Pero tal vez porque sus imágenes son tan mágicas, también tienen que ser íntegras, palpablemente humanas. Recordamos a Mauricio Babilonia, el mecánico desesperadamente enamorado de *Cien años de soledad*, por la nube de mariposas amarillas que lo rodean, sí, pero también por sus uñas rotas, sus trajes de lino deshilachados y cómo logra, a pesar de su miedo, presentarse con dignidad a la mujer rica a cuyo amor aspira [23].

De una manera semejante, los breves elogios de los críticos reproducidos en *Soñando en cubano* incluyen los siguientes: "Una obra que posee tanto lo íntimo de un cuento de Chéjov como la magia alucinatoria de una novela de Gabriel García Márquez" (Michiko Kakutani, *The New York Times*); "En sus mejores trozos líricos, la escritura de Cristina García tiene una deuda con el realismo mágico de Gabriel García Márquez y de Isabel Allende" (Hilma Wolitzer, *Chicago Tribune Book World*).

No obstante, además del realismo mágico de García Márquez, las dos novelas también pueden encasillarse, por lo menos parcialmente, en el realismo maravilloso, porque lo maravilloso o lo mágico es una parte íntegra de la realidad de algunos de los personajes: en *Tan lejos de Dios*, la fe en las curas milagrosas del santuario de Chimayó, Nuevo México, que cada Semana Santa atrae a más de doce mil peregrinos, "la peregrinación ritual más grande de los Estados Unidos" (*Los Angeles Times*, 15 de abril de 1995, A31), y en *Soñando en cubano*, la religión afrocubana llamada "santería".

En las dos novelas, el realismo maravilloso no se manifiesta en la transformación en animales de los personajes, como en algunas de las novelas caribeñas ya comentadas, sino en su poder misterioso de curar, de hablar con los muertos y de prever el futuro. En *Tan lejos de Dios*, Caridad, una de las cuatro hijas de Sofía en el pueblo de Tome, que trabaja de ayudante en un hospital, se vuelve clarividente y ayuda a su padre irresponsable a apostar en las carreras de caballos. También aprende de su propietaria curandera cómo utilizar las hierbas para curar a los enfermos. Después de desaparecer por un año, Caridad llega a conocerse como la Armitaña (distorsión de "ermitaña"). Vive en una cueva donde por fin la descubren Francisco, el penitente, y sus dos hermanos, pero pesa tanto, por milagro, que los hombres no pueden sacarla. Durante Semana Santa, los peregrinos de Chimayó la visitan y los medios masivos de comunicación la convierten en

santa. Al volver a su remolque, Caridad utiliza sus poderes psíquicos para comunicarse con los muertos.

La Loca, hija menor de Sofía, murió de epilepsia a la edad de tres años pero, durante el velorio, resucita en el ataúd y sube al cielo de la iglesia, por levitación. Después, ayuda a las mujeres a abortar y descubre de la Muerte, una mujer vestida de blanco, que Esperanza, su hermana mayor, la única que ha estudiado en la universidad, ha muerto después de ser torturada mientras trabajaba de corresponsal en la guerra del Golfo Pérsico. El fantasma de Esperanza visita a la familia de vez en cuando. La Loca acaba por morir de SIDA y la procesión al cementerio se celebra ¡el Viernes Santo!

A pesar de esos enlaces con el realismo maravilloso, *Tan lejos de Dios* está más emparentada con el realismo mágico y *Cien años de soledad* por sus personajes pintorescos, su protesta social, su sentido del humor y sus sucesos inesperados y asombrosos, todo dentro de un ambiente realista. El tono de toda la novela se establece con el primero de los títulos de capítulo, tan largos como los de *Ti Jean* de Simone Schwarz-Bart y aun más parecidos a los de *The Sot-Weed Factor* (*Tabaco*, 1960), la nueva novela histórica de John Barth: "La historia del primer suceso asombroso en la vida de una mujer llamada Sofía y sus cuatro hijas predestinadas; y la vuelta igualmente asombrosa de su marido caprichoso" (19). La narradora omnisciente, quien no pretende ser objetiva —el título del capítulo quince incluye las siguientes palabras: "Unos cuantos comentarios políticos de la narradora sumamente dogmática" (238)—, de vez en cuando se sirve de la ironía al estilo de García Márquez, sobre todo para burlarse de los personajes masculinos. Rubén, novio de Esperanza, "durante el auge de su concientización cósmica chicana se renombró Cuauhtémoc" (25) antes de "dejarla por una gabacha de clase media con Corvette" (26).

Fe, la más normal de las cuatro hijas de Sofía, recibe una carta de su novio terminando el noviazgo poco antes de la boda y grita sin parar por un año, lo que le daña la voz para siempre. Más adelante, mientras está trabajando en la línea de montaje en una planta química, queda afectada por el olor tóxico del éter y sufre un aborto. Luego le descubren un cáncer y muere a causa del tratamiento descuidado y doloroso en el hospital.

Caridad, durante su estadía en Chimayó, se enamora de la Mu-

jer-en-la-pared, "la mujer más bella que jamás había visto" (75), quien, después se revela, está viviendo con una lesbiana y sus tres gatos nombrados Artemis, Athena y Xóchitl (121).

Con la precisión asociada a García Márquez, la matriarca Sofía decide inesperadamente lanzar su candidatura para alcalde con el propósito de hacer unos cambios importantes: "Exactamente dos días después de cumplir cincuenta y tres años, mientras metía otro montón de ropa sucia en la lavadora... decidió declararse candidata para alcalde de Tome y efectuar unos cambios allí..." (130). Ella organiza una cooperativa de tejedoras de lana, siembra legumbres orgánicas y combate las drogas. Después de que La Loca muere de SIDA, el título del capítulo final anuncia la apoteosis de Sofía, en tono burlón: "Sofía funda y llega a ser la primera presidenta de la Organización MOMAS* [Mothers of Martyrs and Saints (Madres de Mártires y de Santos)], que había de alcanzar una fama internacional" (246).

Soñando en cubano se parece a *Tan lejos de Dios* en su combinación de realismo mágico y realismo maravilloso y en su carácter de saga de familia protagonizada por cuatro (en vez de cinco) mujeres, pero es una novela más compleja y tal vez más candidata para la canonización. Las cuatro mujeres representan tres generaciones: Celia, la matriarca cubana que participa activamente en la Revolución, sus dos hijas antirrevolucionarias, Felicia en Cuba y Lourdes en Brooklyn, y su nieta Pilar, artista bohemia que estudia antropología mientras busca sus raíces. Cada una de las cuatro sufre de distintos grados de locura pero sus cualidades humanas son más convincentes que aquéllas de los tipos más extravagantes de *Tan lejos de Dios*. En parte, esto se debe al estilo más poético de Cristina García y al mayor énfasis en las relaciones entre Pilar y su madre y su abuela, y en las relaciones entre las mujeres y los personajes masculinos.

De las cuatro mujeres, Felicia, tía de Pilar, es la única que de veras cree en la santería. Ella asiste a las reuniones del vudú y su iniciación oficial se describe con todos los detalles rituales. Sin embargo, la ceremonia no impide que se muera: "Pero nada parecía ayudar. La vista de Felicia se opacaba hasta que sólo podía percibir sombras y se hinchó el lado derecho de su cabeza con un bulto en forma de hongo" (189). En realidad, los problemas de

* Las siglas imitan el apelativo cariñoso (*momma*) que los niños estadunidenses utilizan para nombrar a sus madres.

Felicia pueden atribuirse a la sífilis de su primer marido, que contrajo mientras trabajaba en la marina mercante. Igual que un personaje de García Márquez, ella tiene una percepción exagerada en el sentido auditivo lo mismo que en el visual:

> Felicia no sabe lo que provoca sus alucinaciones. Sólo sabe que de repente oye las cosas con la mayor claridad. El rasguñeo de un escarabajo en el portal. El movimiento nocturno de las tablas del piso. Ella puede oírlo todo en este mundo y en otros, cada estornudo, cada crujido, cada respiración en el cielo o en el puerto o en la mata de gardenias calle abajo... Los colores también se escapan de sus objetos. El rojo flota en el aire encima de los claveles en su alféizar. El azul se levanta de los azulejos desportillados de la cocina. Hasta el verde, sus matices predilectos del verde, huyen de los árboles y la asaltan con luminosidad [75].

Felicia prende fuego a su primer marido, trata de suicidarse, intenta matar a una maquilladora en un salón de belleza después de acusarla de haber matado a su segundo marido y queda encerrada en un hospital psiquiátrico de Cienfuegos el 26 de julio de 1978. Por fin, mata a su tercer marido empujándolo fuera de un carrito de la montaña rusa, como reacción a su pedido de sexo oral (escena posiblemente inspirada por las locuras sexuales de Amaranta Úrsula y Gastón en la avioneta de él en *Cien años de soledad).*

Celia, madre de Felicia, también estuvo encerrada en un manicomio entre 1935 y 1937, poco después de su boda, y logra suicidarse en 1980, pero es un personaje novelesco más completo. A los 25 años se enamoró apasionadamente de Gustavo, abogado casado originario de Granada. Cuando él volvió a España, ella guardó cama por ocho meses y "se disminuyó, cada día más pálida" (37) aunque los médicos, los vecinos y la santera no podían encontrarle ninguna enfermedad. Como Ángela Vicario en *Crónica de una muerte anunciada* de García Márquez, Celia le escribe muchas cartas a su enamorado, pero él nunca las lee porque ella no se las manda: "Durante veinticinco años, Celia le escribía a su amante español una carta el 11 de cada mes y luego la guardaba en un cofre tapado de raso debajo de su cama" (38). Algunas de las cartas, escritas entre 1934 y 1959, se reproducen en agrupaciones cronológicas a través de la novela y proporcionan datos acerca de la familia de Celia y también acerca de la situa-

ción política y socioeconómica de Cuba. Después de casarse con Jorge del Pino, hombre mayor de edad, Celia quedó embarazada y dio a luz a Lourdes. Poco después, puede haber sufrido una depresión posparto: "En el diálogo final con su marido, antes de que él la llevara al hospital mental, Celia dijo que la niña no tenía sombra y que la tierra hambrienta se la había consumido. Sosteniendo a la niña de una pierna, se la entregó a Jorge, diciendo: 'No recordaré su nombre'" (42-43). Con un tratamiento de choques eléctricos y píldoras, Celia se cura, sale del hospital y llega a ser una persona estable, generosa e idealista. Se dedica a su familia y a la Revolución. A cada rato cuida a las hijas gemelas y al hijo Ivanito de Felicia. Cuando su propio hijo Javier, catedrático de bioquímica en Praga, vuelve a Cuba en 1978, después de que su esposa checa lo abandona por un profesor visitante de matemáticas de la Unión Soviética llevándose a su hijita, Celia hace un gran esfuerzo por ayudarlo a reponerse, pero en vano. Celia también "habla" (sin teléfono) a larga distancia a su nieta Pilar en Nueva York.

En cuanto a la Revolución, Celia está totalmente dedicada a El Líder (el nombre de Fidel Castro no aparece en toda la novela) y participa de voluntaria en varias actividades revolucionarias: patrulla por la costa norte de Cuba como medida contra una posible invasión, corta caña y preside un tribunal local de ciudadanos.

Pilar, la verdadera protagonista de la novela, quien narra en primera persona las secciones dedicadas a ella, también tiene una veta de locura desde que nació. Sus niñeras sufrieron una variedad de contratiempos y desgracias. Una de ellas, una mulata vieja, "insistía en que se le caía el pelo a causa de las miradas amenazadoras que le echaba la niña desde la cuna" (24). "Me llamaban *brujita*. Las miraba con fijeza para ahuyentarlas. Recuerdo que pensaba, bueno, voy a empezar con su pelo, causando que se les cayera, cabello tras cabello. Siempre se iban llevando pañoleta para tapar los pedazos calvos" (28). En Nueva York, la expulsaron varias veces de un colegio católico y la enfermera del colegio recomendó que consultara a un psiquiatra: "¿Pero qué podría decir? ¿Que mi mamá me está volviendo loca? ¿Que extraño a mi abuela y que lamento haber dejado Cuba? ¿Que quiero ser una artista famosa en el futuro? ¿Que un pincel es mejor que una pistola? Así es que ¿por qué no me dejan tranquila?" (59). Pilar se consuela con las conversaciones que mantiene con su abuela Ce-

lia: "Abuela Celia y yo nos escribimos de vez en cuando pero más a menudo oigo su voz poco antes de dormirme. Me cuenta historias de su vida y cómo estaba el mar ese día. Parece saber todo lo que me ha sucedido y me dice que no le haga demasiado caso a mi mamá. Abuela Celia me dice que quiere volver a verme. Me dice que me ama" (29). Después de ser "violada" por tres muchachos prepubescentes armados de cuchillos en el Parque Morningside, cerca de la Universidad de Columbia, Pilar se vuelve clarividente: "Desde aquel día en el Parque Morningside, puedo oír fragmentos de pensamientos ajenos, prever fragmentos del futuro. No es nada que yo pueda controlar. Las percepciones llegan sin advertencia y sin explicación, repentinas como el rayo... En tres años los buzos van a encontrar el galeón... Un barco lleno de haitianos saldrá de Gonaïves el jueves próximo" (216-217).

Hacia el fin de la novela, Pilar comienza a pintar el retrato de su abuela en Cuba. Conversan a un nivel íntimo, Celia le entrega a Pilar el cofre de las cartas de amor nunca mandadas y Pilar resuelve su problema de identidad:

> He empezado a soñar en español, lo que nunca me ha sucedido antes. Al despertarme, me siento distinta, como si algo dentro de mí estuviera cambiando, algo químico, algo irrevocable. Hay algo mágico que está penetrando en mis venas. También hay algo en la vegetación a lo cual mis instintos responden... Y amo a La Habana, su ruido y su decadencia... Pero tarde o temprano tendría que volver a Nueva York. Ahora sé que ahí es donde debo estar, no *en vez de* aquí, sino *más* que aquí. ¿Cómo puedo decir esto a mi abuela? [235-236].

En contraste con la sensibilidad de Pilar, su madre Lourdes es una antirrevolucionaria apasionada que no tiene pelos en la lengua. Se siente muy orgullosa del éxito comercial de su panadería llamada "Yankee Doodle Bakery". Su asimilación a la cultura estadunidense también se refleja en su afición fanática, junto con su padre, por el equipo de béisbol de Nueva York, los Mets, en 1969, año de la victoria milagrosa en la Serie Mundial. El amor entre padre e hija continúa aun después de la muerte de aquél: "Jorge del Pino saluda a su hija cuarenta días después de que ella lo enterró con su sombrero de Panamá, sus puros y un ramillete de violetas en un cementerio en la frontera entre Brooklyn y Queens" (64). Padre e hija comparten la misma ideología política. Jorge del Pino "está orgulloso de su hija, de su posición firme

en cuanto al orden y al respeto a la ley. Fue él quien había animado a Lourdes a que se incorporara en la policía auxiliar [de Brooklyn] para que estuviera preparada a pelear contra los comunistas cuando el momento llegara" (131-132). Cuando Lourdes deja de comer para bajar de peso y efectivamente baja ochenta y dos libras, la preocupación del fantasma de su padre se expresa poéticamente: "Jorge del Pino está preocupado por su hija, pero Lourdes insiste en que no hay ningún problema. Su padre la visita al atardecer durante su caminata a casa desde la panadería, y le cuchichea a través de los robles y los arces. Sus palabras revolotean alrededor de su cuello como la respiración sedosa de un bebé" (170).

Aunque Lourdes es esencialmente un personaje pintoresco que sube de peso, baja de peso y vuelve a subir de peso, algo como Aureliano Segundo de *Cien años de soledad*, su anticomunismo exagerado, en términos realistas, puede atribuirse a su violación en Cuba por un soldado revolucionario durante la expropiación de la finca de sus suegros. El soldado dejó sus huellas de "jeroglíficos rojos" (72), marcados con cuchillo en su vientre. No obstante, aun en el momento de la violación, Lourdes es capaz de oler los desastres futuros del soldado: "Ella olió su cara el día de su boda, sus lágrimas cuando murió ahogado su hijo en el parque. Olió su pierna putrefacta en África, donde sería arrebatada de su cuerpo una noche sin luna en la sabana. Lo olió cuando era viejo y sucio de no haberse bañado y las moscas le habían ennegrecido los ojos" (72).

En cuanto al debate entre el realismo mágico y el realismo maravilloso, la clarividencia de los personajes y su capacidad de comunicarse con los muertos no provienen de la cualidad mágica de la realidad cotidiana de Brooklyn y tampoco de Cuba, porque de las cuatro mujeres principales, sólo Felicia cree en la santería. Estas cualidades mágicas, extrañas e inesperadas, se deben a la creatividad de la autora, inspirada, por lo menos parcialmente, en el novelista que difundió la visión mágicorrealista del mundo con sus recursos técnicos correspondientes, tanto en los países desarrollados como en los subdesarrollados: Gabriel García Márquez.

Aparte de la etiqueta literaria que se le ponga, *Soñando en cubano*, parecida a *Cien años de soledad*, es una obra sobresaliente por la colocación de varios personajes pintorescos y tragicómicos

dentro de un panorama histórico, todo presentado con buen sentido del humor y una buena combinación del habla popular y una dosis apropiada de descripciones poéticas. Por supuesto, en contraste con *Cien años de soledad*, que presenta una vasta visión muralística de toda la civilización occidental, *Soñando en cubano* se concentra en la Revolución cubana. De un modo discreto y hasta sutil, se cuelan en la novela bastantes detalles históricos, desde la corrupción política y la injusticia social de la época prerevolucionaria, pasando por el triunfo revolucionario de 1959 y todos los cambios subsiguientes, hasta el fracaso simbólico de 1980, ocurrido en la embajada del Perú en La Habana.

VIII. CODA MEXICANA

GRACIAS a los incrédulos del mundo entero, me siento obligado a resumir la visión del mundo y los rasgos esenciales del realismo mágico y luego rematar ese resumen con otros dos ejemplos magníficos del realismo mágico, que provienen de la cuentística mexicana: "Luvina" de Juan Rulfo y "El guardagujas" de Juan José Arreola.

Todas las polémicas acerca del realismo mágico se derivan de la dificultad de separarlo de otras modalidades con las cuales se ha confundido. A diferencia de lo real maravilloso promovido por Alejo Carpentier y otros, el realismo mágico es una modalidad internacional, presente tanto en la pintura como en la literatura, y que no se limita a la literatura latinoamericana. Igual que otros movimientos artísticos y literarios, el realismo mágico surge en cierto momento histórico (1918) como reacción a las condiciones políticas y socioeconómicas. Si sigue vigente hoy día, es porque muchos creadores y muchos lectores siguen buscando una alternativa a un mundo que va de mal en peor. Además, los autores pueden contar con el prestigio internacional de dos verdaderos gigantes de la literatura: Jorge Luis Borges y Gabriel García Márquez. El realismo mágico puede reconocerse por la aparición inesperada de un personaje o de un suceso en un ambiente predominantemente realista, provocando asombro en los lectores. Para producir ese asombro, el autor mágicorrealista utiliza un estilo objetivo, aparentemente sencillo y preciso, y relativamente poco adornado, la antítesis del estilo neobarroco de Alejo Carpentier o de Miguel Ángel Asturias.

Las diferencias entre el realismo mágico y lo fantástico se explican en el capítulo dedicado a Jorge Luis Borges. La literatura fantástica viola las leyes físicas de la naturaleza entregándose a lo sobrenatural. Es decir que la literatura fantástica versa sobre lo imposible mientras que el realismo mágico versa sobre lo improbable. Lo fantástico tampoco se limita a un periodo histórico específico.

El surrealismo comparte con el realismo mágico el periodo his-

tórico específico, la presencia tanto en la pintura como en la literatura y una gran precisión estilística. Donde se apartan fundamentalmente las dos modalidades es que el surrealismo hurga en el subconsciente del individuo de acuerdo con el psicoanálisis freudiano, mientras que el realismo mágico pone mucho más énfasis en el carácter arquetípico, junguiano de sus personajes, sin explorar el mundo de los sueños.

En México, los dos cuentistas más destacados, Juan Rulfo (1918-1986) y Juan José Arreola (1918), escribieron cuentos ejemplares del realismo mágico, cuentos que se distinguen de otras obras suyas. En cuanto a Rulfo, pese a la fuerte base realista de *Pedro Páramo*, el hecho de que los muertos hablen y actúen coloca a la novela dentro de la literatura fantástica. En cambio, los cuentos de *El llano en llamas*, con una sola excepción, son esencialmente realistas. Esa excepción, que el mismo Rulfo reconoció,[1] es "Luvina", magnífico ejemplo del realismo mágico. La visión purgatorial de San Juan Luvina es tan impresionante como la visión infernal de Comala en *Pedro Páramo*. Situado en lo alto de la cuesta de la Piedra Cruda, el pueblo de Luvina tiene la tierra tan reseca como la de Comala, situado en el fondo de una barranca. Casi no llueve y sopla constantemente un viento "que no deja crecer ni a las dulcamaras" (110). Lo que impide que "Luvina" se clasifique dentro de la literatura fantástica es que los habitantes de ese pueblo *parecen* muertos o fantasmas, pero no lo son, como los de *Pedro Páramo*. En efecto, la palabra clave de la oración anterior es *parecen*: el pueblo de Luvina se transforma en un sitio mágico por el empleo frecuente del símil. Todas las mujeres de Luvina se anuncian con un ruido "como un aletear de murciélagos" (117) y "como si fueran sombras, echaron a caminar calle abajo" (118). En un cuento de unas trece páginas, la frase "como si" aparece dieciocho veces y el símil con "como", nueve veces.

Lo que contribuye a realzar el ambiente mágicorrealista de todo el cuento no es solamente la descripción en sí de San Juan Luvina, sino también la manera en que funciona el narrador-protagonista. Éste es un profesor que retrata a Luvina a través del doble filtro de sus recuerdos de hace quince años y de unas cuan-

<hr>

[1] "En el cuento 'Luvina' halló lo que buscaba y emprendió la redacción de *Pedro Páramo*" (reportaje en *El Occidente*, diario de Cali, Colombia, 8 de agosto de 1979).

tas botellas de cerveza. El oyente, un nuevo profesor destinado al pueblo de Luvina, sólo existe en las palabras del narrador-protagonista: no dice una sola palabra ni lo menciona jamás el narrador omnisciente, a tal punto que los lectores hasta pueden preguntarse si el viejo profesor está hablando a solas. En contraste con la locuacidad poética de éste, el narrador omnisciente interviene sólo cuatro veces en todo el cuento y con un estilo parco, desprovisto totalmente de símiles: "El hombre aquel que hablaba se quedó callado un rato, mirando hacia afuera" (111). La escena de afuera, vista a través de la puerta "en el pequeño espacio iluminado por la luz que salía de la tienda" (111), es otro ejemplo de una técnica empleada frecuentemente por los pintores mágicorrealistas: la presentación simultánea y con parecida precisión de un espacio interior y exterior —normalmente a través de una ventana, lo que también hace pensar en "El fin" de Borges. En el cuento de Rulfo, los gritos de los niños jugando y el sonido del río hacen destacar aún más la esterilidad del paisaje de Luvina. Así es que la observación del paralelismo con la pintura enriquece nuestra apreciación del cuento.

En el realismo mágico de "El guardagujas", más que en ninguna otra parte, Juan José Arreola presenta su interpretación del mundo de mediados de siglo. En este cuento relativamente largo, que consta casi exclusivamente de un diálogo entre un pasajero en espera del tren y un viejo guardagujas, Arreola logra fundir, de una manera excelente, una sátira muy realista de los defectos de los ferrocarriles mexicanos con un simbolismo mágicorrealista. Dentro de la realidad, el autor parece burlarse de los trenes que no respetan los horarios; de los planes para túneles y puentes que ni han sido aprobados por los ingenieros; del mejor trato que reciben los pasajeros de primera clase; de la falta de cortesía de la gente en el momento de abordar el tren; de la venalidad de los policías, y de la costumbre de subir y bajar del tren de "angelito", es decir, sin esperar a que éste se pare. En un sentido más amplio, los sucesos inverosímiles que narra el viejo guardagujas constituyen la respuesta de Arreola al materialismo y al existencialismo del siglo xx. Admite con tristeza que no vivimos en el mejor mundo posible y se ríe de aquellas personas que se dejan absorber tanto por ese mundo que nunca pueden librarse de su succión irresistible. Al mismo tiempo, su actitud es más mexicana cuando no desespera, sino que aboga por el viaje a bor-

do del tren de la vida sin preocuparse de la ruta que lleva. El solo hecho de abordar el tren es una verdadera hazaña y debe apreciarse como tal. ¿Por qué desesperar cuando el hombre es capaz de adaptarse a cualquier peripecia que pueda suceder durante el viaje? Una vez, el tren llega a un abismo profundísimo, donde no hay puente. En una escena más propia del teatro del absurdo que del realismo mágico, los pasajeros desarman el tren, llevan las piezas a través del abismo, arman el tren de nuevo y continúan el viaje sin fin. Lo importante es que el tren siga. Los rumbos fijos son ridículos porque algunos pasajeros son capaces de llegar sin saberlo. Al final del cuento, el tren verdadero llega a la estación y el viejo guardagujas se aleja por la línea. Mientras se pierde de vista, el pasajero se queda reflexionando sobre la sabiduría de las palabras pronunciadas por un hombre que tal vez esté loco.

La publicación de este libro en 1998 marca más de cuarenta años de viaje por los vericuetos del realismo mágico. En septiembre de 1957, en el congreso anual de la Modern Language Association celebrado en Madison, Wisconsin, presenté una ponencia sobre la cuentística de Juan José Arreola en la cual subrayé la visión del mundo mágicorrealista de "El guardagujas". En 1964, se publicó en México mi antología *El cuento hispanoamericano*, en la cual figura "El guardagujas", junto con "La lluvia" de Arturo Uslar Pietri, como ejemplos del realismo mágico. En las varias ediciones de la antología, que abarcan el periodo entre 1964 y 1997, he hecho algunos cambios en mi concepto del realismo mágico. Es de esperar que este libro, complemento de mi *Realismo mágico redescubierto, 1918-1981* (1983), acabe con todos los debates teóricos y permita a los críticos y a los lectores analizar y apreciar el arte de las obras individuales, mientras esperamos la publicación de nuevas obras que los críticos del futuro tratarán de comprender y clasificar.

APÉNDICE
Una cronología internacional comentada
del término realismo mágico

¿1925 o 1924 o 1923 o 1922?

El libro de Franz Roh, *Nach-Expressionismus, magischer Realismus. Probleme der neuesten europäischen Malerei (Postexpresionismo, realismo mágico. Problemas relacionados con la pintura europea más reciente*, 1925), contrastó atrevidamente la pintura expresionista de 1890-1920 con la modalidad siguiente del realismo mágico con base en 22 rasgos distintos, siguiendo el método de Heinrich Wöllflin, profesor de Roh, aplicado en 1910 al contraste entre el arte renacentista y el arte barroco. Roh también comentó las manifestaciones del realismo mágico en otros países de Europa occidental y señaló tendencias semejantes en las otras artes.

En el libro de 1925 no hay ninguna indicación de que Roh hubiera empleado el término antes, pero en 1958 afirmó haber inventado la frase en 1924: "En un artículo escrito en 1924, inventé la frase realismo mágico" (70). Roh no ofrece los datos bibliográficos exactos, pero, según Fritz Schmalenbach, era "Ein neuer Henri Rousseau" ("Un nuevo Henri Rousseau") y el término no era realismo mágico sino *Magie der Gegenständlichkeit* ("magia de la objetividad¤). Refiriéndose a unos comentarios de Max Beckmann que datan de 1918, Schmalenbach dice: "como resultado de esta objetividad trascendente, seguro que no tenía en mente la equivalencia exacta de, sino algo semejante a, lo que Franz Roh había llamado en 1924 la 'magia de la objetividad' (73) en los cuadros de Henri Rousseau". El artículo de Roh, que consta de tres páginas, analiza *Bohemia dormida* (1897) de Rousseau y luego comenta la importancia del artista como iniciador de la nueva modalidad estática en contraste con el arte dinámico de Cézanne y de Van Gogh: "Hoy, cuando parece que se está cambiando a una visión del mundo estática, sabemos que aquí tuvimos un precursor" (71). Aunque se presentan en forma esquelética algunas de las ideas básicas para el libro de 1925, en ninguna parte aparece el término "realismo mágico".

No obstante, como un ejemplo más de que vivimos en un mundo mágicorrealista, en mayo de 1995 descubrí el libro de Roland Walter, *Magical Realism in Contemporary Chicano Fiction (Realismo mágico en la narrativa chicana contemporánea*, 1993), publicado en Frankfurt, Alemania, ¡en inglés! Ahí Walter afirma que Franz Roh usó el término por primera vez en 1923 "en un ensayo sobre el arte de Karl Haider" (13). Confirmé el descubrimiento de Walter consiguiendo el artículo de dos páginas que apareció en la revista *Der Cicerone*. Ahí dice Roh:

> Un movimiento, pues, que desde 1920 ha surgido en todos los países europeos con el nombre de postexpresionismo, con lo cual quiero decir que mantiene ciertos aspectos metafísicos del expresionismo, pero, al mismo tiempo, lo cambia a algo completamente nuevo. El concepto de "realismo mágico", que puede asimismo aplicarse a la nueva época recién nacida, implica [el predominio de] lo nuevo, rechazando, por lo tanto, la idea de la continuidad.

Otro elemento asombroso de este artículo es que el pintor Karl Haider (1846-1912) murió en 1912, cinco años antes de la aparición del primer cuadro mágicorrealista, *Callejón del Rin* del suizo Niklaus Stöcklin (1896-1982). Además, el nombre de Haider no aparece en el estudio muy completo de Wieland Schmied, *Nueva objetividad y realismo mágico en Alemania, 1918-1933* (1969) y tampoco aparece en el libro de Franz Roh, *Arte alemán del siglo veinte*, publicado en 1958. Sin embargo, en su análisis de *Paisaje otoñal* de Haider, Roh señala ciertos rasgos que después habían de asociarse con el realismo mágico: la sugerencia de un espacio sin aire, la vista simultánea de lo cercano y lo lejano, la presencia de una casi abstracción geométrica que se percibe en todo el paisaje junto con detalles minuciosos (601). En fin, Roh usó el término "realismo mágico" por primera vez en 1923, en un artículo muy breve sobre un precursor aparentemente olvidado, Karl Haider.

También existe la posibilidad de que la invención del término "realismo mágico" se deba a Heinrich Maria Davringhausen o a Gustav F. Hartlaub, pero no existen suficientes elementos para comprobarlo. Que yo sepa, Emilio Bertonati es el único crítico que ha apuntado la afirmación de Davringhausen de que el término se usó por primera vez en 1922 en una exposición en Munich para describir su cuadro *Niño jugando*, con la aclaración de que recibió ese dato oralmente del mismo Davringhausen: "Lo

mismo rige para la idea algo menos difundida del realismo má-
gico con que Franz Roh definió este concepto artístico y que
—según una afirmación oral de Davringhausen— se usó por pri-
mera vez en una de sus exposiciones, en 1922 en Munich, y por
cierto, para referirse a su cuadro *Niño jugando*, que data del mis-
mo año" (11).[1]

H. H. Arnason afirma que Gustav F. Hartlaub, director del
Museo de Arte de Mannheim, fue el primero en utilizar el térmi-
no, en 1923, para describir los cuadros de Max Beckmann: "La
actitud de Beckmann, que surgía del expresionismo pero que
agregaba una realidad precisa aunque distorsionada, fue defini-
da en 1923 como realismo mágico por G. F. Hartlaub, director de
la Kunsthalle de Mannheim, y documentada en una exposición
en ese museo en 1925. El término realismo mágico fue propuesto
también por el crítico Franz Roh" (133-134). Sin embargo, como
Arnason no comprueba su afirmación y no se encuentra ninguna
mención de esto en los estudios sobre Beckmann, se puede se-
guir dando el galardón a Franz Roh por haber inventado el tér-
mino en 1923.

A pesar de que el libro de Franz Roh de 1925 fue el único estu-
dio serio de la pintura postexpresionista hasta fines de la década
de los sesenta, el término "realismo mágico" tuvo que competir
en Alemania con una variedad de otros términos para describir a
los mismos pintores. Además de la objetividad trascendente de
Max Beckmann en 1918, Schmalenbach apunta varios nombres
más para la reacción inicial contra el expresionismo: "*Neo-natura-
lismo* (1920, Hartlaub), *Nuevo naturalismo* (1921, 1922, 1923, 1924),
Nuevo realismo (1921), *Neue Gegenständlichkeit (Nueva objetividad)*
(1922, 1923, 1924), *Postexpresionismo* (1924, O. M. Graf), *Realismo
ideal* (1925, G. A. Slander) *Objektivität (Objetividad)* y *Dinglichkeit
(Realidad)*" (72). El triunfo relativamente aplastante de la *Neue
Sachlichkeit (nueva objetividad)* se debe a su uso como título de la
exposición de Hartlaub en Mannheim (14 de junio-23 de septiem-
bre de 1925) de 124 cuadros de 32 artistas. Esta misma exposición
se ofreció en el otoño de 1925 en Dresden, Chemnitz, Erfurt, Des-
sau, Halle y Jena. Otras exposiciones semejantes, todas con el
título de *Nueva objetividad*, se celebraron en Berlín (1927), en Han-

[1] Este cuadro de Davringhausen no se reproduce en ninguno de los libros que
he consultado y tampoco he podido encontrar ni el cuadro original ni su diaposi-
tiva, ni siquiera en Munich.

nover (1928 y 1932) y en Amsterdam (1929). Durante este perio-
do, según Wieland Schmied, ninguna exposición de estos cua-
dros que Roh había llamado mágicorrealistas llevaba ese nombre
(259-261). En efecto, la única excepción al uso del término *nueva
objetividad* fue la exposición de 1933 en Hannover, titulada *Neue
deutsch Romantik (Nuevo romanticismo alemán)*, que se limitaba a
obras de Kanoldt, Schrimpf y Radziwill. El término nueva obje-
tividad también se usa más frecuentemente que realismo mágico
para referirse a la literatura alemana de los años veinte, aunque
Wilhelm Duwe, en su *Deutsche Dichtung des 20 Jahrhunderts (Li-
teratura alemana del siglo xx)* dedica sendos capítulos a la nueva
objetividad y al realismo mágico.

1926

El escritor austriaco Franz Werfel comentó la popularidad del
realismo mágico en las galerías parisinas en su cuento de 1926
"Geheimnis eines Menschen" ("El secreto de Saverio"): "En París
lo saben desde hace mucho tiempo. Y en todas las pequeñas vi-
trinas de la Rue de la Boétie se encuentra: el Realismo Mágico. Es
la nueva etiqueta. No se trata del arte por el arte, ni la solución
de problemas formales, ni distorsiones sino más bien las cosas
tales como son y la historia que revelan, y por supuesto, su otro
lado también" (Werfel, "Saverio's Secret", 394).

Biruté Ciplijauskaité, en su artículo de 1979 "Socialist Magic
Realism: Veiling or Unveiling" ("El realismo mágico socialista:
encubriendo o descubriendo"), comenta los orígenes del realismo
mágico en la literatura de Lituania: "Y ya en 1926 Babys Sruoga
habla del 'elemento mágico en uno de los bosquejos bastante
realistas de Kreve'" (219).

1926-1929

Massimo Bontempelli (1878-1960), cuentista, novelista y crítico
italiano, definió y abogó por el realismo mágico en la pintura lo
mismo que en la literatura en su revista *900. Novecento*. La revista
se publicó originalmente sólo en francés, *900. Cahiers d'Italie et
d'Europe (Siglo 20. Cuadernos de Italia y de Europa)*, cada trimestre,

desde noviembre de 1926 hasta el verano de 1927 (509-517). Desde el otoño de 1927 hasta el verano de 1928, se publicaron dos ediciones, en francés y en italiano. En su último año, desde julio de 1928 hasta junio de 1929, llegó a publicarse cada mes pero sólo en italiano. La lista completa de colaboradores incluye a mucha gente distinguida no italiana: Ilya Ehrenburg, Ramón Gómez de la Serna, James Joyce, George Kaiser, André Malraux, André Maurois, Pablo Picasso, Stephan Zweig y el crítico uruguayo Alberto Zum Felde. Bontempelli rechazaba el psicologismo de los autores del siglo XIX como una manifestación del "realismo pequeño burgués moribundo" (*Letteratura italiana*, I, 240). Algunas de sus afirmaciones se parecen mucho a aquéllas de Roh, de los artistas alemanes y de otros críticos. Insiste en descubrir la cualidad mágica que se encuentra en la vida cotidiana y en las cosas: "Esto es el puro arte del siglo veinte, que rechaza tanto la realidad por la realidad como la fantasía por la fantasía, y vive del sentido mágico descubierto en la vida cotidiana de los hombres y de las cosas" (241). Como la mayoría de los mágicorrealistas, la visión del mundo de Bontempelli era optimista: "revestir de una sonrisa las cosas más dolorosas, y de asombro, las cosas más comunes y corrientes" (Donadoni, II, 642). Bontempelli también coincidía con Roh en reconocer que las raíces del realismo mágico podrían encontrarse en el realismo preciso, "envuelto en una atmósfera de estupor lúcido" (*Letteratura italiana*, 241) de los pintores italianos del siglo XV como Masaccio, Mantegna y Piero della Francesca. El estilo del propio Bontempelli constituía una reacción contra la experimentación futurista, contra la musicalidad; era más bien eco de la claridad constructivista con resonancias clásicas: "considere Ud. que la prosa extraña de Bontempelli venía inmediatamente después de la experimentación inmoderada de los futuristas y restablecía un equilibrio casi clásico después de tanta improvisación... sacrifica todos los días la interpretación musical de la frase y la textura de la página a su mayor necesidad del juego intelectual... claridad constructiva... nitidez de expresión" (254). Donde Bontempelli se distingue de Roh, sin embargo, es en la ampliación de las fronteras del realismo mágico para incluir la representación de sucesos mágicos con técnicas realistas: "los hechos mágicos narrados con el carácter natural y la verosimilitud de la realidad" (245).

1927

Un poco más de la quinta parte del libro de Roh se publicó en español en la *Revista de Occidente* (XVI, abril-mayo-junio de 1927), revista muy prestigiosa y de gran divulgación de José Ortega y Gasset. Es digno de notar que en el título se eliminara la palabra "postexpresionismo" dándole mayor importancia a la frase "realismo mágico": "Realismo mágico. Problemas de la pintura europea más reciente". El mismo año, la *Revista de Occidente* publicó el libro entero, traducido por Fernando Vela, con el título *Realismo mágico, postexpresionismo. Problemas de la pintura europea más reciente.*

Según Enrique Anderson Imbert, la edición española del libro de Franz Roh, y por lo tanto, el término "realismo mágico", se dio a conocer en los círculos literarios de Argentina. Sus palabras también atestiguan el carácter internacional de la modalidad:

> En 1927 Ortega y Gasset hizo traducir el libro de Franz Roh para su *Revista de Occidente;* y entonces lo que en alemán era un mero subtítulo —*Nach Expressionismus (Magischer Realismus)*— en español fue ascendido a título: *Realismo mágico.* Este término era, pues, muy conocido en las tertulias literarias de Buenos Aires que yo frecuentaba en mi adolescencia. La primera vez que lo oí aplicado a una novela fue en 1928, cuando mi amigo Aníbal Sánchez Reulet —de mi misma edad— me recomendó que leyera *Les enfants terribles* de Jean Cocteau: "puro realismo mágico", me dijo. En el círculo de mis amistades, pues, se hablaba del "realismo mágico" de Jean Cocteau, G. K. Chesterton, Franz Kafka, Massimo Bontempelli, Benjamín Jarnés *et al.* [177-178].

La *Revista de Occidente* en esa época se conocía no sólo en Buenos Aires, sino por toda América Latina. En Venezuela, por ejemplo, Guillermo Meneses (1911) se refiere a la formación de su propia generación literaria:

> De más está decir que era Ortega y su *Revista de Occidente* la cúspide de los conocimientos que de España nos llegaban. La *Revista de Occidente* significaba información sobre todo lo que se producía en Europa. La *Revista de Occidente* nos daba la versión española de filósofos, novelistas, tratadistas alemanes, ingleses, franceses y la vastísima distribución de los nuevos valores de lengua castellana [36].

Así es que el libro de Franz Roh sí se conocía en los círculos literarios de España y de Hispanoamérica, aunque hasta la fecha no se ha traducido ni al inglés ni a ningún otro idioma a excepción del español.

1930

José Carlos Mariátegui, ensayista marxista peruano muy conocido, en su reseña de *Nadja*, de André Breton, publicada en Lima, abogó por la fórmula del realismo mágico propuesta por Massimo Bontempelli:

> Restaurar en la literatura los fueros de la fantasía, no puede servir, si para algo sirve, sino para restablecer los derechos o los valores de la realidad. Los escritores, menos sospechosos de compromisos con el viejo realismo, más intransigentes en el servicio de la fantasía, no se alejan de la fórmula de Massimo Bontempelli: "realismo mágico". No aparece en ninguna teoría del novecentismo beligerante y creativa la intención de jubilar el término realismo, sino de distinguir su acepción actual de su acepción caduca, mediante un prefijo o un adjetivo. Neorealismo, infrarrealismo, suprarrealismo, "realismo mágico" [179].

El crítico de arte alemán Guido Kaschnitz-Weinberg aplicó el término "realismo mágico" a los retratos hechos máscaras de Roma contrastándolos con la escultura griega en su artículo "From the Magic Realism of the Roman Republic to the Art of Constantine the Great" ("Desde el realismo mágico de la República romana al arte de Constantino el Grande"). Aunque la palabra "mágico" en este contexto tiene obvias connotaciones religiosas, queda claro de las siguientes citas que el autor estaba muy enterado de los rasgos de los cuadros mágicorrealistas alemanes de los años veinte.

> Las verdaderas tendencias del arte romano... no consistían en traducir los fenómenos de la naturaleza en símbolos plásticos, sino en copiar directamente las formas, presentándolas como cosas sucedáneas, y otorgándoles una significación religiosa. Es esta aleación del realismo absoluto y un sustrato mágico lo que caracteriza los comienzos de un arte que se daba dentro de los límites de la región de Latriem y del pueblo de Roma; [...] no queda ni el menor resto del patetismo helénico; el rasgo desnudo y prosaico [...] está ligado a una estatización cúbica; [...] Bajo Constantino, el arte alcanza un momento único cuando el equilibrio entre el mundo efímero y el eterno llega a ser perfecto [7, 9, 10].

1931

Aunque se puede encontrar el realismo mágico en la pintura francesa de los años veinte y a principios de los treinta que yo sepa, el primer uso francés del término no aparece sino hasta 1931 en el artículo de Waldemar George "Pierre Roy et le réalisme magique", publicado en la revista parisina *Renaissance*. Lo curioso es que, a pesar de que el concepto de George se parece al de Franz Roh y de Bontempelli, nunca menciona el término (a excepción del título) ni sus orígenes: "La contribución de Pierre Roy es la percepción de las relaciones íntimas que existen debajo de la superficie entre los objetos más comunes y corrientes, entre los hechos más identificados con la vida cotidiana. Todo lo que tiene que hacer el artista es abrir su caja de sorpresas con la presión del pulgar para que salte de la banalidad un elemento maravilloso, insólito, un espejismo, una iluminación" (93). George escribió también la introducción para el catálogo de la exposición de Roy en 1930 en Nueva York.

1932-1939

En Holanda, a diferencia de lo que ocurrió en Alemania, el término *Magische Realisme* triunfó sobre *Niewe Zaklijkheid* ("nueva objetividad"), el cual apareció por primera vez en la exposición de pintores alemanes celebrada en 1929 en Amsterdam:

> A principios de los años treinta, volvió a eliminarse la Nueva Objetividad, menos en la arquitectura. Desde entonces, los nombres más comunes han sido el realismo mágico y el nuevo realismo, y éstos llegaron a adquirir un sentido específico cuando acabaron por aplicarse casi exclusivamente a Hynckes, Koch y Willink, quienes, sin compartir el mismo programa ni la misma teoría artística y ni siquiera las mismas exposiciones, casi siempre aparecían juntos en los estudios sobre la pintura holandesa [Blotkamp, i].

De los tres artistas, Carel Albert Willink (1900-1983) es, sin lugar a dudas, el más famoso. También, de todos los pintores mágico-rrealistas, es tal vez el más constante en cuanto a mantener ese estilo; sus retratos con el enfoque ultrapreciso abarcan el periodo desde 1926 hasta la década de los setenta. Sin embargo, prefería

que no lo categorizaran como mágicorrealista ni como surrealista e inventó incluso otro término para el mismo fenómeno: "mi arte es más realismo imaginario" (77).

Los literatos equivalentes de estos tres pintores mágicorrealistas publicaron una revista a principios de los años treinta titulada *Forum* como "reacción contra el 'vitalismo' de Hendrik Marsman, versión frenética del expresionismo alemán" (Wakeman, 1487). Uno de los directores de la revista en 1934-1935 fue Simon Vestdijk (1898-1971), escritor prolífico de novelas, cuentos y poesía que fue postulado por sus compatriotas en los años sesenta para el Premio Nobel. Aunque él mismo se llamaba un "realista psicológico" (Wakeman, 1486), muchos de los rasgos mágicorrealistas pueden hallarse en su cuento "El relojero desaparece" *(ca.* 1945) y en su novela *El jardín donde tocaba la banda de cobre* (1950): precisión, objetividad, yuxtaposiciones raras y un tono prosaico.

El cultivo del realismo mágico por los pintores y literatos holandeses de los años treinta puede explicarse, en parte, por los pintores holandeses y flamencos del siglo xv, cuya predilección por el enfoque ultrapreciso llegó a ser tal vez el rasgo más importante en la mayoría de los cuadros mágicorrealistas de las décadas de los veinte y treinta de este siglo. Jan van Eyck (1380-1440) se reconoce como el maestro de esta técnica. Según H. Focillon, "cada aspecto de la realidad tiene una cualidad mística para Van Eyck; se encuentra cara a cara con un objeto como si lo estuviera descubriendo por primera vez" (6).

1936

Biruté Ciplijauskaité, refiriéndose a la literatura lituana, afirma que: "es muy curioso notar que en 1936, Autanas Vaiciulaitis, en su libro *Naturalismo y la literatura lituana*, abogaba por un realismo 'nuevo' o 'mágico' que prestara más atención a los valores espirituales sin apartarse de la realidad" (218).

1937-1938

En una serie de conferencias, dictadas por radio a fines de 1937 y a principios de 1938, Rodolfo Usigli, el dramaturgo mexicano más distinguido del siglo xx, hizo la distinción entre el realismo

y el realismo mágico pero en términos muy amplios y sin referirse ni a Roh ni a Bontempelli: "La magia aparece en el lenguaje del diálogo, en la selección de los hechos, en la animación de los caracteres, por encima del tema, que viene a ser lo único realista" (118).

1938

Massimo Bontempelli publicó un tomo de 554 páginas agrupando por temas muchos de los artículos que habían aparecido en su revista *900* de 1926 a 1929, y otros de 1929 a 1933. El título del tomo y su contenido atestiguan la supervivencia del término "realismo mágico" durante los años de la crisis económica: *L'avventura novecentista. Silva polemica (1926-1938). Dal "realismo magico" allo "stile naturale". Soglia della terza epoca* (*La aventura novecentista. Silva polémica (1926-1938). Del realismo mágico al estilo natural. Umbral de la tercera época*).

1942

Alfred H. Barr, director del Museo de Arte Moderno de Nueva York, definió el realismo mágico en su libro *Pintura y escultura en el Museo de Arte Moderno*: "término aplicado a veces a la obra de pintores que, por medio de una técnica realista exacta, tratan de hacer verosímiles y convincentes sus visiones inverosímiles, fantásticas o de ensueño".[2] Barr pensaba seguramente en pintores como Ivan Albright (1897-1983), Louis Guglielmi (1906-1959) y el Peter Blume (1906-1992) de principios de los años treinta, quienes siguen siendo clasificados como mágicorrealistas por Barbara Rose (108) y otros críticos de arte, aunque deberían colocarse dentro de la casilla surrealista.

El poeta español Juan Ramón Jiménez, en *Españoles de otros mundos*, acusó a Pablo Neruda de no tener "la batuta mágica que unifica la poesía… y del verdadero realismo mágico, decidido e imponente" (221).

[2] Citado en Dorothy C. Miller y Alfred H. Barr (comps.), *American Realists and Magic Realists* (Nueva York, Museum of Modern Art, 1943), 5.

1943

Tal como la exposición de 1925 en Mannheim juntó bajo el título de *Die Neue Sachlichkeit (La nueva objetividad)* varios tipos de cuadros mágicorrealistas alemanes a partir de 1918, la exposición de 1943 en Nueva York, titulada *American Realists and Magic Realists (Realistas y mágicorrealistas estadunidenses)* agrupó no solamente a los pintores de los años veinte y treinta con "su enfoque exacto y su representación precisa" (Miller, 5) sino también un pequeño grupo de pintores del siglo XIX para demostrar "la larga tradición estadunidense en este tipo de arte: los bodegones meticulosos de Raphaelle Peale en la década de 1820 a 1830 y de William Harnett en los [años de la década de] 1880 [...] el realismo mágico que aparece a menudo en el arte popular, folclórico, en las yuxtaposiciones primitivas pero convincentes de Edward Hicks" (Miller, 5). Los dos artistas principales de la exposición fueron Charles Sheeler (1883-1965) y Edward Hopper (1882-1967). Lincoln Kirstein, quien escribió la introducción para el catálogo, reconoció el carácter netamente estadunidense de Sheeler y de Hopper pero señaló los paralelismos entre estos jóvenes artistas estadunidenses y los alemanes de la nueva objetividad y sus correligionarios en Francia y en Inglaterra:

> Cuando se trata de los artistas vivos, tenemos precursores inmediatos que son más rigurosamente norteamericanos que cualquier otro grupo de nuestros pintores. Fíjense que por toda la América Latina gozan de la distinción ambigua de ser llamados la Escuela Frigidaire (refrigeradora), Sheeler con sus triunfos basados en la regla de cálculo y Edward Hopper con sus cuadros que captan nuestra monótona nostalgia urbana.
>
> Pero entre otros pintores más jóvenes en esta exposición, hay otra cosa aparente. Hay una nueva salida, una nueva objetividad, en efecto, que recuerda mucho la *Neue Sachlichkeit* de los años veinte, esa actitud expresada ferozmente en Alemania por Otto Dix, en Francia con bastante timidez por Pierre Roy y en Inglaterra por Edward Wadsworth. En Alemania, donde el movimiento tuvo una gran importancia, se reconocía como una reacción directa contra las abstracciones de Kandinsky y Mondrian por una parte, y contra el emocionalismo de Nolde y Kokoschka, por otra. Esta nueva objetividad era humana y concreta aunque a menudo cruel, precisa aunque frecuentemente fantástica, casi siempre meticulosa. En general, aparte todas las razones económicas o sociales, podría interpretarse como un deseo de responsabilidad y de

autodisciplina después del desperdicio exorbitante de la primera Guerra Mundial y la podredumbre fortuita de la posguerra [Miller, 8].

Por extraño que parezca, en este libro no se menciona para nada a Franz Roh y no hay ninguna alusión a su libro fundamental de 1925. Alfred Barr tampoco había mencionado a Roh ni el realismo mágico en su introducción a la exposición de 1931 en el Museo de Arte Moderno de Nueva York, *Modern German Painting and Sculpture (Pintura y escultura moderna de Alemania)*. Esta exposición incluye a tres representantes de la *Neue Sachlichkeit*, Grosz, Dix y Schrimpf, y Barr la presentó como un movimiento internacional, pero aparentemente no conocía en ese momento el término "realismo mágico": "El movimiento es más fuerte en Alemania pero tiene devotos en otros países: Herbin, Pierre Roy, Picasso a veces, Severini, Ivan Baby y otros en París; los *novecentisti* en Italia; en Inglaterra, Wadsworth, Richard Wyndham y Laura Knight; en Estados Unidos, Charles Sheeler, Edward Hopper, Stefan Hirsch y Katherine Schmidt" (Barr, 13). El hecho de que Barr haya citado una carta de G. F. Hartlaub, publicada en *The Arts* (enero de 1931), indica que probablemente conocía el origen de la *Neue Sachlichkeit* en la exposición de 1925 en Mannheim.

Tal vez el problema principal acerca del término "realismo mágico", ya sea entre los críticos literarios de América Latina o entre los críticos de arte de Alemania, Italia y Estados Unidos, es que tiene distintos significados para distintos críticos. La inclusión en la exposición de 1943 de artistas como Albright, Guglielmi y Blume señala la confusión entre el realismo mágico y el surrealismo. Kirstein se dio cuenta del problema pero no le dio mucha importancia afirmando que ninguno de los artistas en la exposición pertenecía oficialmente al grupo surrealista:

> Por medio de una combinación de contornos duros y secos, formas nítidas y el simulacro de superficies materiales, tales como el papel, la fibra de la madera, de la carne o de la hoja, nuestros ojos resultan engañados y creen en la realidad de lo que se representa, sea real o imaginario. El realismo mágico es la aplicación de esta técnica al sujeto fantástico. Los mágicorrealistas tratan de convencernos de que las cosas extraordinarias son posibles sencillamente pintándolas como si existieran. Esto, por supuesto, es uno de los varios métodos empleados por los pintores surrealistas, pero ninguno de los artistas en esta exposición pertenece al grupo oficial de los surrealistas [Miller, 7].

Precisamente lo que distingue a los mágicorrealistas de los surrealistas, como Roh bien sabía, es que éstos aplican la técnica "al sujeto fantástico", a lo "imaginario" y a las "cosas extraordinarias", mientras aquéllos la aplican a la realidad "real", revistiéndola de un carácter extraño, misterioso y desconcertante.

El término "realismo mágico" sigue figurando hasta la actualidad en la crítica del arte: algunos críticos lo tratan como el equivalente del surrealismo; otros distinguen acertadamente entre los dos términos. En cambio, algunos no lo usan en absoluto.[3]

Después de leer un artículo acerca de Bontempelli en *Le Nouveau Journal* (Bruselas, 20 de agosto de 1943), el autor flamenco Johan Daisne adoptó el término "magischer-realisme", prefiriéndolo al "fantastische-realisme", término que se había aplicado a su primera novela importante, *De Trap van steen en wolken* (*La escalera de piedras y de nubes*).

1947

Newton Arvin fue el primer crítico estadunidense en llamar mágicorrealista a Truman Capote, en una conferencia dictada en Smith College.

[3] Barbara Rose emplea el término "realismo mágico" para los medio surrealistas como Albright y Blume (129-130) igual que para artistas como Honoré Sharrer, George Tooker y Paul Cadmus que "siguieron trabajando de un modo que podría caracterizarse como mágicorrealista, en que juntaba una técnica precisa, cuidadosamente elaborada y superficies lisas y pulidas con una versión perversa de lo cotidiano" (130). William Agee aparentemente no distingue entre el realismo mágico y el surrealismo, combinándolos con un guión en la introducción de su libro: "Surrealism-Magic Realism attracted a great deal of attention in the U.S. during the 1930s" ("El surrealismo-realismo mágico llamó mucho la atención en los Estados Unidos durante la década de los 30"). Edgar P. Richardson, en *Painting in America* (*La pintura en los Estados Unidos*), ni siquiera menciona el realismo mágico aunque comenta la obra de Sheeler, Hopper, Ben Shahn y Andrew Wyeth. El historiador del arte estadunidense que parece comprender mejor el realismo mágico es Sam Hunter. En *Modern American Painting and Sculpture* (*La pintura y la escultura modernas de los Estados Unidos*), incluye en su glosario una definición bastante acertada del realismo mágico contrastándolo con "la fantasía estrafalaria y violenta" del surrealismo; establece la continuidad entre el movimiento alemán de los años veinte con el movimiento estadunidense de los años treinta y cuarenta, e identifica a tres de sus representantes más famosos:

Un naturalismo extremadamente meticuloso con un tono intenso que existe desde el periodo de la nueva objetividad en Alemania. Entre los estadunidenses recientes, Ben Shahn, Andrew Wyeth y Henry Koerner han trabajado en este género combinando una destreza cuidadosa con una fantasía estrafalaria y

1948

Arturo Uslar Pietri, novelista, cuentista e historiador de la literatura venezolana, fue el primero en referirse al realismo mágico dentro del contexto de la literatura latinoamericana, específicamente respecto a sus contemporáneos venezolanos de la Generación de 1928. Uslar Pietri conoció el término en 1929, en París, por su amistad con Bontempelli.[4] Éste es uno de los lazos más fuertes entre el realismo mágico europeo de los años veinte y el uso latinoamericano del término en los años después de la segunda Guerra Mundial. No obstante, la "definición" de Uslar no es suficientemente precisa: "La consideración del hombre como misterio en medio de los datos realistas. Una adivinación poética o una negación poética de la realidad. Lo que a falta de otra palabra podría llamarse un realismo mágico" (161).

Sólo tres años después del fin de la segunda Guerra Mundial, el alemán Gerhart Pohl propuso en la revista mensual *Aufbau* lo que él consideraba un término nuevo, "Magischer Realismus", para caracterizar la literatura alemana de la posguerra. Aunque afirma que conoce el término desde hace unos cuantos años, no se refiere en absoluto a Franz Roh ni a Ernst Jünger. Su concepto del realismo mágico se basa en la presencia de los elementos espirituales, místicos, metafísicos e irracionales, todos tradicionalmente alemanes, en un espacio esencialmente realista. Destaca la novela *Die Stadt hinter dem Strom* (*La ciudad detrás del río*, 1947), de Herman Kasack (1896-1966), como la obra maestra del realismo mágico y uno de los libros alemanes más importantes de la posguerra. También elogia a Elisabeth Langgässer (1899-1950) por su poesía y por su novela de 1946, *Das unauslöschliche Siegel* (*El sello imborrable*). El artículo de Pohl va acompañado en el mismo número de dos cartas al director, una positiva y la otra negativa, pero ninguna de las dos alude a la invención y a la definición del término por Franz Roh ni cómo lo aplicó a los pintores postexpresionistas de los años veinte.

violenta. Sin embargo, la mayoría de los artistas de esta tendencia parecen preferir lo realista o lo mágico en su fórmula artística y raras veces sueltan la realidad visual, que reproducen con todos los detalles clínicos [192].

[4] Véanse Domingo Miliani, *Uslar Pietri, renovador del cuento venezolano* (Caracas, Monte Ávila, 1969), 48, y Russell M. Cluff, "El realismo mágico en los cuentos de Uslar Pietri", *Cuadernos Americanos*, xxxv, 1 (enero de 1976), 208-224.

1948-1949

Alejo Carpentier, novelista cubano y amigo de los surrealistas franceses en París, publicó un ensayo titulado "Lo real maravilloso" en *El Nacional*,[5] periódico de Caracas, que luego se reprodujo en 1949 como prólogo a *El reino de este mundo*, su famosa novela basada en la historia de Haití.

1949

Juan E. Cirlot, en su *Diccionario de los ismos* (335-339), resumió con la mayor claridad las distinciones hechas por Franz Roh entre el expresionismo y el realismo mágico y las relacionó con las ideas de Bontempelli sobre el *Novecentismo*. Cirlot menciona artistas específicos que estaban asociados de una manera o de otra con el realismo mágico. El hecho de que los historiadores del arte por todo el mundo hayan seguido desconociendo la modalidad durante los siguientes 20 años es totalmente incomprensible.

1950

Leonard Forster aplicó el término *Magischer Realismus* a la poesía alemana de la posguerra en un artículo publicado en *Neophilologus*, "Uber den 'Magischer Realismus' in der heutigen Deutschen Dichtung" ("Sobre el realismo mágico en la poesía contemporánea de Alemania"). Definió el realismo mágico como el "captar e interpretar el mundo exterior a la luz de lo desconocido" (87). Para ejemplos, cita extensamente de la obra narrativa de Ernst Jünger, *Das abenteuerliche Herz* (*El corazón aventurero*, 1929) y *Auf den Marmorklippen* (*Sobre los acantilados de mármol*, 1939). Sin embargo, el artículo trata principalmente de los poetas de la posguerra que abogaban por una actitud optimista a pesar del desastre nazi y la amenaza de una guerra atómica: Friedrich Georg Jünger (1898-1977) en *Der Westwind* (*El viento del occidente*, 1946), Günter Eich (1907-1972) en "Winterliche Miniatura" ("Miniatura del in-

5 Véase Roberto González Echevarría, "Notas para una cronología de la obra narrativa de Alejo Carpentier, 1944-1954", *Estudios de literatura hispanoamericana en honor a José J. Arrom* (Chapel Hill, University of North Carolina Press, 1974), 205.

vierno", 1948), E. Hermann Buddensieg (1893-1976) en *Neckar* (1946), Fritz Usinger (1895-1982) en "Waldrand" ("Al borde del bosque", 1947) y Elisabeth Langgässer (1899-1950) en *Der Laubmann und die Rose (El hombre de la hoja y la rosa*, 1947). Forster también comenta las novelas cortas *Stomme Getuigen (Testigos mudos*, 1946), del holandés Simon Vestdijk (1898-1971) y *Epreuves. Exorcismes (Pruebas. Exorcismos*, 1946), del belga Henri Michaux (1899-1984). Aunque Forster no alude a Franz Roh ni a los pintores alemanes de los años veinte, sí pone énfasis en la semejanza entre el realismo mágico de los poetas de la posguerra y Stefan George (1868-1933), quien escribió durante los años veinte:

> Todo está por todas partes: los mitos viven en nosotros, los poderes originales de la naturaleza están entretejidos en nosotros, poderes que se nos habían olvidado por tanto tiempo a causa de nuestra preocupación por la bomba atómica. Ése es el espíritu del realismo mágico que nos da la obligación de sacar las consecuencias. Pero hace 20 años, Stefan George, en esto también precursor, ya las había percibido [99].

Charles Plisnier, novelista francés, no sólo reconoce la existencia de la tendencia mágicorrealista sino que afirma que el término fue inventado por Edmond Jaloux. Plisnier lo define en términos muy generales como "el poder alucinatorio del creador *aplicado a la realidad*" (136). Lo distingue acertadamente del surrealismo pero, al mismo tiempo, le critica lo que él considera sus distorsiones, su artificialidad y su falsedad:

> Así, al contrario del procedimiento del surrealismo, que parte de la realidad interior y puebla al universo de fantasmas, el procedimiento del realismo mágico parte de la realidad visible pero, al mismo tiempo, la deforma, la destiñe, la turba y le da esa apariencia de segunda realidad que tienen ciertos sueños muy profundos... Los múltiples libros inspirados en el realismo mágico que estamos obligados a leer desde hace muchos años, transpirando la artificialidad y gritando su falsedad... [137].

Sin embargo, Plisnier estima a Julien Green y a Robert Poulet, quienes, por medio de la alucinación, han logrado "verdades humanas innegables" (137).

1952

George Saiko (1892-1962), novelista e historiador del arte austria-co, publicó un artículo, "Die Wirklichkeit hat doppelten Boden. Gedanken zum magischer Realismus in der Literatur" ("La realidad tiene una base doble. Pensamientos sobre el realismo mágico en la literatura"), en la revista *Aktion* (septiembre de 1952). Su novela *Auf dem Floss (Sobre la balsa,* 1948) fue analizada en 1970 por Heinz Rieder desde el punto de vista del realismo mágico. No obstante, el concepto del realismo mágico que comparten Saiko y Rieder se parece más al surrealismo. Rieder da mucha importancia a cómo Saiko emplea el subconsciente freudiano y a su deuda con Hofmannsthal, Broch y James Joyce. En varios ensayos sobre la pintura de los años veinte, Saiko nunca menciona ni a Franz Roh, ni la nueva objetividad, ni a los pintores mágicorrealistas.

1955

Ángel Flores, catedrático de literatura latinoamericana en el Queens College de Nueva York, fue el primero en aplicar el término "realismo mágico" a la nueva narrativa más artística y más sofisticada que la narrativa criollista de protesta social de América Latina. Además, señaló como punto de partida el año 1935, fecha de publicación de *Historia universal de la infamia,* primera colección de cuentos de Jorge Luis Borges. Aunque Flores tampoco menciona a Roh ni a los pintores alemanes de los años veinte, reconoce la deuda de Borges con Franz Kafka y relacionó a éste con el pintor italiano Giorgio de Chirico. Como el ensayo de Flores se publicó en la revista *Hispania* (187-192), de gran divulgación entre los catedráticos hispanistas, llegó a ser el punto de partida para todas las discusiones polémicas que siguieron. Desgraciadamente, Flores incluyó bajo la etiqueta de realismo mágico todas las manifestaciones de la literatura experimental y cosmopolita frente a la literatura de protesta social, proletaria y telúrica que había predominado en los años veinte, treinta y gran parte de los cuarenta. Esta interpretación demasiado amplia dificultaba la posibilidad de establecer equivalencias con la lista de rasgos muy precisos de Roh.

1956

Enrique Anderson Imbert le puso la etiqueta de realismo mágico al cuento "La lluvia" de Arturo Uslar Pietri, en su antología escolar muy difundida *Veinte cuentos hispanoamericanos del siglo xx* (148-149). Anderson fue el primer crítico de la literatura hispanoamericana en reconocer que el término fue inventado por Franz Roh.

1958

Franz Roh, en su *Geschichte der Deutschen Kunst von 1900 bis zur Gegenwart (Historia del arte alemán desde 1900 a la actualidad)*, traducida al inglés en 1968, mostró menos entusiasmo por el realismo mágico que en su libro de 1925. Admitió que la experimentación formal excesiva, que la mayoría de los pintores alemanes más importantes de los años veinte estaban tratando de frenar, había triunfado sobre ellos. Roh también parecía dispuesto a aceptar el término *Neue Sachlichkeit*, ya que se usaba más que el de realismo mágico. Paradójicamente, justo en el momento en que el inventor del término abandonaba la lucha, empezó el redescubrimiento del realismo mágico y su apreciación como precursor y antecedente directo del nuevo hiperrealismo.

Johan Daisne publicó "Letterkunde en magie" ("Literatura y magia") en la quinta edición de su novela *La escalera de piedra y de nubes*. Jean Weisgerber, con algo de exageración nacionalista, la llama la teoría más explícita sobre el realismo mágico en Europa (16).

1960

El crítico holandés J. H. M. van der Marck revaloriza el realismo mágico en su breve libro *Neo-realisme in de Nederlandse schilderkunst (Neorrealismo en la pintura holandesa)*.

El autor flamenco Hubert Lampo empleó el término "realismo mágico" para describir sus propias novelas (Weisgerber, 17), incluso *La resurrección de Joachim Stiller* (1960), que combina el realismo mágico con lo parapsicológico y lo sobrenatural.

1964

En mi antología crítico-histórica *El cuento hispanoamericano* (México: Fondo de Cultura Económica), identifiqué el realismo mágico, junto con el surrealismo, el cubismo y el existencialismo como distintos aspectos del cosmopolitismo que reemplazó al criollismo como la tendencia predominante en la narrativa hispanoamericana de 1945-1960. Señalé que el término fue inventado por Franz Roh y mencioné dos cuadros de Charles Sheeler, *Classic Landscape (Paisaje clásico)* y *Church Street El (El elevado de la calle Church)*, como buenos ejemplos de cómo una precisión exagerada da a la realidad un toque de magia. Mi definición de la literatura mágicorrealista de 1964 coincide con las de Bontempelli y Alfred Barr, pero discrepa de mi definición actual: "En la literatura, el efecto mágico se logra mediante la yuxtaposición de escenas y detalles de gran realismo con situaciones completamente fantásticas" (II, 145). En la antología, los cuentos que representan el realismo mágico son "La lluvia" de Uslar Pietri y "El guardagujas" de Juan José Arreola. También identifico algunos elementos mágicorrealistas en "La noche de Ramón Yendía", de Lino Novás Calvo, y "El prisionero", de Augusto Roa Bastos aunque ninguno de estos dos cuentos es predominantemente mágicorrealista. La edición de 1991 de mi antología presenta una descripción mucho más precisa y acertada e identifica "El hombre muerto" de Horacio Quiroga como el primer cuento mágicorrealista de América Latina y, probablemente, del mundo entero.

1967

Luis Leal rechazó la interpretación demasiado amplia dada por Ángel Flores e insistió en que había que distinguir el realismo mágico del surrealismo y de la literatura psicológica en general. Discrepó de la afirmación de Flores de que el realismo mágico se originó con Kafka y Borges porque, según Leal, estos dos pertenecen a la literatura fantástica. Leal escribió acertadamente que el autor mágicorrealista trata de "descubrir lo que hay de misterioso en las cosas, en la vida, en las acciones humanas" (232-233). Una parte integral del realismo mágico es que "los acontecimientos clave no tienen una explicación lógica o psicológica" (234). Sin

embargo, Leal no distingue entre el realismo mágico y lo real maravilloso de Carpentier y tampoco reconoce los rasgos estilísticos propios del realismo mágico: "El realismo mágico es más que nada, una actitud ante la realidad, la cual puede ser expresada en formas populares o cultas, en estilos reelaborados o vulgares, en estructuras cerradas o abiertas" (232).

El término *Magischer Realismus* se resucitó mágicamente y quizás se usó por primera vez en Wuppertal como título de una exposición de los cuadros alemanes de los años veinte. Según Wieland Schmied, 38 artistas fueron representados por 115 cuadros. Günter Aust, director de la exposición, explicó que prefería *Magischer Realismus* a *Neue Sachlichkeit* porque este último término había sido usado por Hermann Muthesius a comienzos del siglo XX en un contexto arquitectónico (Schmied, 9). Georg Jappe, en una reseña de la exposición de Wuppertal, dijo que *Neue Sachlichkeit* era la categoría correcta para los artistas izquierdistas del grupo, mientras que los otros podrían colocarse más apropiadamente dentro del *Magischer Realismus* (Schmied, 10).

En realidad, el interés renovado en la pintura alemana de la década de los veinte había empezado en 1961. En ese año, la exposición de Berlín, organizada por Eberhard Marx y titulada *Neue Sachlichkeit*, presentó 101 cuadros de 31 artistas. La exposición de 1962 en Hannover utilizó el título neutro *Die Zwanziger Jahre in Hannover (Los años veinte en Hannover)*. En marzo de 1966, la exposición de Colonia se llamaba *Neue Sachlichkeit, 1920-1933*. En la exposición de 1968 en Hamburgo y luego en Frankfurt (enero-febrero de 1969), el director Hans Platte soslayó el problema utilizando el título *Realismus in der Malerei der Zwanziger Jahre (Realismo en la pintura de los años veinte)*, incluyendo en la exposición cuadros mágicorrealistas de pintores extranjeros: Carrà, Severini, Miró, Hopper y Sheeler. Sin embargo, la presencia de artistas como Max Lieberman, Carl Hofer y Oskar Kokoschka, que en realidad no podrían clasificarse ni bajo *Magischer Realismus* ni bajo *Neue Sachlichkeit*, rompió la unidad de la exposición. Una exposición binacional (Alemania e Italia) fue organizada por Emilio Bertonati para Munich y Roma en junio-septiembre de 1968, bajo el título de *Aspekte der Neuen Sachlichkeit-Aspetti della Nuova Oggettività* (259-261).

1968

Massimo Carrà publicó *Arte metafísico*, colección de comentarios de los artistas principales de esta escuela: Giorgio de Chirico, Carlo Carrà, Alberto Savinio y Giorgio Morandi. El tomo también contiene un capítulo breve pero importante de Ewald Rathke en el cual relaciona el arte metafísico con el realismo mágico, y otro capítulo de Patrick Waldberg relacionando el arte metafísico con el surrealismo. El libro se publicó en inglés en 1971, con un prólogo de la traductora Caroline Tisdall.

1969

Aunque sólo una de las 15 exposiciones entre 1925 y 1968 mencionadas por Wieland Schmied lleva el título de *Magischer Realismus*, y aunque Franz Roh, el inventor del término, se rindió a la *Neue Sachlichkeit* en 1958, dos libros importantes publicados en 1969 reafirmaron la importancia del realismo mágico: *Il Realismo in Germania, Nuova oggettività-realismo magico* de Emilio Bertonati, dueño de galerías de arte, y *Neue Sachlichkeit und Magischer Realismus in Deutschland 1918-1933* del historiador del arte alemán Wieland Schmied. El libro de Schmied es mucho más completo, pero los dos concuerdan sobre los rasgos generales del movimiento, los dos reconocen la importancia del libro de 1925 de Franz Roh y los dos reproducen cuadros representativos. Ángel Valbuena Briones, en su artículo "Una cala en el realismo mágico", afirma categóricamente que el realismo mágico en la literatura latinoamericana no se limita a aquellos países con un porcentaje alto de negros y de indios. Por equivocación, Valbuena atribuye el origen del término "realismo mágico" a G. F. Hartlaub, pero es uno de los primeros críticos en asociar el realismo mágico en la literatura latinoamericana con los cuadros del italiano Giorgio de Chirico, el alemán Otto Dix y el estadunidense George Tooker. Analiza la novela *Los premios* de Julio Cortázar como ejemplo del realismo mágico.

1970

Tzvetan Todorov publicó *Introduction à la littérature fantastique*, obra en la cual trata de establecer una diferencia teórica entre lo

fantástico y el realismo mágico sin tener en cuenta ni la periodización ni el lazo entre la pintura y la literatura.

El libro escolar *Antología del realismo mágico. Ocho cuentos hispanoamericanos*, de E. Dale Carter, utiliza como punto de partida la interpretación demasiado amplia de Ángel Flores.

1971

En el catálogo de la exposición de Amberes *Magisch Realisme in Nederland*, J. F. Buyck escribió, según Blotkamp (23), la mejor revalorización de la visión crítica del realismo mágico escrita antes de la segunda Guerra Mundial.

1973

Die Malerei der Neuen Sachlichkeit (La pintura de la nueva objetividad) de Fritz Schmalenbach, complementa los libros de Schmied y de Bertonati con datos muy detallados sobre los varios términos empleados para describir la pintura postexpresionista en Alemania. Schmalenbach prefiere *Neue Sachlichkeit* por encima de *Magischer Realismus* porque tiene mayor aceptación. Al mismo tiempo, aconseja a sus lectores no desvelarse discutiendo los aspectos positivos y negativos de los dos términos puesto que ninguno es perfecto y los dos representan el mismo fenómeno (73).

Rudy de Reyna publicó *Magic Realist Painting Techniques (Los recursos técnicos de la pintura mágicorrealista)*, manual que explica el uso de distintos tipos de pintura y de pinceles. Se reproducen distintas etapas del mismo cuadro para demostrar explícitamente cómo se logra el efecto mágico. En su introducción de una sola página, De Reyna traza los orígenes del realismo mágico "desde los florentinos y los flamencos de hace quinientos años" y subraya su importancia en la pintura estadunidense, culminando en Andrew Wyeth "quien, a mi juicio firme, ha promulgado este estilo de pintar a la importancia que tiene en el arte estadunidense de hoy" (9).

El realismo mágico fue el tema principal del congreso del Instituto Internacional de Literatura Iberoamericana celebrado en la Universidad Estatal de Michigan. En su discurso inaugural, titulado "Realismo mágico versus literatura fantástica: un diálogo de sordos", Emir Rodríguez Monegal abogó por el rechazo del término porque los críticos no podían ponerse de acuerdo sobre su definición precisa.

1974

Roberto González Echevarría repasó y analizó críticamente todos los artículos anteriores sobre el realismo mágico en la literatura latinoamericana como prólogo a su análisis erudito de los orígenes históricos de *El reino de este mundo*, de Alejo Carpentier. González Echevarría favorece la interpretación americanista del realismo mágico por encima de la interpretación internacionalista.

En cambio, Enrique Anderson Imbert volvió a insistir, en la revista *Far Western Forum*, que el realismo mágico tiene que interpretarse en el sentido de Franz Roh.

1975

Arthur D. Stevens, en su disertación doctoral de la Universidad de Indiana, *The Counter-Modern Movement in French and German Painting after World War I (El movimiento contramoderno en la pintura francesa y alemana después de la primera Guerra Mundial)* analiza la nueva objetividad y el realismo mágico en Alemania y sus movimientos paralelos en Francia.

Volker Katzmann publicó su disertación doctoral de la Universidad de Tubinga en Alemania, *Ernst Jüngers Magischer Realismus*. Todo el libro está dedicado al análisis de los rasgos mágicorrealistas en la obra de Jünger en general y, sobre todo, en *Sobre los acantilados de mármol*.

1983

Mi propio libro *Magic Realism Rediscovered, 1918-1981* coloca la conceptualización del realismo mágico por Franz Roh dentro del ambiente histórico y artístico de la época y comenta explícitamente sus distintas manifestaciones en la pintura de Alemania, Italia, Francia, Holanda y los Estados Unidos. El capítulo final demuestra las semejanzas entre el realismo mágico y el hiperrealismo de las décadas de los sesenta y setenta.

1987

Un equipo de investigadores coordinado por Jean Weisgerber de la Universidad Libre de Bruselas, en Bélgica, publicó *Le réalisme magique. Roman. Peinture et cinéma (El realismo mágico. Novela, pintura y cine)*. La mayoría de los capítulos son estudios específicos del fenómeno en una variedad de países, incluyendo a Polonia y Hungría pero excluyendo a los Estados Unidos. Se les da una primacía exagerada a los escritores flamencos Johan Daisne y Hubert Lampo; no se les da bastante importancia a los escritores latinoamericanos; no se menciona para nada a André Schwarz-Bart. Aunque el tomo confirma el carácter internacional del realismo mágico, cuestiona la relación entre la pintura mágicorrealista y la literatura mágicorrealista.

1995

La difusión y la vigencia del realismo mágico continúan. Duke University Press publicó otra colección de ensayos críticos coordinada por Lois Parkinson Zamora y Wendy B. Faris. Aunque concuerda con el volumen belga de Weisgerber y conmigo respecto al carácter internacional del realismo mágico, algunos de los ensayos proponen una identificación del realismo mágico con lo posmoderno y el poscolonialismo, dificultando la apreciación de los límites específicos de la modalidad.

La California State University, en Sacramento, anunció la futura publicación de un número doble de *Explicación de textos literarios*

dedicado a una revalorización y actualización del realismo mági-
co en la literatura latinoamericana.

El gobierno alemán emitió una serie de 12 sellos postales dedica-
da a la pintura alemana del siglo xx. Tres de los sellos rinden ho-
menaje a cuadros mágicorrealistas de Franz Radziwill, de Chris-
tian Schad y de Georg Schrimpf.

BIBLIOGRAFÍA

Agee, William, *The 1930s: Painting and Sculpture in America*, Nueva York, Whitney Museum of American Art, 1968.

Alazraki, Jaime, *Borges and the Kabbalah and Other Essays on His Fiction and Poetry*, Cambridge, Cambridge University Press, 1988.

——, "Cómo está hecho 'Casa tomada' de Julio Cortázar", *Cuadernos para Investigación de la Literatura Hispánica*, 2-3, Madrid, Fundación Universitaria Española, Seminario "Menéndez Pelayo", 1980.

——, "Estructura y función de los sueños en los cuentos de Borges", *Ibero*, 3 (1975), 9-38.

——, *La prosa narrativa de Jorge Luis Borges*, Madrid, Gredos, 1968.

Alexis, Jacques Stéphen, *Les Arbres musiciens*, París, Gallimard, 1957.

Alfieri, Bruno, *Dino Buzzati, Pittore*, Venecia, Alfieri, 1967.

Allen, Walter, *Tradition and Dream. The English and American Novel from the Twenties to Our Time*, Londres, Phoenix House, 1964.

Anderson Imbert, Enrique, *Veinte cuentos hispanoamericanos del siglo XX*, Nueva York, Appleton-Century-Crofts, 1956.

——, " 'Literatura fantástica', 'realismo mágico' y 'lo real maravilloso' ", ponencia leída en agosto de 1973 en el congreso del Instituto Internacional de Literatura Iberoamericana en la Michigan State University. Una versión revisada se publicó en *Far Western Forum*, 1, 2 (mayo de 1974).

Appelfeld, Aharon, *Badenheim 1939*, tr. de Dalya Bilu, Boston, David R. Godine, 1980.

——, *To the Land of the Cattails*, traducción de Jeffrey M. Green, Nueva York, Weidenfeld and Nicolson, 1986.

Arnason, H. H., *History of Modern Art, Painting, Sculpture, Architecture*, Nueva York, Harry N. Abrams, 1968.

Arnold, A. James (comp.), *A History of Literature in the Caribbean*, vol. 1, Hispanic and Francophone Regions, Amsterdam/Filadelfia, 1984.

Arslan, Antonia Veronese, *Invito alla lettura di Dino Buzzati*, Milán, Mursia, 1974.

Arvin, Newton, "The New American Writers", *Harper's Bazaar*, 81 (marzo de 1947).

Asturias, Miguel Ángel, *Hombres de maíz*, Madrid, Alianza Editorial, 1972.

——, *Leyendas de Guatemala*, Buenos Aires, Losada, 1967.

——, *Mulata de tal*, Buenos Aires, Losada, 1963.

Barr, Alfred H., Jr, y Dorothy C. Miller (comps.), *American Realists and Magic Realists*, Nueva York, Museum of Modern Art, 1943.

——, *Modern German Painting and Sculpture*, Nueva York, Museum of Modern Art y W. W. Norton, 1931, 1932.

Barrenechea, Ana María, "Ensayo de una tipología de la literatura fantástica", *Revista Iberoamericana*, 80 (1972), 391-403.

Barroso, Juan, *Realismo mágico y lo real maravilloso en "El reino de este mundo" y "El siglo de las luces"*, disertación doctoral, Louisiana State University, 1975.

Benet's Reader's Encyclopedia of American Literature, George Perkins, Barbara Perkins y Phillip Leininger (comps.), Nueva York, Harper Collins, 1991.

Benítez Rojo, Antonio, *Estatuas sepultadas y otros relatos*, Hanover, N. H. Ediciones del Norte, 1984.

Bertonati, Emilio, *Die neue Sachlichkeit in Deutschland* [1969], tr. del italiano de Linde Birk, Munich, Ausgabe Schuler Verlagsgesellschaft, 1974.

Bessière, Irene, *Le Récit fantastique. La Poétique de l'incertain*, París, 1974.

Blotkamp, Carel, *Pyke Koch*, Amsterdam, Uitgeverij De Arbeiderspers, 1972.

Boisdeffre, Pierre de, *Dictionnaire de littérature contemporaine*, París, Editions Universitaires, 1963.

Bontempelli, Massimo, *L'avventura novecentista*, Florencia, Vallecchi Editore, 1938.

Borello, Rodolfo A., *El peronismo (1943-1955) en la narrativa argentina*, Ottawa, Dovehouse Editions Canada, 1991.

Borges, Jorge Luis, *Ficciones*, Buenos Aires, Emecé, 1968.

——, *Ficciones*, Anthony Kerrigan (comp.), Nueva York, Grove Press, 1962.

——, *Labyrinths*, Donald A. Yates y James E. Irby (comps.), Nueva York, New Directions, 1964.

BIBLIOGRAFÍA 237

Borges, Jorge Luis, *Otras inquisiciones*, Buenos Aires, Emecé, 1960.
——, *El Aleph*, Buenos Aires, Emecé, 1971.
——, *Historia universal de la infamia*, Buenos Aires, Emecé, 1966.
Bruner, Charlotte H., reseña de Françoise Pfaff, *Entretiens avec Maryse Condé suivis d'une Bibliographie complète*, *World Literature Today*, 68, 4 (otoño de 1994), 863-864.
Burgin, Richard, *Conversations with Jorge Luis Borges*, Nueva York, 1969.
Buzzati, Dino, *Sessanta racconti* (1958), 8a. ed., Verona, Arnoldo Mondadori, 1964.
——, *The Tartar Steppe*, tr. de Stuart C. Hood, Nueva York, Avon Books, 1980.
Campbell, Josie P., "To Sing the Song, To Tell the Tale, A Study of Toni Morrison and Simone Schwarz-Bart", *Comparative Literature Studies*, 22, 3 (otoño de 1985), 394-412.
Capote, Truman, *In Cold Blood*, Nueva York, Random House, 1965.
——, *A Tree of Night and Other Stories*, Nueva York, Random House, 1949.
——, Eleanor Perry, Frank Perry, *Trilogy, an experiment in multimedia*, Toronto, The Macmillan Company, 1969.
Carpentier, Alejo, *Razón de ser* (1976), en Carpentier, *Ensayos*, vol. 13 de *Obras completas de Alejo Carpentier*, México, Siglo XXI, 1990.
——, *El reino de este mundo*, Santiago, Chile, Orbe, 1972.
——, *Tientos y diferencias* (1964), en Carpentier, *Ensayos*, vol. 13 de *Obras completas de Alejo Carpentier*, México, Siglo XXI, 1990.
Castañón, Adolfo, "Tentar al diablo es militarizarlo", *Siempre!*, 1168, México, 12 de noviembre de 1975.
Castillo, Ana, *So Far from God*, Nueva York, W. W. Norton, 1993.
Charles Sheeler, Nueva York, Museum of Modern Art, 1939.
Chanaday, Amaryll Beatrice, *Magical Realism and the Fantastic. Resolved versus Unresolved Antinomy*, Nueva York, Garland Publishing, 1985.
Chevalier, Haakon M., *The Ironic Temper. Anatole France and His Time*, Nueva York, 1932.
Chiampi, Irlemar, *O realismo maravilhoso. Forma e ideologia no romance hispanoamericano*, São Paulo, Editora Perspectiva, 1980.
Ciplijauskaité, Biruté, "Socialist and Magic Realism, Veiling or Unveiling", *Journal of Baltic Studies*, 10, 3 (1979), 218-227.
Cirlot, Juan E., *Diccionario de los ismos*, Barcelona, Argos, 1949.

Cirlot, Juan E., *A Dictionary of Symbols*, 2ª ed., tr. del español por Jack Sage, Londres, Routledge and Kegan Paul, 1971.

Condé, Maryse, *Moi, Tituba, sorcière... Noire de Salem*, París, Mercure de France, 1986, *I, Tituba, Black Witch of Salem*, tr. de Richard Philcox, prólogo de Angela Y. Davis, comentario final de Ann Armstrong Scarboro, Charlottesville, University Press of Virginia, 1992.

——, *La parole des femmes. Essai sur des romancières des Antilles de langue française*, París, Editions L'Harmattan, 1979.

——, *Ségou*, París, Editions Robert Laffont, 1984.

Cortázar, Julio, *Bestiario*, 6ª ed., Buenos Aires, Editorial Sudamericana, 1967.

——, *Rayuela*, 12ª ed., Buenos Aires, Editorial Sudamericana, 1970.

Coulthard, G. R., *Race and Colour in Caribbean Literature*, Londres, Oxford University Press, 1962. Publicado primero en español en 1958 en Sevilla.

Dash, J., Michael, *Literature and Ideology in Haiti, 1915-1961*, Totowa, N. J., Barnes and Noble, 1981.

Devreux, Anne Shapiro, "Medieval Sorcery, Modern Fest", *The New York Times*, sección de viajes, 7 de mayo de 1989, 21.

Donadoni, Eugene, *A History of Italian Literature*, tr. de Richard Monges, Nueva York, New York University Press, 1969, vol. 2.

Dupin, Jacques, *Joan Miró: Life and Work*, Nueva York, Harry N. Abrams, 1961-1962.

Duwe, Wilhelm, *Deutsche Dichtung des 20 Jahrhunderts. Von Naturalismus zum Surrealismus*, Zurich, Orell Fussli, 1962.

Edwards, Mike, "Honduras, Eye of the Storm", *National Geographic*, 164, 5 (noviembre de 1983).

Eich, Günter, *Abgelegene Gehöfte Gedichte*, Frankfurt am Main, Suhrkamp Verlag, 1968.

Epstein, Seymour, reseña de *The Siren* de Dino Buzzati, *New York Times Book Review*, 28 de octubre de 1984, 32.

Flores, Ángel, "Magic Realism in Spanish American Fiction", *Hispania*, XXXVIII, 2 (mayo de 1955), 187-192. La ponencia se presentó oralmente en el congreso de la Modern Language Association en Nueva York, 27-29 de diciembre de 1954.

Focillon, H., *Art d'Occident* (1938), citado en *The Complete Paintings of the Van Eycks*, Nueva York, Harry N. Abrams, 1968.

Forster, Leonard, "Uber den 'Magischer Realismus' in der heutigen Deutschen Dichtung", *Neophilologus*, 34 (1950), 86-99.

García, Cristina, *Dreaming in Cuban*, Nueva York, Ballantine Books, 1993.

García, Ramón Castro, *Truman Capote, de la captura a la libertad*, Santiago, Chile, Centro de Investigaciones de Literature Comparada, Universidad de Chile, 1963.

García Márquez, Gabriel, *Cien años de soledad*, Buenos Aires, Editorial Sudamericana, 1967; *One Hundred Years of Solitude*, tr. de Gregory Rabassa, Nueva York, Avon Books, 1971.

——, *No One Writes to the Colonel and Other Stories*, Nueva York, Harper and Row, 1968.

——, *Obra periodística*, edición de Jacques Gilard, Barcelona, Bruguera, vol. I, textos costeños, 1981.

García Ponce, Juan, *El gato y otros cuentos*, México, Fondo de Cultura Económica, 1984.

Garland, Henry y Mary, *The Oxford Companion to German Literature*, 2ª ed., Nueva York, Oxford University Press, 1986.

Garson, Helen S., *Truman Capote*, Nueva York, Frederick Ungar, 1980.

George, Waldemar, "Pierre Roy et le réalisme magique", *Renaissance*, París, XIV, 1931.

Gianfranceschi, Fausto, *Dino Buzzati*, Turín, Borla editore, 1967.

Giorgio di Chirico, París, Musée Marmottan, 1975.

Gold, Herbert, reseña de *Lives of the Poets. Six Stories and a Novella* de E. L., Doctorow, *Los Angeles Times Book Review*, 25 de noviembre de 1984.

Gómez Valderrama, Pedro, "El corazón del gato Ebenezer", en *El retablo de Maese Pedro*, Bogotá, Espiral, 1967, 79-93.

González Echevarría, Roberto, "Isla a su vuelo fugitiva: Carpentier y el realismo mágico", *Revista Iberoamericana*, 86 (enero-marzo de 1974), 9-63.

Goodall, Donald B., *Enrique Grau, Colombian Artist*, Bogotá, Amazonas Editores, 1991.

Graves, Robert, *The White Goddess, a historical grammar of poetic myth*, Nueva York, Octagon Books, 1976.

Grilhé, Gillette, *The Cat and Man*, Nueva York, G. P. Putnam's Sons, 1974.

Grobel, Lawrence, *Conversations with Capote*, Nueva York, New American Library, 1985.

Gross, Polly, "Truman Capote: Writing *In Cold Blood*". Trabajo

inédito preparado para el curso Comparative Literature 210, University of California, Irvine, primavera de 1983.

Guilbert, Jean-Claude, *Le réalisme fantastique, 40 peintres européens de l'imaginaire*, París, Editions Opta, 1973.

Guillén, Jorge, *Cántico, A Selection*, edición de Norman Thomas di Giovanni, Boston, Little, Brown and Company, 1965.

Hancock, Geoff (comp.), *Magic Realism*, Toronto, Aya Press, 1980.

Harris, Trudier, *Fiction and Folklore. The Novels of Toni Morrison*, Knoxville, University of Tennessee Press, 1991.

Hauser, Arnold, *Historia del arte*, Madrid, Ediciones Guadarrama, 1961.

Henry, Gerritt, "The Real Thing", *Art International*, 16, 6 (verano de 1972), reproducido en Gregory Battcock, *Super Realism: A Critical Anthology*, Nueva York, E. P. Dutton, 1975.

Herrera Soto, Roberto y Rafael Romero Castañeda, *La zona bananera del Magdalena*, Bogotá, Instituto Caro y Cuervo, 1979.

Howe, Irving, reseña de *Badenheim 1939*, *The New York Times Book Review*, 23 de noviembre de 1980.

Hunter, Sam, *Modern American Painting and Sculpture*, Nueva York, Dell, 1965.

Ibsen, Henrik, *Eight Plays* (1951), tr. de Eva Le Gallienne, Nueva York, The Modern Library, 1982.

Irby, James E., "Encuentro con Borges", *Universidad de México*, 16, 10 (1962), 8. Reproducido en el volumen L'Herne dedicado a Borges (París, 1964), 397.

Jarnés, Benjamín, *Ejercicios*, Madrid, Imprenta de la Ciudad lineal, 1927.

Jiménez, Juan Ramón, *Españoles de otros mundos*, Madrid, A. Aguado, 1960.

Jünger, Ernst, *On the Marble Cliffs*, tr. de Stuart Hood, Nueva York, New Directions, 1947.

Kaschnitz-Weinberg, Guido, "From the Magic Realism of the Roman Republic to the Art of Constantine the Great", *Formes: an International Art Review*, vol. 8 (octubre de 1930).

Katzmann, Volker, *Ernst Jüngers Magischer Realismus*, Hildesheim-Nueva York, Georg Olms, 1975.

Keuerleber, Eugene (comp.), *Dix, Otto Dix zum 80, Geburtstag*, Stuttgart, Erker-Verlag St. Gallen, 1972.

Kingsolver, Barbara, reseña de *So Far from God* de Ana Castillo, *Los Angeles Times*, Book Review Section, 16 de mayo de 1993, 1, 9.

Knapp, Bettye, *Robert Nathan's Portrait of Jennie*, Chicago, The Dramatic Publishing Co., 1965.

Kramer, Walter, *Willink*, Gravenhage/Rotterdam, Nijgh y Van Ditmas, 1973.

Leal, Luis, "El realismo mágico en la literatura hispanoamericana", *Cuadernos Americanos*, 153 (julio-agosto de 1967), 230-235.

Leman, Martin, *Comic and Curious Cats*, Londres, Victor Gollancz, 1982.

——, *Ten Cats and Their Tales*, Nueva York, Holt, Rinehart, and Winston, 1982.

——, *Twelve Cats for Christmas*, Londres, Pelham Books, 1982.

Leman, Martin y Jill Leman, *A World of Their Own. Twentieth Century British Naïf Painters*, Londres, Pelham Books, 1985.

Letteratura italiana, Milán, Marzorati Editore, 1969.

Liebenow, J. Gus, *Colonial Rule and Political Development in Tanzania. The Case of the Makonde*, Evanston, Ill., Northwestern University Press, 1971.

Lipman, Jean, *American Primitive Painting*, Londres, Oxford University Press, 1942.

Lorenz, Günter W., "Diálogo con Miguel Ángel Asturias", *Mundo Nuevo*, 43 (enero de 1970), 35-51. Reproducido en Lorenz, *Diálogo con América Latina*, Santiago de Chile, Ediciones Universitarias de Valparaíso/Editorial Pomaire, 1972.

Malin, Irving, *New American Gothic*, Carbondale, Southern Illinois University Press, 1962.

Marck, J. H. M., van der, *Neo-realisme in de Nederlandse schilderkunst*, Amsterdam, J. M., Meuhenoff, 1960.

Mariátegui, José Carlos, "*Nadja* de André Breton", *Variedades*, Lima, 15 de junio de 1930. Reproducido en Mariátegui, *El artista y la época*, Lima, Biblioteca Amauta, 1959, 178-182. Véase también Antonio Pagés Larraya, "Mariáteui y el realismo mágico", en *La Palabra y el Hombre*, Jalapa, julio-septiembre de 1975, 58-61 y *Cuadernos Hispanoamericanos*, 325, julio de 1977, 1-6.

Márquez Rodríguez, Alexis, *Lo barroco y lo real-maravilloso en la obra de Alejo Carpentier*, 2ª ed., México, Siglo XXI, 1984.

McKinney, Kitzie, "Second Vision: Antillean Versions of the Quest in Two Novels by Simone Schwarz-Bart", *The French Review*, 62, 4 (marzo de 1989), 650-660.

Meneses, Guillerno, "Nuestra generación literaria", *El farol*, 197 (noviembre-diciembre de 1961).

Menton, Seymour, "Asturias, Carpentier y Yáñez, paralelismos y divergencias", *Revista Iberoamericana*, 67 (enero-abril de 1969), 31-52.

——, *El cuento hispanoamericano*, México, Fondo de Cultura Económica, 1964, 1970, 1980, 1986, 1991, 1997.

——, *Historia crítica de la novela guatemalteca*, Guatemala, Editorial Universitaria, 1960, 1985 (ed. rev.).

——, *Magic Realism Rediscovered, 1918-1981*, East Brunswick, N. J., Associated University Presses, 1983.

——, *La novela colombiana, planetas y satélites*, Bogotá, Plaza y Janés, 1978.

——, *Prose Fiction of the Cuban Revolution*, Austin, University of Texas Press, 1975.

Merivale, Patricia, "Saleem Fathered by Oskar: *Midnight's Children*, Magic Realism, and *The Tin Drum*", en Lois Parkinson Zamora y Wendy B. Faris (comps.), *Magical Realism. Theory, History, Community*, Durham, Duke University Press, 1995, 329-345.

Miller, Arthur, *The Crucible*, Text and Criticism, edición de Gerald Weales, Nueva York, The Viking Press, 1971.

Miller, Dorothy C. y Alfred H. Barr (comps.), *American Realists and Magic Realists*, Nueva York, Museum of Modern Art, 1943.

Motley-Carcache, Marian, *Magic Realism in the Works of Truman Capote*, disertación doctoral, Auburn University, 1989.

Nance, William L., *The Worlds of Truman Capote*, Nueva York, Stein and Day, 1970.

Nathan, Robert, *Portrait of Jennie*, Nueva York, Alfred A. Knopf, 1960.

Ormerod, Beverley, *An Introduction to the French Caribbean Novel*, Londres-Kingston-Puerto España, Heinemann, 1985.

Ortega, Julio, *La contemplación y la fiesta*, Caracas, Monte Ávila, 1969.

Ortega y Gasset, José, *La deshumanización del arte*, Madrid, *Revista de Occidente*, 1962.

Padura Fuentes, Leonardo, "Realismo mágico y lo real maravilloso, un prólogo, dos poéticas y otro deslinde", *Plural*, 270 (marzo de 1994), 26-37.

Pérez-Reilly, Elizabeth Kranz, *Lo real-maravilloso in the Prose Fiction of Alejo Carpentier: A Critical Study*, disertación doctoral, Vanderbilt University, 1975.

Peyre, Henri, Carta personal a Seymour Menton, 25 de abril de 1985.

Phillips, Allen W., " 'El sur' de Borges", en *Estudios y notas sobre literatura hispanoamericana*, México, 1965, 165-175.

Pike, Burton, *Robert Musil. An Introduction to His Work*, Ithaca, Cornell University Press, 1961.

Plard, Henri, "Le réalisme magique et le roman. Les pays de langue allemande", Jean Weisgerber, *Le réalisme magique*.

Plisnier, Charles, *Roman, Papiers d'un romancier*, París, Bernard Grasset, 1954.

Ponge, Francis, número especial de *Books Abroad* dedicado a él, 48, 4 (otoño de 1974).

Praz, Mario, *Mnemosyne. The Parallel between Literature and the Visual Arts*, Princeton, N. J., Princeton University Press, 1970.

Prieto, René, *Miguel Ángel Asturias's Archeology of Return*, Nueva York, Cambridge University Press, 1993.

Puga, María Luisa, *Intentos*, México, Grijalbo, 1987.

Pullini, Giorgio, *Il romanzo italiano del dopoguerra, 1940-1960*, Milán, Schwarz, 1961.

Ramras-Rauch, Gila, *Aharon Appelfeld. The Holocaust and Beyond*, Bloomington, Indiana University Press, 1994,

The Random House Dictionary of the English Language, edición no abreviada, Nueva York, 1967.

Reed, Kenneth T., *Truman Capote*, Boston, Twayne, 1981.

Reyes, Angelita Dianne, *Crossing the Bridge, the Great Mother in Selected Novels of Toni Morrison, Paule Marshall, Simone Schwarz-Bart, and Marianna Ba*, disertación doctoral, University of Iowa, 1985.

Reyes, David, "Latina Author Allende Greeted", *Los Angeles Times*, edición del condado de Orange, 20 de abril de 1995, B2.

Reyna, Rudy de, *Magic Realist Painting Techniques*, Nueva York, Watson-Guptill, 11, 1973.

Richardson, Edgar P., *Painting in America*, Nueva York, Thomas Y. Crowell, 1965.

Rieder, Heinz, *Der magischer Realismus. Eine Analyse von "Auf dem Floss" von George Saiko*, Marburg, N. G. Elwert, 1970.

Rivero, Mario, *Botero*, Bogotá, Plaza y Janés, 1973.

Rivière, Jacques, *The Ideal Reader. Selected Essays*, comp. y tr. de Blanche A. Price, Londres, Harvill Press, 1960.

Rodríguez Monegal, Emir, "Borges, una teoría de la literatura fantástica", *Revista Iberoamericana*, 95 (1976), 177-189.

Rodríguez Monegal, Emir, *Jorge Luis Borges, A Literary Biography*, Nueva York, Dutton, 1978.

——, "Realismo mágico versus literatura fantástica, un diálogo de sordos", *Otros mundos, otros fuegos*, Actas del 16 Congreso Internacional sobre Literatura Iberoamericana, East Lansing, Michigan State University, 1975, 25-37.

Roh, Franz, "Ein neuer Henri Rousseau", *Der Cicerone*, 16 (1924), 713-715.

——, *German Art in the 20th Century*, tr. de Catherine Hutter, Greenwich, Conn., New York Graphic Society, 1968.

——, *German Painting in the 20th Century*, tr. de Catherine Hutter, Greenwich, Conn., New York Graphic Society, 1968.

——, *Nach-expressionismus, magischer Realismus, Probleme der neuesten europäischen Malerei*, Leipzig, Klinkhardt y Biermann, 1925.

——, *Realismo mágico, postexpresionismo. Problemas de la pintura europea más reciente*, tr. de Fernando Vela, Madrid, *Revista de Occidente*, 1927.

——, "Realismo mágico. Problemas de la pintura europea más reciente", *Revista de Occidente*, 16 (abril, mayo, junio de 1927), 274-301.

——, "Zur Interpretation Karl Haiders, Eine Bemerkung auch zum Nachexpressionismus", *Der Cicerone*, 15 (1923), 598-602.

Rose, Barbara, *American Art since 1900*, Nueva York, Praeger, 1975.

Roth, Joseph, *Radetzky March*, Nueva York, Viking Press, 1933.

Rumpf, Helmtrud, "La búsqueda de la identidad cultural en Guadalupe, las novelas *Pluie et vent sur Télumée Miracle* y *Ti Jean l'horizon* de Simone Schwarz-Bart", *Revista de Crítica Literaria Latinoamericana*, 15, 30 (1989), 231-248.

Rushdie, Salman, *Imaginary Homelands. Essays and Criticism 1981-1991*, Londres, Granta Books y Penguin Books, 1991.

——, *Midnight's Children*, Londres, Picador, 1983.

Sahagun, Louis, "New Mexico Religious Pilgrimage Site Stands as a Testament to Faith", *Los Angeles Times*, 15 de abril de 1995, A31.

Saiko, George, *Drama und Essays*, Salzburg, Residenz Verlag, 1986, vol. IV de Sämtliche Werke.

——, "Die Wirklichkeit hat doppelten Boden. Gedanken zum magischer Realismus in der Literatur", *Aktion*, septiembre de 1952.

Saldívar, Dasso, "En busca de Macondo", suplemento semanal de *El País*, Madrid, 30 de octubre de 1983, 35.

Sandlin, Lisa, reseña de *So Far from God* de Ana Castillo, *New York Times Book Review*, 3 de octubre de 1993, 22-23.

Santamaría, Francisco, *Diccionario general de americanismos*, México, Robledo, 1942.

Scarboro, Ann Armstrong, Comentario al final de Maryse Condé, *I, Tituba, Black Witch of Salem*, tr. de Richard Philcox, Charlottesville, University Press of Virginia, 1992.

Scheel, Charles Werner, *Magical versus Marvelous Realism as Narrative Modes in French Fiction*, disertación doctoral, University of Texas, Austin, 1991.

Schmalenbach, Fritz, *Die Malerei der "Neuen Sachlichkeit"*, Berlín, Gebr. Mann, 1973.

Schmied, Wieland, *Neue Sachlichkeit und Magischer Realismus in Deutschland, 1918-1933*, Hannover, Fackelträger-Verlag Schmidt-Kuster GmbH, 1969.

Schwarz-Bart, André, *Le Dernier des justes*, París, Du Seuil, 1959; *The Last of the Just*, tr. de Stephen Becker, Nueva York, Atheneum, 1961; *El último justo*, tr. de Fernando Acevedo, Barcelona, Seix Barral, 1959.

——, *La mulâtresse Solitude*, París, Editions du Seuil, 1972; *A Woman Named Solitude*, tr. de Ralph Manheim, Nueva York, Atheneum, 1973.

——, *Un plat de porc aux bananes vertes*, París, Editions du Seuil, 1967; *Un plato de cerdo con plátanos verdes*, Madrid, Aguilar, 1970.

Schwarz-Bart, Simone, *Pluie et vent sur Télumée Miracle*, París, Editions du Seuil, 1972; *The Bridge of Beyond*, tr. de Barbara Bray, Nueva York, Atheneum, 1974.

——, *Ti Jean l'horizon*, París, Editions du Seuil, 1979; *Between Two Worlds*, tr. de Barbara Bray, Nueva York, Harper and Row, 1981.

Séonnet, Michel, *Jacques Stéphen Alexis ou "Le voyage vers la lune de la belle amour humaine"*, Toulouse, Edition Pierres Hérétiques, 1983.

Serra, Edelweiss, "La estrategia del lenguaje en *Historia universal de la infamia*", *Revista Iberoamericana*, 100-101 (1977), 657-663.

——, *Estructura y análisis del cuento*, Santa Fe, Argentina, 1966,

Shelton, Marie-Denise, "A New Cry, From the 1960s to the

1980s", en A. James Arnold (comp.), *A History of Literature in the Caribbean*, vol. 1, 427-433.

Silverman, Malcolm, reseña de *Os pecados da tribo*, *Chasqui*, VI, 2 (febrero de 1977), 103.

Soby, James T., *Giorgio di Chirico*, Nueva York, Museum of Modern Art, 1966, reimpresión de Arno Press. La primera edición de este libro se publicó en 1941 bajo el título de *The Early Chirico (1910-1917)*.

Sorin, Raphael, "Entrevista con García Márquez", reproducida de *Les Nouvelles Littéraires*, París, 20 de febrero de 1969, *Review 70*, Nueva York, Center for Inter-American Relations, 1971, 174-177.

Suares, Jean-Claude, *The Indispensable Cat*, Nueva York, Stewart, Tabori and Chang, 1983.

Todorov, Tzvetan, *Introduction à la littérature fantastique*, París, Seuil, 1970.

Trachtenberg, Stanley, *Robert Nathan's Fiction*, disertación doctoral, New York University, 1963.

Usigli, Rodolfo, *Itinerario del autor dramático*, México, Fondo de Cultura Económica, 1940.

Uslar Pietri, Arturo, *Letras y hombres de Venezuela*, México, Fondo de Cultura Económica, 1948.

Valbuena Briones, Ángel, "Una cala en el realismo mágico", *Cuadernos Americanos*, 166, 5 (1969), 233-241.

Valenzuela, Luisa, *El gato eficaz*, México, Joaquín Mortiz, 1972.

Vax, Louis, *Arte y literatura fantásticas*, tr. de Juan Merino, Buenos Aires, 1965.

Veiga, José J., *Os cavalinhos de Platiplanto*, Rio de Janero, Editora Nitida, 1959.

——, *The Misplaced Machine and Other Stories*, tr. de Pamela G. Bird, Nueva York, Alfred A. Knopf, 1970.

——, *The Three Trials of Manirema*, tr. de Pamela G. Bird, Nueva York, Alfred A. Knopf, 1970.

——, *Sombras de Reis Barbudos*, Rio de Janeiro, Editora Civilização Brasileira, 1972.

Vogt, Paul, *Geschichte der deutschen Malerei im 20. Jahrhundert*, Colonia, 1972.

Wakeman, John (comp.), *World Authors, 1950-1970*, Nueva York, H. W. Wilson, 1975.

Walter, Roland, *Magical Realism in Contemporary Chicano Fiction*, Frankfurt am Main, Vervuert Verlag, 1993.

Webb, Barbara J., *Myth and History in Caribbean Fiction, Alejo Carpentier, Wilson Harris, and Edouard Glissant*, Amherst, University of Massachusetts Press, 1992.

Webster's Third New International Dictionary, edición no abreviada, Springfield, Mass., 1965.

Weisgerber, Jean (comp.), *Le réalisme magique. Roman, peinture et cinéma*, Bruselas, Centre d'étude des avant-gardes littéraires de l'Université de Bruxelles, 1987.

Werfel, Franz, "Geheimnis eines Menschen", en *Meisternovellen*, Frankfurt am Main, S. Fischer Verlag, 1972.

——, "Saverio's Secret", en *Twilight of a World*, tr. de H. T. Lowe Porter, Nueva York, Viking Press, 1937.

Williams, William Carlos, *Charles Sheeler*, Nueva York, Museum of Modern Art, 1939.

——, *Spring and All*, núm. xxii en *Selected Poems*, Nueva York, New Directions, 1968.

Willink, 's Gravenhage-Rotterdam, Nijgh y Van Ditmar, 1973.

Woolf, Virginia, *Orlando. A Biography*, San Diego, Nueva York, Londres, Harcourt Brace Jovanovich, 1956.

Young, David y Keith Hollaman (comps.), *Magic Realist Fiction. An Anthology*, Nueva York y Londres, Longman, 1984.

Ziolkowski, Theodore J., reseña de *Ernst Jünger, Leben und Werk in Bildern und Texten*, *World Literature Today*, otoño de 1989, 678.

ÍNDICE ONOMÁSTICO

ÍNDICE GENERAL

Este libro se terminó de imprimir y encuadernar en mayo de 1998 en los talleres de Impresora y Encuadernadora Progreso, S. A. de C. V. (IEPSA), Calz. San Lorenzo, 244; 09830 México, D. F. En su composición, parada en el Taller de Composición del FCE, se utilizaron tipos Palatino de 12, 10:12, 9:11 y 8:9 puntos. La edición, que consta de 2 000 ejemplares, estuvo al cuidado de *Julio Gallardo Sánchez.*